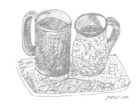

366 大生活集錦

Drawing Narratives: 366 Days Life Collection

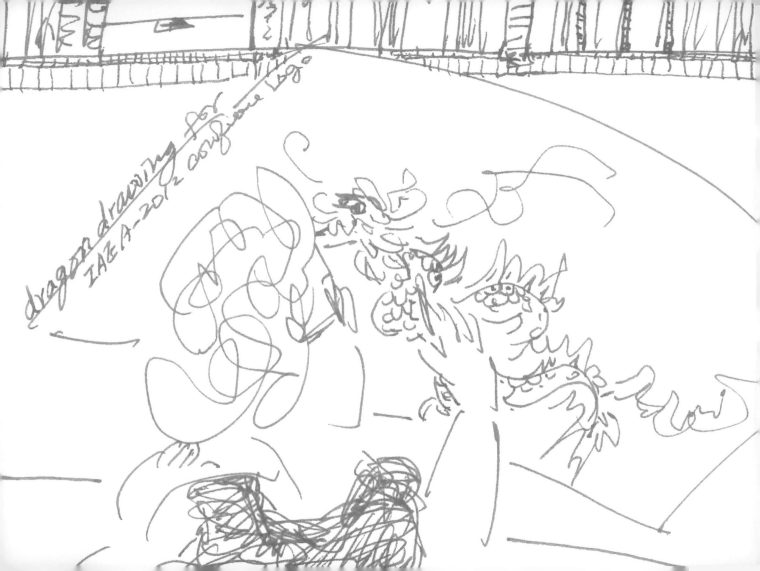

dragon drawing for
IAEA-2012 conference logo

目錄

序

哦！這是真的。展開陳瓊花教授的大作《素描敘事～366天生活集錦》一書，令人驚喜不已。

第一個感受是如何介紹陳教授的宏文呢？不！是她的藝術創作與文字的深度記敘，只好感嘆說，哦！這是真的。真的不是裝飾的，而是出自內心上的實相，所引發而出的情愫；真的沒有經過咬文嚼字，或隨他人的呼號而讚聲。

作為她的仰慕者，雖然早在學術、教育上，以藝術美學為名，得到陳教授鼓勵與支持，高過我自學的想像，只因她學有專精，又是謙謙杏壇的熱力，感染了包括我這樣不知人間美感應建立在真實生命價值的推演，且具有「神愛世人」的胸懷！她給予的是如此真情入理的境界。

第二個想法是如何在她且畫且說的大作上，我還要明確學習的已經是目不暇給，又如何在這些圖像或文字記情上標出她睿智的寄寓？好了！不管如何，我且學且寫，看看能否表態其藝術美學之一二，例如，第一部分圖畫素描，除了看到她速寫才能的展現外，那一份童心（初心）讓我回想到幽深童年的純粹，正如她說的，七八歲之前的心靈隨手都能以圖像表達心靈的夢境，也是一份真實原我，自我的認識——而後的超我來自「無論如何，那種幼年時代記憶之高價值，除了極少場合以外是不明確的」，佛洛伊德（S. Freud）如是說。那麼成長後藝術表現竟能以簡明的速寫圖象創作，在我們所知藝壇大師們中，絕無僅有。陳教授真人不露相，在藝術教育杏壇往往隱任或抑壓光芒四射，所為何來？難不成她以東方神秘主義美學精神，攝取自身而隱其心嗎！也是的，印度婆羅門美學的要求：「藝術家應當認識隱藏於外在表現中的精神實質」，只有這樣，陳教授才能通過她所創作形式把自己所觀察到的實質傳給別人。

看到她這些圖象表現，就想到我們應該保有的童年似夢卻真的靈魂。雖然，她只在圖象旁或簡字記日，或眼前心性的感應，卻讓我們看到視覺藝術的美妙成分，尤其人物為主題的單張創作，都是陳教授心靈所寄的人性動態表現而來的美感照應，包括了環境布局、生命剎那，鮮活在紙上的何止是一張風景畫，或是一張花鳥畫，而是「因為形式與意義，必須有所寄託於某種可感知的事物」（桑塔耶那〔G. Santayana〕），其內在心思亦是如此。若陳教授能把這些精彩的速寫日記加以視覺

類項的油畫、水墨畫或傳記畫，如〈最後的晚餐〉（達文西）、〈愚公移山〉（徐悲鴻）、〈永樂市場〉（藍蔭鼎），或如顧愷之的〈女史箴圖〉、宋徽宗的〈搗練圖〉等等巨作，相信可成為跨世紀的經典之作。

　　第三個感悟是文貴真實，昔日閱明魯王的餘墨上書寫著：「一丿真如一丿金」，再來審視陳瓊花教授的散文日記，一筆一劃之文氣，除了真確情思敘述她個人學養，也在表達生命所關懷的現實世界，包括的人世寄情、人性抒發、人情返復，以及作為「師道」的理念，與藝術教育、行政倫理的實踐，成為知識經濟學的整體。那麼，里德（H. Read）所說的：「藝術是感情的經濟學，它是一種厚育著美好造形的情緒」，就是感性心靈的整體，也是她在行筆字行之間的布陳，充滿學理與教育的關切，既得人世間的平常，有其環境時光的掌握，亦能在「半塢白雲耕不盡，一潭明月釣無痕」的境地中，除卻俗華繁繞，所保持的歡欣，從自身的修為開場，再論地方風雨晴露，心靜靈潔所讚嘆的「喜方外之浩蕩，歎人間之窘束」。

　　除了記載充滿喜悅的生命刻痕，關心家事、天下事的情愫外，對於藝術教育的推展、美學理念的傳播、臺灣教育的國際觀，或以旅遊文化景點的感悟，甚至「樓臺落日，山川出雲」的氣勢，應在時間、空間交織下的智慧，才看得到她為人處世的豁達與樂觀，正如我一向敬佩的吳將軍說：「時間最厲害」的感嘆，而她卻在生命的每一分秒的掌握下，見她「胸中有靈丹一粒，方能點化俗情，擺脫世故」的情操。

　　靈丹可供己友知心的家人、朋友與社會，每次看見陳瓊花教授，就像看見閃爍的明光，在杏壇上、在藝壇上、生活美感上的佈陳，真切地看到了「入室許清風，對飲惟明月」，吳將軍！您以為然否！

前國立臺灣藝術大學校長　　蕭宗煌　敬書 109.11.10
行政院政務委員

Drawing Narratives: 366 Days Life Collection

■ Jo Chiung Hua Chen

Vladimir Y. Propp (1895-1970) published his *"Morphology of the Folktale"* (1928). The book indicates the "Narrative Structure" with thirty-one generic narratemes in the Russian folk tale. It becomes the base of Narratology. Narratology examines the ways that narrative structures our perception of both cultural artifacts and the world around us. The study of narrative is particularly important since our ordering of time and space in narrative forms constitutes the primary ways we construct meaning in general[1].

The idea to narratively draw "A day of my life" came after reading an article one day, talking about using CATON as a teaching strategy to pre-service teachers to use drawing to portrait "a day of my life". But, how meaning could be visually created from a daily life? How simple "drawing" could be used as a vehicle to tell a story of my daily life? How could these drawings realize my imagination? What kind of narrative structure will be resulted?

Therefore here came up with this study. It aims to test the theory and practice of Narratology by using A/R/Tgraphy research method[2]. As planed, this study took one year, 366 days, 4 plots per day of drawings randomly from my daily experiences. It starts from 2012/01/03 to 2013/01/03. A total of 1464 images were created. The content and structure of

1 Retrieved from: http://www.cla.purdue.edu/english/theory/narratology/modules/introduction.html

2 It means "artist/ researcher/ teacher" three roles in one. The idea is derived from "action research" from education field. This study means the researcher is going to use art practice as an research method. Please refer: Irwin, R. L. & de Cosson, A.(2004). *a/r/t/ography-Rendering self through arts-based living inquiry*. Vancouver, Canada: Pacific Educational Press

the drawings in first 6 months were discussed and exhibited at 22nd Congress of the International Association of Empirical Aesthetics (IAEA), 2012/08/22-25. NTNU, Taipei, Taiwan.

This book was the results of this one year study. The images that I drew most often were about walking, cooking, groceries, shopping, planting images. The second is about my teaching, meeting, studies. The third is about my feeling, thoughts, reflection at those specific times. The last is social issues concerns. As to the way of expression, realistic is most often used, and abstract is the least.

As Susanne K. Langer (1953) taught us in her book: "Feeling and Form" : "Art is the creation of forms symbolic of human feeling"(p.40)[3]. The making of expressive form is the creative process that enlists a man's utmost technical skill in the service of his utmost conceptual power, imagination. From this process, it not only refreshes my drawing skills but also sharpens perception and memory. Most importantly, it does show the possibility for visual sociology in art education.

3 Langer, S. K. (1953). Feeling and form. NY.. Charles Scribner's Sons.

素描敘事～ 366 天生活集錦

■ 陳瓊花 (國立臺灣師範大學美術學系退休教授)

第一部 素描敘事

脈絡

　　用便捷的素描方式來寫日記，是受到 Jessica Abel 和 Matt Madden 在《畫話和寫圖》(Drawing words and writing pictures, http://dw-wp.com) 所發表一篇名為〈閱讀，教學和畫漫畫〉(Reading, teaching and making comics) 文章的啟發。在這文章，作者提議讓學生畫「生活中的一天」(A Day of My Life)，作為教學的策略。看到這樣有趣的策略，當時心裡自問：是否可行？價值何在？

　　因為，用文字寫日記，是大家耳熟能詳，且是普遍性的表達方式，無論是記述文或是抒情文的體例，從小，多數的學生都有相當的經驗，不難進行。但是，多數的孩子，在進入 7 或 8 歲之後，「圖像」已不是普遍用來表達情絲與經驗的工具，更何況是用圖畫的方式來寫日記。因此，這樣的方式，不知是否可行？從另一方面而言，1 天 24 小時，如何將「單純描寫」的素描作為講述日常生活的工具？如何從日常生活中「擇取」經驗？如何「構圖」來結構經驗？需要何種「技能」以適切創造圖像？如何實現想像力？將會產生什麼樣的敘事結構？

這些問題，引發了好奇，想要一探究竟。作為教學者，若能親身體驗，必定較能具體了解如此的作為，在藝術教學的運用如何可能，及其可能面臨的問題與挑戰？此外，從藝術實踐是知識建構的觀點，倘若如此的作法，不是只表現一天的經驗，而是較長時間的體驗，這過程及結果，如何可以增強藝術教育專業的知能？這樣的藝術實踐其意義又何在？

目的

因此，為了解前述的質疑，乃規劃以 1 年的時間，來進行以「藝術為本的研究實踐 (arts-based research practice)」。這個藝術行動除可以測試自身「作畫」的能力與耐力，體驗這樣的經驗如何能用在教學外，包括以下的目的：
1. 解析 366 天「素描敘事」的主軸結構。　2. 探討此 366 天藝術行動的意義與價值。

方法

本書所提「素描敘事」的「素描」，不限於傳統所指觀察或寫生描繪的普遍概念，而是泛稱「單純描寫」之意。「素描敘事」是指單純的描寫與敘說生活中所經歷的點滴事物。

從自身所做的藝術行動，是以藝術為本的實踐研究；以素描的方式敘事探討，是敘事研究的一環。敘事研究，依據「圖書館學與資訊科學大辭典」的解釋，敘事 (narrative) 又稱敘說，是描述記錄人類經驗的方法，我們常以敘事方式進行思考、表達、溝通並理解人類與事件。敘事研究 (narrative research 或 narrative inquiry) 是應用故事描述經驗和行動的探究方式，是一種對生活經驗方式瞭解的社會科學研究方法 。

這項行動計畫所秉持的精神，主要藉由素描媒介以「藝術實踐」的研究方法，對敘事學的理論和實踐進行體驗。這意味著我將「藝術家 / 研究人員 / 教師」三個角色合而為一，也就是藝術教育領域談 A/R/Tography 論述的主要內涵，該想法源自教育領域的行動研究。

過程

　　這項藝術行動是從 2012 年 1 月 3 日至 2013 年 1 月 2 日，歷時 1 年。開始進行時，正在美國伊利諾大學進行訪問研究，獨自一人在 Urbana 的家，女兒回臺參與大選的投票。我每天在晚上就寢前，以 1 個小時左右的時間，回顧一天所作所為，思考並選擇所想留住的經驗片段，先在腦海中大致布局，然後，直接用黑色油性的 Uni-Ball 簽字筆，在 21.8×16.5 公分的素描本敘事。不畫草圖，也不塗改，因為塗改本身已形成畫中的紋理。頁面分為 4 個正方形，從日常經驗中挑選出四個情節，以四個畫面，敘述自己的生活。因為是潤二月，總共 366 天，創作累計了 1464 幅圖像。這些圖像，偶爾同時會使用一點中文或英文予以補述或點綴。

　　誠如，一般日記的書寫，難免會有因為太忙、太累，或時間不敷使用而「補寫」的情況，但總是儘量不使發生。因為補寫所累積的作畫量、感覺記憶與短期記憶的糾葛等等，造成身心太大的負擔。整體而言，366 天中，補寫的情形不超過 10 天。若以 10 天計算，補寫率為 2.7%。

　　為進一步理解「圖像」對於後設認知與長程記憶的關係，這 366 天的生活集錦，分別經由 2014 年 11 月 23 日至 24 日的 2 天、2016 年 2 月 9 日至 5 月 29 日的 3 個月又 21 天、2017 年 8 月 15 日至 9 月 17 日的 1 個月又 3 天、2020 年 4 月 12 日至 7 月 11 日的 3 個月，總計 4 年段，231 天，從所畫圖像訊息的提取，進行經驗回溯的書寫。因此，從開始素描敘事到回溯書寫完成這本書，前後歷經 8 年又 6 個月。

結果

366 天「素描敘事」的主軸結構──內容與形式

隨機所創作的圖像，經回溯整理，摘要主要的內容與形式結構如下：

一內容

這 1464 個圖像的內容，主要可分為下列四項類別：

1. 日常：與散步，烹飪，食品雜貨，購物，種植等有關者。

2. 議題：社會問題或與公眾所關注的事情有關者。

3. 工作：與教學，指導，專案，會議，或研究有關者。

4. 情緒：為當時的感覺，想法或思考者。

其中，最經常繪寫的圖像是關於「日常」，有關步行，烹飪，雜貨，購物，種植等等的事件。其次，是「工作」，關於教學，會議，學習等。第三，是「情緒」，關於自己在那個特定時間的感覺，想法或思考。最後，則是「議題」，有關社會問題或公眾所關注的事情。

一形式

接著，有關圖像的形式結構，若依藝術史三種基本藝術風格的論述：「寫實」、「表現性」、「抽象」作為分類的參考，則可以發現，這些圖像的表達，大多數是以寫實的方式。其次，是表現性的，只有少數，是以抽象的表現。當表現「日常」與「工作」時，多以寫實的方式表達，並兼用表現性；在敘說「議題」時，則多以表現性的手法；至於表達「情緒」時，除表現性外，也偶用抽象的方式處理。

366 天藝術行動的意義與價值

完成一年的敘事後，每次打開素描本時，幅幅圖像的召喚，總能輕鬆地帶我回到了那天和那一刻，記憶總是能生動的浮出水面。這與用語言寫日記有很大不同。仍然記得，每天晚上約 10 點左右，開始回顧自己一天的經歷時，必須決定要保留哪四個對自己來說最有意義，最感性或最喜歡的情節。當嘗試繪製有關特定風景的一些細節時，它們變得模糊了。於是，提醒自己，下次必須更加注意所看到的細節。

確實，從這個過程中，無論在身心、生活體驗或藝術專業知能方面，都有許多的學習與成長。深刻的體會，「堅持」的意義與價值；每日的省思，使自己更加了解「認真生活」的實在；尤其，非常確定自己的藝術表現技能有了極大的增進與更新。譬如，剛開始進行時，圖像的表現顯得生澀而僵硬；到後期時，以相對的純熟與流利。甚至，還創造了屬於「自我」的圖像象徵，代步的行動象徵——「車」的獨特造型結構。從感覺記憶與短期記憶的自我訓練，使自己對於許多事物的形態與看法必須更加的專注。因此，加深了較為長久的記憶。

誠如蘇珊・蘭格（Susanne K. Langer）在 1953 年的書《感覺與形式》中所教導的：她說：「藝術是形式的創造，象徵人類的感覺」（Art is the creation of forms symbolic of human feeling）（第 40 頁）。

不可諱言，形式是一種創造性的過程。從形式，可以觀察到一個人如何將其想像與意念，透過其擁有的技能，視覺化成為可分享的客體或物件，是感情的託付、美感智慧的呈現，更是意義所在。

總而言之，「素描」做為美感經驗的體驗與後設認知的強化，在藝術教育上的價值，應可以被進一步的討論。這項研究結果，認為「素描敘事」本身既是現象的研究，同時也是一種研究方法。從學術的觀點，它非常具有生產能量，無論是研究的過程或結果，都可以在學術會議上發表，或是透過藝術展覽分享。

第二部
366 天生活集錦

1 月份日記摘要

20120103（20141123 回溯）

當天早上，室外溫度是攝氏零下 6 度，無法到室外運動，因此只好在屋內，一邊看電腦新聞，一邊慢跑。運動完後，坐在客廳沙發，進行「藝術概論」的修訂工作。一直到中午，到郵局去寄信，記得當時寄信的人真多，隊伍排好長，等很久。外面天氣好冷，屋內的暖氣，讓人一時之間暫忘隻身在異國的孤寂。出了郵局，到隔壁「林肯廣場（Lincoln Square）」的藝術商場（Art Mart）逛逛，買了一瓶 Recolte 2010 的 La Vielle Ferme 紅酒，只賣 7.49 美金，另外，買了瓶英國製 Wilkin 和 Sons 公司出產的藍莓果醬，只花 9.97 美金。

20120105（20141124 回溯）

自己一人獨居在國外，睡覺常是處於不安穩的狀態。晚上躺在床上，任何的聲響，都會全身繃緊。我們的小公寓，是坐落在 Urbana 城市 E. Fairlawn Drive 的住宅區，50 公尺外的東邊是所中學，街的對面是個電訊公司。白天還可以看到一些人進出，一到傍晚，非常的寧靜。入夜，自己一人在屋內，感受到自己是被神秘的黑暗所包圍。「床」成了「恐懼」意識的來源。此時，深刻的體會到「恐懼」與「空間」的密切關係，空間醞釀恐懼的滋長。然而，恐懼往往是來自「想像力」，想像有人會破窗而入，進行施暴或搶劫。當我們從小住在「有鐵窗」的環境，在美國沒有鐵窗的住家，彷彿將自身放在一個開放而空曠的不確性空間，無名的恐懼自然而生。「恐懼」是被規訓下的結果，自身與「空間」互動下所產生的非安全性情感與意識的覺醒。

好不容易熬到天亮，一早，穿上在美國買的，價廉而質感好保暖的運動衣，閱讀 Danto（2005）的《非自然的驚奇》（Un-nature Wonder）書中對於 Barbara Kruger 的評論文章。休息時，特別攬鏡自視，想著 Barbara Kruger 的名言：我買所以我存在（I shop there for I am）。真的，看看自己，是引發意識覺醒的好方法。

前些日子買的聖誕紅，已漸漸枯萎，去掉落葉，加加水，讓它可以快樂的過下去。下午，散步到附近的超市「尚克（Schnuck）」逛逛，買回日常用品的牛奶、杏仁豆、蘋果及麵包。稍事休息，換本書，給自己倒杯紅酒，品嚐著 Gilles Deleuze（1968）的「差異與重複（Difference and Repetition）」。從行文論述間，很明確的，可以感受到 Deleuze 是懂得藝術的哲學家。

20120107（20160209 回溯）

在 Fairlawn 的公寓，小小的房間，有著塑膠捲簾，白天掀開簾面，可以看到外面皚白的雪景。早上八時和臺灣家人的視訊通話，是最開心的時間。事實上，早晚二次的「見面」是讓日子可以穩定持續的主要動力。看了一天的書，下午出去慢跑，可以感受到空氣的冰冷與清新。

這陣子閱讀 George Dickie 的《美學導論》（Introduction to Aesthetics）以及美國著名的卡通畫家 Art Spiegelman（1948-）《MAUS》代表作品。二本書以及燉雞湯，是最營養也是最紮實單純的個人晚餐了。

20120109（20160210 回溯）

空白的時間，很容易束想西想。時間過的真是快！1994 年到香檳讀書求學為學位。一晃，18 年過去！想著自己年輕時候 40 歲的「我」，猶如初生之犢不怕死，帶著 5 歲的女兒，提著行李箱就到這兒來。所幸當時許多的好朋友熱情協助。譬如，金樹人教授、杜淑蓉夫婦、文彬大為夫婦等，讓我們可以很輕易的適應與克服思鄉之情。

現在，在這兒有屬於自己的家，不同於租賃的 Orchard Down 住所，歸屬與意義感自然不同以往。從窗外看出，是被一片枯枝部分遮掩的車庫，也只有在美國才能擁有如此「特置」的空間。移開車庫的關注，是在落葉間嬉戲奔馳、無視於冬寒的松鼠。他們比我目前所擁有的是「熱鬧」許多～羨慕！不知覺的，兒子女兒入夢來～

20120120（20160529 回溯）

馬上就開學了，女兒蹲坐在地毯上，例行性的以手做圖繪的方式，安排她這學期的課程以及相關的重要活動。手繪這件事，在女兒成長的過程，是那麼的自然與主動運用。猶記得，在小學時，做生物方面的作業，她總是不求助，很快且自在地運用色筆，愉快地完成。

20120121（20160529 回溯）

吳先生上飛機了，來和我們會和。屆時，我研究期程結束，就可以一起協助打包回臺，女兒則在這兒持續她的學業。看著女兒整理自己的房間，井然有序，尤其，她房間窗沿的書籍，愈來愈豐富，這兒真是求學作學問的好地方。

等待著吳先生回來，明天去接機，心情特別思鄉，想著家裡的 66（貓咪）。閱讀著新書，《性別打結》。

20120129（20170822 回溯）

美媛家是個獨立的磚石房子，座落在 Center Avenue, Fort Lee, NJ. 總計在美媛家住了三個晚上，今一早 8:05 在充滿寒意的清晨，我們懷抱著滿滿溫厚的友誼離去。往回香檳的路上，我們停了二次，約 3:38 分左右，碰到突來的大風雪，又急又猛，在伸手難見五指的情形下，如何有效的穩住方向盤，是一大考驗。可以肯定的是，儘可能緩慢的前進，是不二的法則。

20120131（20170824 回溯）

離回臺的日子愈來愈近了！打算 2 月 3 日請朋友們在「唐王朝」晚餐，為確保餐食的品質，我們在下午特別跑一躺，去點餐。唐王朝整體感覺，日趨沒落，不像 1995 年我在此讀書時的盛況。當時，這個區塊是香檳城熱鬧的購物中心。曾幾何時，物換星移，購物中心已轉向到集結多個商場的大型購物場。訂好餐點，我們順道到附近的「尚克（Shunchk）」商場逛逛。

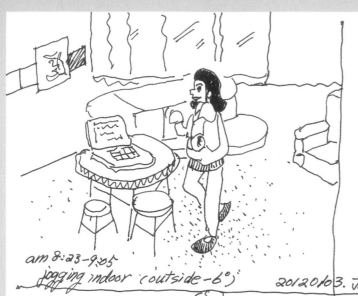

am 8:23-9:05
jogging indoor (outside -6°)

am 10-12:00
revising the
"Book of Introductio
n to art"

me alone in
US Home.
Urbana

20120103. Jo ChiungHua Chen diary

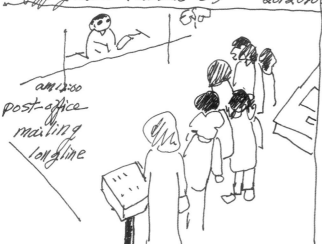

am 12:00
post-office
mailing
long line

Wilkin & Sons LTD
Tiptree
Blueberry
from
England

$9.97

Récolte 2010
La Vieille Ferme
$7.49
at "Artmart"
Urbana. IL 61801
pm 2:00 after
post office

La Vieille
Récol

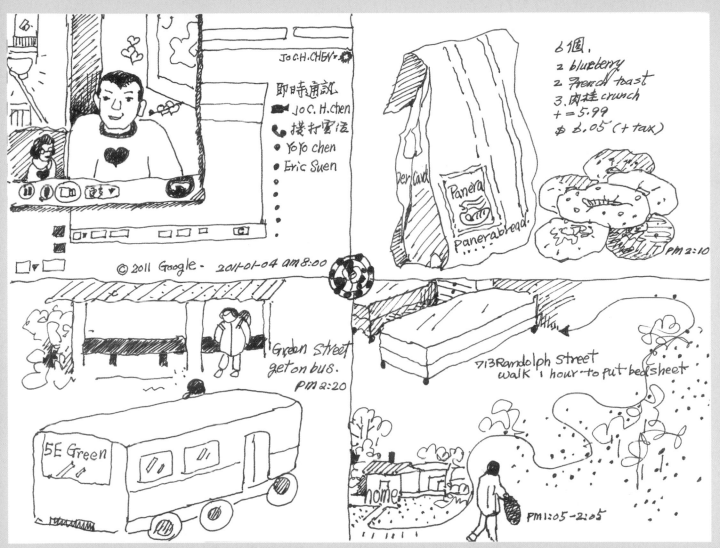

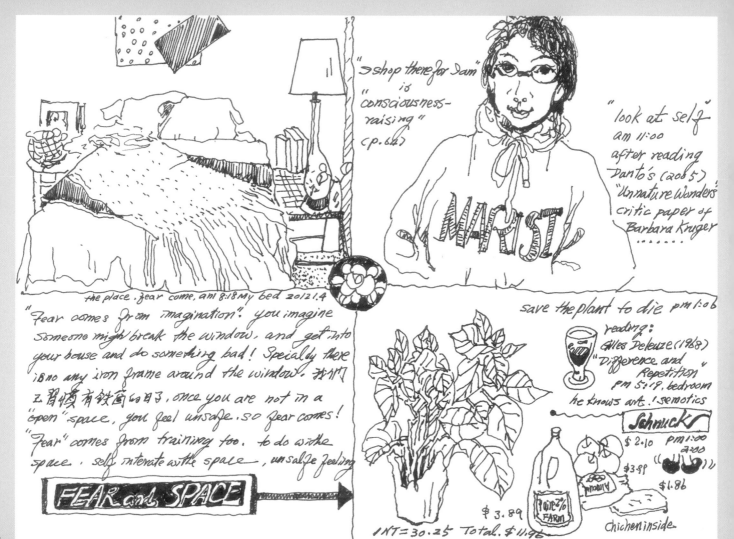

"shop there for Sam"
is
"consciousness-raising"
(p.6?)

"look at self"
am 11:00
after reading
Danto's (2005)
"Unnature Wonders"
critic paper of
Barbara Kruger
........

MARIST

the place. fear come. am 8:18 My bed 2012.1.4

"Fear comes from imagination". you imagine
Someone might break the window. and get into
your house and do something bad! Specially there
is no any iron frame around the window. 有时门
之间还有缝窗的时了. once you are not in a
"open" space. you feel unsafe. so fear comes!
"Fear" comes from training too. to do with
space. self interate with space. unsafe feeling

FEAR and SPACE ➡

save the plant to die pm 1:06

reading:
Gilles Deleuze (1968)
"Difference and
Repetition"
pm 5:19. bedroom
he knows art! semotics

Schnucks
$2.10 pm 1:00
2:00
$3.89
$1.86

$3.89

$ 3.89

1 NT = 30.25 Total. $ 11.96

Chichen inside.

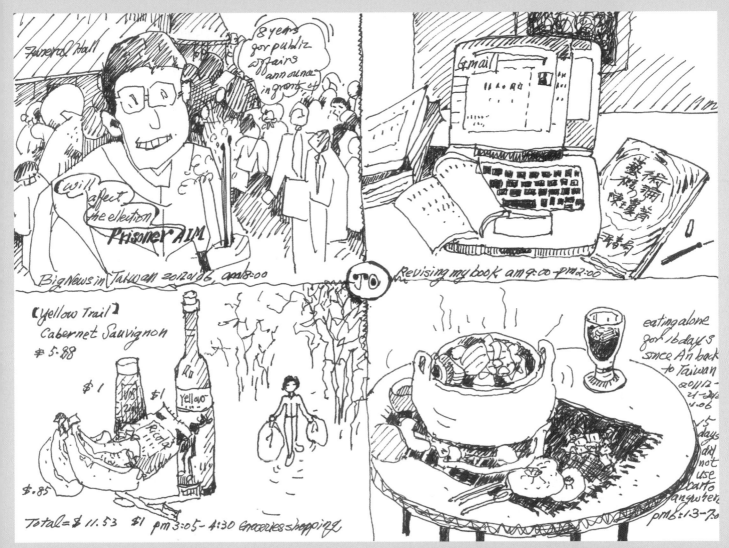

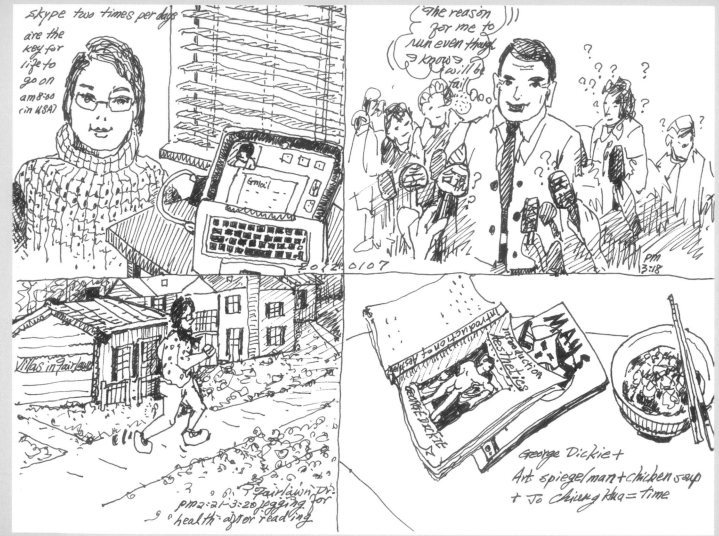

2012/01/07

20

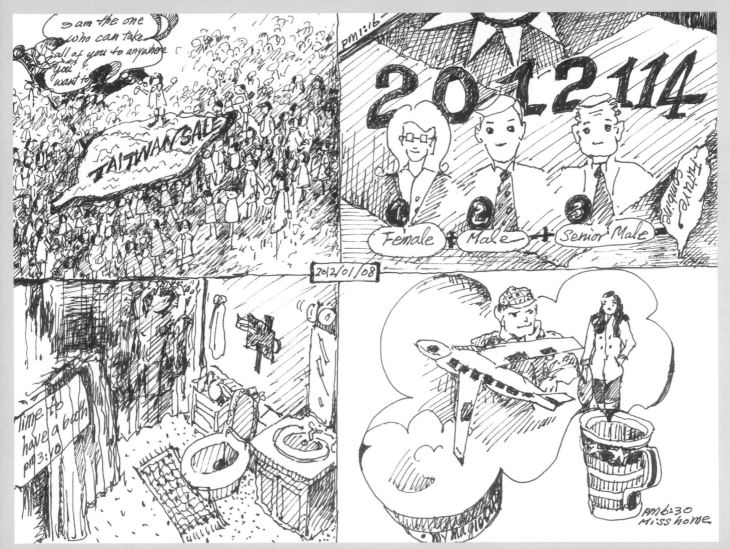

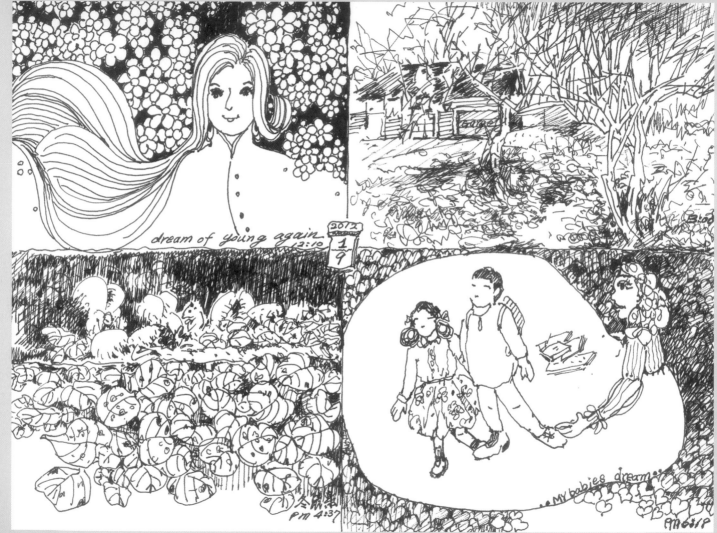

2012/01/09

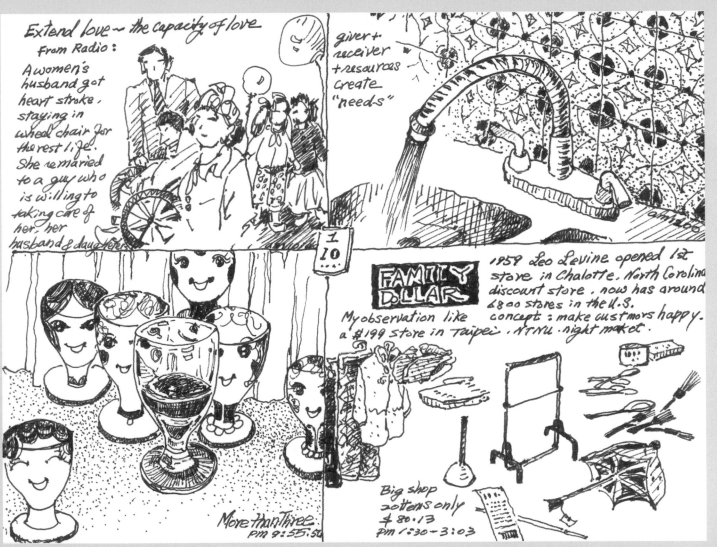

Extend love ~ the capacity of love

From Radio:

A women's husband got heart stroke, staying in wheel chair for the rest life. She remarried to a guy who is willing to taking care of her, her husband & daughter.

giver + receiver + resources create "needs"

FAMILY DOLLAR

1959 Leo Levine opened 1st store in Chalotte. North Carolina discount store. now has around 6800 stores in the U.S.

My observation like a $1.99 store in Taipei. NTNU. night market.

concept : make customers happy.

More than Three.
pm 9:55.50

Big shop 2 items only $80.13 pm 1:30 ~ 3:03

23

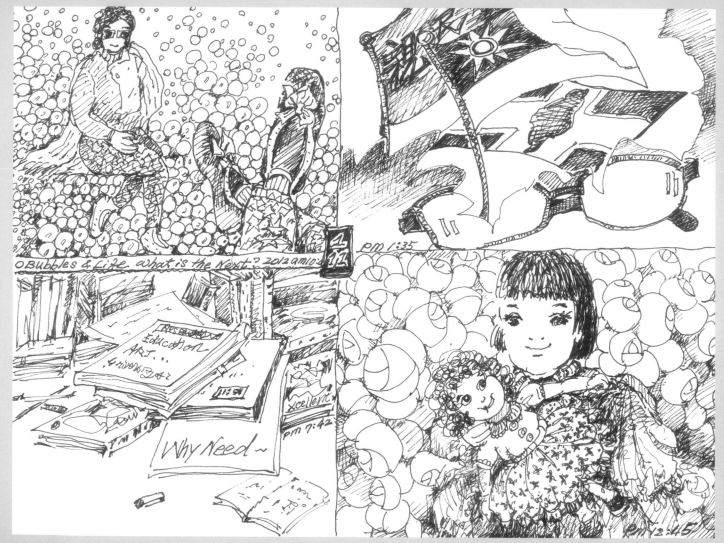

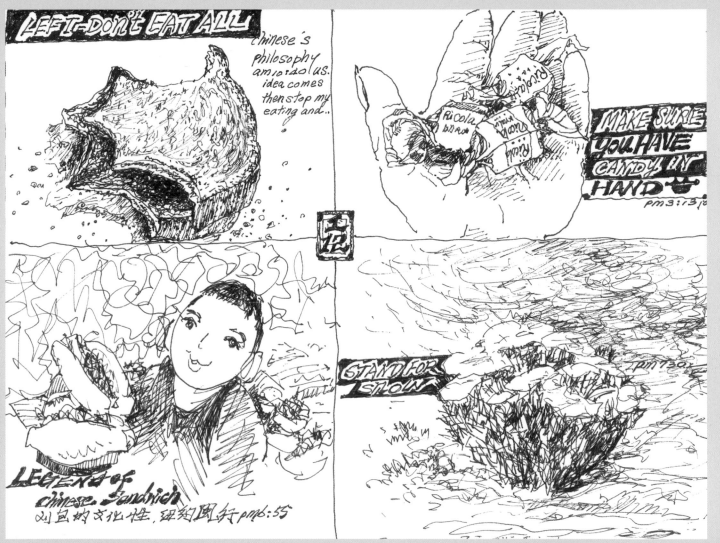

LEFT-DON'T EAT ALL

Chinese's philosophy am 10:20 us. idea comes then stop my eating and...

MAKE SURE YOU HAVE CANDYS IN HAND pm 3:13

LEGEND of Chinese Sandwich
刘旦的文化性,纽约風行 pm6:55

STAND FOR SNOW pm 7:30

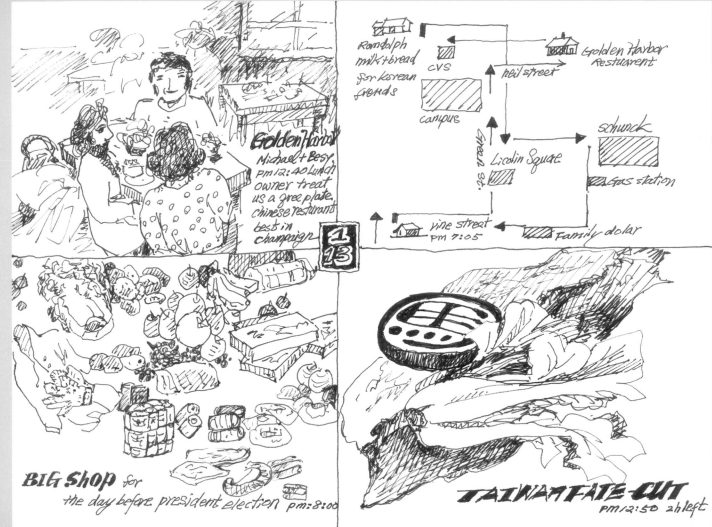

Golden Harbor
Michael + Besy
pm 12:40 Lunch
owner treat
us a free plate.
Chinese restaurant
best in
champaign

1
13

Randolph
milk + bread
for korean
friends

CVS

campus

neil street

Golden Harbor
Restaurent

Green St.

Licoln Square

schunck

Gas station

vine street
pm 7:05

Family dolar

BIG SHOP for
the day befre president election pm:8:00

TAIWAN FATE CUT
pm12:50 2h left

2012/01/13

AFTER ELECTION am 11:19

1/14

HANDFUL SWEETS
FOR FUTURE

PM 1:3?

RESPECTFUL
FEMALE
PM 8:18
LOST SPEECH

TAIWAN HISTORY

NEW chapter
2012 0114

pm 9:59.50

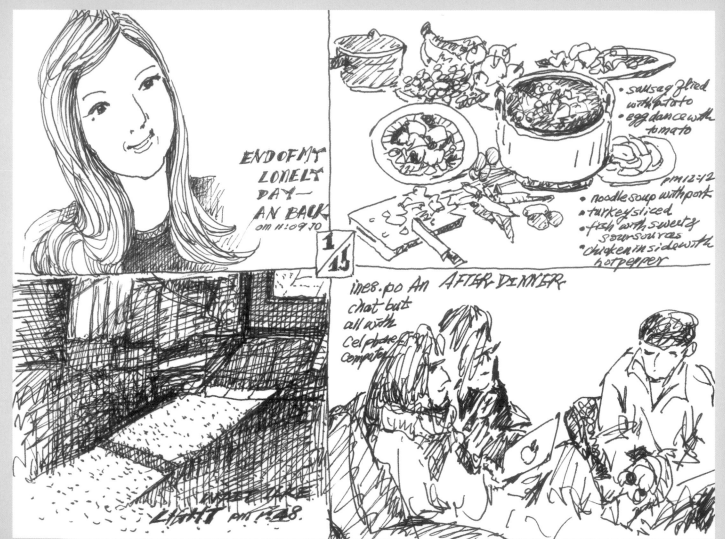

2012 / 01 / 15

END OF MY
LONELY
DAY —
AN BACK
om 11:09 JO

• sausag fried
 with patato
• egg dance with
 tomato

pm 12:12
• noodle soup with pork
• turkey sliced
• fish with sweet &
 sour souras
• chicken inside with
 hotpepper

1/15

ine 8. po An AFTER DINNER
chat but
all with
cel phone &
computer

LIGHT pm 11.48.

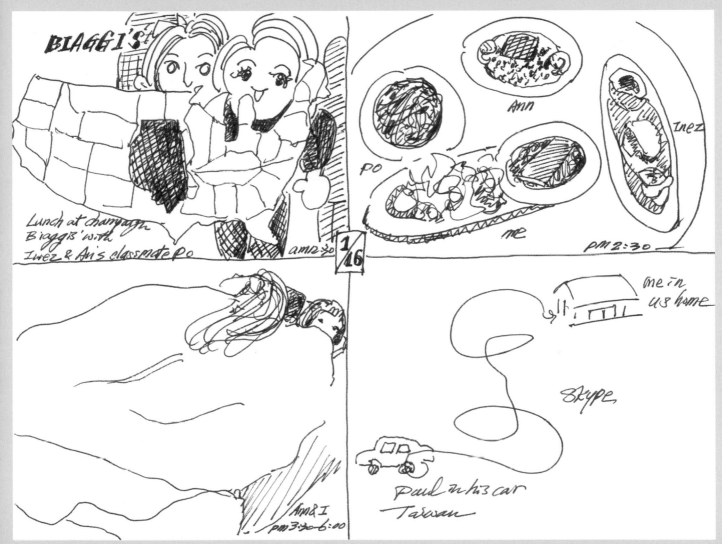

BIAGGI'S

Lunch at champagn
Biaggis' with
Inez & Ari's classmate Po am 11:30

1/16

Po Ann Inez

me pm 2:30

me in
US home

Skype

Paul in his car
Taiwan

Ann & I
pm 3:30-6:00

2012/01/16

29

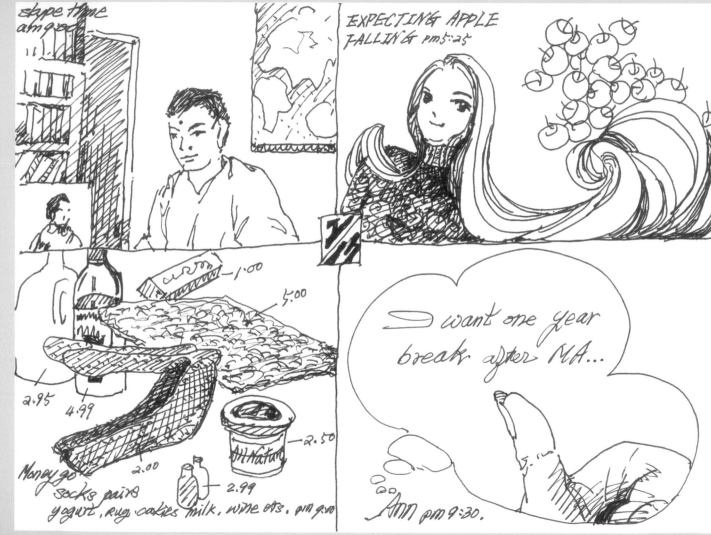

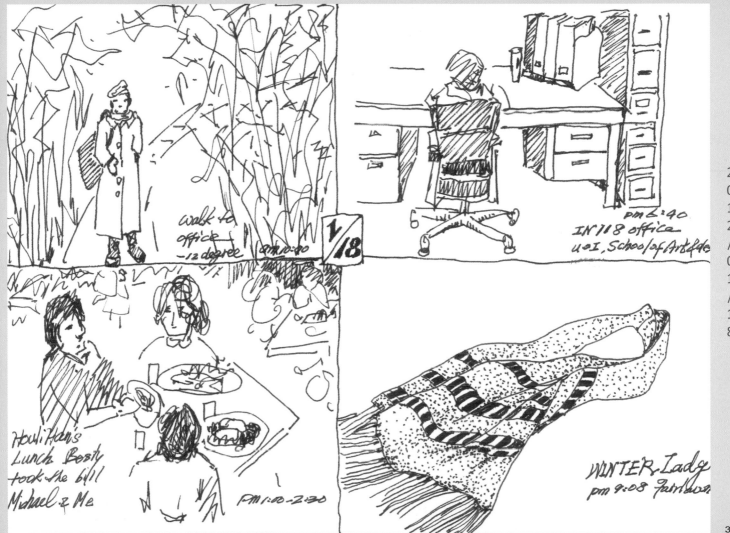

Walk to office
-12 degree
am 10:40

1/18

pm 6:40
IN 118 office
U of I, School of Art & de

Houlihan's
Lunch Besty
took the bill
Michael & Me
pm 1:00-2:30

WINTER Lady
pm 9:08 Fairlawn

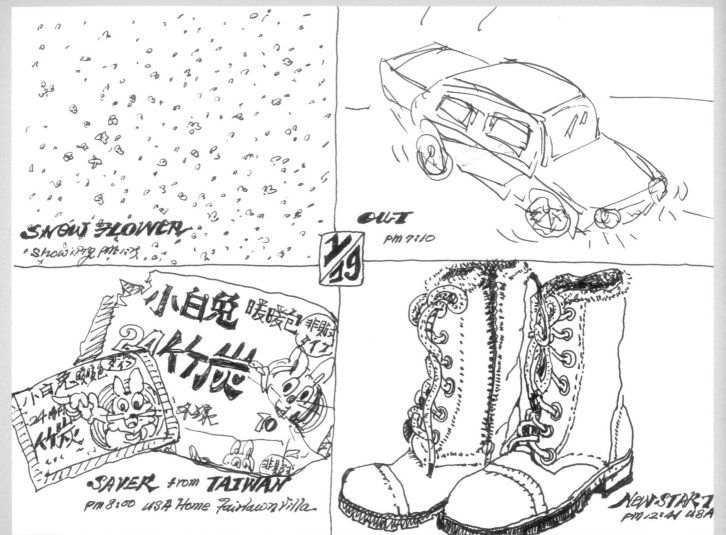

SNOW FLOWER
•showing pm 1:15

OUT
pm 7:10

1/19

SAVER from TAIWAN
pm 8:00 USA Home Fairlawn Villa

小白兔 暖暖包 非贩
24K竹炭
小白兔 24K竹炭 10
非贩

NEW·START
pm 12:41 USA

2012/01/19

AN PREPARE for New am

strange
neighbor
refused An's
hellow & small
gift. odd
pm 5:00

1/20

RAVENS
WOOD

EST
976 | CABERNET
SAUVIGNON
CALIFORNIA 2009

Logo:
Three
Birds

SOFT
PM 7:10

window seal

home
depot

shaundh.

Fourth

Green St.

for reading
copy

Vine

HOME→

snow coming
pm 8:00

33

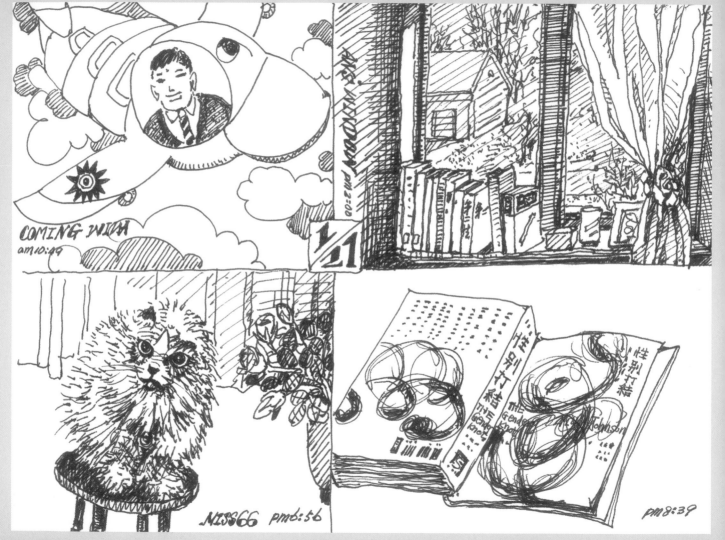

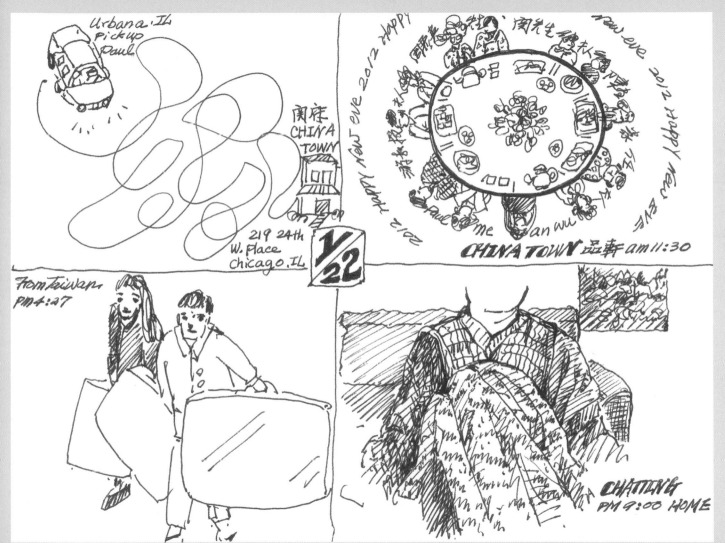

Urbana. IL
pickup
Paul

関店
CHINA
TOWN

219 24th
W. Place
Chicago. IL

1/22

HAPPY NEW EVE 2012 HAPPY NEW eve 2012 HAPPY NEW EVE

CHINA TOWN 品軒 am 11:30

Paul me ian wu

From Taiwan
PM 4:27

CHATTING
PM 9:00 HOME

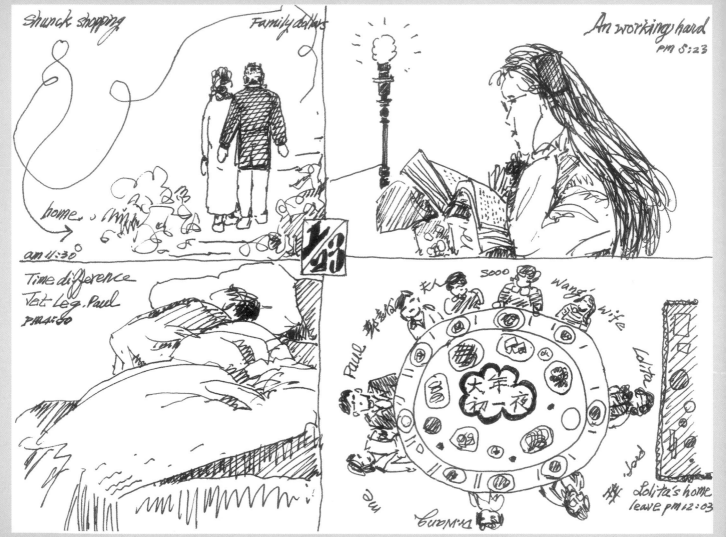

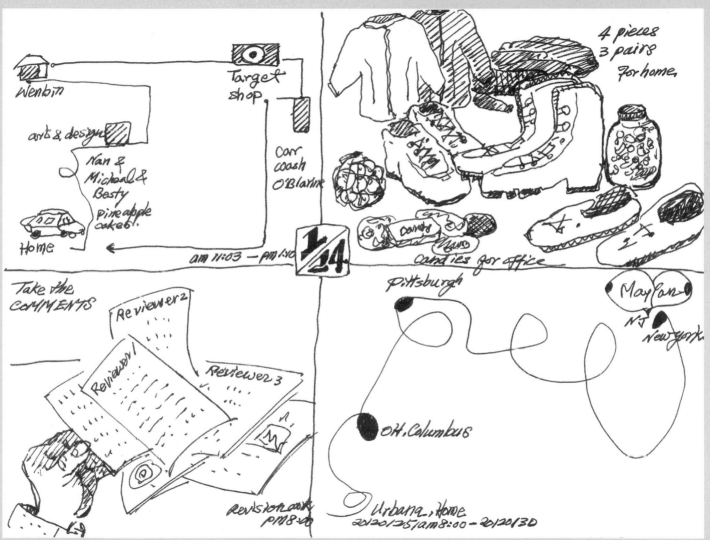

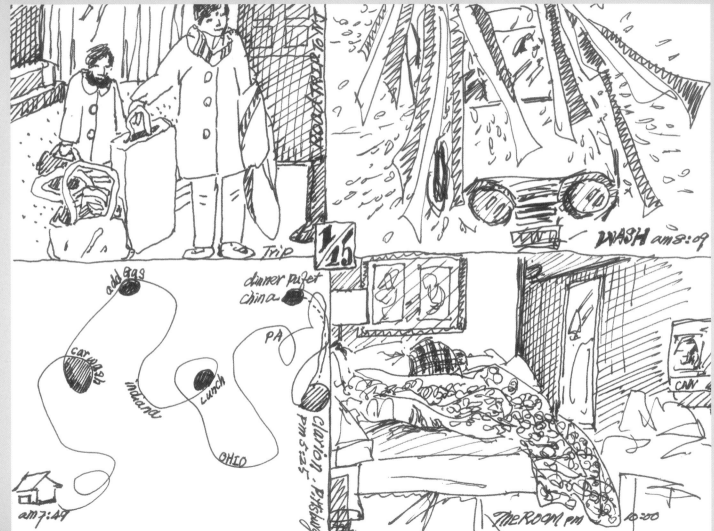

2012/01/25

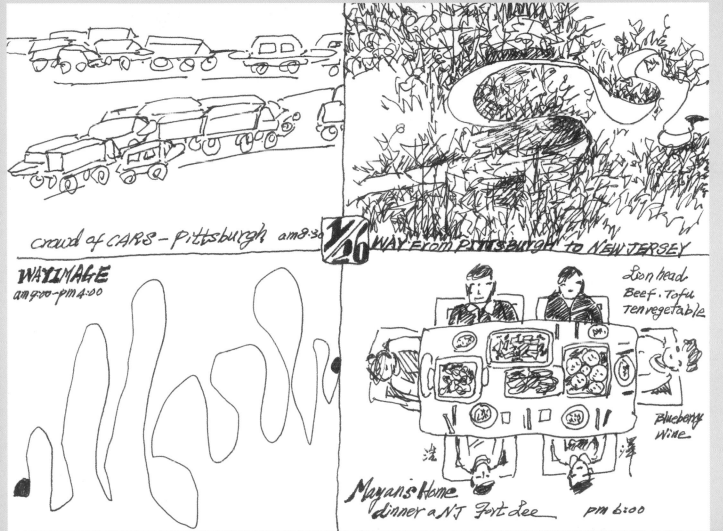

crowd of CARS — Pittsburgh am8:30

1/26

WAY FROM PITTSBURGH TO NEW JERSEY

WAYIMAGE
am9:00 - pm4:00

Lion head
Beef. Tofu
Tenvegetable

Blueberry
Wine

Mayan's Home
dinner a NJ Fort Lee pm 6:00

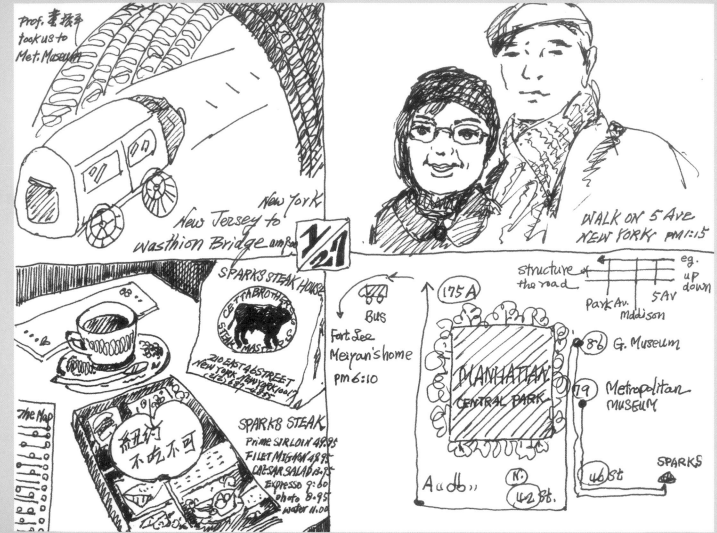

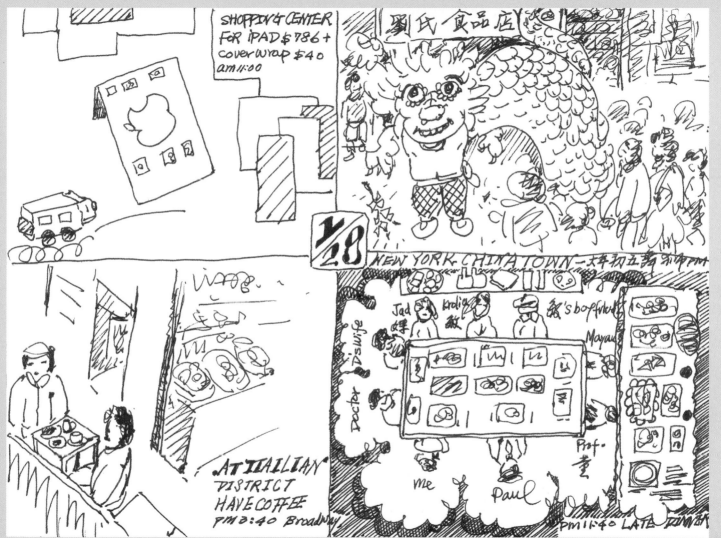

MAYAN HOME

STOP2 STOP1 NEW J.
AM 8:05

Mayan Home

1/26.27.28
2259 Center Av.
Fort Lee
N.J.
AM 8:05
leave

RED ROOF INN
AM 6:20

1/29

PM 3:38
ENCOUNTER HEAVY SNOW
LAST AROUND half hours.

RED ROOF INN
So tired after
9 hours driving PM 8:00

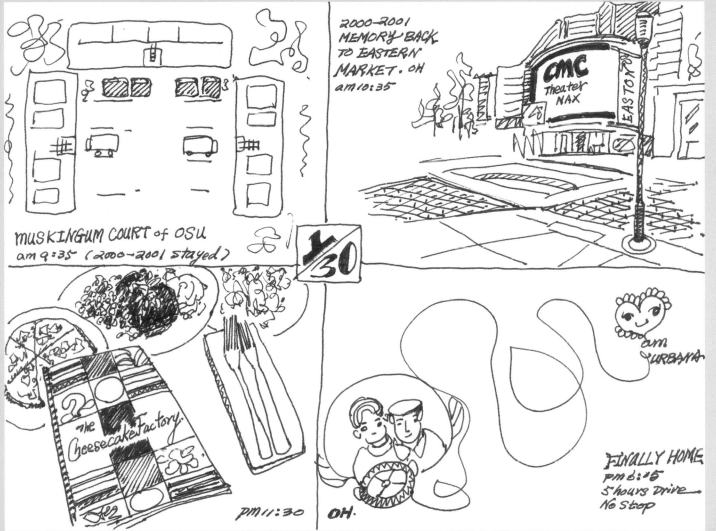

MUSKINGUM COURT of OSU
am 9:35 (2000-2001 stayed)

1/30

2000-2001
MEMORY BACK
TO EASTERN
MARKET. OH
am 10:35

CMC
Theater
MAX

EASTON

am
URBANA

The Cheesecake Factory.

PM 11:30

OH.

FINALLY HOME
PM 6:45
5 hours Drive
No Stop

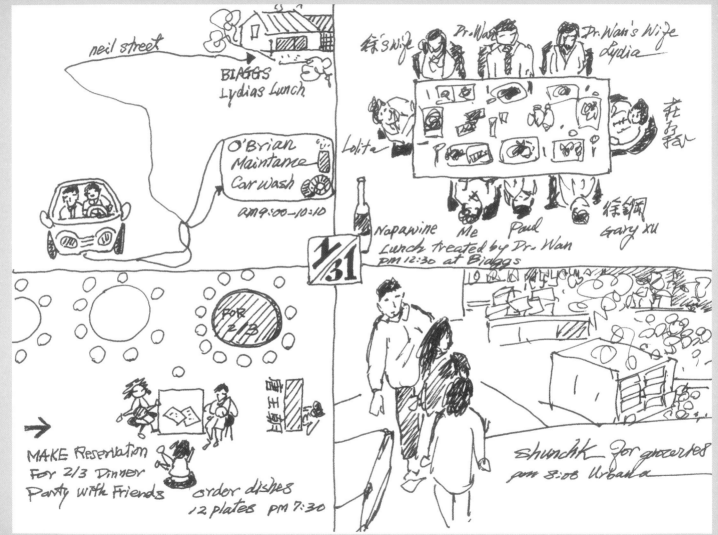

2 月份日記摘要

20120202（20170804 回溯）
在香檳有一家二手回收再運用的店，叫作：Habitat for Humanity（臺灣翻譯為「國際仁人家園」，在香檳城的網址：http://cuhabitat.org/）是我們常逛的地方，在 Fairlawn 的房子所用的家具，如沙發、餐桌椅等都來自這兒。這一天上午，我們再到這兒走走看看，買了二個造型頗不錯的杯子。晚餐後，和吳先生各據小餐桌的一方，他看著書報雜誌，我則忙著相關的寫作。我們像極了一組形容各異但相互依持的對杯。

20120203（20170805 回溯）
中午到離家附近的「尚克超市」（Shunuk）採買。一進超市入口，各式各樣的氣球很難不被吸引，像極了人生各段不同的繽紛年華。因為有機會再回母校訪問，女兒正巧也申請到就讀的機會，延續曾在美國生活的日子。只是，這次大不同，吳先生有了較多的時間，我們得以充份享受美國香檳生活的純樸與簡易。晚餐後，女兒得有時間與爸爸一起透過電腦看電影。充實的一天。

20120204（20170805 回溯）
下午忙著修改國科會研究成果的新書草稿《藝術、性別與教育》，幾位藝術家的年表梳理。出書點點滴滴的細節，還好有三民書局專業精謹的編輯團隊協助，終究可望能順利付梓。吳先生和我就要返臺了，女兒自己留在這兒繼續研究所的課業！晚上特別包了些水餃，冷凍放冰箱，讓她可以想吃時，方便煮食，粒粒是娘心。

20120211（20170906 回溯）
終於，上午 6:00 清晨安抵臺灣臺北。回到家，卸下行李，整理家務與心情。然後，下午約 2:50 去探望母親。與媽媽聊聊天，媽媽的身體，是愈來愈弱。媽媽給我一疊的舊相片，其中，有一張是我 38 歲的相片，和兒子在一起。那時，兒子看起來還很健康。時間無痕，稍縱即逝。久違的 66，如女兒般依偎在懷中。記得，在美國時，常牽掛著她，還畫了她的肖像畫。

20120212（20170906 回溯）
離家半年後，難免有著「塵埃落定」的安定感。我們開始悠閒的清晨散步運動。走了幾圈後，回到家準備早餐。整天最重要的事，可以說是調整日夜顛倒的時差。回到往日一般，66 膩在我的胸前。近深夜時分，用美國帶回來的漂亮杯子，為自己與吳先生沖杯香氣濃郁的烏龍茶。

20120214（20170915 回溯）
臺灣流行樂的巨星鳳飛飛（1953-2012），59 歲驟逝的消息傳開，佔據各式媒體的關注版面。回想在我們這一輩成長的過程，鳳飛飛的歌聲與信息彷彿隨時都在，難免為其生命的短促傷懷。回臺充實而忙碌的日子，與在美國的悠哉迥然不同。

20120227（20200415 回溯）
上午開車帶婆婆出去兜風，中午在家簡單吃。晚上，在婆婆住處飯後煮自己最愛的「酒釀湯圓蛋」。睡前，觀賞第 84 屆奧斯卡頒獎典禮。

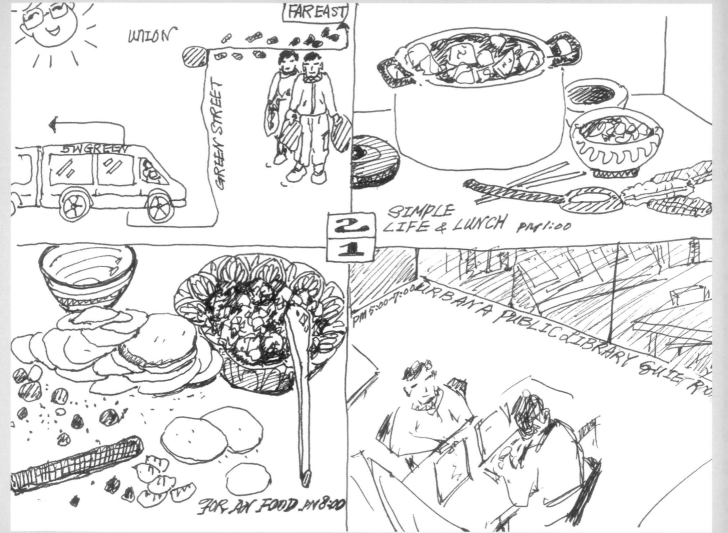

FAR EAST

UNION

GREEN STREET

5W GREEN

2
1

SIMPLE
LIFE & LUNCH PM1:00

PM 5:00-7:00 URBANA PUBLIC LIBRARY SHELT...

FOR AN FOOD PM 8:00

2
0
1
2
/
0
2
/
0
1

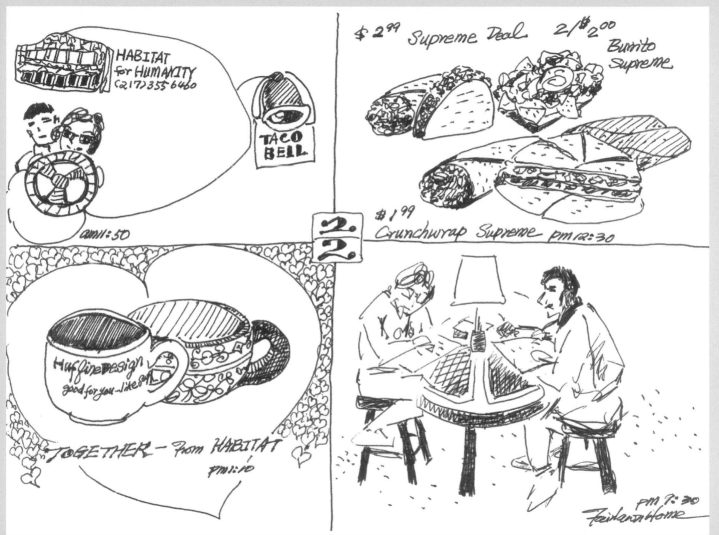

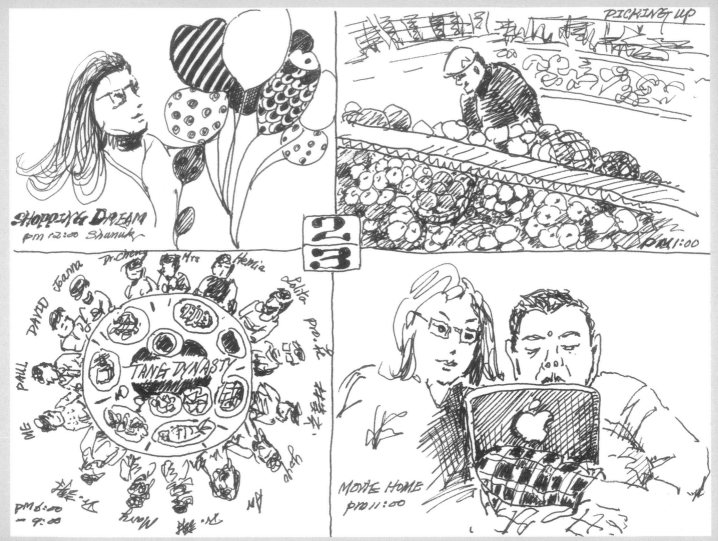

MICHAEL
MISS LUNCH
PM 12:00-12:45

WAITING at
Golden
Harbor PM 12:45

FINISH REVISING "GENDER & ARTS"
PM 8:00

Chinese Dumplings for An
水餃 愛'25 PM 8:00-10:00

pm 12:20 From WeinBin & David
For Friendship

Panera
Cimamon Crumb
PANERA

Paul An
 Taler
Tim Broudy
Lisa
chase me
Biaggi's
Lunch with
Tim's family pm 2:45 $155.63

25

supper Bowl
An with POP out pm 4:15
9:30 —

TARGET
pm 2:30

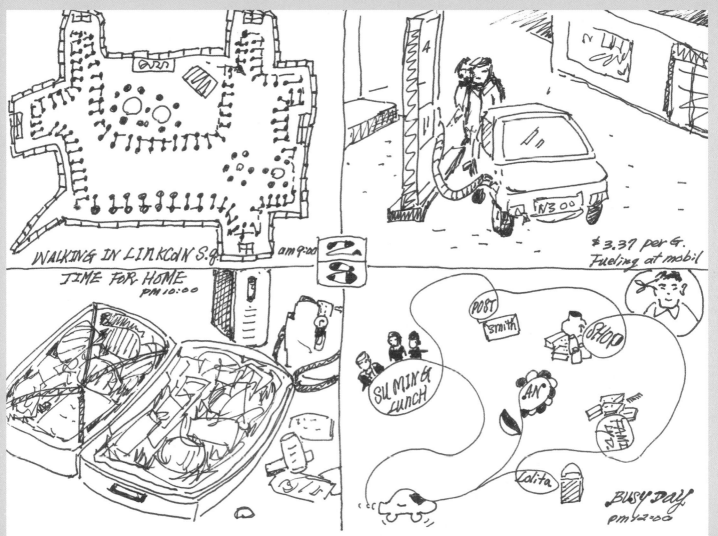

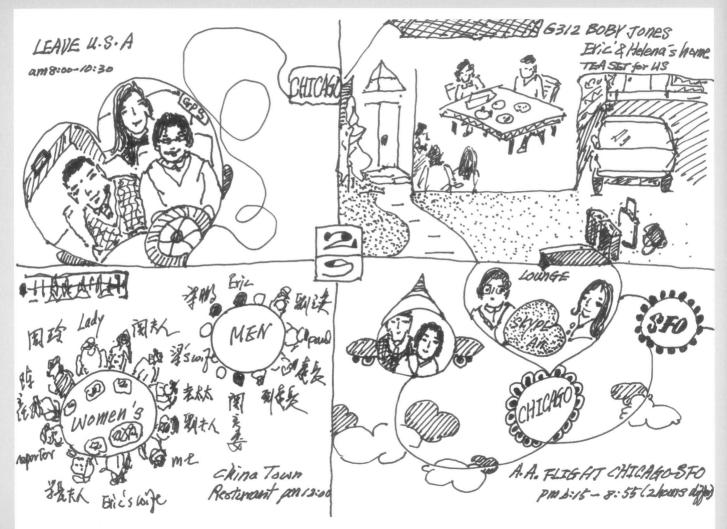

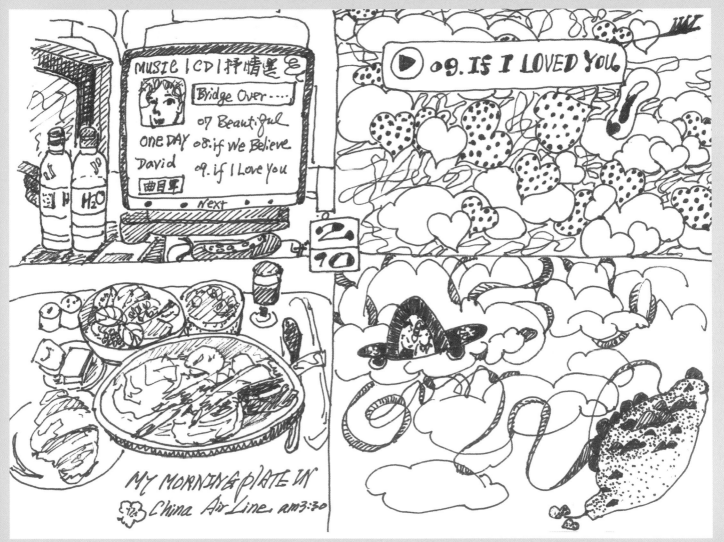

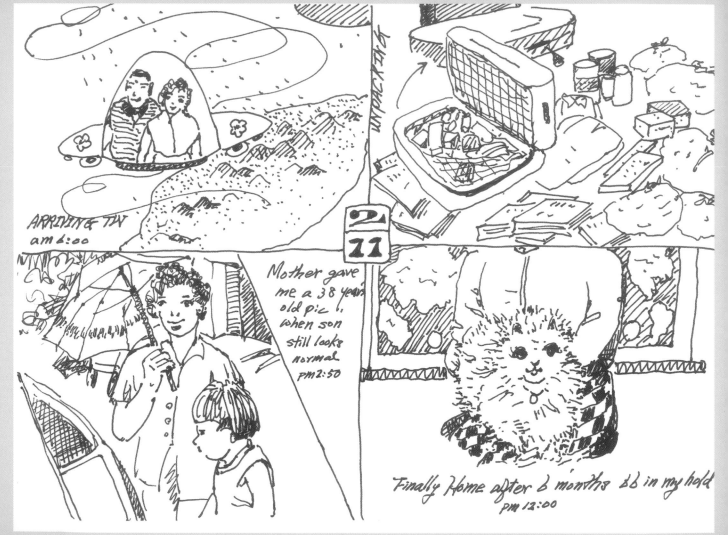

ARRIVING TW
am 6:00

UNPACKING

2
11

Mother gave
me a 38 year
old pic, when son
still looks
normal
pm 2:50

Finally Home after 6 months bb in my hold
pm 12:00

2
0
1
2
/
0
2
/
1
1

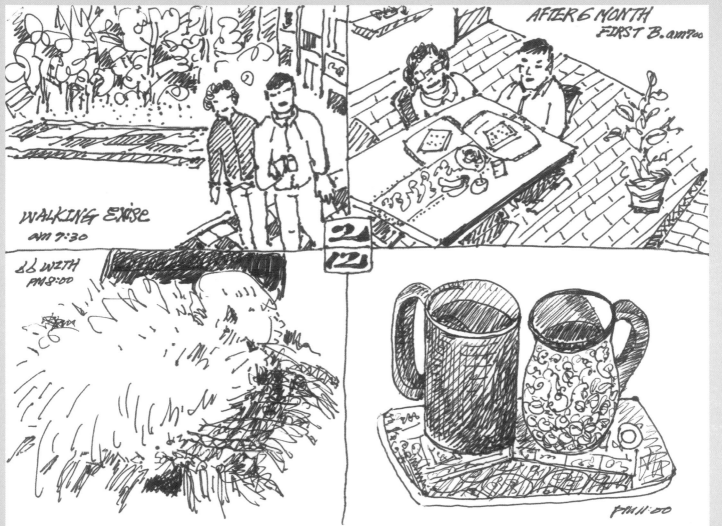

WALKING EXISE
am 7:30

AFTER 6 MONTH
FIRST B. am 9:00

2/12

&& WITH
PM 8:00

PM 11:00

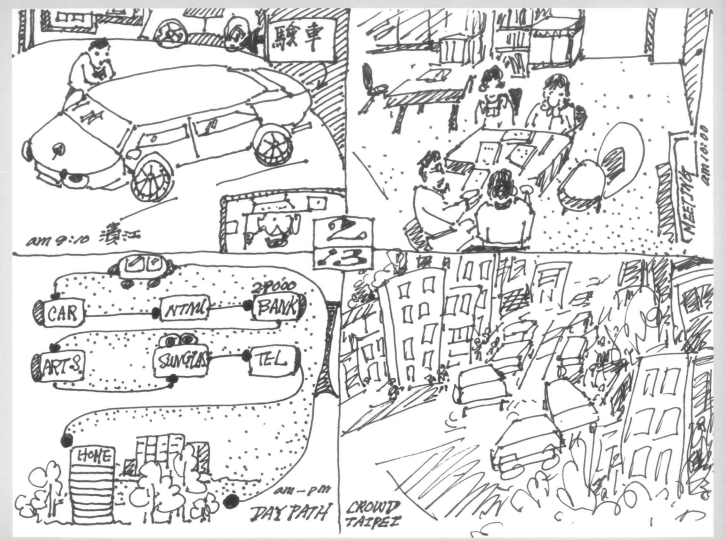

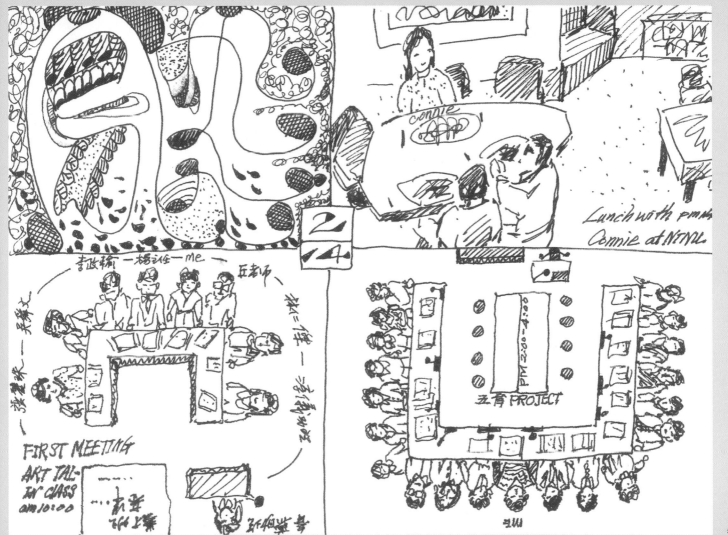

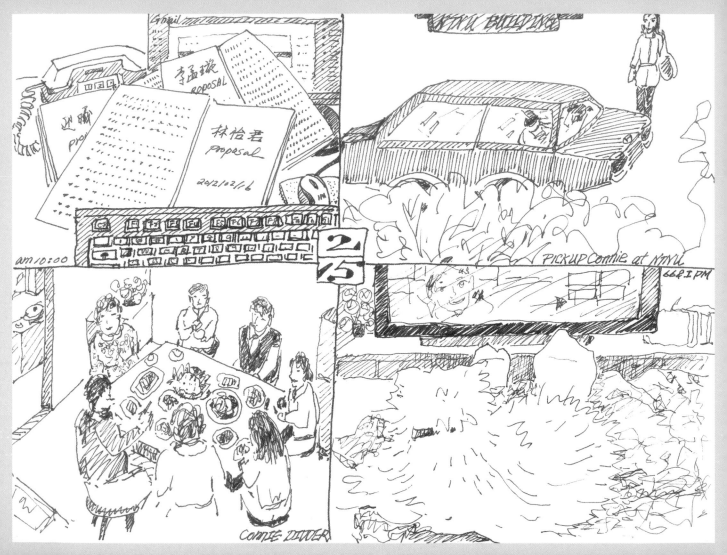

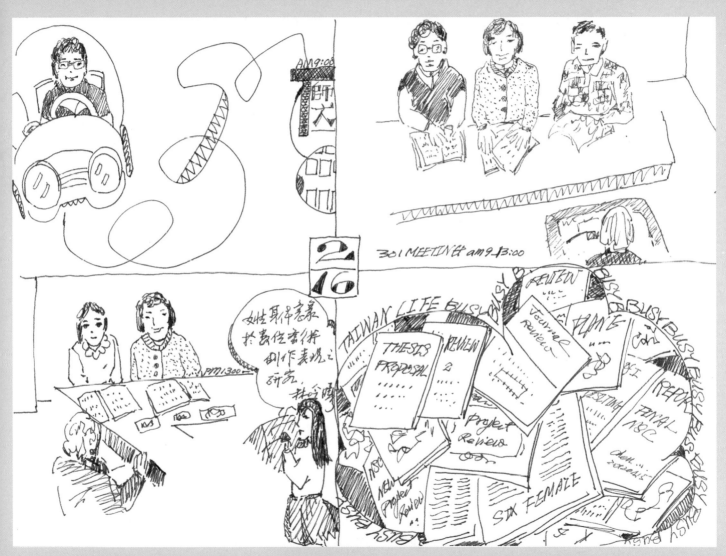

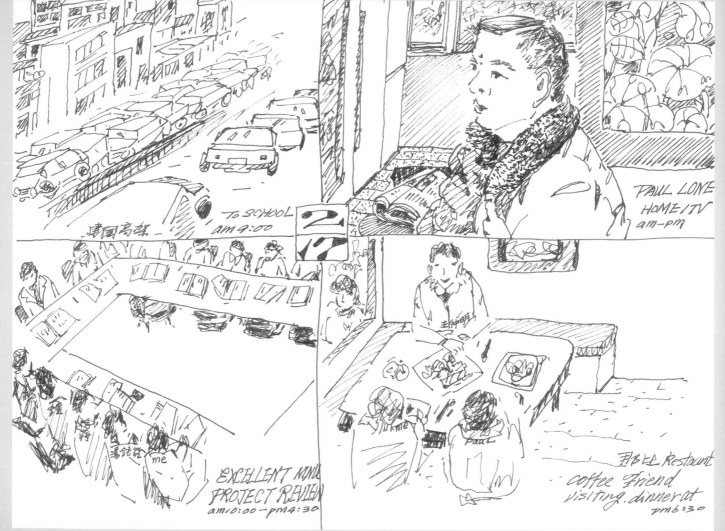

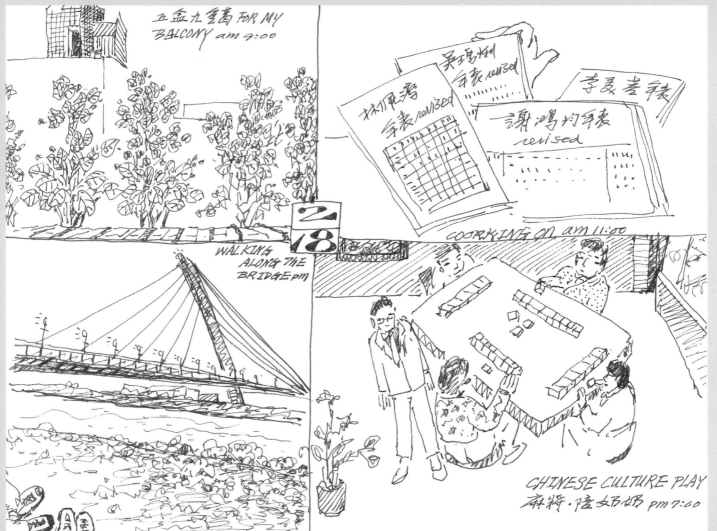

五金九重葛 FOR MY BALCONY am 9:00

林佩瑩 年表 revised

吳瑪悧 年表 revised

李夭き年き

謝鴻均年表 revised

WALKING ALONG THE BRIDGE pm

COORKING ON am 11:00

CHINESE CULTURE PLAY
麻將・陸奶奶 pm 7:00

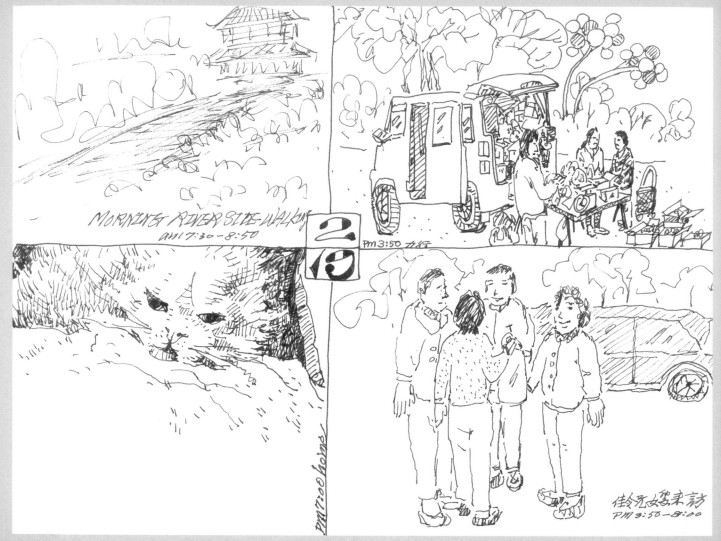

MORNING RIVERSIDE WALK
AM 7:30 - 8:50

2/19

PM 3:50 九行

PM 7:00 home

佳亮媳来訪
PM 3:50 - 8:00

2012/02/19

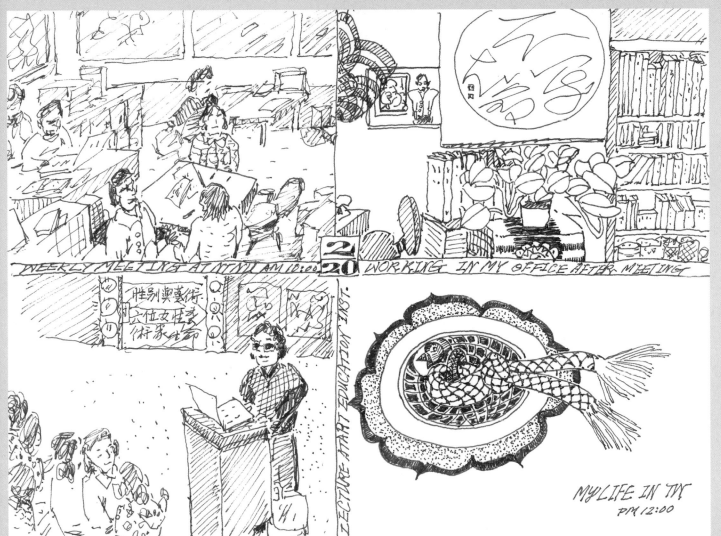

WEEKLY MEETING AT NTMOFA AM 10:00

WORKING IN MY OFFICE AFTER MEETING

2/20

性別與藝術
六位女性藝
術家生命

LECTURE AT ART EDUCATION INST.

MY LIFE IN TW
PM 12:00

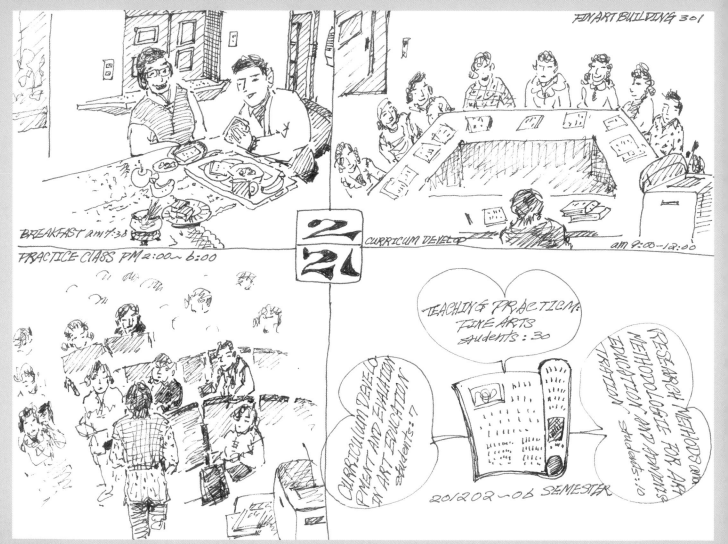

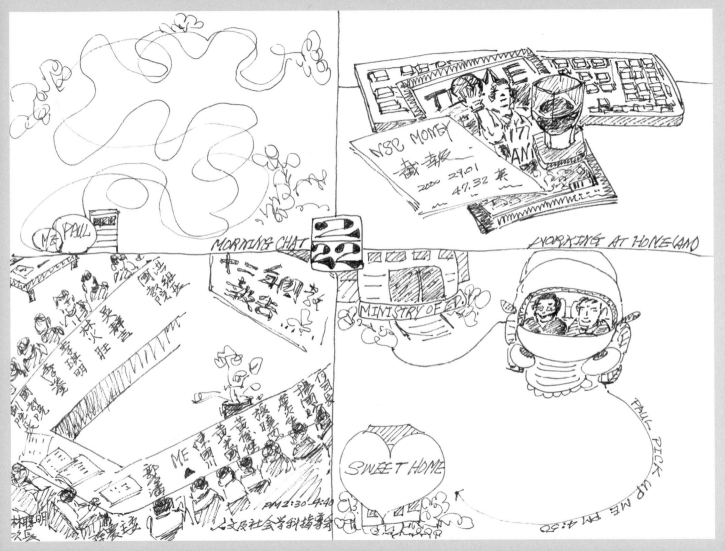

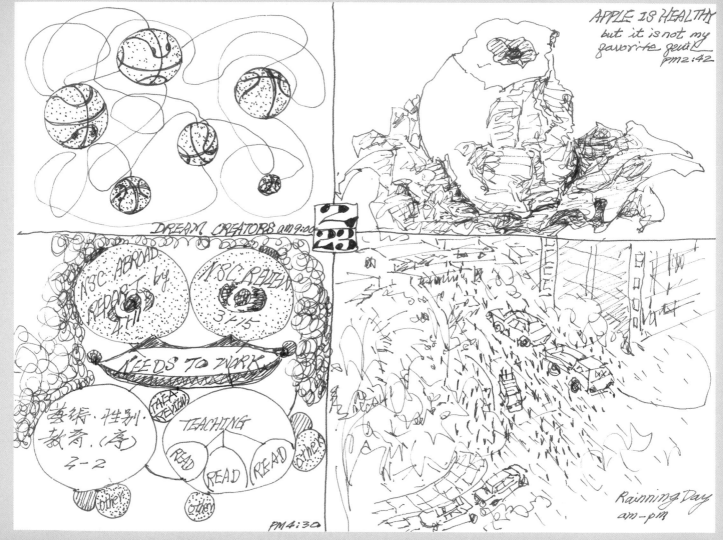

APPLE IS HEALTHY
but it is not my
favorite fruit
pm 2:42

2
0
1
2
/
0
2
/
2
3

DREAM CREATORS am 9:00

2
23

NSC ABROAD REPORT by 4.11
NSC REVIEW 3/15

NEEDS TO WORK

藝術·性別·教育(序) 4-2

TAEA REVIEW

TEACHING
READ READ READ
OTHER

OTHER OTHER

PM 4:30

Rainning Day
am - pm

68

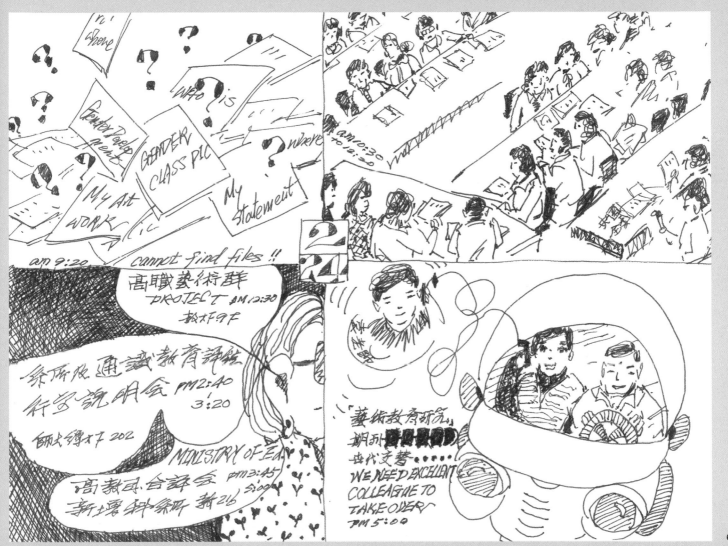

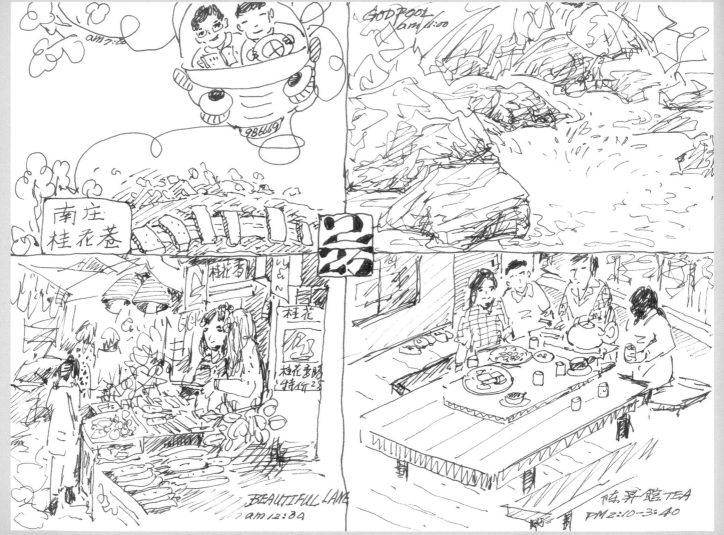

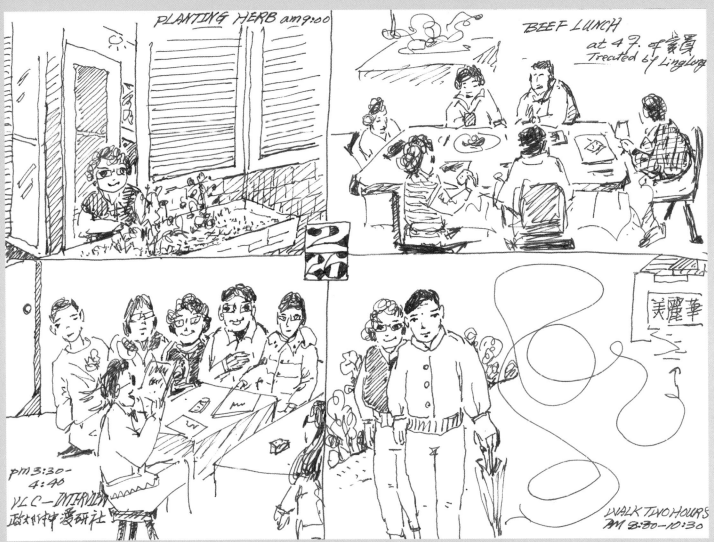

PLANTING HERB am9:00

BEEF LUNCH
at 4F. 牛肉麵
Treated by LingLong

2/26

pm3:30-
4:40
VLC-INTERVIEW
政大附中漫研社

WALK TWO HOURS
AM 8:30-10:30

美麗華

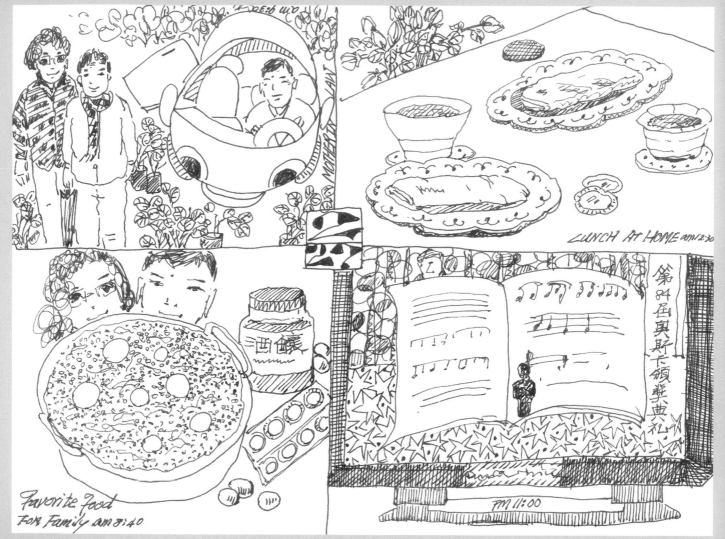

2012/02/27

MOTHER-IN-LAW

LUNCH AT HOME am 12:30

第84屆奧斯卡頒獎典禮

西鎮

Favorite Food
For Family am 8:40

PM 11:00

72

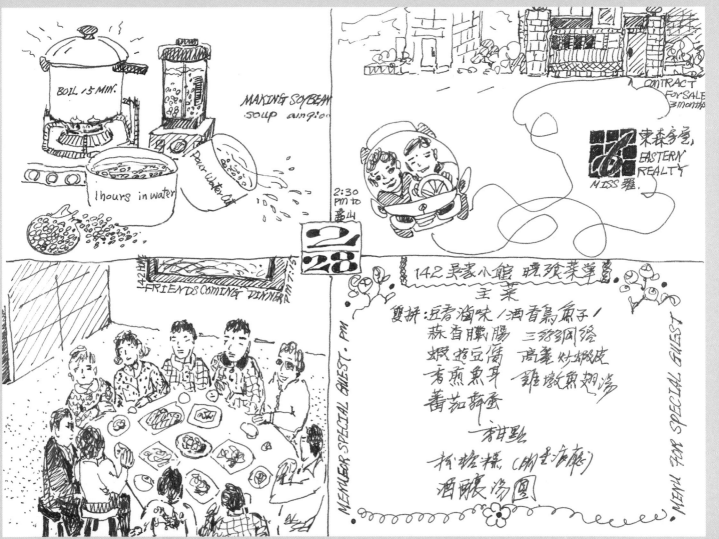

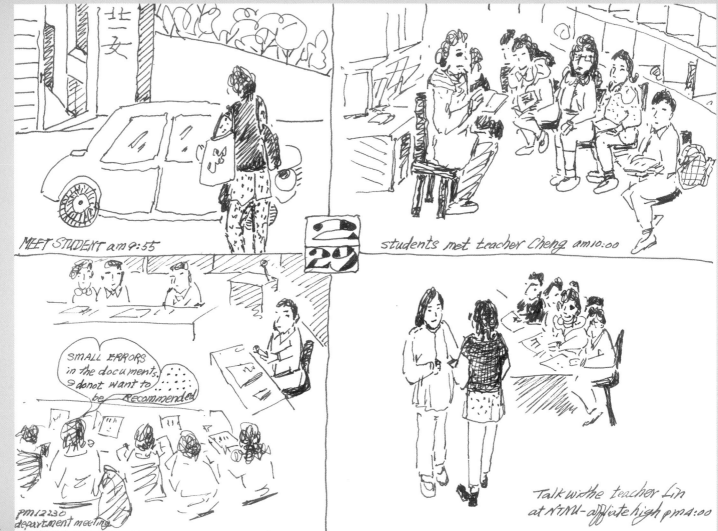

3 月份日記摘要

20120301（20200416 回溯）

66 長的真是令人疼愛，是女兒留下來陪媽媽最好的禮物。整大在家審查要在今年 8 月所籌辦，第 22 屆首次在臺灣舉辦的「國際實徵美學學會」（International Association of Empirical Aesthetics, IAEA）年會── Aesthetics@Media, Arts & Culture-NTNU-22-25, August 發表的論文摘要稿件。女兒從美國來電 Facetime 聊聊。三月到來，櫻花開，試著描寫其美麗的身影。

20120307（20200418 回溯）

除了閱讀與學術研究外，烹飪應是自己最愛的喜好。上市場買了魚，加上青菜與豆腐以及豆腐乳，完成 MISO 的鮮魚湯。

抽空與 66 躺床上看新聞，最近有關開放外資的新聞，論戰沸沸揚揚，各有觀點。

晚上 7:00-8:00 參加臺評會所召開的新增系所審查的召集人會議。會後，與女兒視訊討論 IAEA 研討會摘要接受與否的相關事情。

20120310（20200419 回溯）

今天是斌暉與怡茹大喜的日子，在民生東路二段 8 號 B2 宴客。被邀請上臺，為他們說一些祝賀的話。

20120316（20200424 回溯）

這次央團的北區研討會，有一場是請副召集人夏學理教授講「創意心法」。他的講課是輕鬆自在又充滿創意，一級的演說口才。這次的主題是「臺灣文化學習與經驗」，所使用的方法是分組進行討論，然後分組報告。先後程序如下：

1. 請各組畫一個 4×4=16 的圖形

0	0	0	0

2. 從生活經驗尋找相似與關係，譬如，蘋果（生活的元素）。
3. 文化元素的尋找與分享，小組討論與共識後，研提 10 個元素，譬如，中元節、端午節……等等。
4. 創造一個主題，說故事。
5. 小組說故事。
6. 個人敘說故事。
7. 展示故事畫作品。

20120318（20200424 回溯）
一年一度的師大藝術節即將來臨，決定以「媒人」角色為扮演主題，於是，嘗試自行製作些打扮的物件。

20120323（20200426 回溯）
屋頂紫色包心菜一點一點的成長，感受到新生的喜悅。好朋友送來海芋花，客廳平添了不少的美感。晚上是年度藝術節的開幕活動，校長都來捧場，也畫了妝，「為藝術按讚」，由李振明院長主辦。

20120324（20200426 回溯）
晚上，受邀去觀賞「朱宗慶打擊樂團──『極度震撼』音樂會」的演出。節目到最後，來了位特別嘉賓，馬總統夫人周美青小姐參加團隊一個節目的演出。朱老師的個人打擊真是出神入化，精彩絕倫。

20120325（20200428 回溯）
了解頂樓農作物的點滴成長，逐漸成為研究的項目。國科會所補助的專題研究計畫成果，將以專書的方式出版，書名定為《藝術、性別與教育》，是三民協助出版的第四本專書。最近，忙著最後的校對工作，包括版面設計的種種細節。還好，有三民出版公司這麼專業的編輯團隊。晚上，在社區聽音樂走路運動。

20120326（20200428 回溯）
一早，吳先生送我去劍潭捷運站，搭 7:54 到臺中的高鐵，再轉搭交通車到豐原。自己所主持的教育部「五育的理論與實務」專案，借國教院的豐原院區辦理工作坊。從臺中回來後，順路搭捷運到北科大的藝術中心，觀賞曹筱玥博士的畫展。

20120327（20200428 回溯）
「課程發展與評鑑」課後，在研究室準備好好休息時，接到吳先生來電說，他要出去玩，要搭火車去看海。忍不住，像對待小孩一般，提醒他要小心。稍事休息後，準備下一堂課。晚上課程主題，主要討論定義與分類的概念。

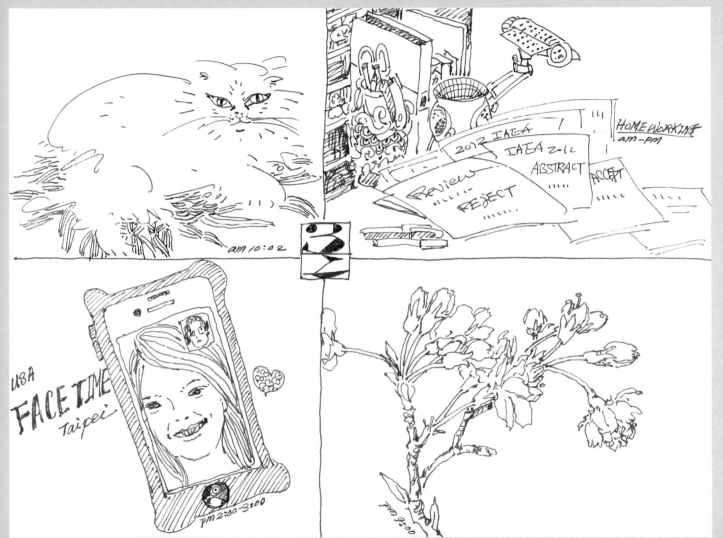

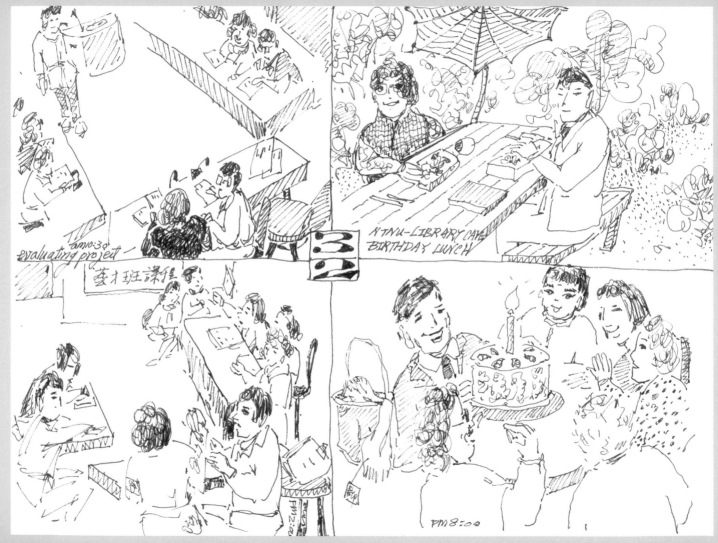

evaluating project

anno:3Ø

藝才班課程

NTNU-LIBRARY CAFE
BIRTHDAY LUNCH

PM 2:00

PM 8:00

78

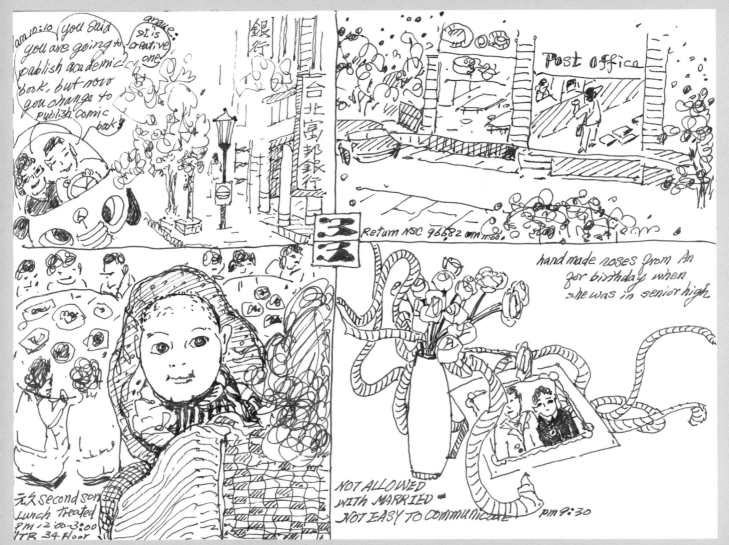

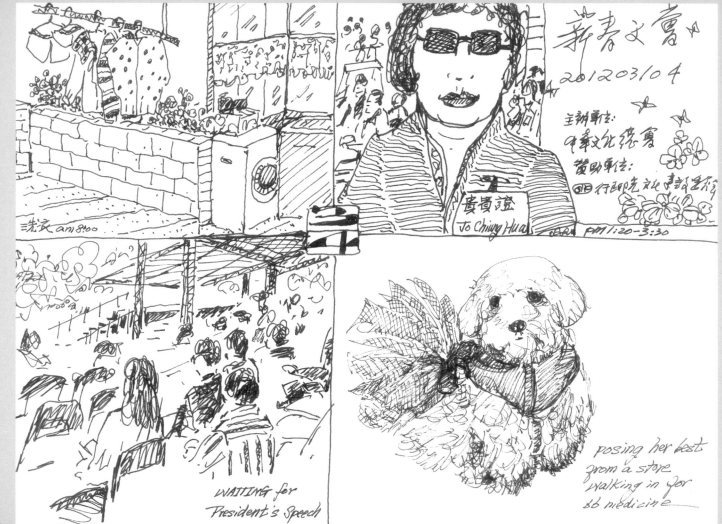

新春文薈☆

2012 03 04

主辦單位:
中華文化總會
贊助單位:
行政院文化建設委員會

賣賣誼
Jo Chiung Hua

PM1:20-3:30

洗辰 am 8:00

WAITING for
President's Speech

posing her best
from a store
walking in for
bb medicine

2012/03/04

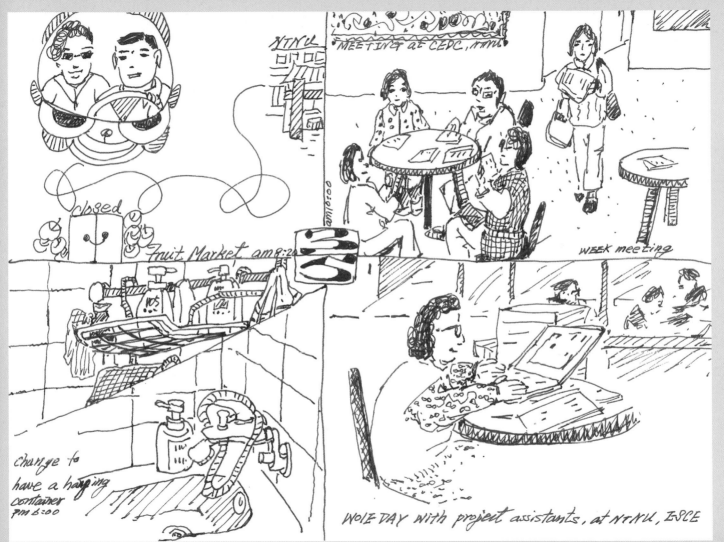

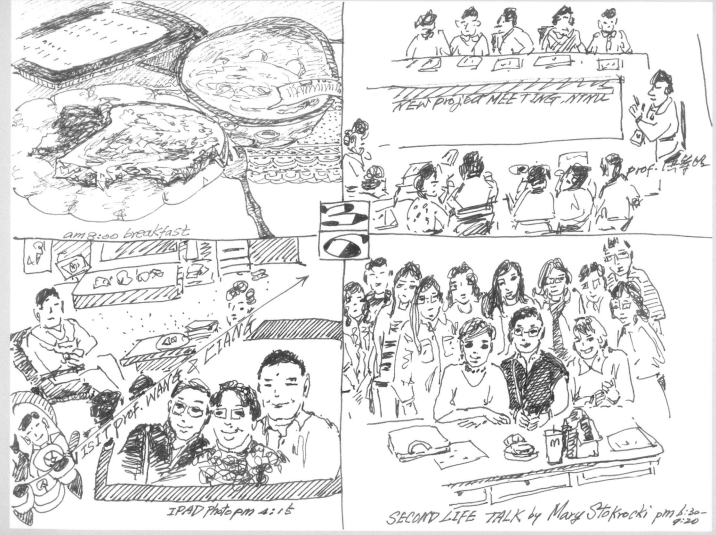

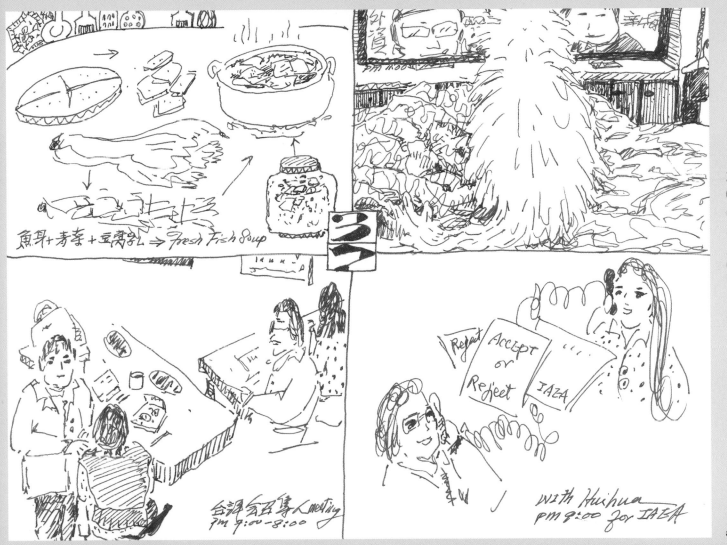

魚耳 + 考奉 + 豆煮乳 ⇒ Fresh Fish Soup

台灣会召导人 meeting
PM 7:00~8:00

With Huihua
PM 9:00 for IAZA

Reject
ACCEPT or Reject / IAZA

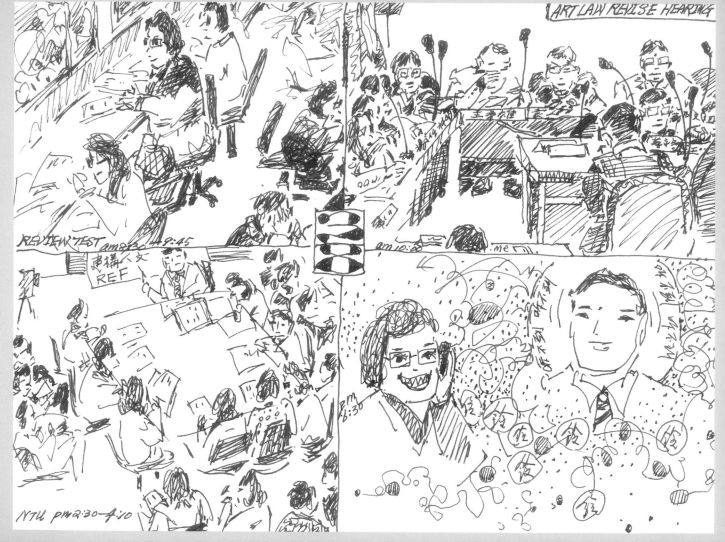

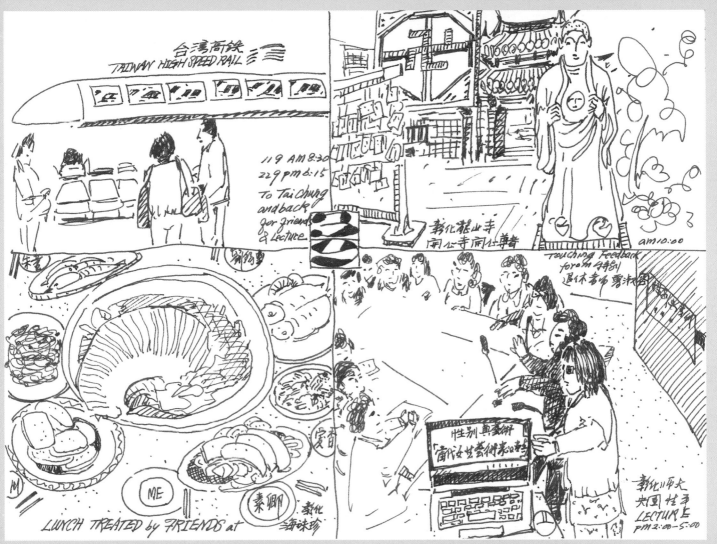

台灣高鐵
TAIWAN HIGH SPEED RAIL

119 AM 8:30
229 pm 8:15
To TaiChung
and back
for friends
& Lecture

彰化龍山寺
南公寺南公尊者

am 10:00

Touching Feedback
form 師生
退休老師 蕭沐容

性別與美術
當代女性美術的未來……

LUNCH TREATED by FRIENDS at

ME

素卿

彰化 海珠珍

彰化川師大
共圖 性平
LECTURE 上
PM 2:00-5:00

斌暉/怡茹
WEDING PARTY
am 12:00~3:36

民生東路三段
8號1B2

今天的新人:斌暉 怡茹,激物的主婦人:各位貴賓
親朋好友.嫁妝後相信今天我們都抱持著愉快興奮
慶祝的心情,來參加斌暉和怡茹大喜的日子.我很榮幸
能有機會上台,為他們說一些祝福的話.斌暉
是我大學研究所碩士和博士班指導的學生,對斌暉
長久來的觀察與認識,他是一位忠厚老實可靠而有才幹
的青年,早在30年前他就準備了要奉獻參與教育和
規劃教育計畫,漸漸大家都早已認識,怡茹你真
是好眼光,而我們怡茹又以溫柔又勤奮愛護的心
來愛,集多項的能力於一身,在我還兼任行政期間

除了我兼公室,充份協助清新愉悅
的服,凡事又擔任小庫寧的事事助理,同時
執行力強所以深獲好評.同學三信
優秀的學生,心愛我這位作老師的有了第二專
長.擔任媒人,斌暉怡茹,你們要幸福
並蔪 接著你們有了更重要的工作,第一要
同完成斌暉的論文,第二要生貴子,以及
同求學推同力 愛心祝福在座.各位貴賓
大家身體健康事事如意——words for two

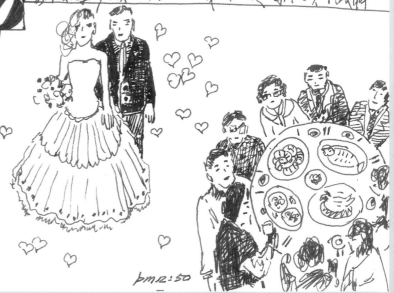

pm 12:50

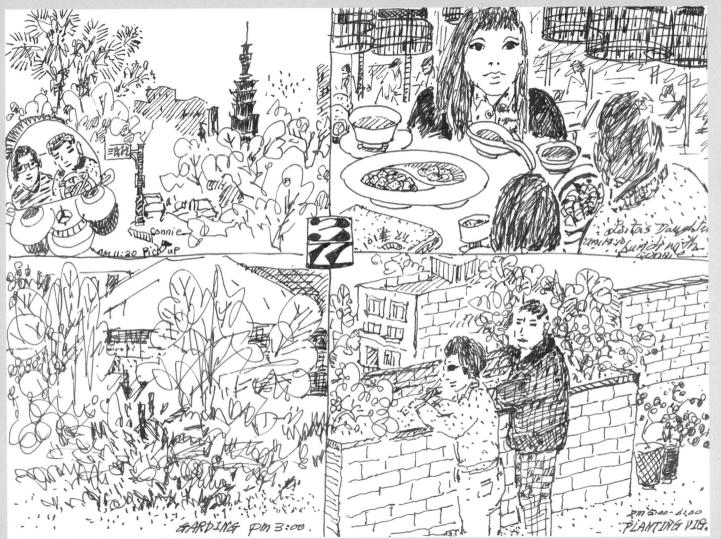

Connie
AM 11:20 Pick up

Rita's Daughter
Lunch with Connie

GARDING PM 3:00

PM 5:00-6:00
PLANTING VIG.

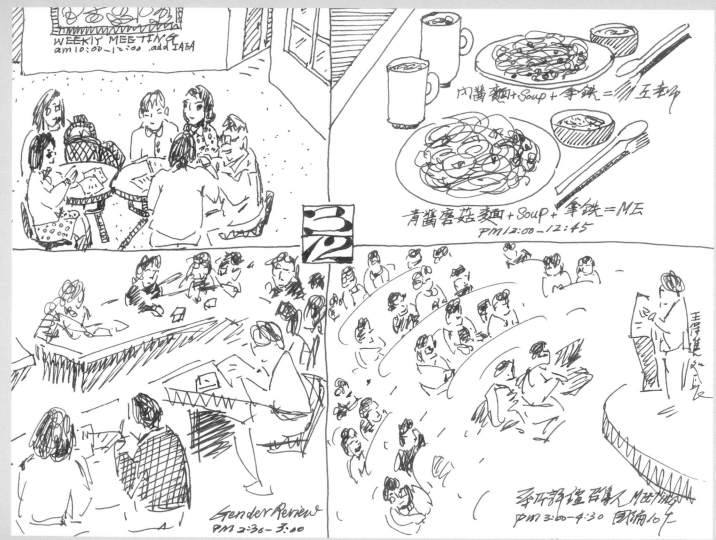

WEEKLY MEETING
am10:00-12:00 .add IABA

肉醬麵+Soup+拿鐵=王老师

青醬磨菇麵+Soup+拿鐵=ME
PM12:00-12:45

Gender Review
PM 2:30-3:00

平所督導召集人 MEETING
PM 3:00-4:30 因編10个

王厚集

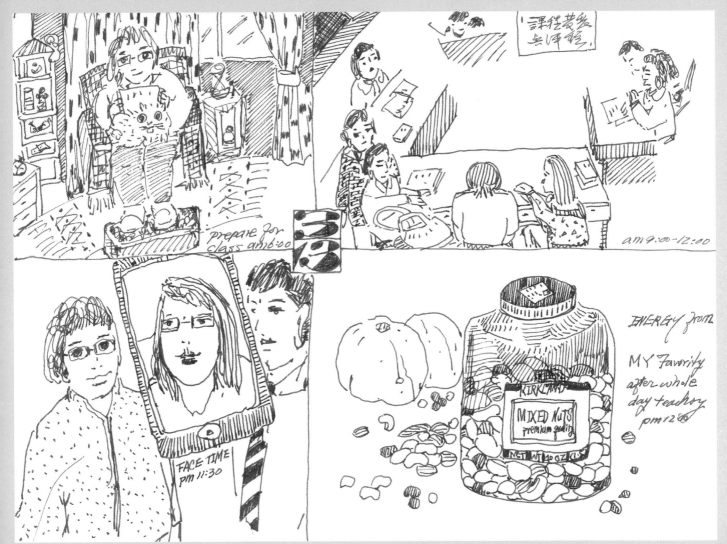

prepare for class am6:00

am 9:00-12:00

FACE TIME pm 11:30

ENERGY from

MY favority after whole day teachory pm12:00

KIRKLAND
MIXED NUTS
premium quality
NET WT 40 OZ (Lb)

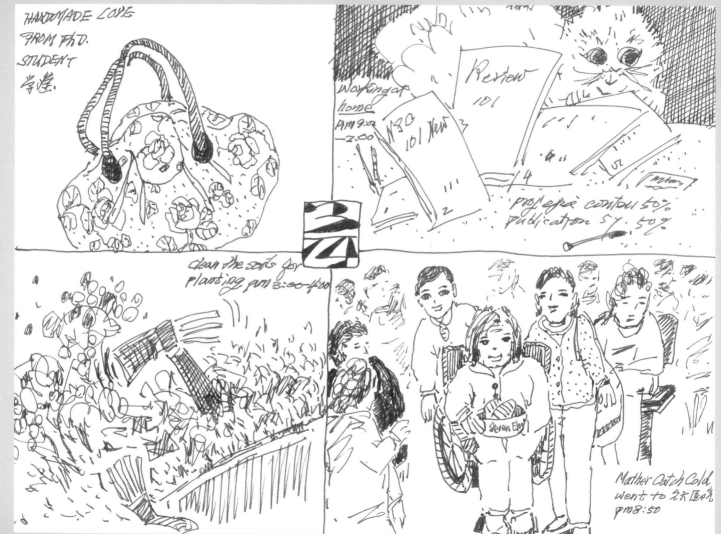

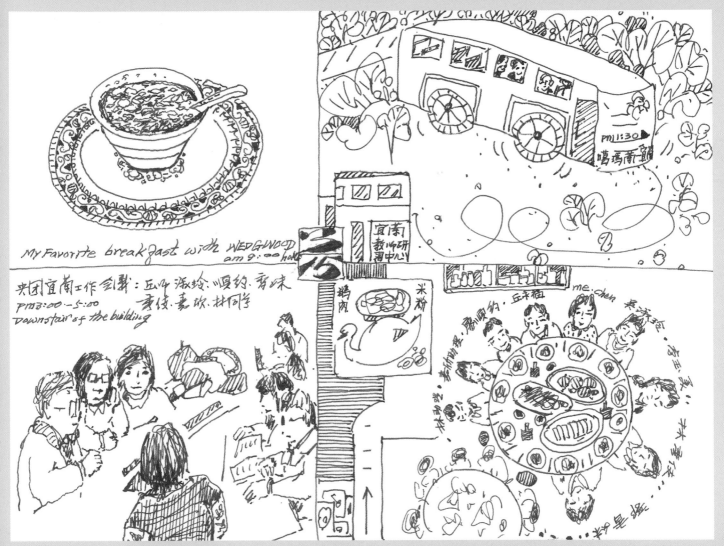

My Favorite breakfast with WEDGWOOD
am 9:00 hour

共团宜蘭工作会議：丘师淑玲、顺钧、秀妹、
孟俊、孟玟、林同学
PM3:00.-5:00
Downstair of the building

PM1:30 ▶
噶瑪蘭駅

宜蘭
教师研
習中心

鵝肉 米粉

me. chen

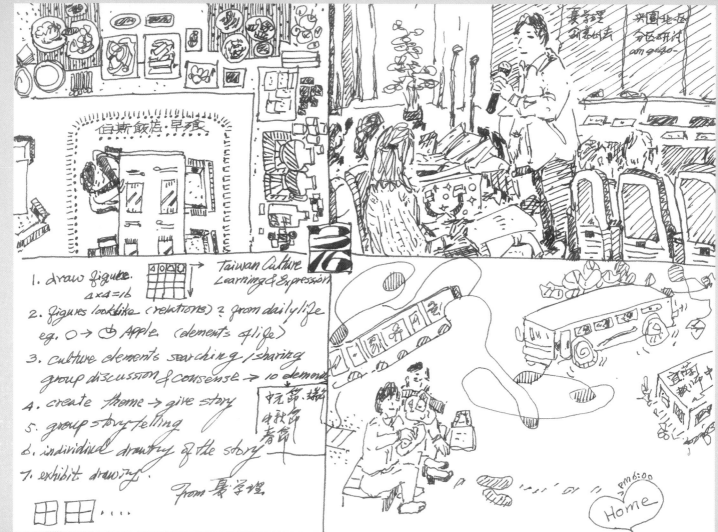

伯斯飯店·早餐

2/16

1. draw figure.
 4×4=16

Taiwan Culture
Learning & Expression

2. figures look like (relations) ? from daily life
 eg. ○ → 🍎 Apple. (elements of life)

3. culture elements searching / sharing
 group discussion & consense → 10 elements

中秋節·端午
中秋節
春節

4. create theme → give story

5. group storytelling

6. individual drawing of the story

7. exhibit drawing.

From 夏學理

pm6:00
Home

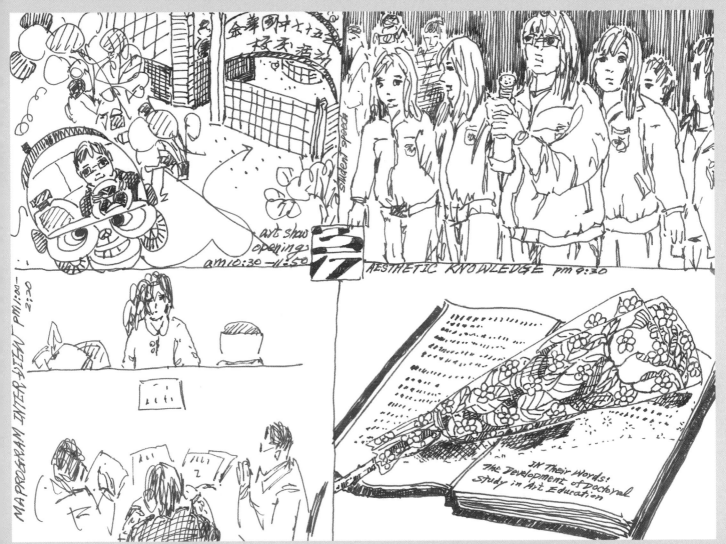

金華國中七十五　校友活動

student speech

art show opening am 10:30 — 11:50

AESTHETIC KNOWLEDGE pm 9:30

MA PROGRAM INTERVIEW PM 1:00 — 2:20

IN Their words:
The Development of Doctoral
Study in Art Education

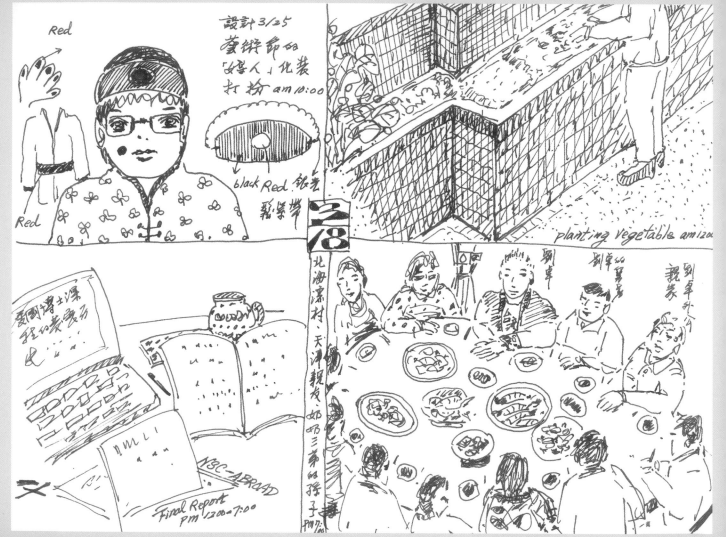

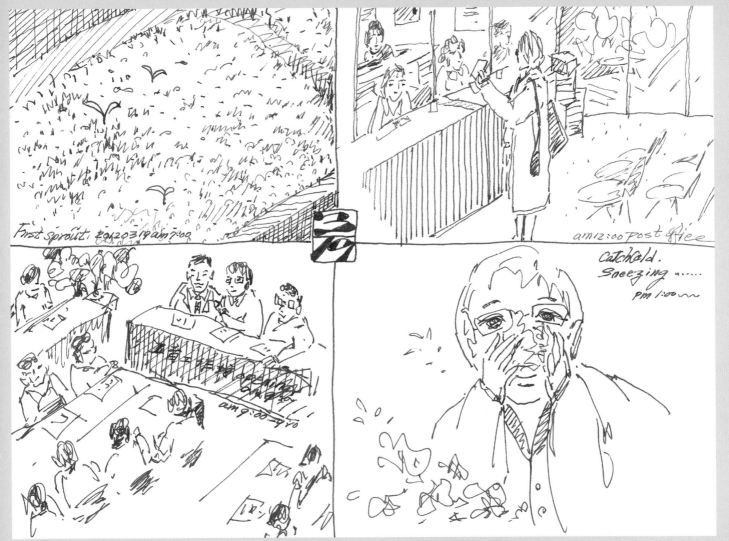

First sprout. 2012/03/19 am 7:00

am 12:00 Post Office

Catch cold.
Sneezing
pm 1:00

am 9:00 ~ pm

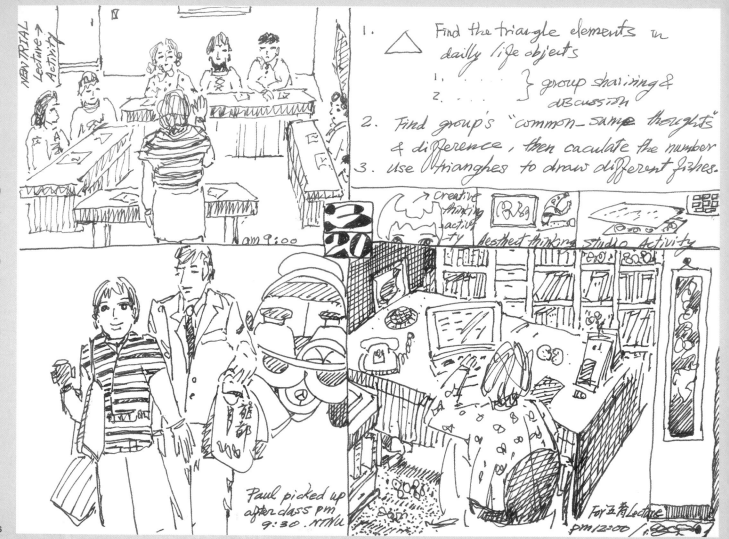

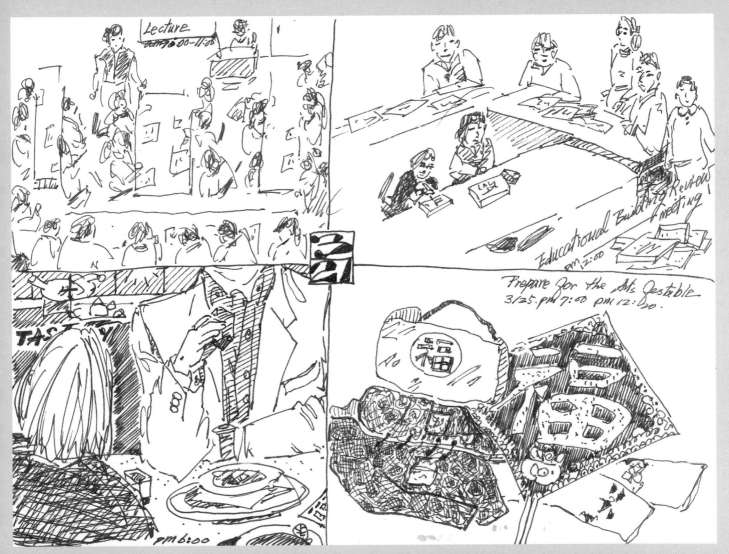

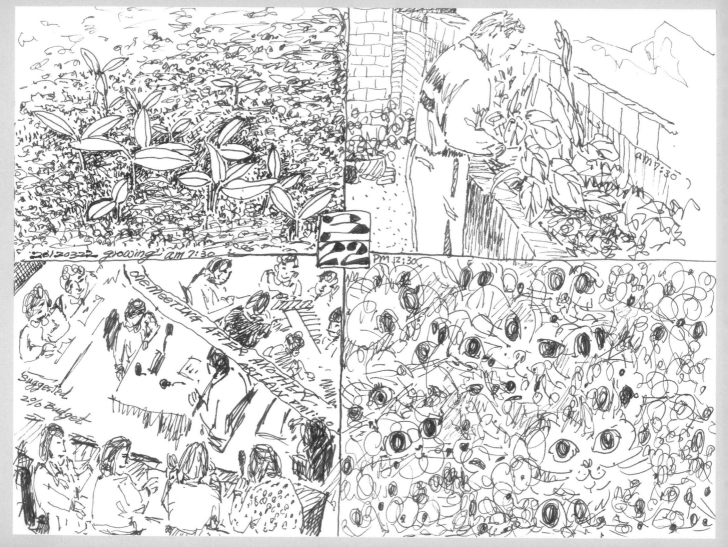

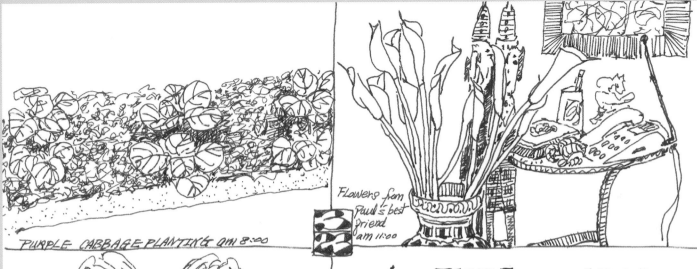

PURPLE CABBAGE PLANTING am 8:00

Flowers from Paul's best friend am 11:00

化裝Party pm 7:00

ART FESTIVAL NTNU

盞盞... pm 7:30

好棒讚 ~pm 9:30

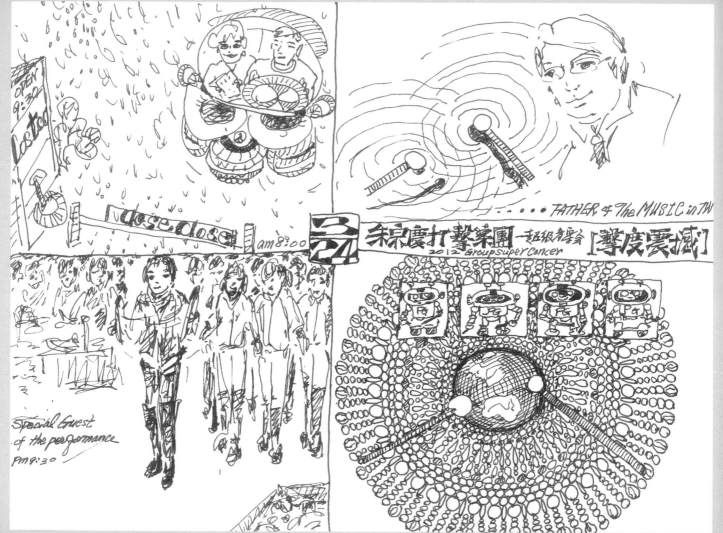

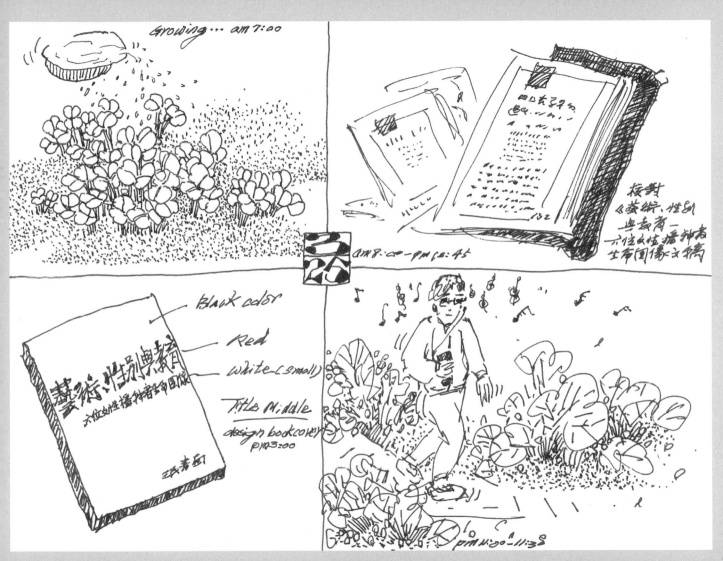

Growing... am 7:00

校對
《藝術、性別
與教育──
六位女性播種者
生命圖像文稿

132

Black color
Red
White (small)
Title Middle
design bookcover
pm3:00

藝術性別與教育
六位女性播種者生命圖像

張素卿

am8:co~pm12:45

pm11:20~11:38

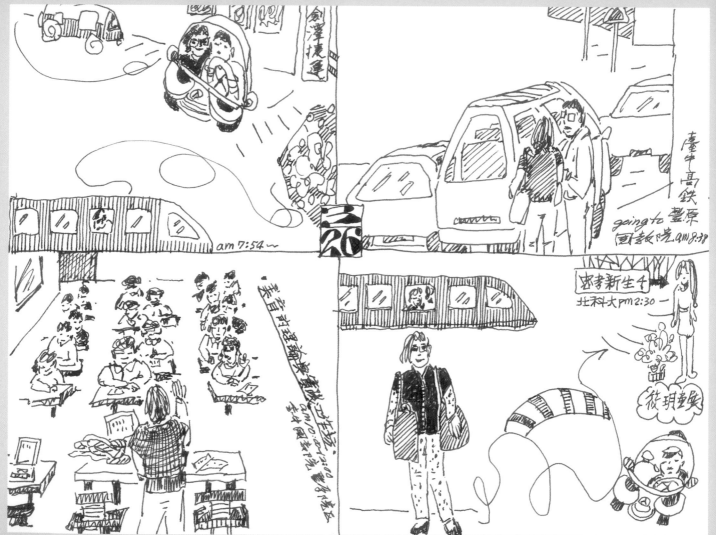

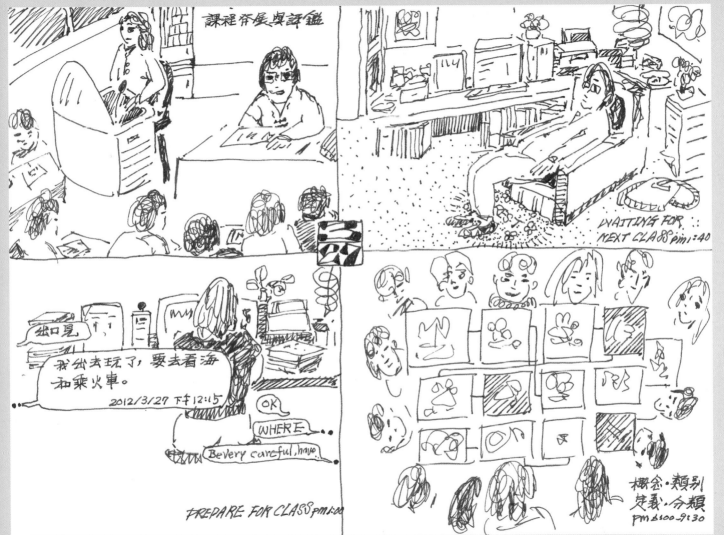

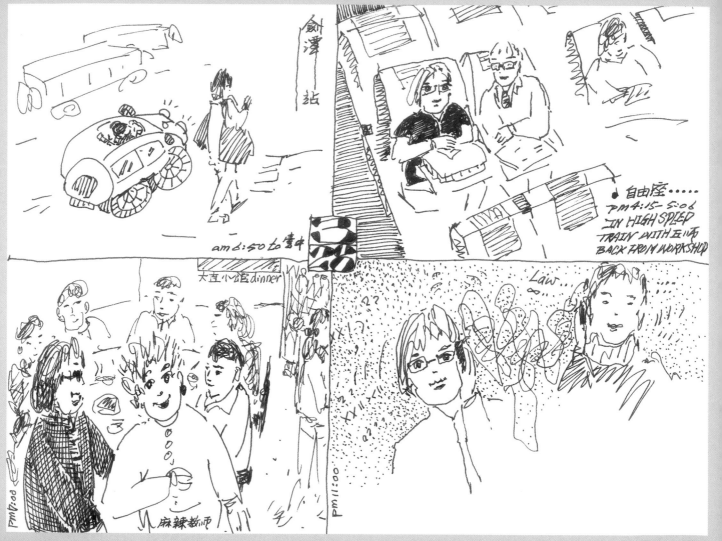

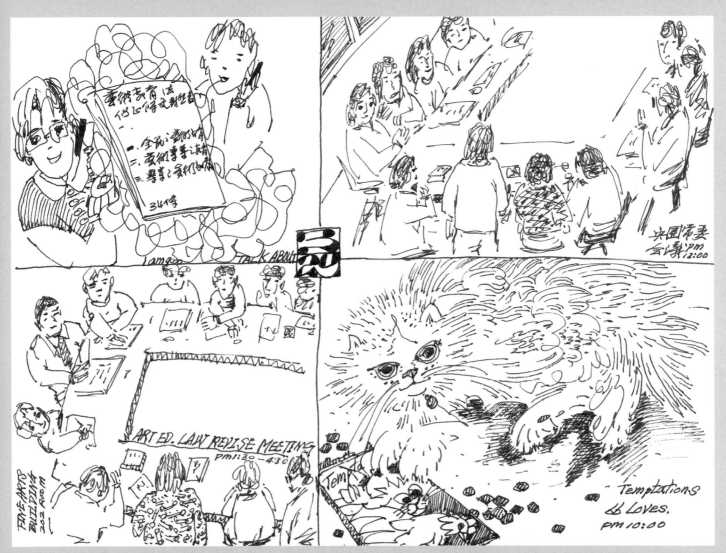

2012/03/29

105

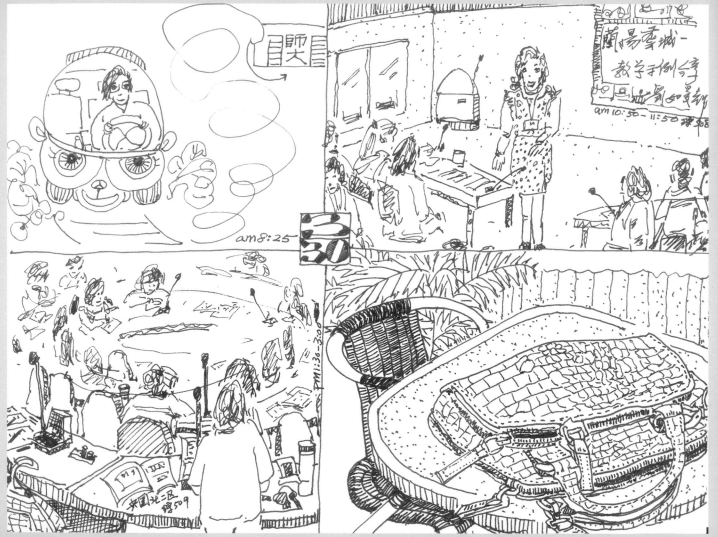

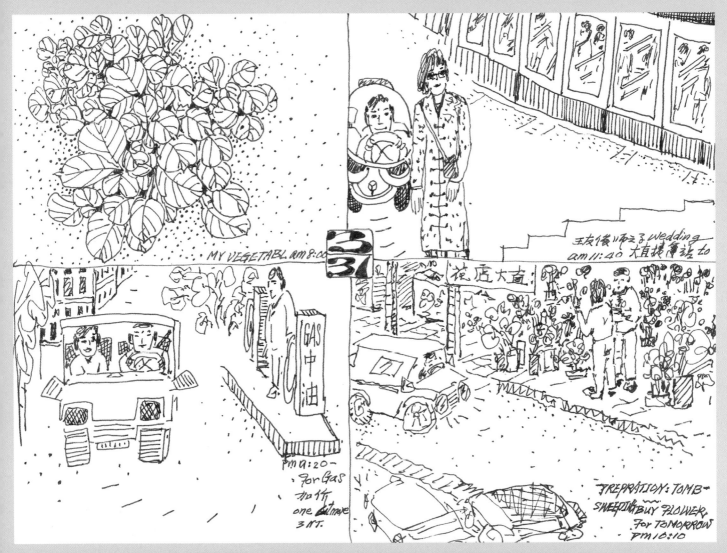

MY VEGETABL am 8:00

王友儀川雨之子 Wedding
am 11:40 大直提信龍 to

GAS 中油

花店大直

PM 9:20–
For Gas
加 14升
one Almore
3 BT.

PREPATION: TOMB–
SWEEPING BUY FLOWER.
For TOMORROW
PM 10:10

4 月份日記摘要

20120401（20200501 回溯）

早上 8:30，約好在通北街會合，全家二部車上五指山給公公掃墓。下山後，一起到第一飯店的壹品軒彭園吃午餐。晚上，朋友陳進光從花蓮來，請我們到國賓 12 樓用餐，聚聚聊聊。

20120403（20200501 回溯）

大學好同學趙美媛久居美國，偶爾會聯絡。今天與美媛通話，美媛好高興分享她二兒子拿到美國大學的獎學金。可以深刻地感受到喜悅之情，從電話那頭穿線而來。真是為她高興，為人父母心。上課，講到在臺灣休假的美國德州休士頓大學的鍾生官教授來演講，講題為「Logos Deconstruction and Cultural Jamming」，希望能給學生一些想法與啟發。下午，出席由師大公領系李琪明教授所主持的「第八次全國教育會議」，有關藝術與美感教育方面的議題。晚上課程，由學生王明仁分享他到義大利參展的相關體驗。

20120404（20200502 回溯）

《藝術、性別與教育》一書的封面，三民的美工已初步設計出來，傳給女兒看。女兒覺得有點老樣，不過如果媽媽喜歡，她沒特別的意見。我告訴她，雖然設計看起來有些老舊思維，但若換個角度，看看圖像，也許它寓涵著特別的意義。來來回回修改多次，不好意思再給三民美工太多的意見了。

在家聽音樂，看書。下午爬山，到圓山自然風景區逛逛。菲律賓來的 May，從菲律賓度假回來，帶給我們一些菲律賓的土產。同時，附了一張來自其兒女們的親筆謝卡，謝謝我們送給她的 USB 隨身碟，以及每年都讓她媽媽休假回去看她們。May 是我們家的大幫手，認真投入又謙虛，真是家人的福氣。

20120405（20200502 回溯）

電視播放著尤美女立法委員在質詢有關都更的案子，專業深入監督，為民喉舌，是人民之福。連女兒都從美國關心，問我是否了解此一案件，她認為是一種「集體暴力」（Collective Violence）。下午，在家審查「大專院校通識第二週期系所評鑑」的報告資料。晚上，例行性的倒垃圾以及回收，太多了。

20120408（20200503 回溯）

5:05 分出發到臺北高爾夫球場，準備 5:50 開球。打完球，到永和探望媽媽。媽媽自從身體不好後，很少外出，也就沒上美容院。頭髮的整理修剪，就由我代勞，雖然不是專業，但方便可行。晚上，特地到龍山寺拜拜，給媽媽祈福保平安。請菩薩保佑媽媽身體健康，平安快樂。

20120409（20200503 回溯）

這週，仍是學生的試教週。上午沒事，到北一女與金華國中看學生試教的情形。在金華國中時，遇到以前的陳校長，她特別拿了以前我所撰文的《喻仲林翎毛入門》一書給我簽名，好感人。中午，到學校主持第二屆藝術教育年會的籌備會議。閱讀《Where Children Sleep》攝影書，這是一本非常有意義的研究攝影，來自系上的短期專案老師所贈送。作者是 James Mollison，他 1973 年出生於肯亞。這本書是他探訪世界不同國家 9-13 歲的孩子，所居住睡覺的地方。從作品中，看到生活、文化、貧富、國家、社會等等的差異。

20120410（20200505 回溯）

教學日就是工作日，上午課程閱讀與分享的主題是黃政傑教授的「課程評鑑」，以及「批判理論」。中午，與宋曉明助理教授會議。因為他是新進的同仁，為了協助新進教師了解學校相關系統與制度，訂有資深老師帶領作為「指導」（mentor）。這學期，便是擔任宋老師的 mentor，所以必須有固定見面討論的時間。下午，邀請袁汝儀教授來給學生講演她的新書：哈佛魔法，這是她到哈佛大學訪問後的研究發表。

20120418（20200509 回溯）

凌晨三點多，和女兒視訊聊天，講著講著……女兒說，媽媽您這是「Symbolic Vilence」，一頭霧水，趕快研究一下。原來是指非身體的暴力，比較像是自己不知覺中附議當權者對於弱勢族群的社會群體決策，而沒有從其角度來思考。因為睡眠不足，整天頭疼不舒服。還是打請精神，到郵局，再到師大附中與大同高中審視學生試教。晚上，早早就寢。

20120426（20200516 回溯）

國教院邀請 UBC 的 Rita 教授來參加美感教育學術研討會，我試著從中牽線，讓國教院有機會與 InSEA 成為研究的機構夥伴。當天研討會在國教院臺北院區 10 樓辦理，我受邀為第一場的專題演講。主要談到與 Rita 的結識，她的理論 A/r/tography 論述的主要內涵，以及我在臺灣的教學運用與推廣。下午到北一女中查看學生試教的情形。接著，到臺北市立大學出席會議。晚上，請 Rita 與她姊姊到故宮的晶華餐廳吃飯，點了東坡肉與白菜，她們好開心，寶物成食品。

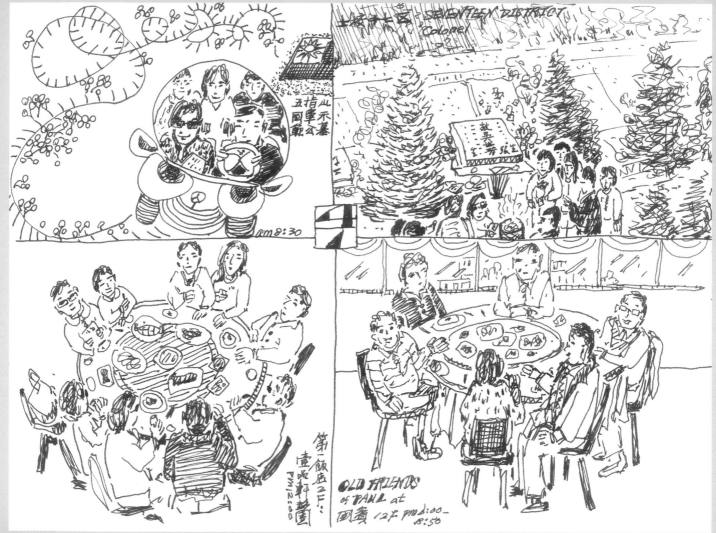

台北市第十七區　SEVENTEEN DISTRICT Colonel

am 8:30

第一飯店 12F
壹品軒餐廳
PM12:00

OLD FRIENDS
of PAUL at
國賓 12F pm 2:00-
5:50

2012/04/01

110

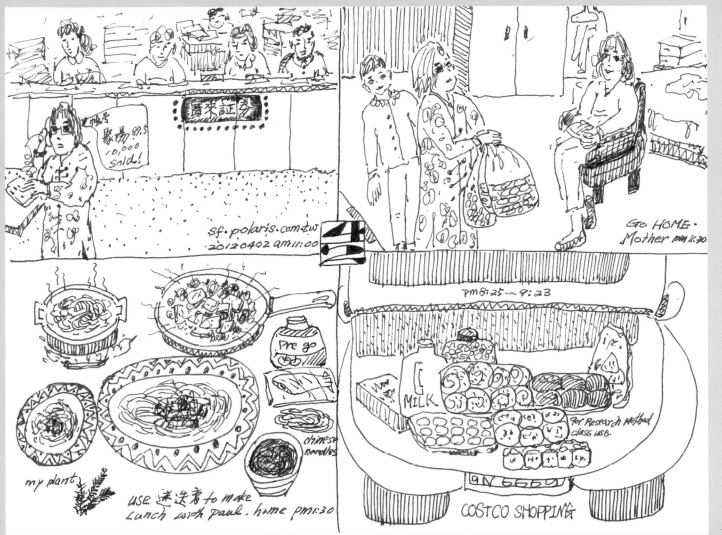

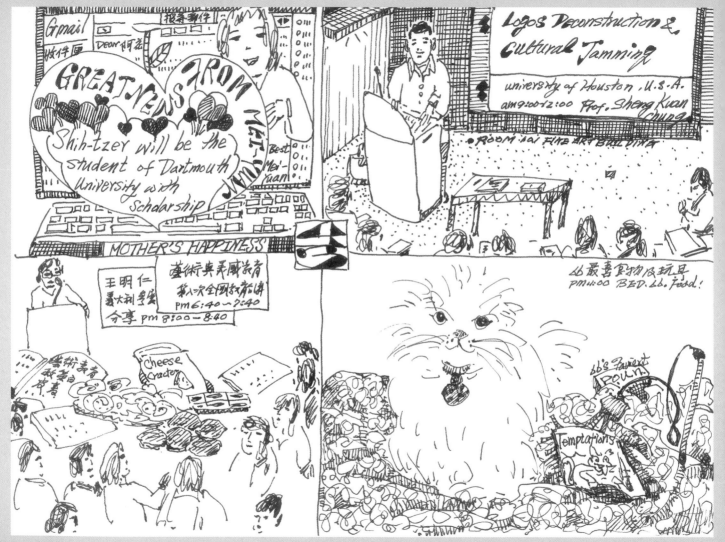

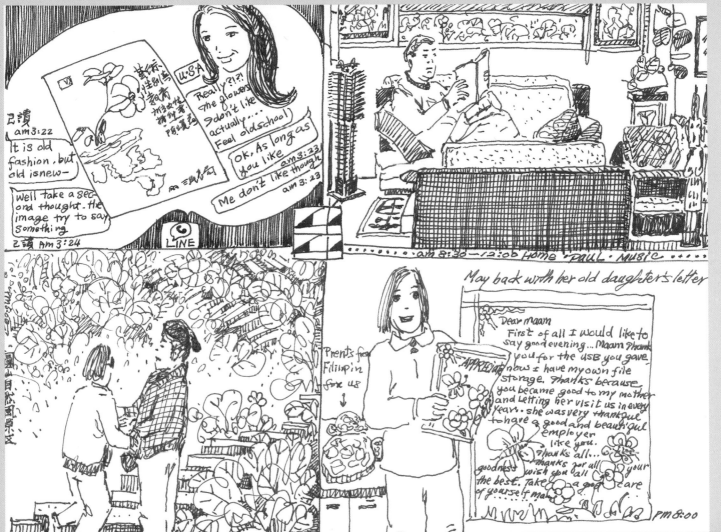

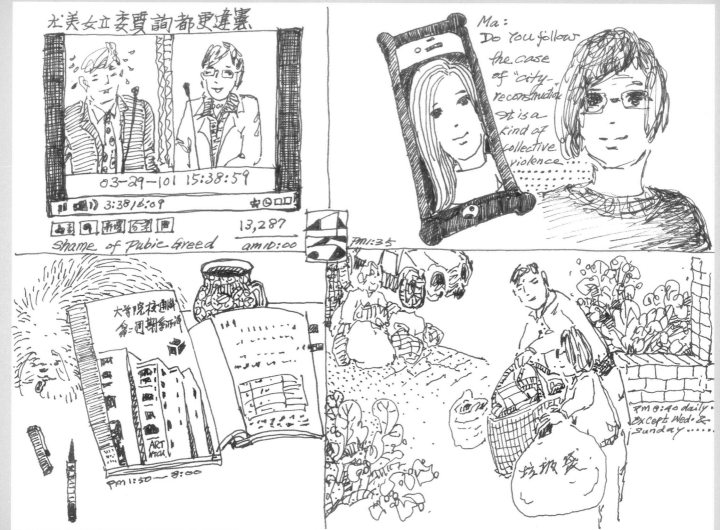

114

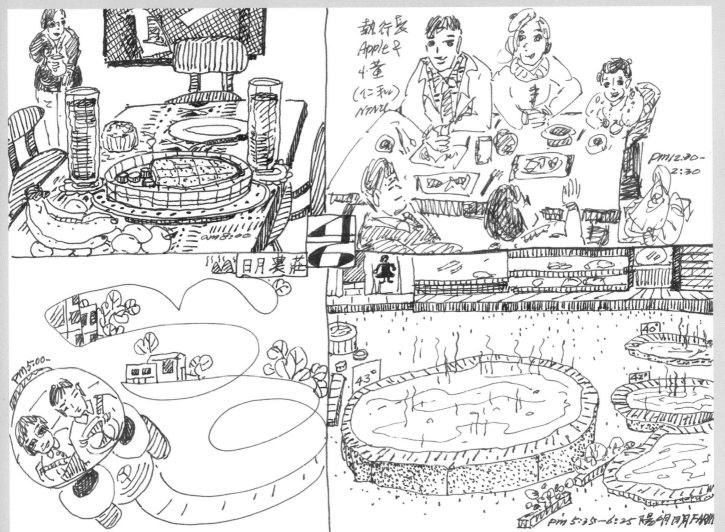

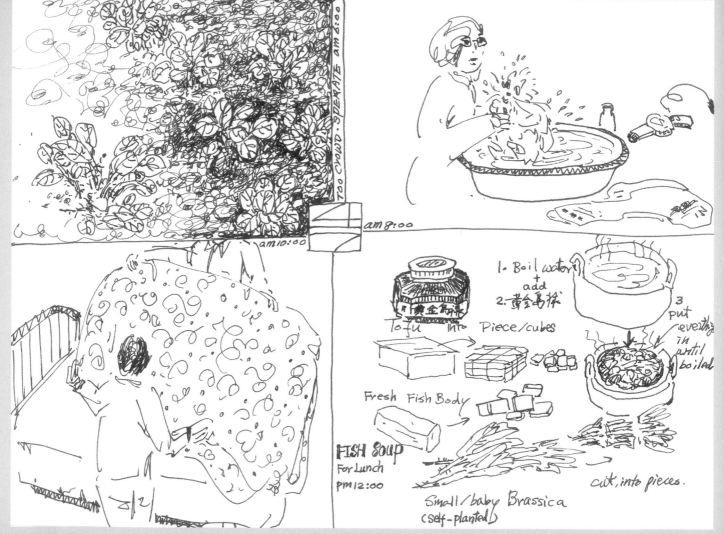

TOO CROWD. SPEKATE AM 6:00

am 10:00

am 8:00

1. Boil water
 + add
2. 黃金島採

Tofu into Piece/cubes

3 put everthing in until boiled

Fresh Fish Body

FISH SOUP
For Lunch
pm 12:00

cut into pieces.

Small/baby Brassica
(self-planted)

2012/04/07

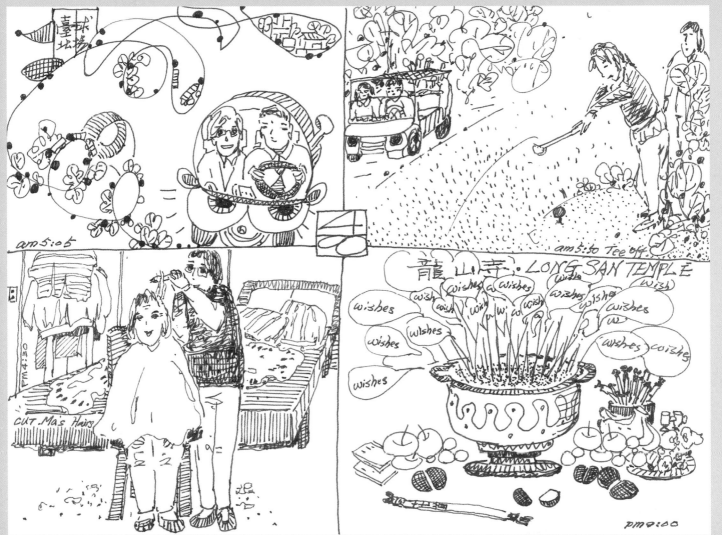

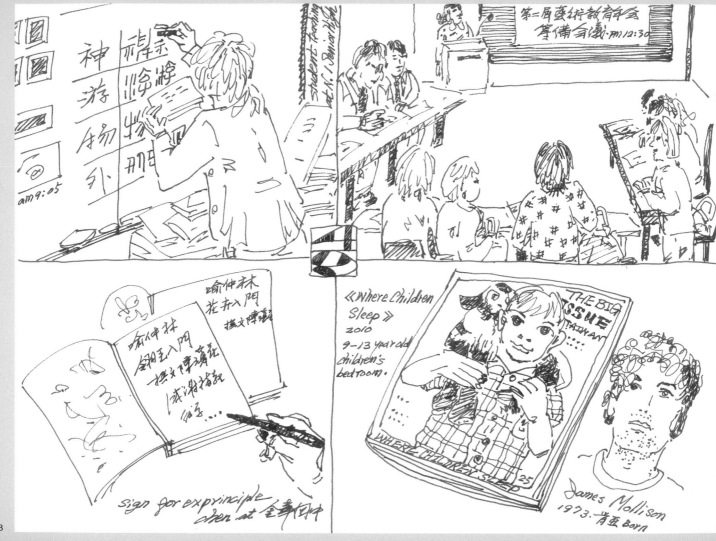

2012/04/09

am 9:05

神 禅 示
游 川分游
扬 物
外 刑

student teaching at N.I. Senior High

第二届艺术教育年会
筹备会议·pm12:30

喻仲林
花井入門
撰文陳嶷

喻仲林
全能工入門
撰文陳嶷
洪湘指数
给子...

sign for exprinciple chen at 全華國小

《Where Children Sleep》
2010
9-13 year old children's bedroom.

THE BIG ISSUE TAIWAN
WHERE CHILDREN SLEEP 25

James Mollison
1973. 肯亚 Born

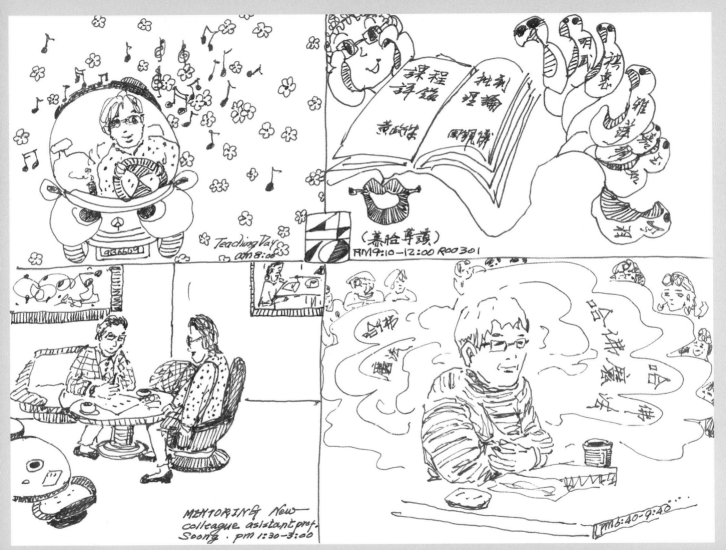

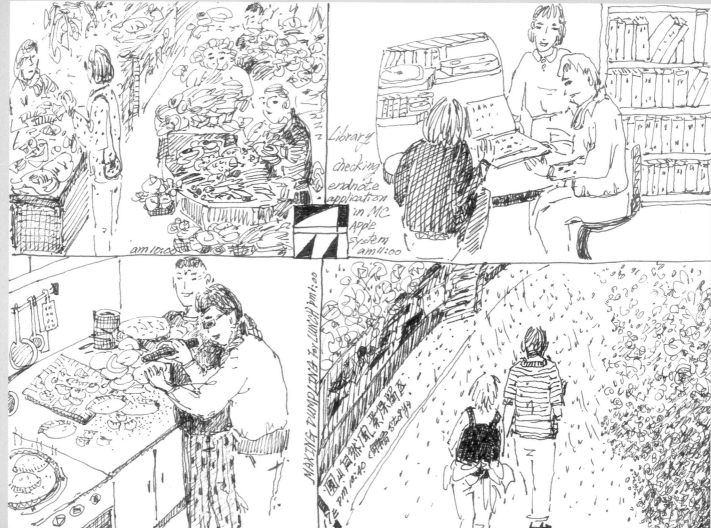

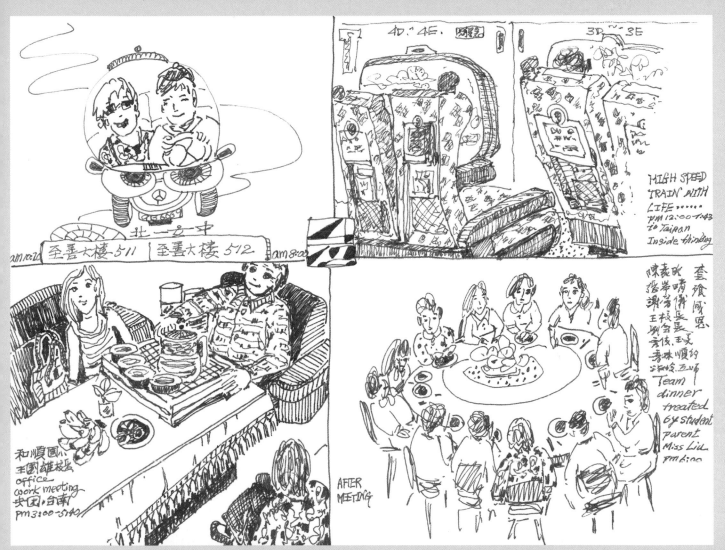

北一女中
至善大樓 511　至善大樓 512

am10:10　　　　　　　　　　　　am 8:00

40. 4E. 圖書館　　　　　3D ~ 3E

HIGH SPEED
TRAIN WITH
LIFE
PM 12:00 1:43
to Taipan
Inside thinking

和順國小
主題雄根庭
office
work meeting
台南,台南
PM 3:00-5:40

AFTER
MEETING

套餐感恩
陳嘉 吹晴俳長
指源 舉芳校會長
謙 王阿
考俊 玉貞
壽咪 順約
沙嶺 五嗎

Team
dinner
treated
by student
parent
Miss Liu
PM 6:00

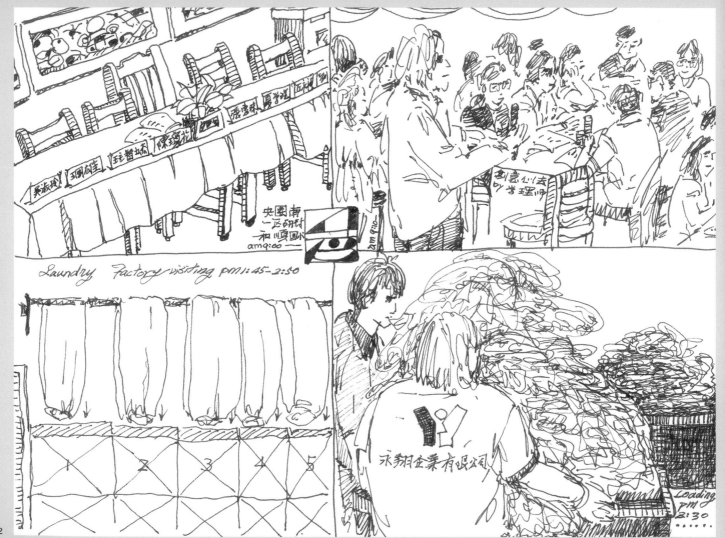

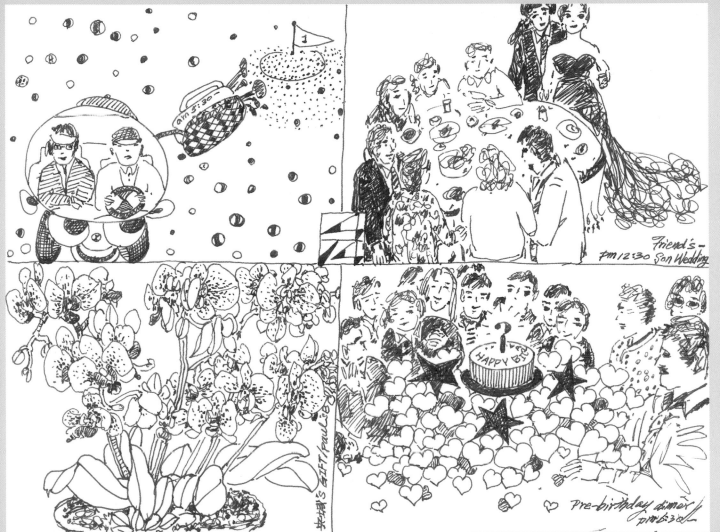

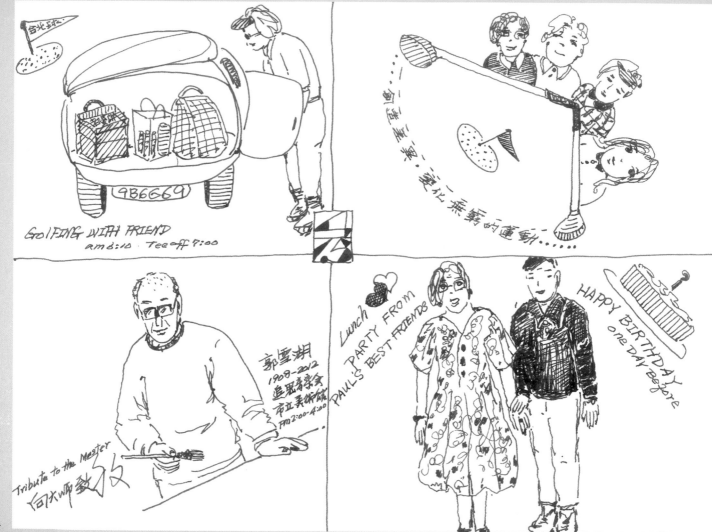

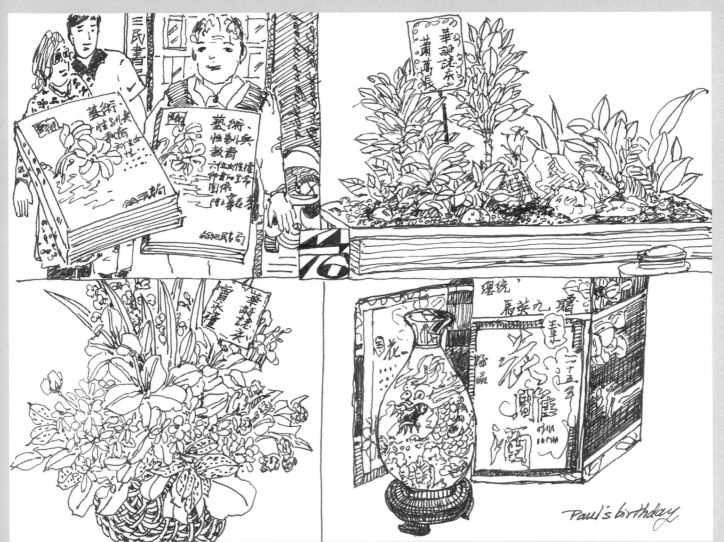

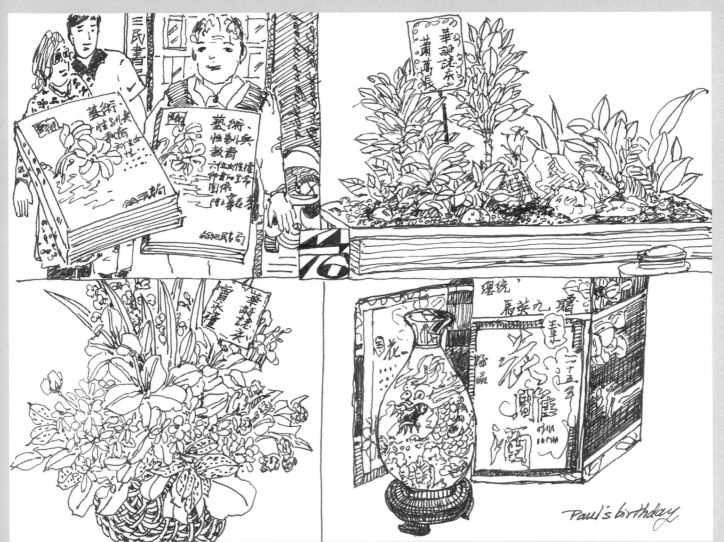Paul's birthday

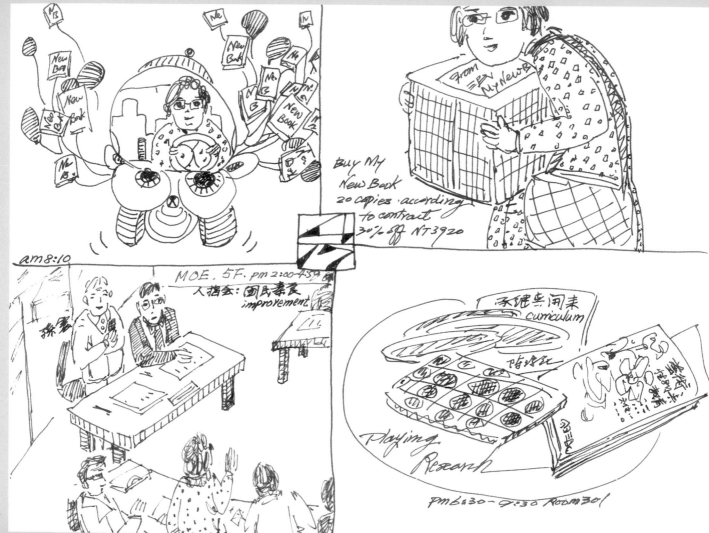

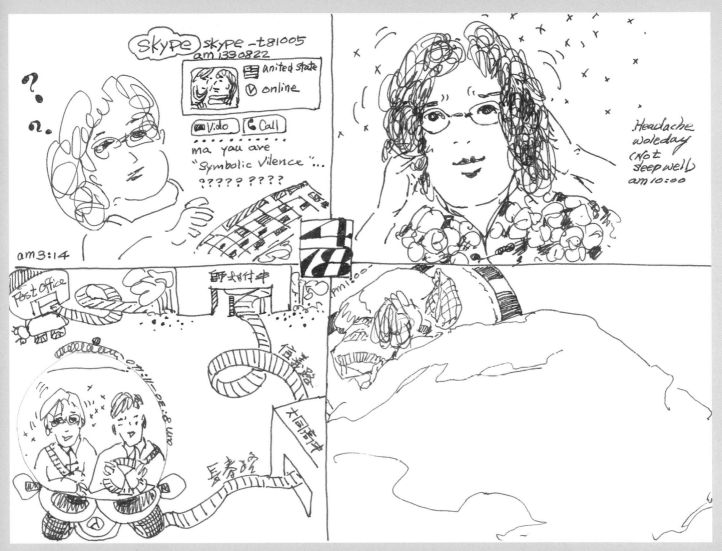

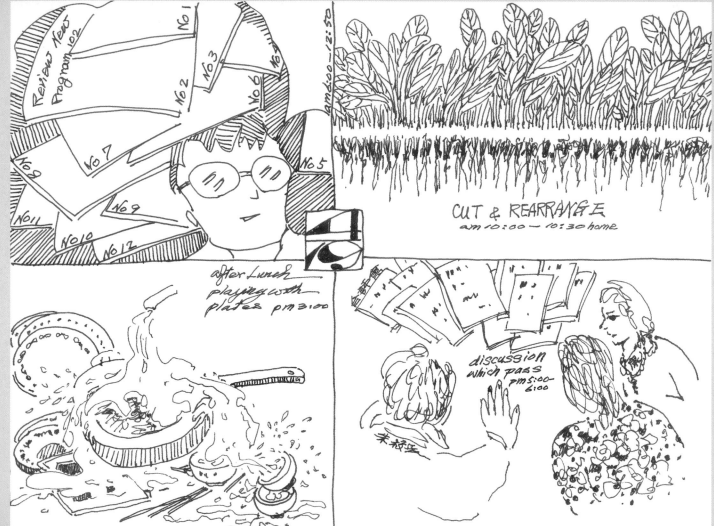

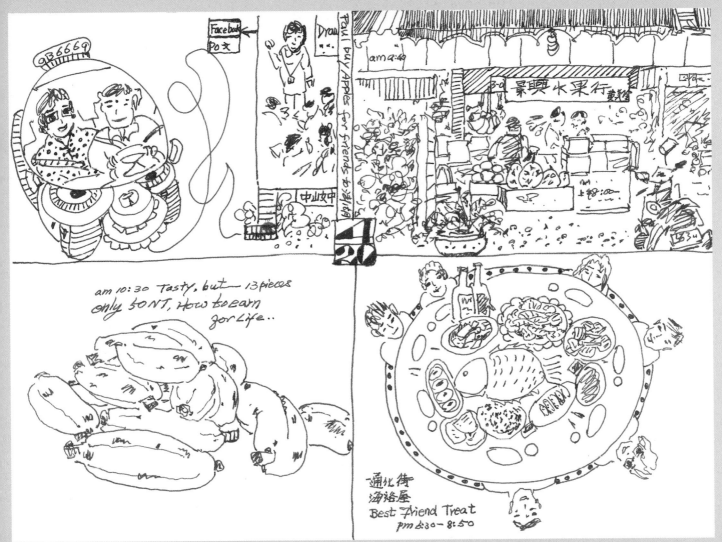

Facebook
po文

9B6669

Draw
Paul buy Apples for friends to 過好日
中山女中

Jam 9:40
3-0 景興水果行
上午8:00

am 10:30 Tasty, but — 13 pieces
only 50NT, How to earn
for Life..

通化街
海洛屋
Best Friend Treat
pm 6:30 - 8:50

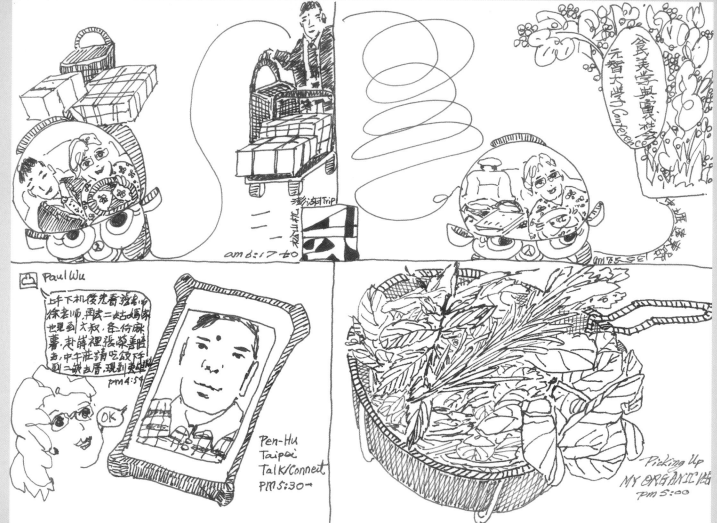

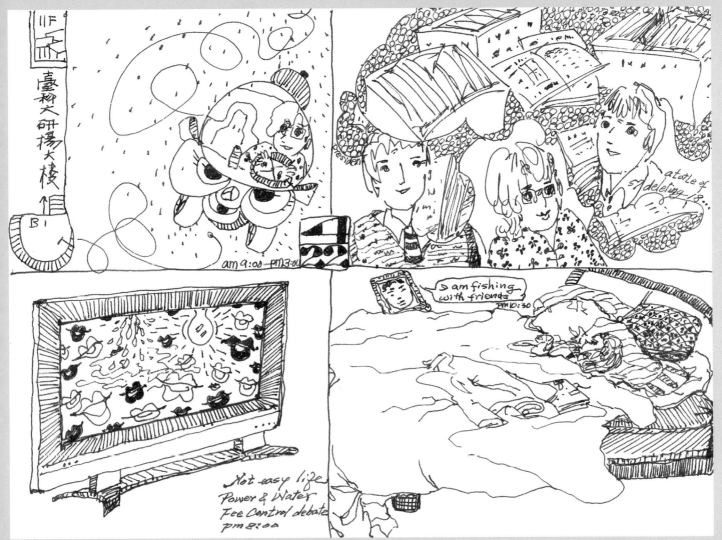

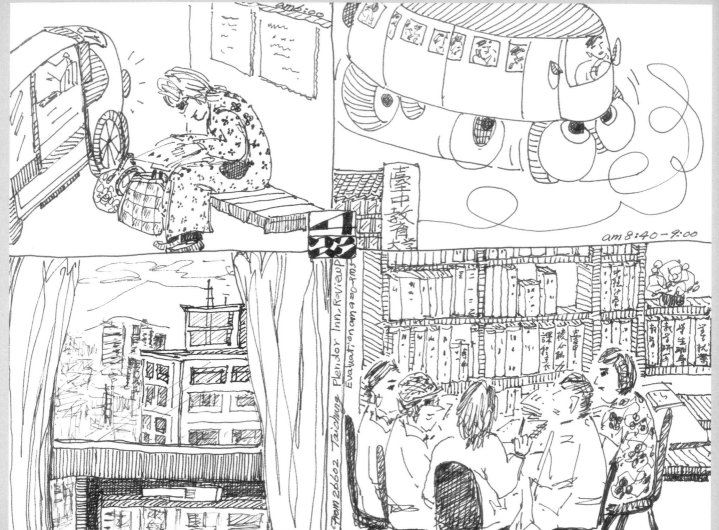

2012/04/23

am 8:40 - 9:00

臺中教育大

From 26602 Taichung Splendor Inn, Review?
Evaluation am 9 am 20~pm3

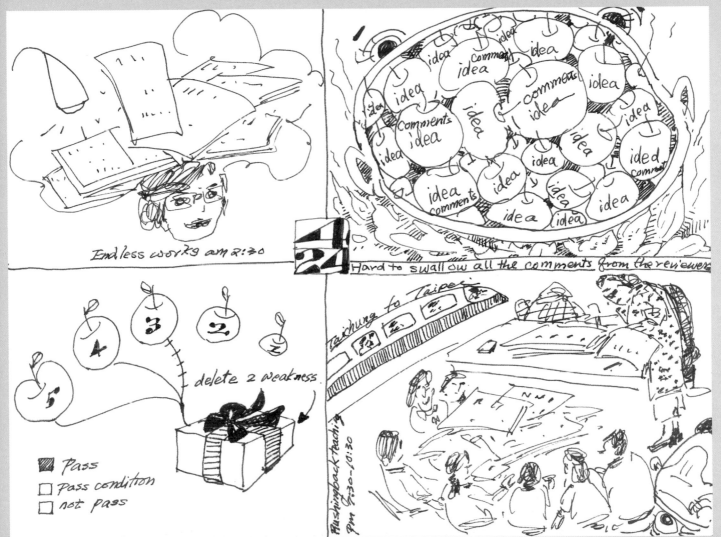

Endless works am 2:30

Hard to swallow all the comments from the reviewer

delete 2 weakness

▨ Pass
☐ Pass condition
☐ not pass

Taichung to Taipei

Flushing back teaching
Pm 2:30~10:30

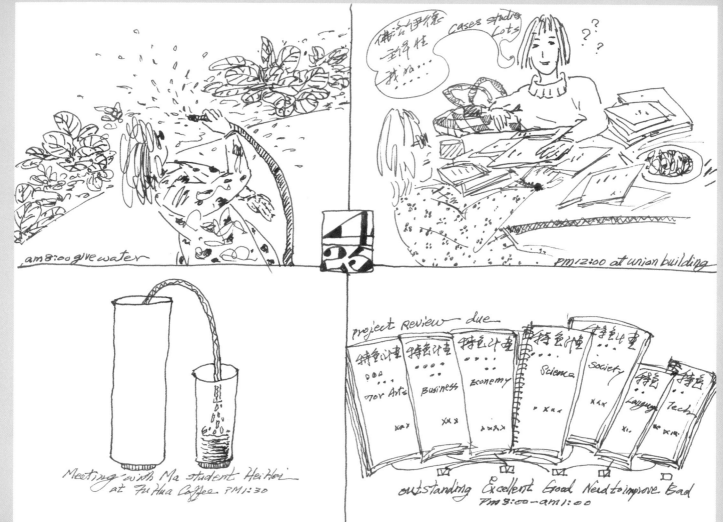

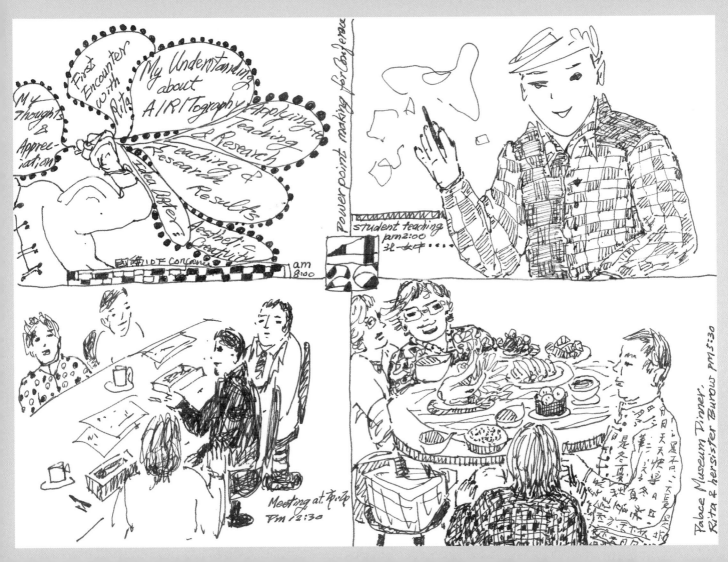

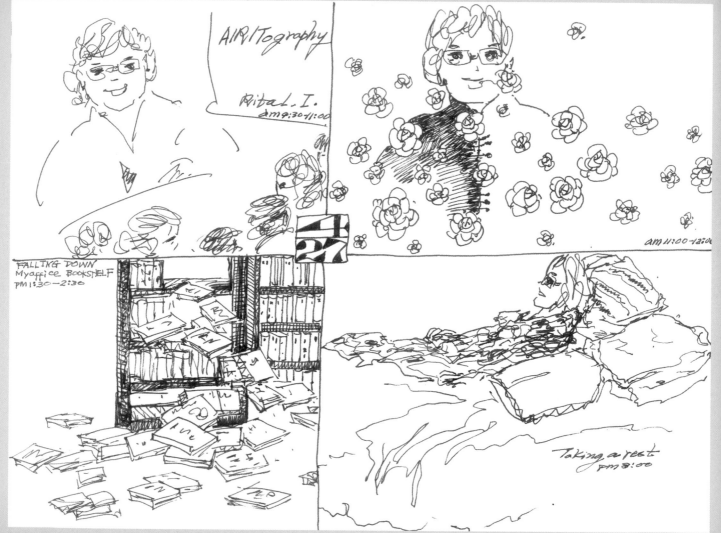

AIR/Tography

Rita L. I.
am 9:30-11:00

am 11:00-12:00

FALLING DOWN
Myoffice BOOKSHELF
PM1:30-2:30

Taking a rest
pm 8:00

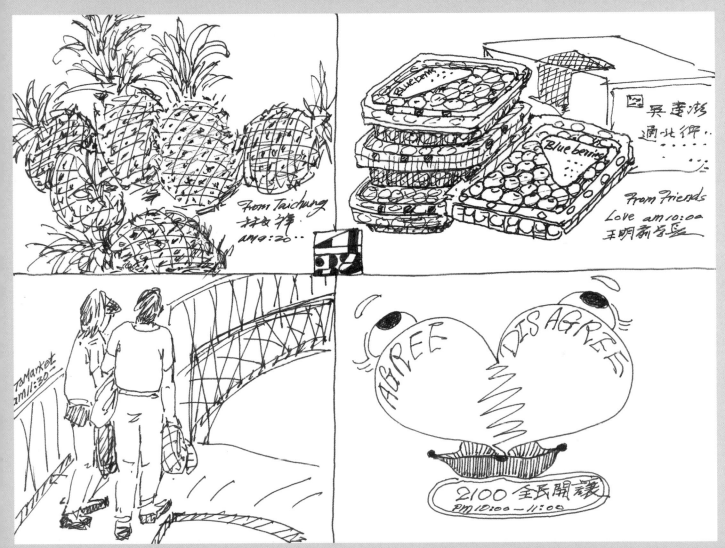

From Taichung
林政洋·
am9:20·

BLUE Derik
Blue berrie
吳建源
週北卿·
From Friends
Love am 10:00
王明新學長

To Market
am 11:30 ~

AGREE DISAGREE
2100 全民開講
PM 10:00 ~ 11:00

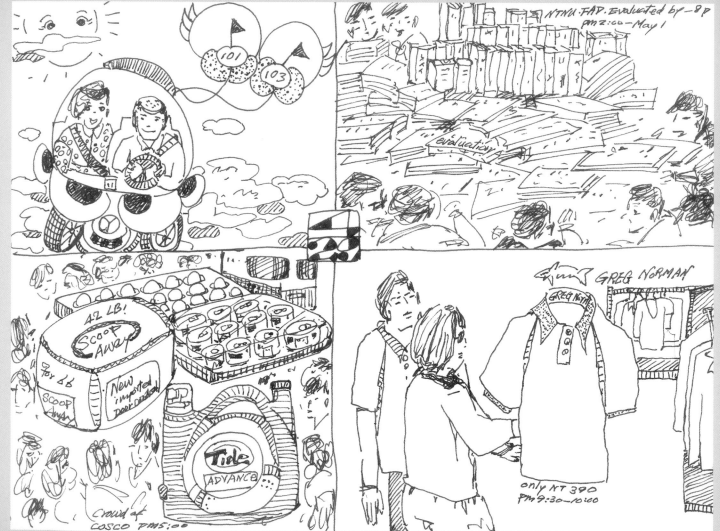

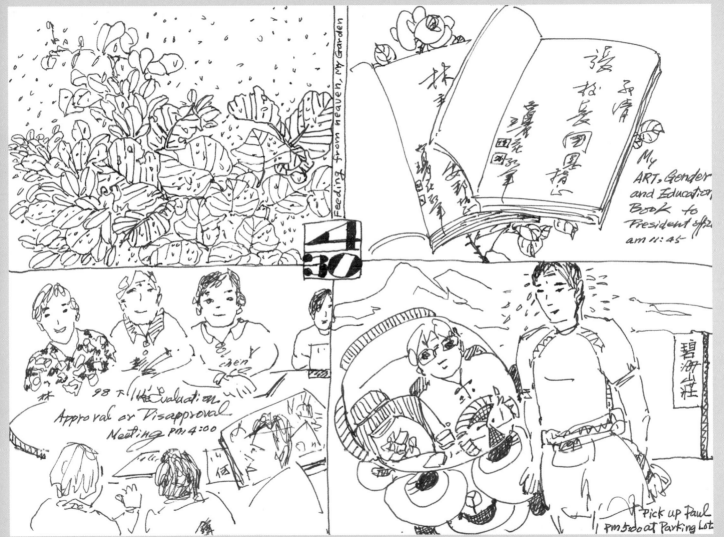

Feeding from heaven, My Garden

張孝濟
松長國星捂
喜真花筆
圖圖筆

林辛

My ART, Gender and Education Book to President of ... am 11:45

4/30

98 下 11th Evaluation. Approval or Disapproval Meeting PM 4:00

chen

林

碧游山莊

↑Pick up Paul
PM 5:00 at Parking Lot

2012/04/30

139

5 月份日記摘要

20120502（20200517 回溯）

家裡後陽臺，買了清一橘紅色的九重葛，開的非常好，很開心。同樣顏色的花朵，才能產生足夠的氣勢與力量。簡單的花朵，卻有充足的能量讓人感覺到人生的美好。到金華國中，探視學生試教情形。運用 FB 輔助教學已有一段日子，幾乎所授的每一堂課都建立了 FB 群組，隨時與學生保持互動聯繫。尤其，大四試教期間，用 FB 作為同學試教相互觀摩的平臺，是非常便捷的。每次去試教學校探視學生上課，總會拍攝其上課的樣貌，然後，提供一些觀察與建議，上傳 FB。這樣，所有的同學都可以看到，大家可以具體的交流分享。

20120508（20200520 回溯）

烹煮時不小心，被熱水燙到，蠻嚴重的，趕快到醫院治療。在醫院，遇到住院的四叔，好意外。即使負傷，晚上還是去上課，大家各自帶了不少的食物共享。

20120514（20200524 回溯）

到國教院 604 會議室，參加性別評鑑的終審會議。閱讀 James Mollison（2010）《Where children sleep?》（PP.6-7）。所拍攝的是一位 4 歲在孤兒院成長的泰國小女孩，和 21 個孩子睡在同一個房間。這是一本非常有意義且感人的攝影作品，非常喜歡。女兒旅行到中國，是一段頗長遠的旅程。必須先坐約 4 個小時的 Bus 到芝加哥，然後，再搭飛機。結果座位被升等了，她超級開心。記得有一次，我和吳先生到日本，也是被意外升等，感覺真是天掉下的大禮。

20120525（20200529 回溯）

央團在中部辦活動，地點在烏日國中，請到曾旭正教授談社區營造的議題。他帶學生一起經營過的專案：來去土溝。非常的精彩，翻轉社區的生活與文化。中午，在臺中霧峰 30 年老店，享用振卿肉羹、麵、米粉、飯等，非常美味。下午則是到 NTSO 國立臺灣交響樂團參觀，副團長陳樹熙教授進行專題演講，引介相關，真是大開眼界。

20120527（20200602 回溯）

女兒來電話表示，她不喜歡沒有經過計劃的工作，而且有太多事情必須同時處理，暗示著那裏不是很理想的實習環境

20120528（20200602 回溯）

在社區散步運動，和女兒視訊聊天時，告訴她「吃虧就是佔便宜」的道理。

20120530（20200603 回溯）

女兒在北京實習並不開心，講著講著就委屈的掉淚了。唉！希望不快樂的情緒，能儘快消弭，否則還真揪心。中午系務會議討論一位行政助理的續聘案，有點不是很愉快，她希望了解自己何以不被續聘的原因。

prepare breakfast for am7:00

Angry about N.T.N.U. New Paper PM12:30

CLASSROOM as Museum MOPA

share by Sara Wu am10:00 C&E class

Sign book for students pm6:30-7:00

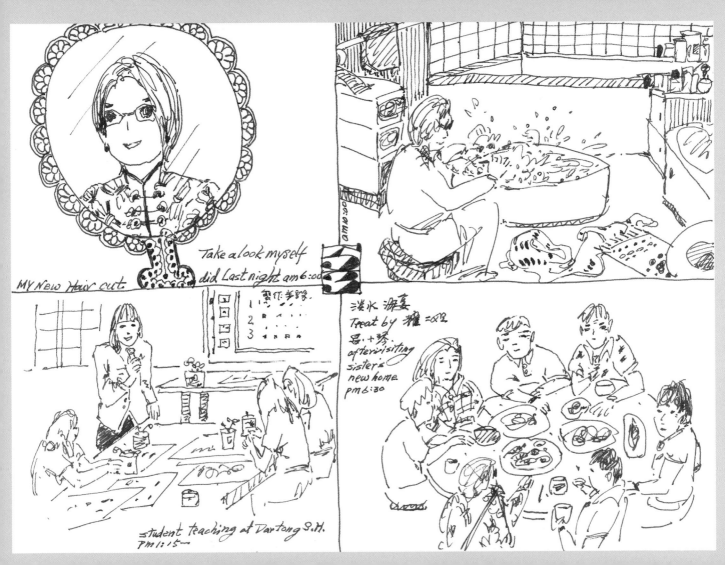

MY New Hair cut

Take a look myself
did Last night am 6:00

寫作業錄.

student teaching at DarTong S.H.
PM1:15~

淡水 海宴
Treat by 雅三叔叔
昌+琴
after visiting
sister's
new home
pm6:30

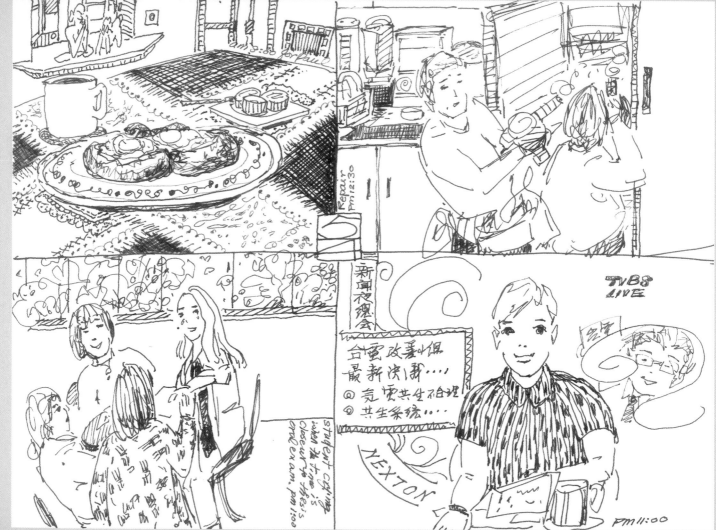

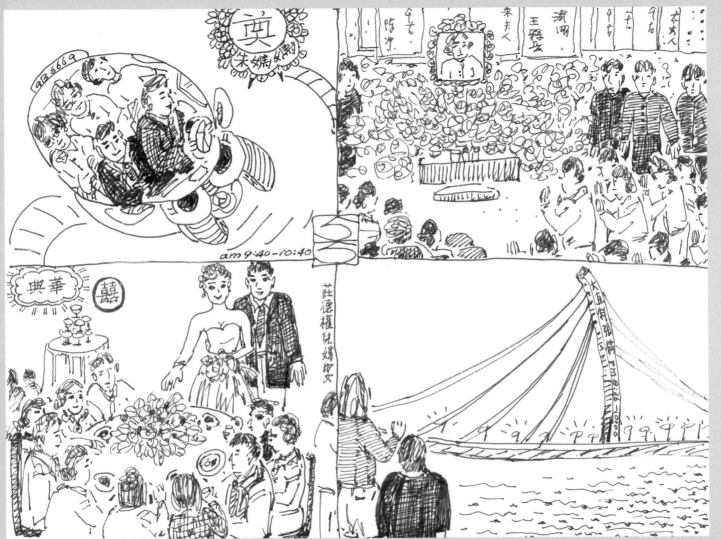

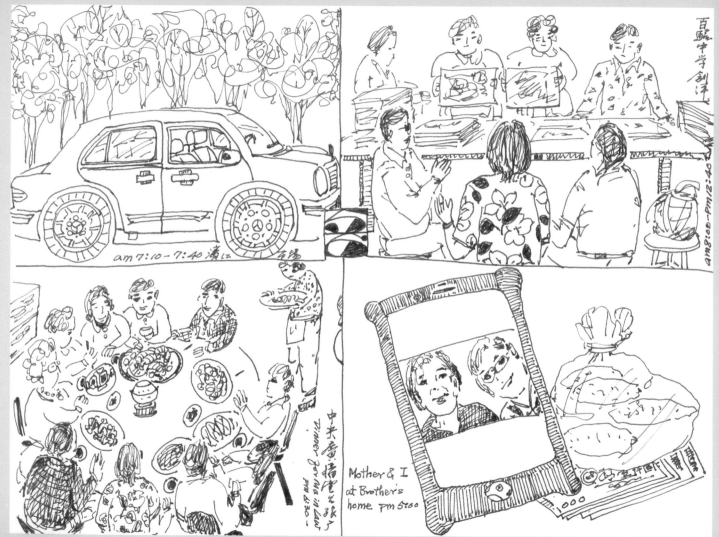

am7:10~7:40 清江 市場

真臨中学剑洋

am8:00~pm12:40

中央廣場雅之張了
Dinner Jor Ma in law
pm5:30~

Mother & I
at Brother's
home pm 5:00

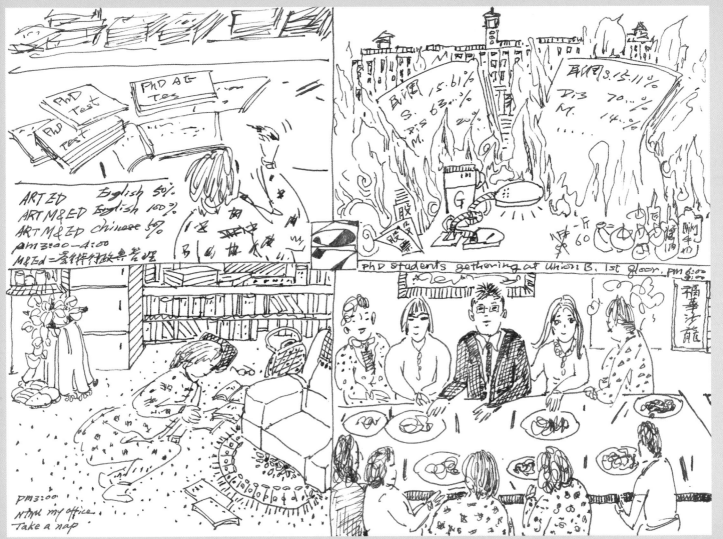

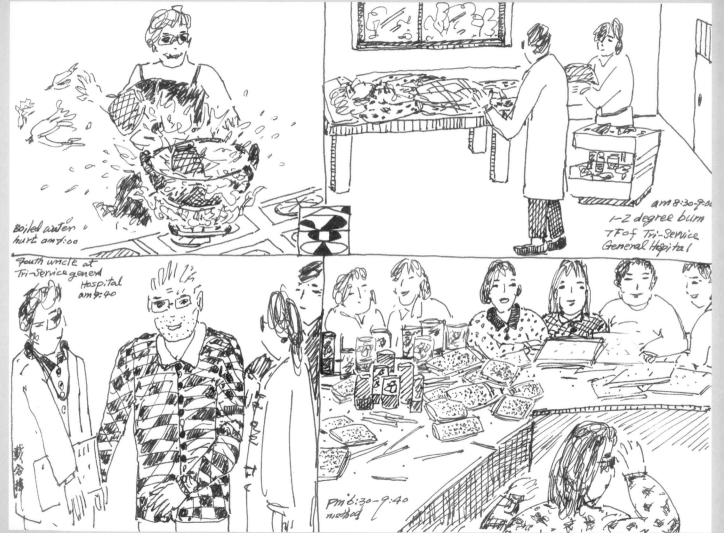

Boiled water
hurt am7:00

am 8:30-9:0
1-2 degree burn
TFof Tri-Service
General Hospital

Fourth uncle at
Tri-Service general
Hospital
am 9:40

PM 6:30-9:40
method

2
0
1
2
/
0
5
/
0
8

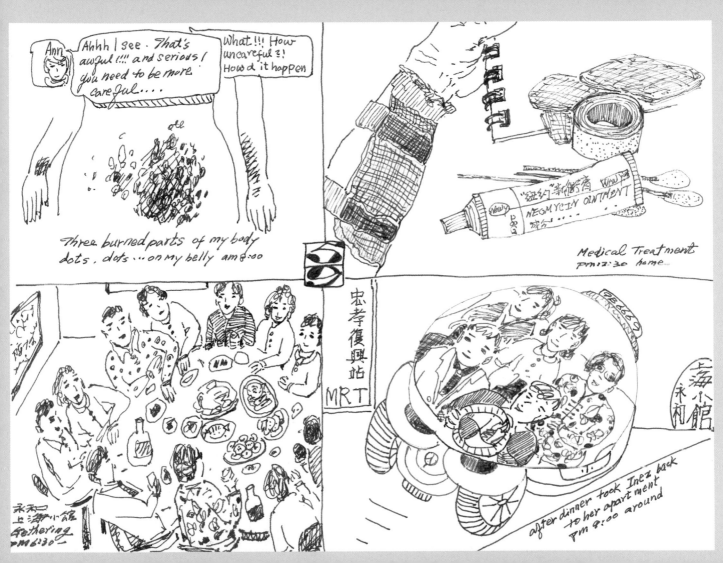

2012/05/09

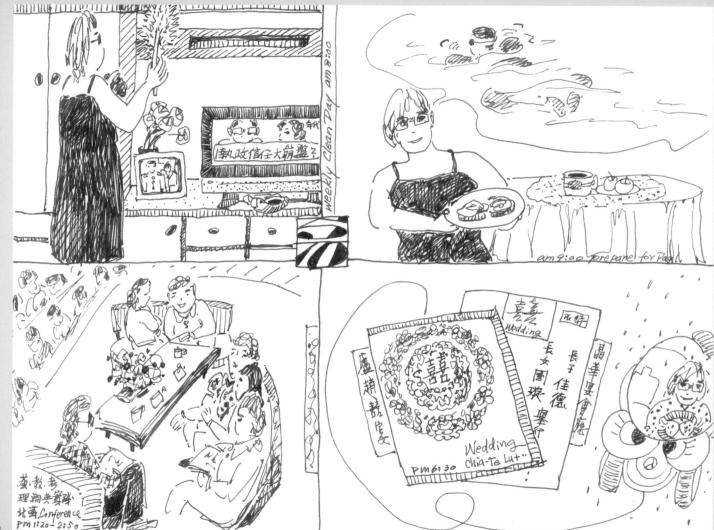

2012/05/10

150

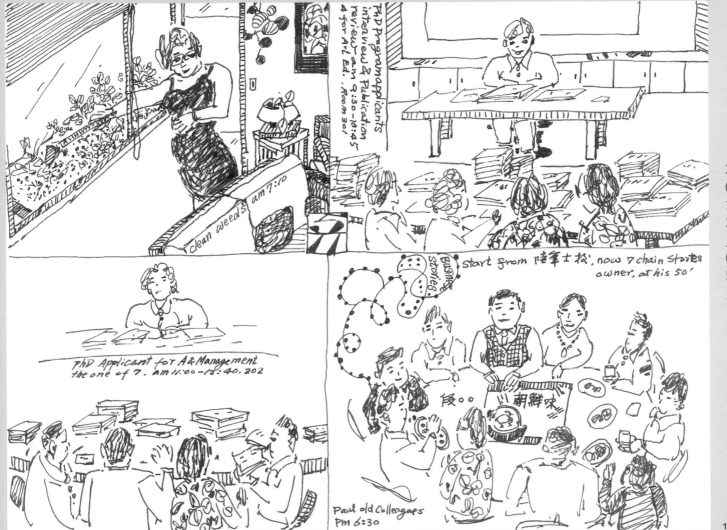

clean weeds am 7:10

PhD Program applicants interview & Publication review. am 9:30-10:45
4 for Art Ed. Room 301

Start from 陸軍士校, now 7 chain stores owner, at his 50'

Business stories

段○○ 朝鮮味

PhD Applicant for A & Management
the one of 7. am 11:00-12:40. 202

Paul old Colleagues
Pm 6:30

2012/05/11

151

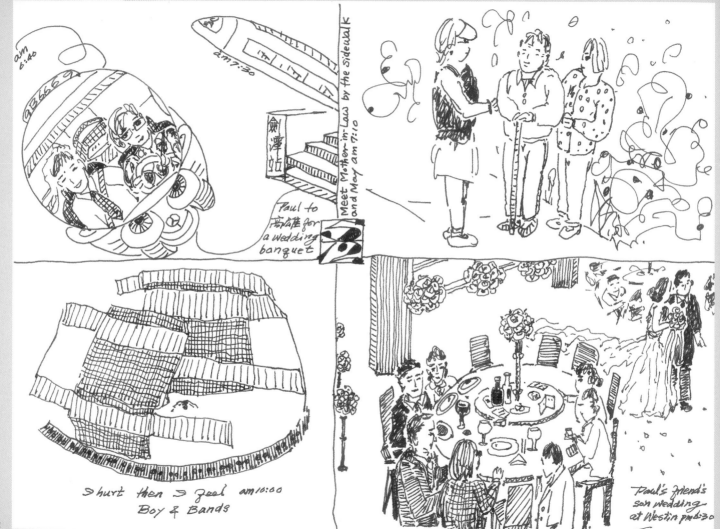

am 6:40

GB 669

am 7:30

劍潭站

Paul to 高雄 for a wedding banquet

Meet Mother-in-Law by the sidewalk and May am 7:10

I hurt then I feel am 10:00
Boy & Bands

Paul's friend's son wedding at Westin pm 6:30

2012/05/12

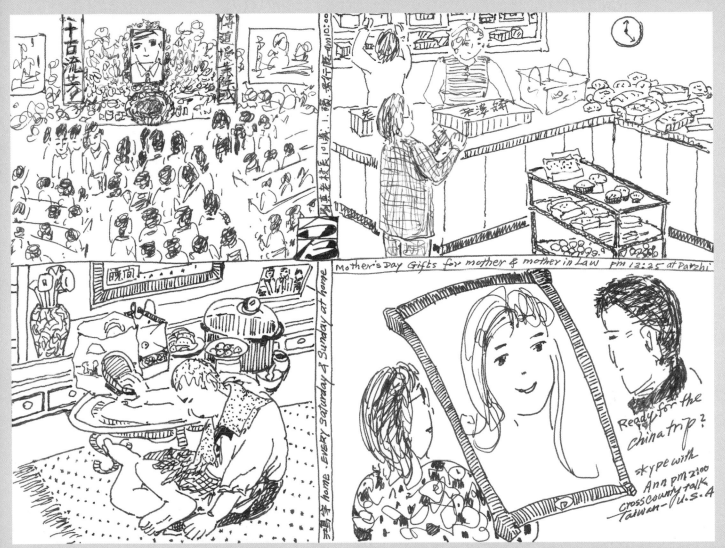

Mother's Day Gifts for mother & mother in Law pm 12:25 at Parzhi

Ready for the china trip?

skype with
Ann pm 2:00
Cross County talk
Taiwan - U.S.A

Every Saturday & Sunday at home

十百流芳

153

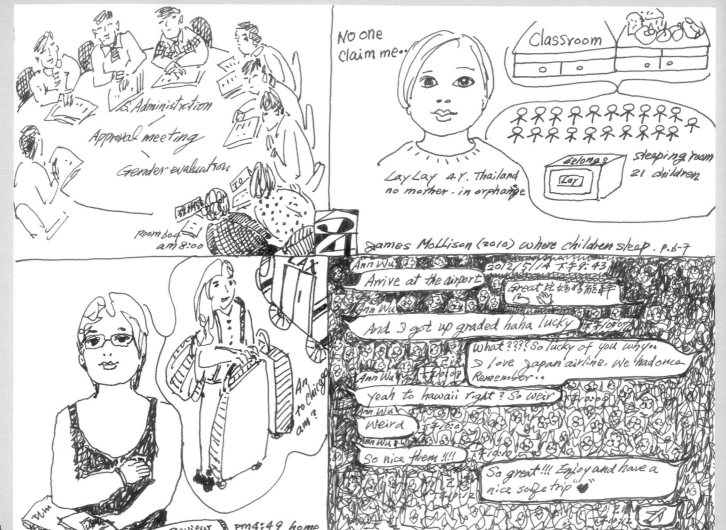

Administration
Approval meeting
Gender evaluation

Room 604
am 8:00

No one
claim me...

Classroom

LayLay 4Y, Thailand
no mother. in orphanage

sleeping room
21 children

clones
Lay

James Mollison (2010) where children sleep. p.6-7

An to Chicago
am ?

review pm4:49 home

Ann Wu 2012/5/14 下午9:43
Arrive at the airport

Great 比生命更所生界

Ann Wu
And I got up graded haha lucky 下午10:07

What ???? So lucky of you why...
I love Japan airline. We had once
Remember..

Ann Wu 下午10:0
yeah to hawaii right ? So weir

Ann Wu 下午10:0
Weird

Ann Wu 下午10:0
So nice them !!!!

So great !!!! Enjoy and have a
nice safe trip 💕

154

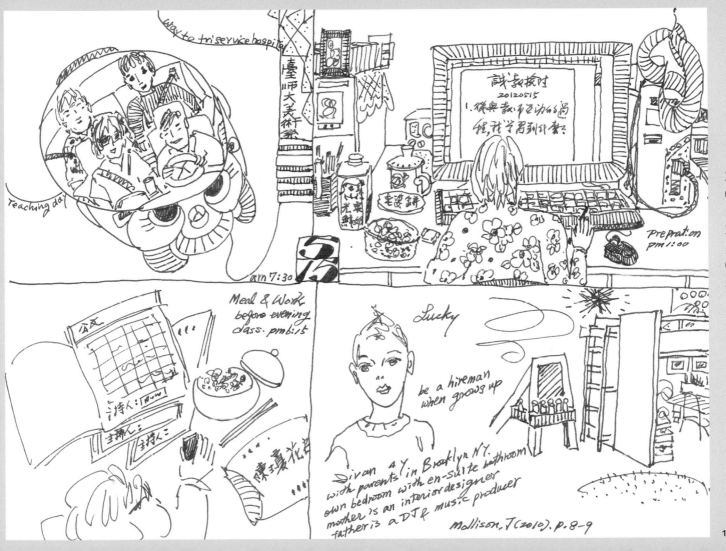

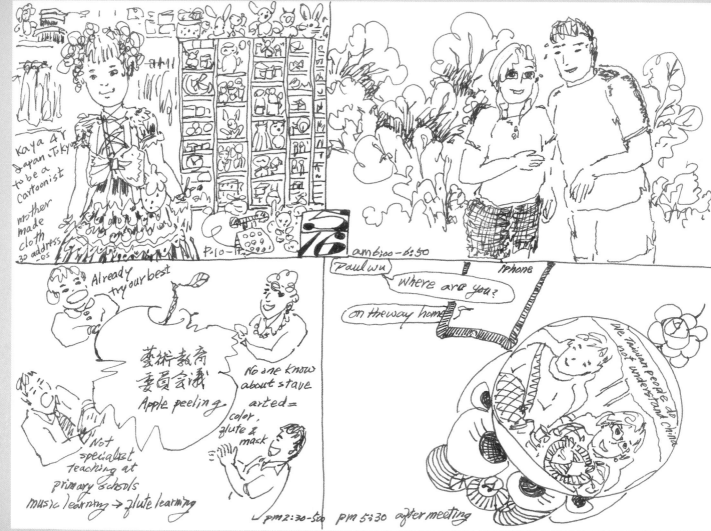

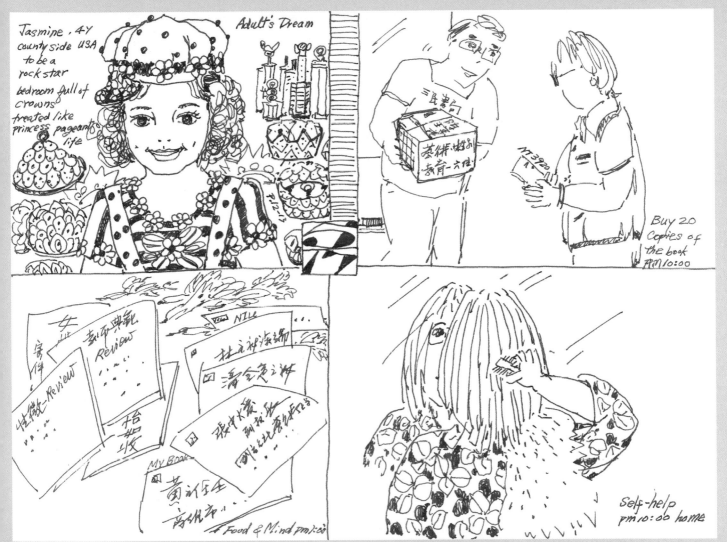

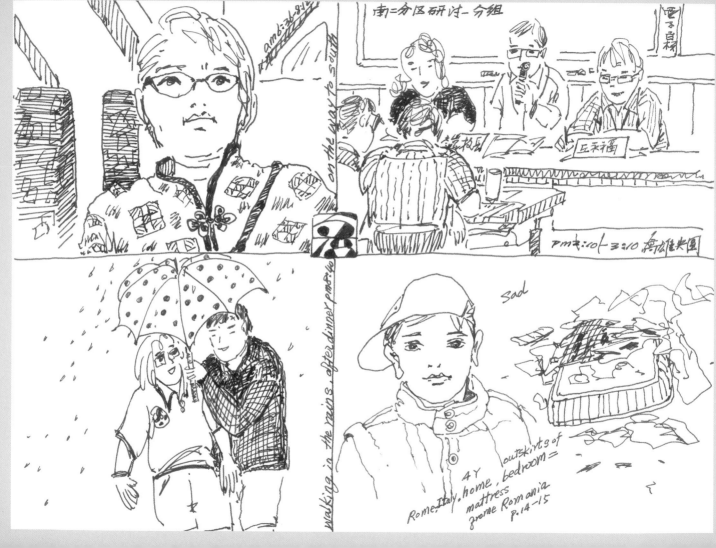

2012/05/18

南二分区研讨一分组

ambはわることにに

on the way to south

田子自報

丘永福

pm に:に0|→ 3:10 馬松佳兵团

walking in the rains, after dinner pm6:40

Sad

4Y outskirts of
Rome, Italy, home, bedroom =
 mattress
 zrome Romania
 P.14-15

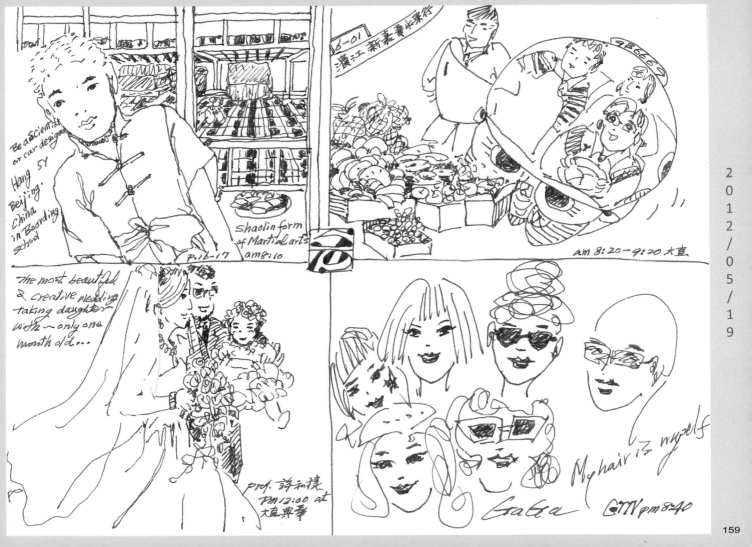

Be a scientist or car designer

Hang 5Y Beijing, China in Boarding school

Shaolin form of Martial arts P.16-17 am 8:10

濱江 新嘉華水果行 B-01 GBC66)

am 8:20—9:20 大直

The most beautiful & creative wedding taking daughter with ~ only one month old...

prof. 許和捷 PM 12:00 at 大直典華

GaGa My hair is myself CTIV pm 8:40

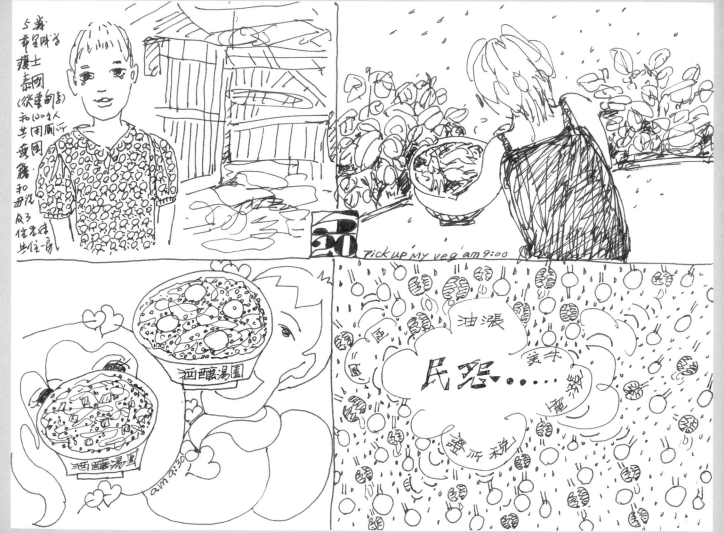

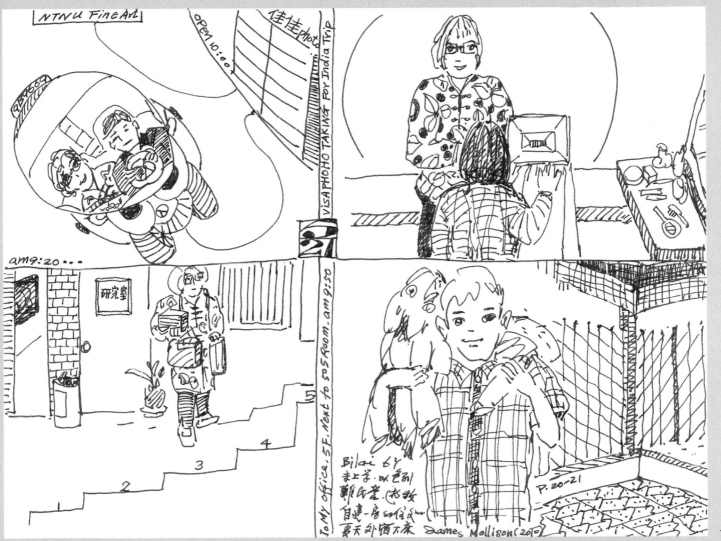

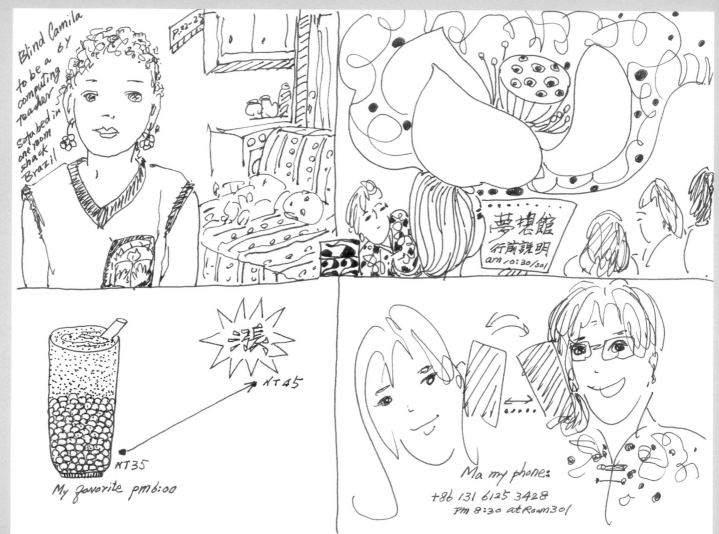

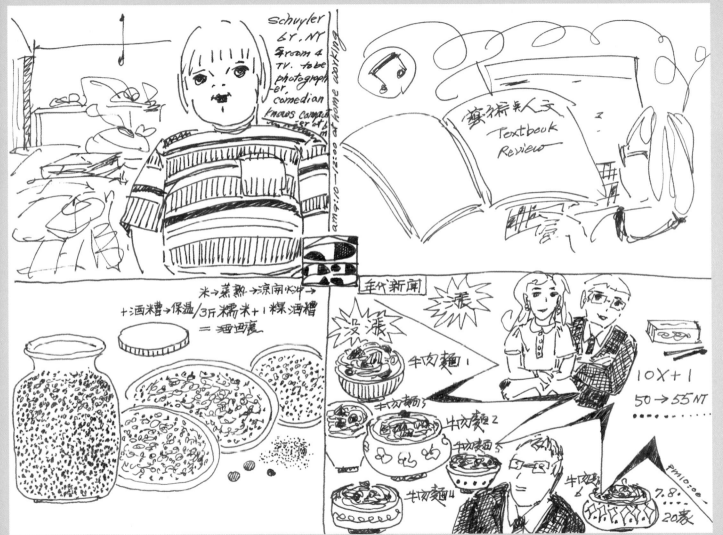

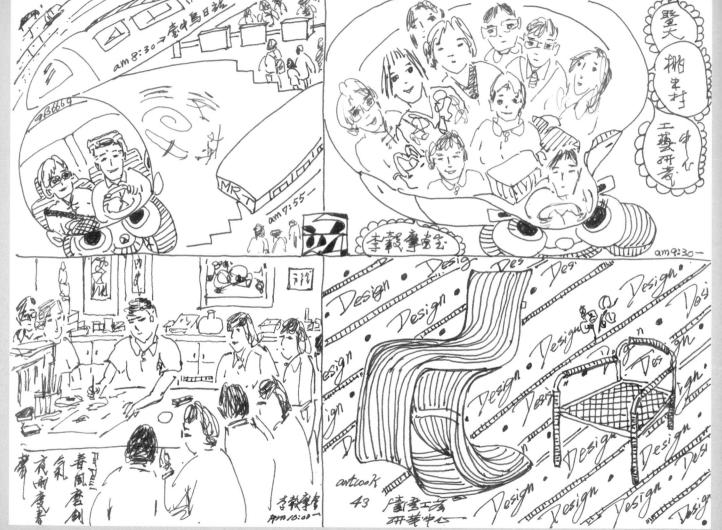

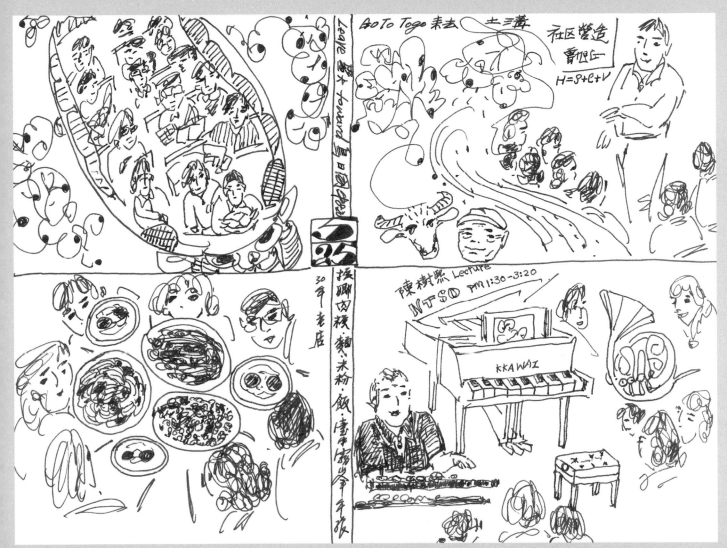

165

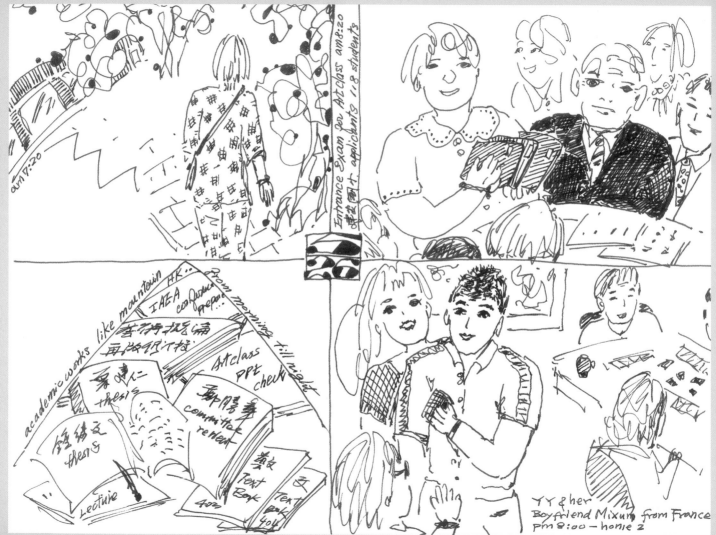

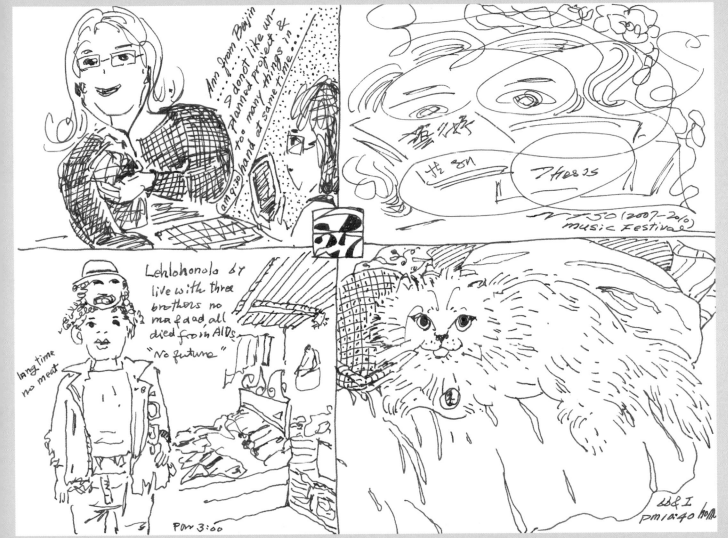

Ann from Baijin
...I dont like un-
planned project &
too many things in
hand at same time...
am 9:30

MJSO (2007-2010)
music Festival

Lehlohonolo 6Y
live with three
brothers no
ma & dad all
died from AIDS
"No future"

long time
no meat

PM 3:00

bb & I
PM 10:40 home

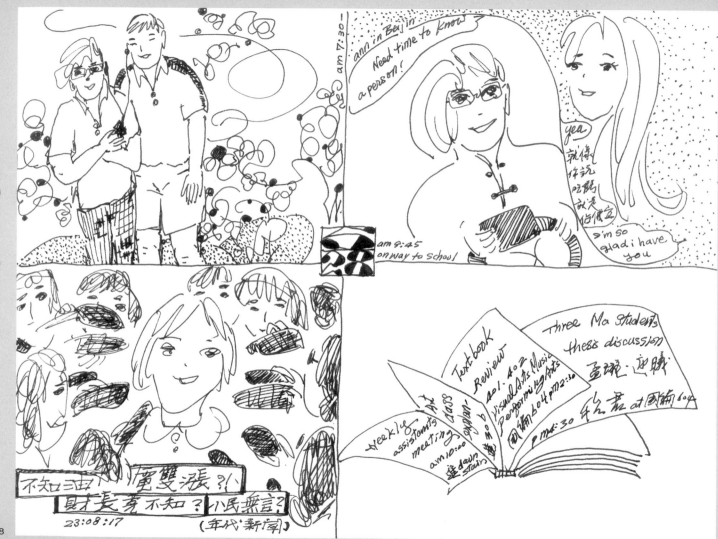

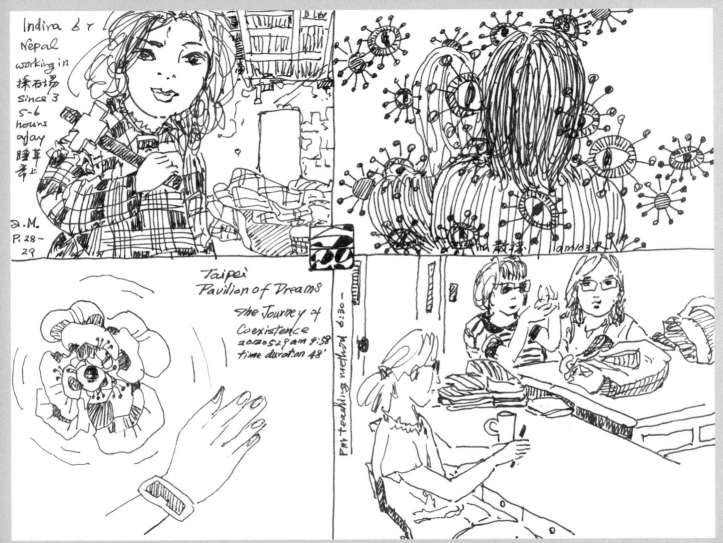

Indira 6 x
Nepal
working in
採石場
since 3
5~6
hours
a day
睡車
亭上

a.M.
P. 28-
29

Taipei
Pavilion of Dreams
the Journey of
Coexistence
2020.5.28 am 9:58
time duration 48'

PM teaching method 6:30 —

2
0
1
2
/
0
5
/
2
9

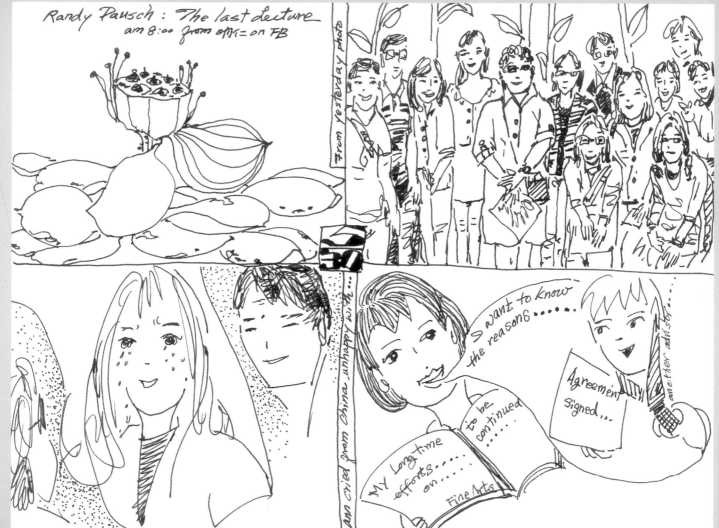

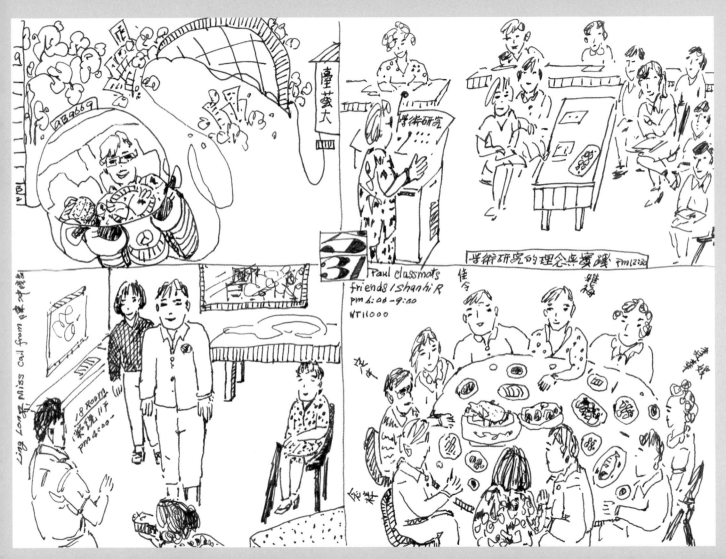

6 月份日記摘要

20120601（20200603 回溯）
與吳先生的同學徐宏祥夫婦約好，駕車到屏東牡丹鄉的「牡丹灣 Vila」度假。真是環境優美的別墅區，有如世外桃源。我們住在 No.6 號房間，裡面有溫泉的設施，有如巴里島的度假飯店，設有花木扶疏的室外溫泉池。在這住了一個晚上，享受美好的午、晨、晚，獨特的風景與特製的餐食。

20120602（20200603 回溯）
用過早餐，我們騎腳踏車出去兜風。下午，「牡丹灣 Vila」也是 Yoho 度假村的老闆曾教授請喝咖啡。聊天過程，了解他有許多的投資案在進行，真是了不起。晚上徐大哥夫婦請吃海鮮，在當地有名的「討海人魚產」餐廳，生意非常興隆。隨後前往並夜宿 Yoho 度假村。

20120606（20200606 回溯）
深深感受到時光飛逝、往事如煙！吳先生有句名言：時間最厲害。以前，不太容易聽懂的話，隨著年齡的成長，愈能體會這句話的深意。陪吳先生到三軍總醫院的游泳池晨泳，非常棒的設施。隨後，到學校處理一下事情，給 66 買貓食後回家。

20120607（20200606 回溯）
年年如生活袋中的金幣～有太多的書想寫：藝術課程發展與評鑑、藝術教育評量、素描敘事研究、藝術發展理論與實務、藝術教育學的新視野等。計畫太多，太貪心。

20120614（20200611 回溯）
早上起床，不知為何有點暈眩！還好，一下子就恢復。與北伊利諾大學的 Kerry Freeman 視訊聯絡，有關她的專書翻譯，以及即將 10 月份受邀來師大上課與住處的相關問題，她先生 Dough 教授也在銀幕上打招呼。女兒在大陸身上只剩 50 元人民幣，擔心她錢不夠用。還好她身上有信用卡，試圖撐到我去看她。真是能耐苦的寶貝，從小就是。猶記得，她上小學時，常忘了給她準備午餐便當，等到想起，已是晚上下課要接她回家的時候。又沒有給她零用錢的習慣，身上沒錢，有時是老師借給她錢去買東西吃，有時則是跑到球場轉一圈，避開沒飯吃的尷尬。真是糊塗的媽媽，體諒的女兒。

20120630（20200621 回溯）
將 66 送到婆婆住處。搭華航到印度新德里旅遊，一到機場，熱極了！45 度高溫。吳先生以前同事陳先生來接機，回旅店沿途可以看到許多行乞的民眾。

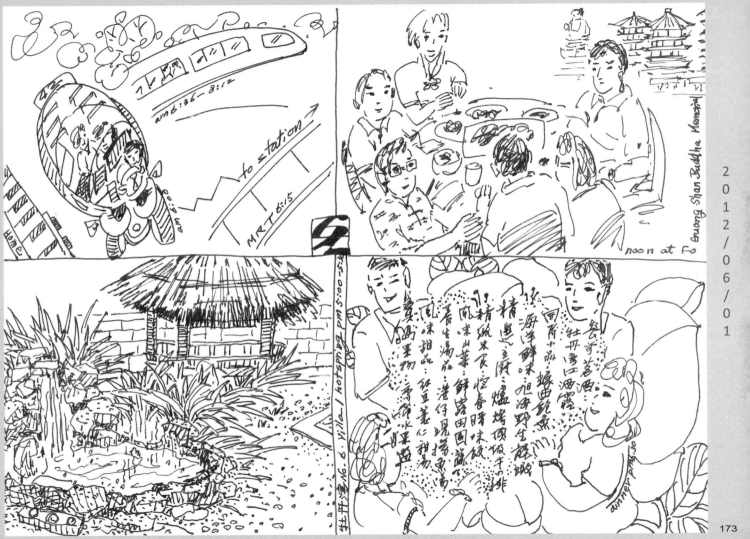

amb:36 - 8:12

Home

noi- sha

to station →

MRT 6:15

noon at Fo

Guang Shan Buddha Memorial

牡丹湯. No. 6. & villa / hotsma.2 pm 5:00-five

會于茗酒
牡丹雪江酒露

阿晉十品
海洋鮮味. 旭海野生鱟魚
精選. 主廚. 爐烤頂級牛の排
精緻米食. 窖香. 時味飯
瓜味山菜. 鮮菇田園藏下
養生湯茄. 港仔現場魚湯
風味拼品. 經典養仁甜湯
夏島里物. 季節味果盤

auner party.30

173

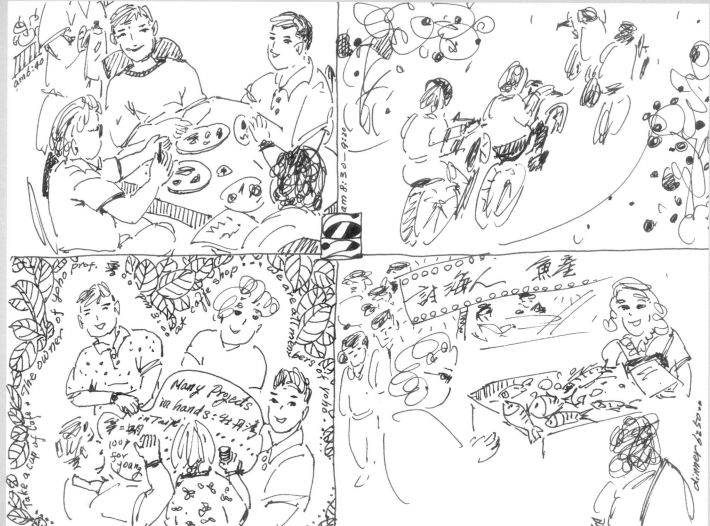

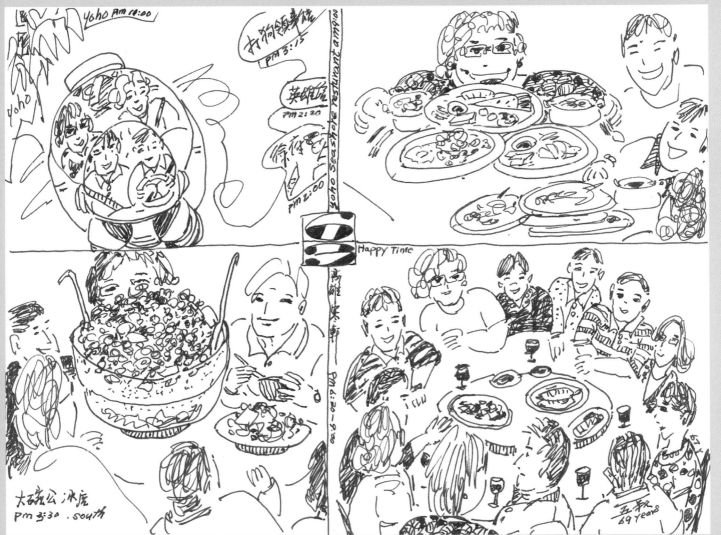

yoho Pm 10:00

yoho

才物領導館
PM 3:15

英明館
PM 2:20

綜合館
PM 2:00

yoho Seashore restaurant am 9:00

Happy Time

大石完公冰店
PM 3:30. south

五殺
69 Years

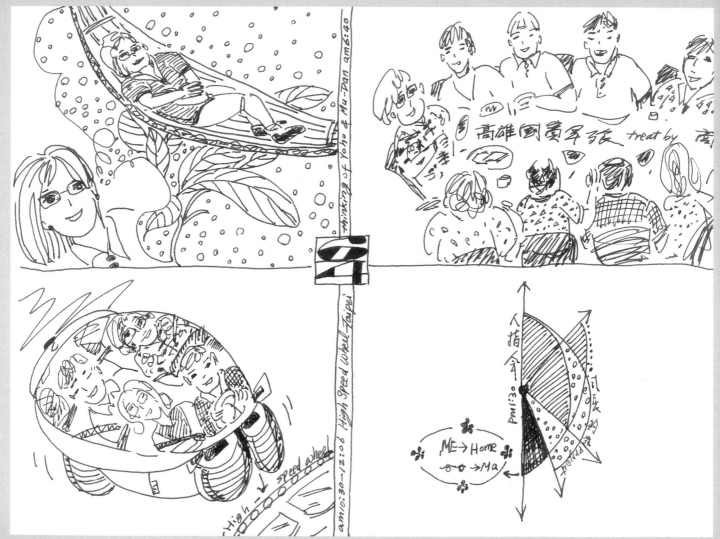

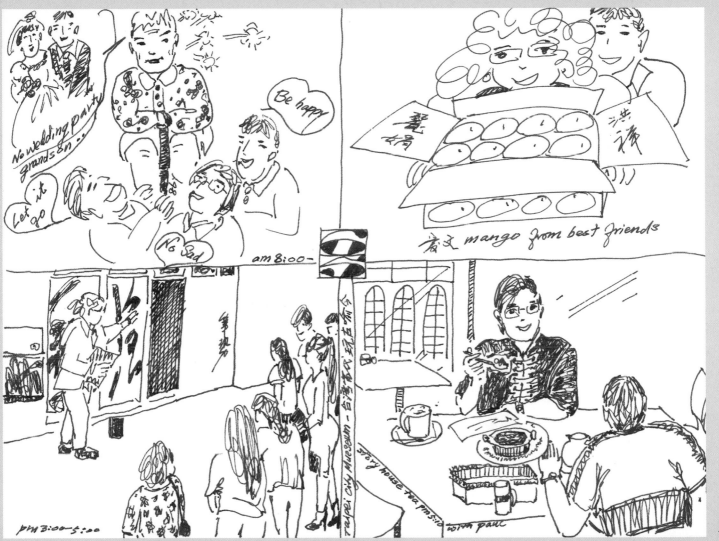

177

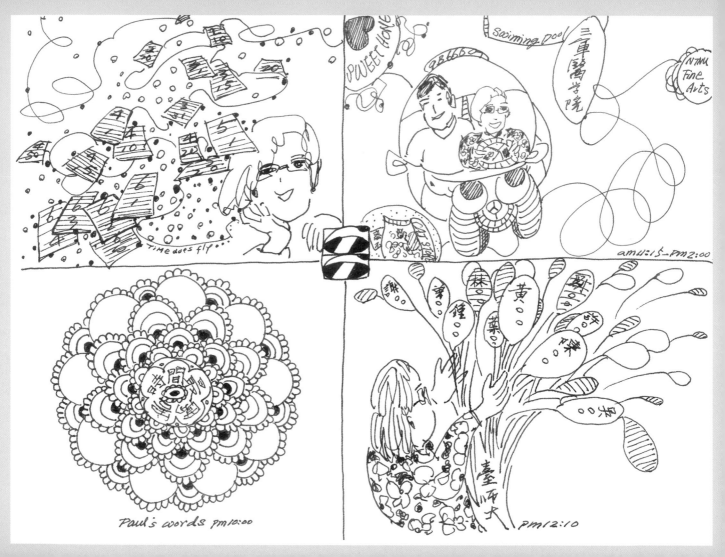

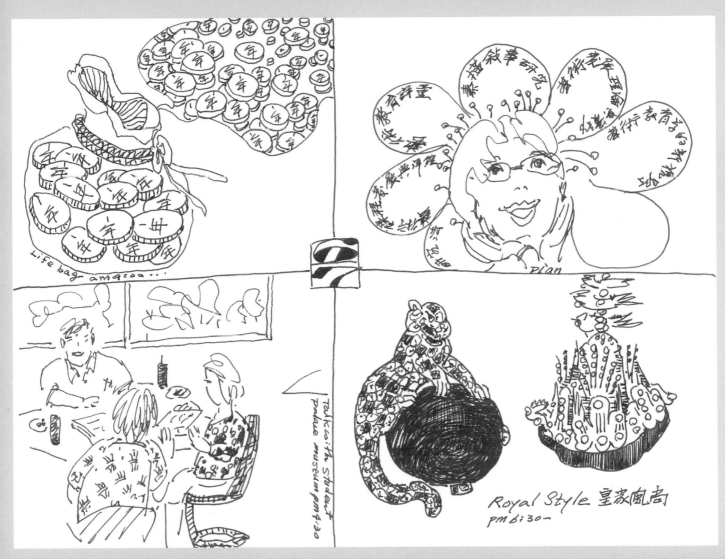

Life bag amazsaa...

Pian

Takaith Student
padue museum pm4:30

Royal Style 皇家風尚
pm 6:30—

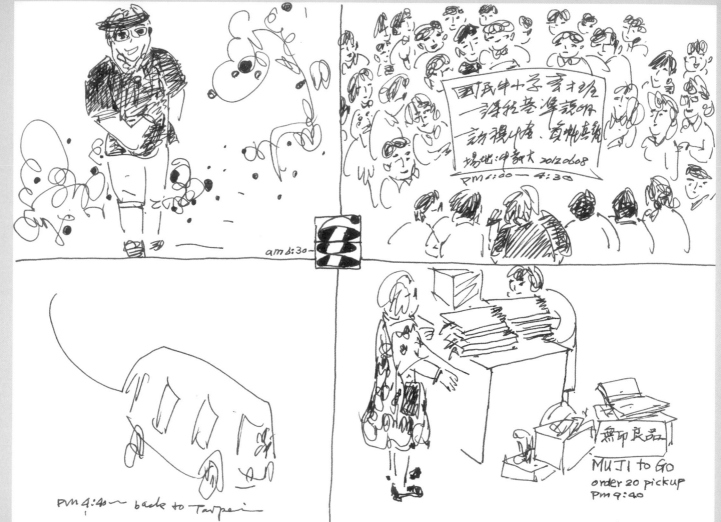

2012/06/08

am 6:30—

国民中小学资才班
一得统巷深浇识
动视小庵·資料真絕
场地:中毒大 20120608
PM 1:00 — 4:30

PM 4:40— back to Taipei

無印良品
MUJI to GO
order 20 pickup
PM 9:40

180

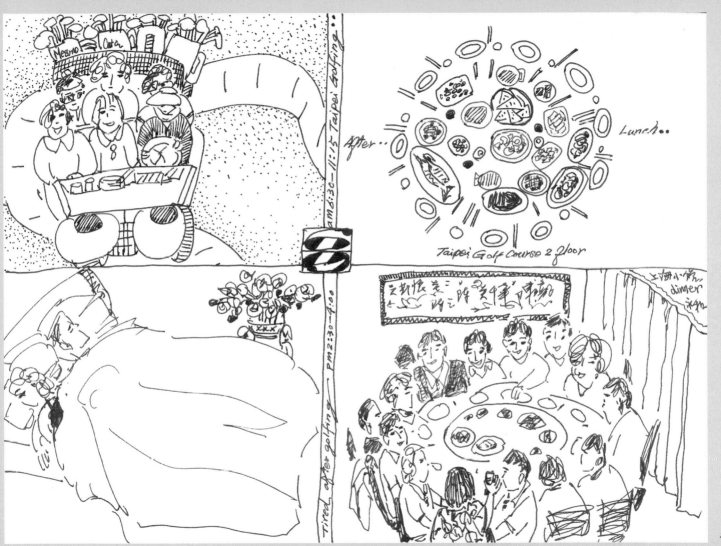

After..

Lunch..

Taipei Golf Course 2 floor

dinner

AM 6:30 ~ 11:15 Taipei Golfing

Tired. after golfing ~ PM 2:30 ~ 4:00

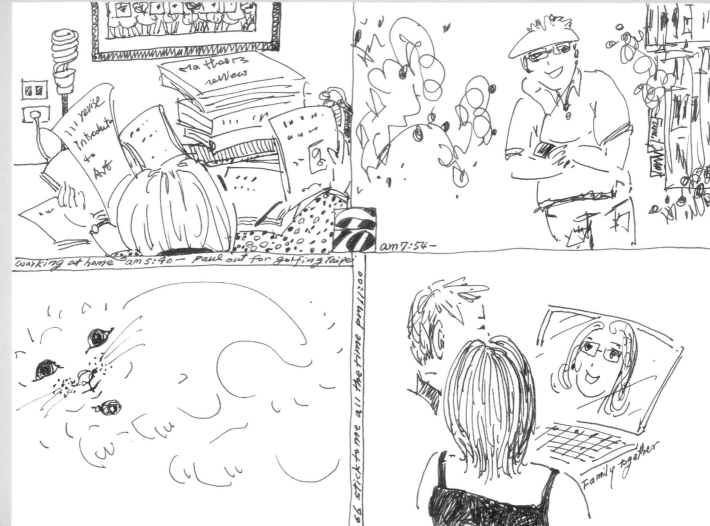

2012/06/10

182

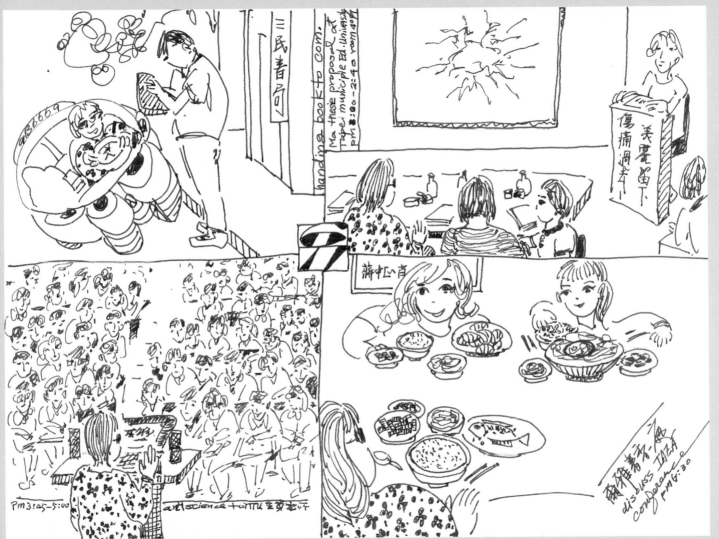

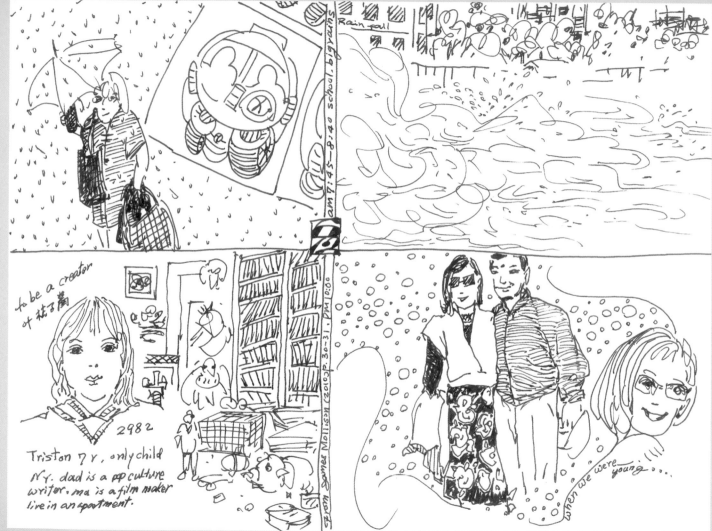

to be a creator of 枯子蘭

2982

Triston 7 Y, only child N.Y. dad is a pop culture writer. ma is a film maker live in an apartment.

Rain-fall

am 7:45 - 8:40 school. big yarns

pm 0:00

From James Mollison (2010) P. 30-31.

when we were young....

2012/06/12

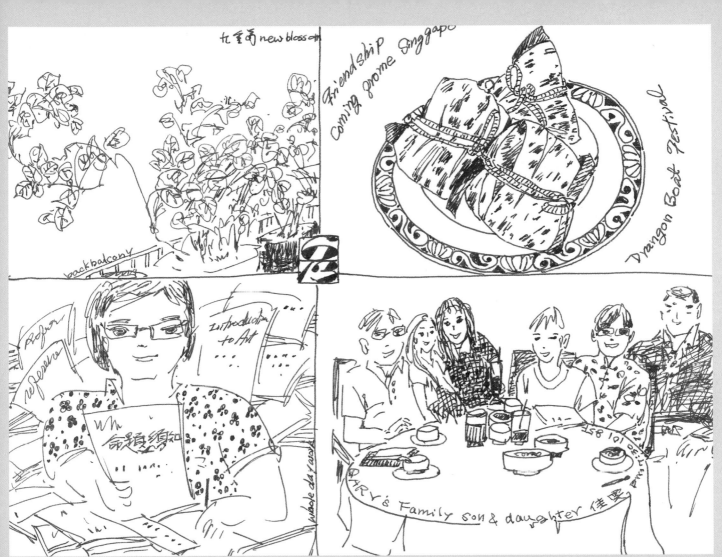

新葉荷 new blossom

Friendship coming from Singgapore

Drangon Boat Festival

back balcony

Refrence

Introduction to Art

命穎須知

whole da room

GARY's Family son & daughter 佳奕

dizzying
am 6:30

pm1:00-4:30 art class explain

about:
1 class teaching
2 apartment/
rent
3 VLC
trans
text
my office at
home

Poug hellow.

skype with the Kerry Freeman and Ma

Ma. 9 am ok. Can use the credit until you come to beijin on 25th

CASH

only 50 USD left now

credit
card

intern

186

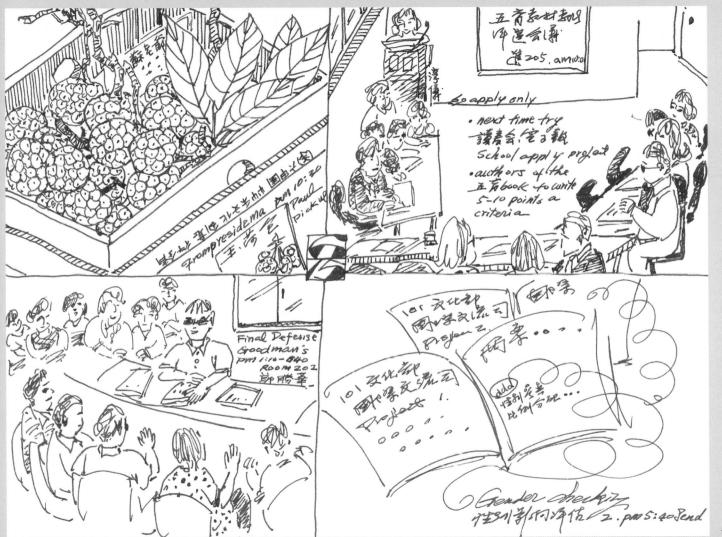

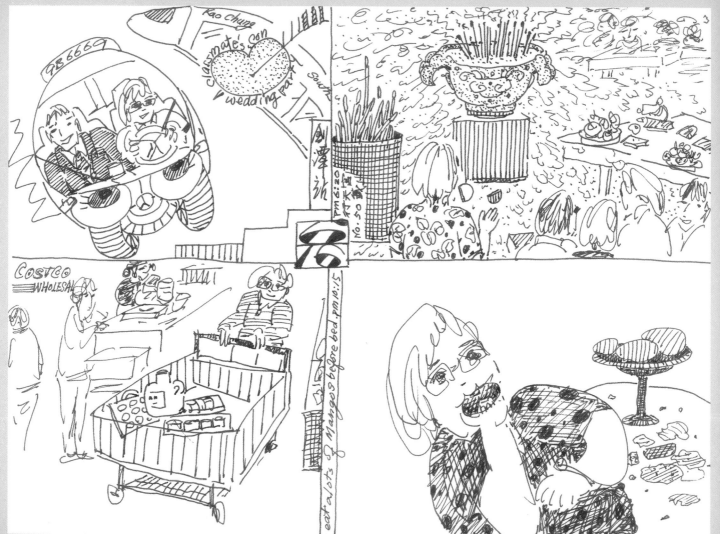

2012/06/16

188

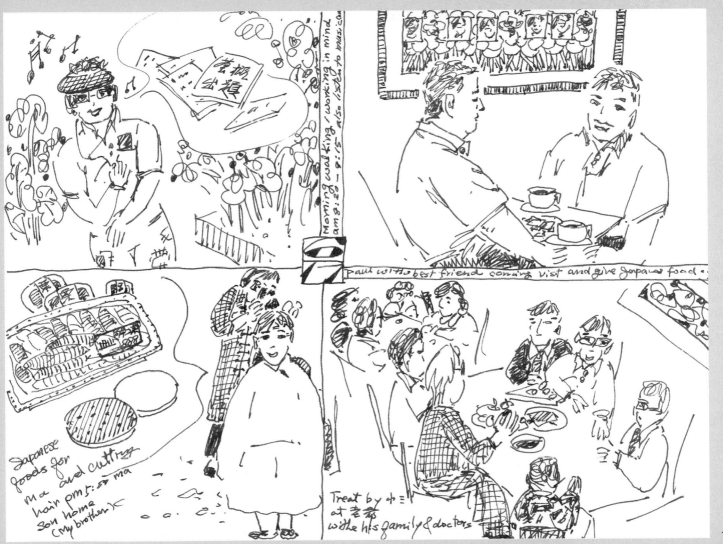

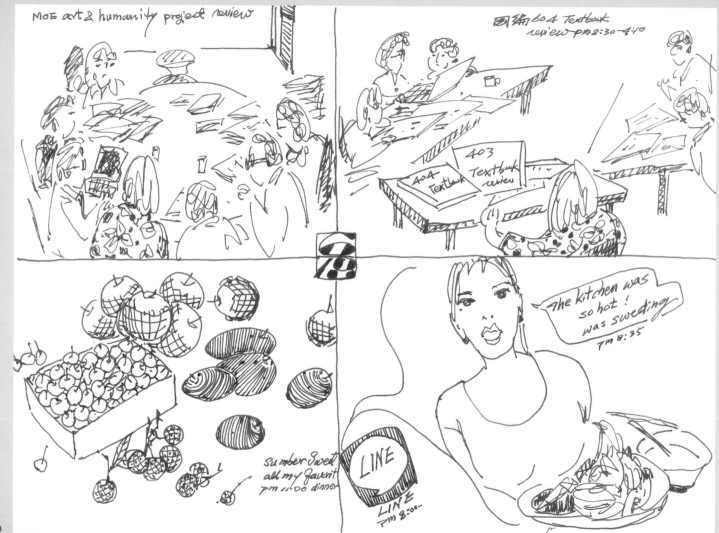

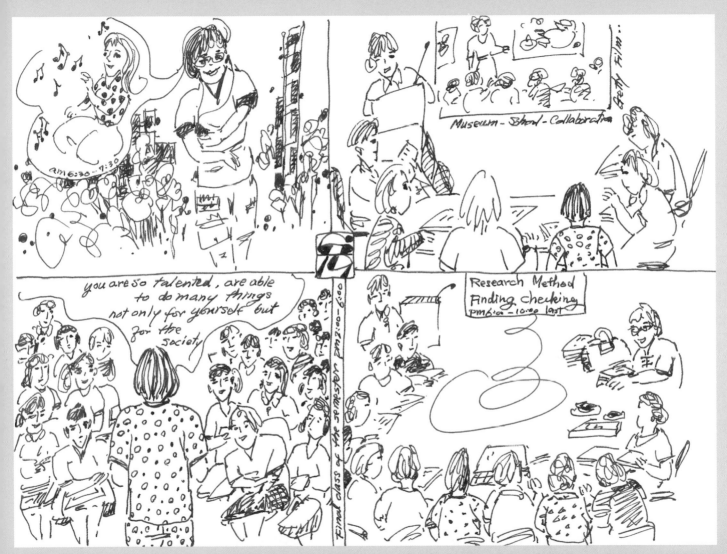

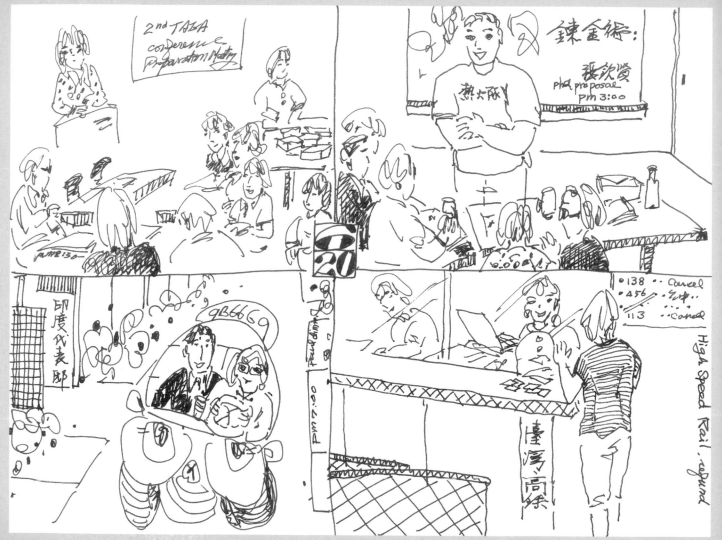

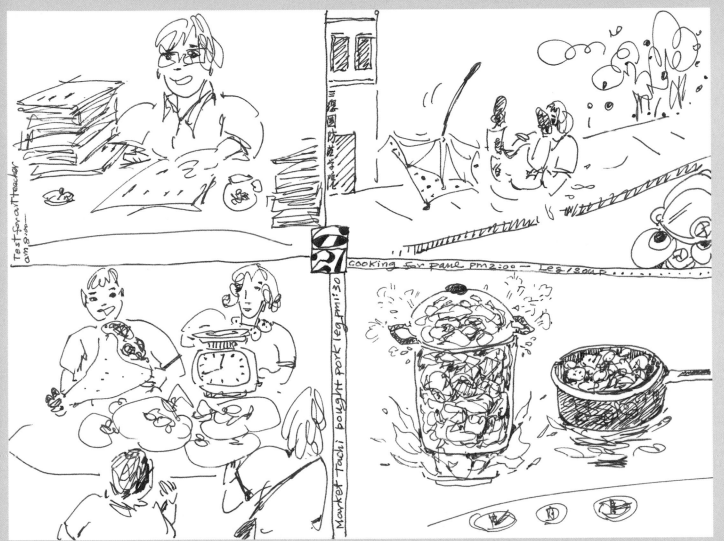

Test for art teacher am 8:00—

cooking for pane pm2:00 — Les/soup

27

Market Tachi bought pork leg pm1:30

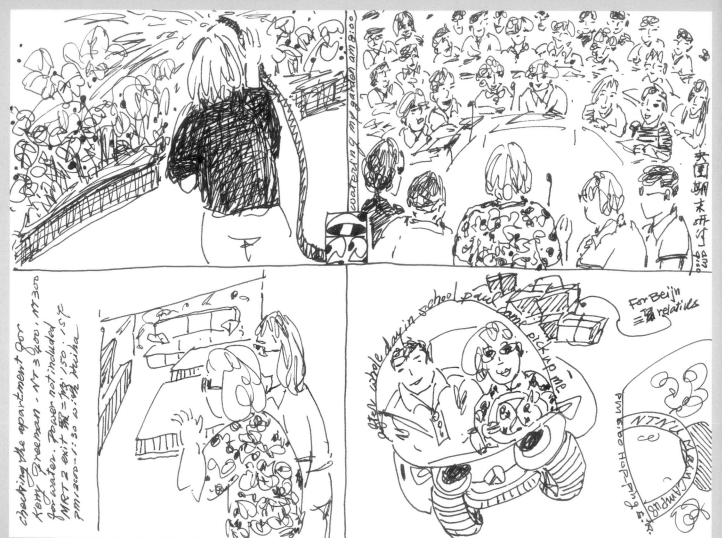

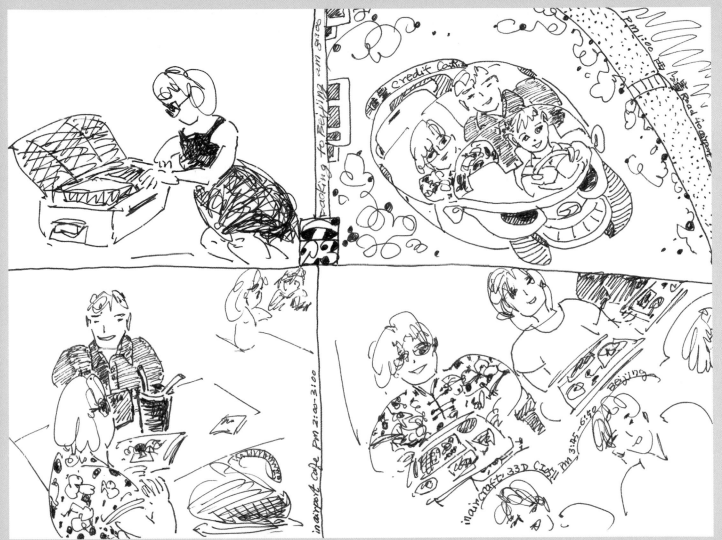

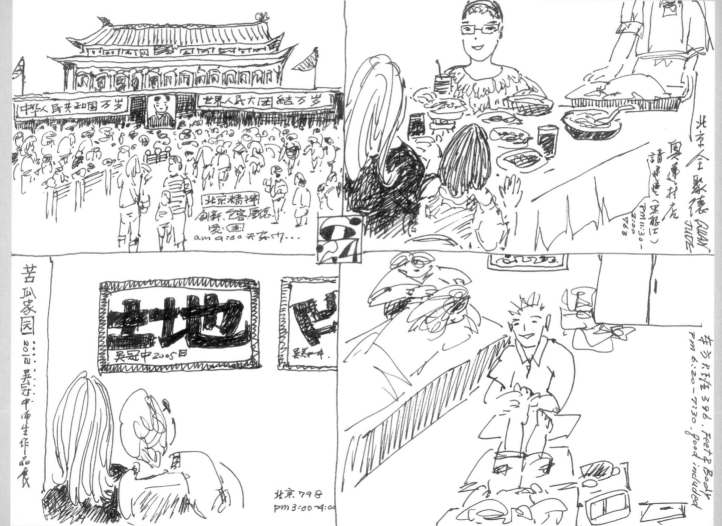

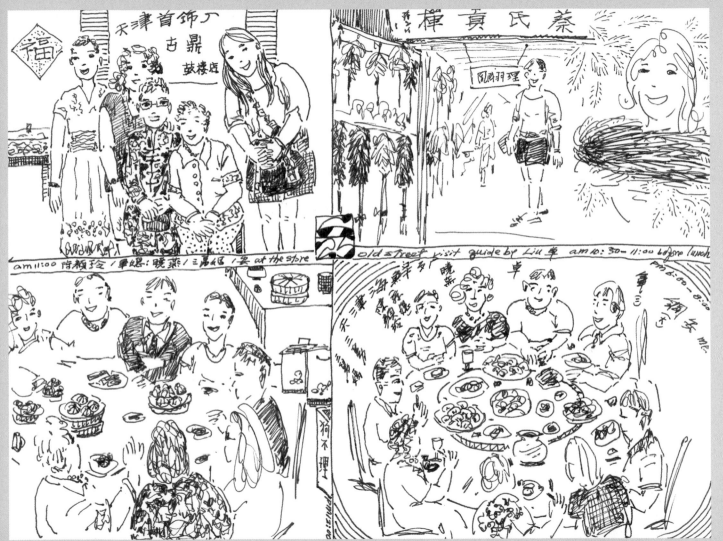

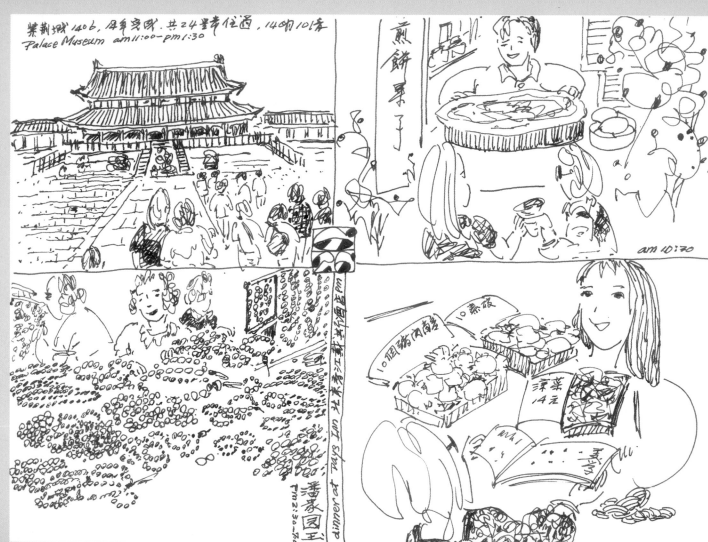

紫荆城 140b，历年完成，共24皇帝住過，140间101库
Palace Museum am 11:00 - pm 1:30

煎餅菓子

am 10:30

2012/06/26

潘家园玉

dinner at 2days Inn 北京西江新大街 89 pm

10 塊豬肉包 10 素饭

凉菜 14元

198

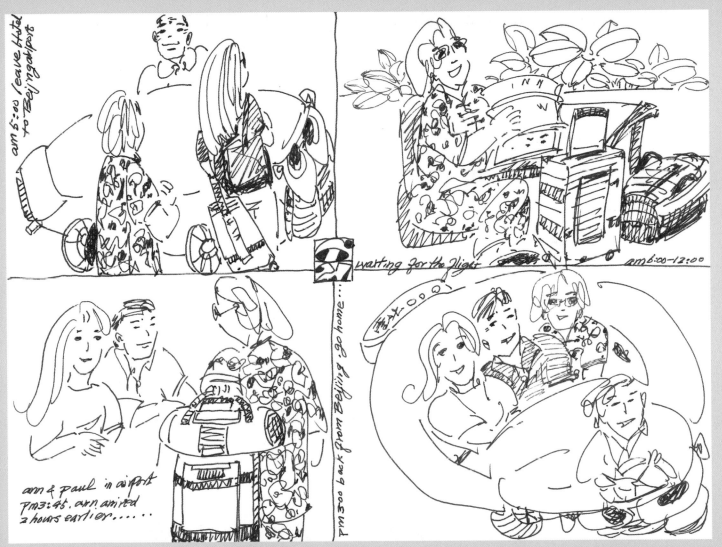

am 5:00 leave Hotel to Beijing airport

waiting for the flight am 6:00-12:00

27

ann & paul in airport
pm 3:45. ann arrived
2 hours earlier.......

pm 3:00 back from Beijing . go home....

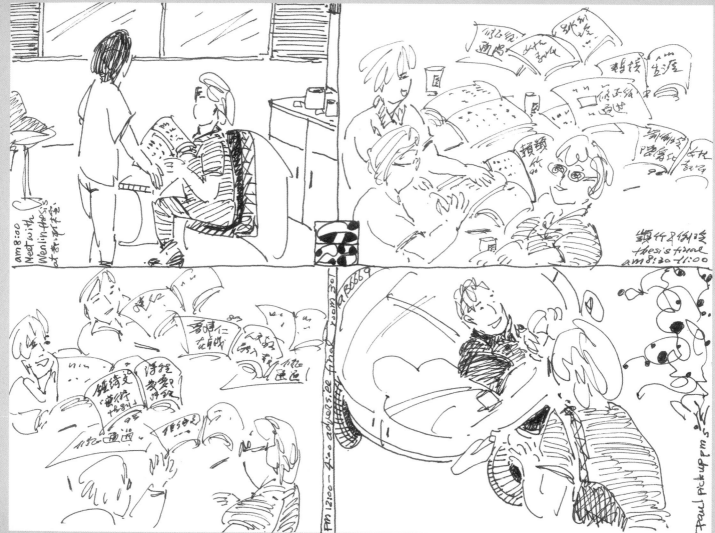

200

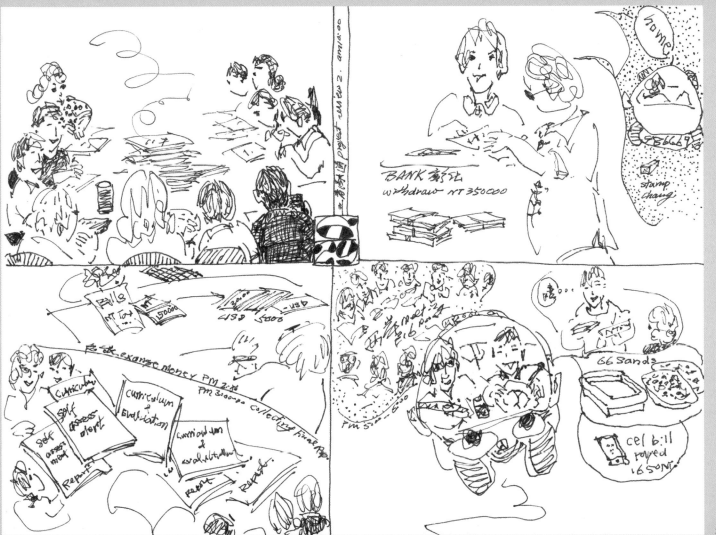

201

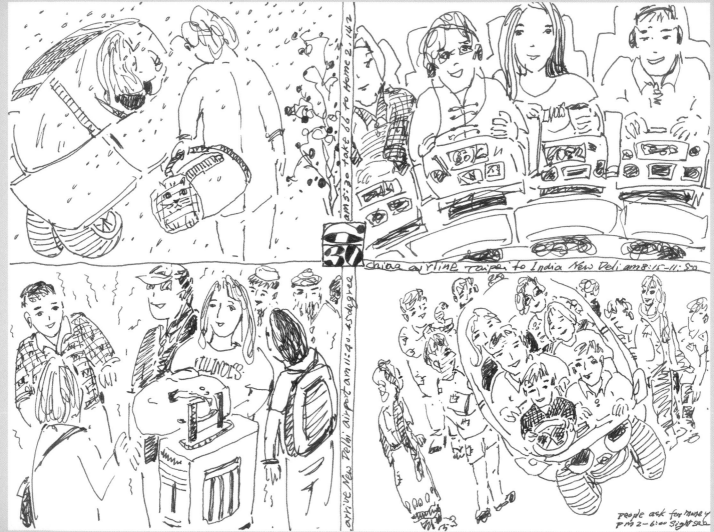

7 月份日記摘要

20120701（20200621 回溯）
一早出門開車 5 小時抵達 Taj Marha，門票一人 750 印度幣。非常典雅的建築。回到新德里的街上逛，處處可以看到穿著紗麗的印度女人。到專賣店，購買有名的印度地毯。

20120702（20200621 回溯）
在新德里的「帝國飯店」（The Imperial New Delhi）住了二晚，因為要到北方的喀什米爾（Kashmir）後再回來，將行李託放。這飯店是所有住過品質最好的飯店，飯店內到處是真跡的歷史畫作，敘述著一段段印度的發展。床的被單都是漿燙過，非常細緻優質的棉料。桌布與床單週邊都綴有蕾絲，連枕頭都可以提供各式各樣的充裡枕。用過早餐到機場，準備搭上午 8:00 的國內班機。吳先生因為太熱，水喝的少，痛風發作，無法穿鞋，買了雙拖鞋，在機場試著用推車推。候機時，再度有機會欣賞到，穿著美麗紗麗的印度女人。這樣的服裝，除形式外，色彩鮮豔繽紛是一重要的特色。吳先生的腳仍然未全然恢復，休息時雙腳高抬以減緩疼痛。

20120703（20200621 回溯）
喀什米爾山區的旅店，景色怡人，舒適涼爽。我們住在 Qlumarg Ski Resorts–Kashmir，非常有特色的旅店，建築主要以木頭，在這兒住二個晚上。我們搭纜車上山，女兒騎馬逛山野。

20120704（20200621 回溯）
8:30 離開 Heavon Retreak 前往 Sri Nagar 機場，準備搭翠鳥（Kingfisher）航空，飛回新德里。吳先生的腳痛風還沒好，只好坐輪椅。到鄉下農場買櫻桃，沿途經過一個稱為 S.P.S. 的博物館，正好有老師帶學生校外教學參訪。學生都穿著齊整的制服，顯得非常有教養。晚上在飯店房間用餐，太累了。

20120705（20200621 回溯）
不知是感冒還是吃壞肚子，拉肚拉了四次。聽說，到印度來，沒有不拉肚的。與女兒到街上逛逛，找看有沒有合適的印度特色服裝，試穿來去，都沒找到非常滿意的……最後，終於找到還可以的。買了兩套，一黑一白帶花的長衣與寬褲。晚上，翁大使在官邸請吃飯，國科會的代表張教授也參加。回到飯店，好好伸展雙腳，放鬆休息。

20120706（20200621 回溯）
搭印度國內 Jet Airway 航空到「加克漢省」的蘭濟市，開車前往中華民國遠征軍公墓，與加爾各答趕來的陳先生會合，燒香與紙錢祭拜許多埋葬在這兒的無名英雄。這個公墓長久以來，是由旅居在印度的陳先生家族在照顧。繼續坐車前往 Gaya，約晚上 8:00 終於抵達佛光山會址。車妙軒法師接待我們，陪同我們來的陳先生帶給法師許多的蔬菜。晚上在此用餐，捐了點美金給佛寺。

20120707（20200621 回溯）
一早從佛光山會址搭嘟嘟車到菩提伽耶，在附近的商店買了一套袈裟，讓法師給佛陀換後，帶回給我媽媽放床頭保平安。這是釋迦摩尼悟道成佛處，其摩訶菩提寺在 2002 年被列為世界遺產，為佛教的四大聖地之一。近中午，離開佛光山前往機場，回到新德里帝國飯店。

20120713（20200622 回溯）
女兒打包行李晚上搭班機回美國，送她到機場。搭的是長榮航空飛到舊金山，再飛芝加哥後，轉國內班次飛香檳，好長的旅程。猶記得，以前女兒陪我出國讀書，就是如此的長程，包括等機幾乎得花掉一整天 24 小時。以前常坐西北航空，是先飛到日本大阪，加油後再飛底特律，最後，再續飛香檳。近二十年前的往事，彷彿昨日。

20120714（20200623 回溯）
國科會專題計畫拿到與否，是高教師長們共同的夢魘！雖然，它是一種善意支持研究的系統，但是，因為它是一項有如利劍般的衡量指標，無形中已深刻的箝制著參與者的身心。它的實質影響，不止在拿到與否的欣喜或難過，它還關鍵性的決定是否被聘任，或是終身免評鑑，或是彈性薪資給予等等的裁決。
今年的專題計畫不被認可，研究談到新的論述 A/R/Tography，是加拿大 UBC 的教授 Rita 所提，與 Rita 是多年的好朋友，非常清楚這理論建構的主要內涵。特別去 email 請教 Rita，她具體回應附議自己的見解。但，這樣的結果，也不必去計較，畢竟，學術是長遠，路遙知馬力。

20120728（20200625 回溯）
因為 IAEA 研討會須要個圖徽作為大會的 logo，本想向故宮借用，但因為時間不允許且費用昂貴，於是自己來畫。今年是 366 天的龍年，以「龍」為封面的主題。無中生有的龍，除了找參考外，只能靠著想像來完成。

20120731（20200625 回溯）
給女兒寄些臺灣特產。與丘永福教授一起面試新的專案助理。進行 IAEA 的工作會議。到 Studio A 取回手提電腦。

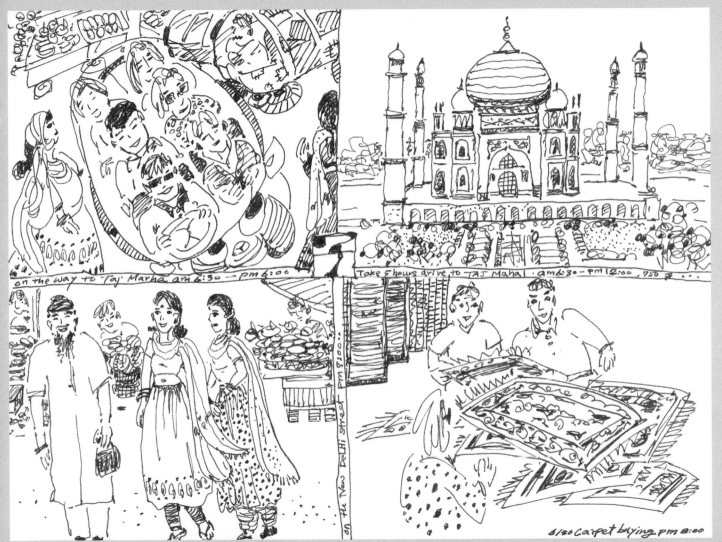

on the way to Taj Marha. am 6:30 - pm 6:00

Take 5 hours drive to TAJ Mahal. am 6:30 - pm 12:00. 750

on the New DeLHI Street. pm 5:00

6/30 Carpet buying. pm 8:00

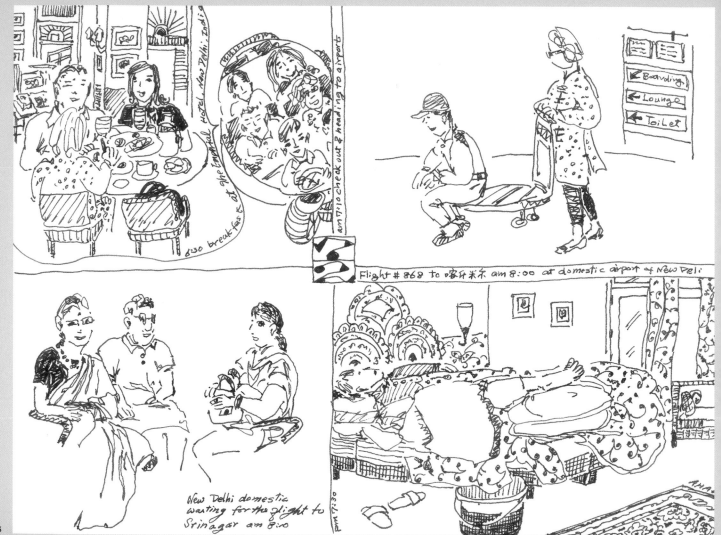

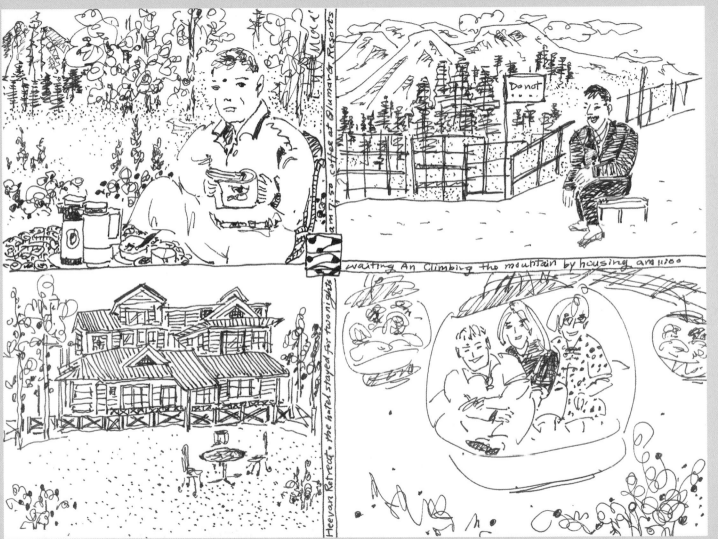

am 11:50 coffee at Blumars Resorts

waiting An climbing the mountain by housing am1100

Heevan Retreat, the hotel stayed for two nights

2012/07/03

207

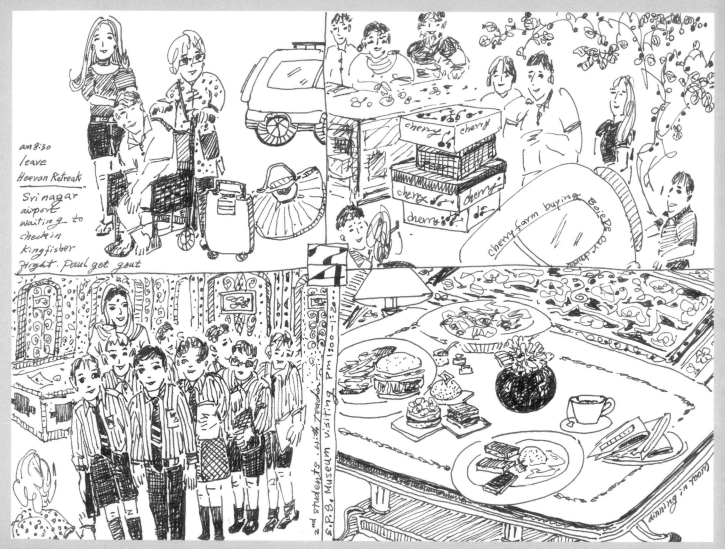

am 8:30
leave
Heevan Retreat
Srinagar
airport
waiting to
checkin
Kingfisher
flight. Paul get gout

cherry
cherry
cherry
cherry
cherry

cherry farm buying cherry

2nd students ...with teacher
S.P.B. Museum visiting PM 1:00 - 1:2...

dinning in room

208

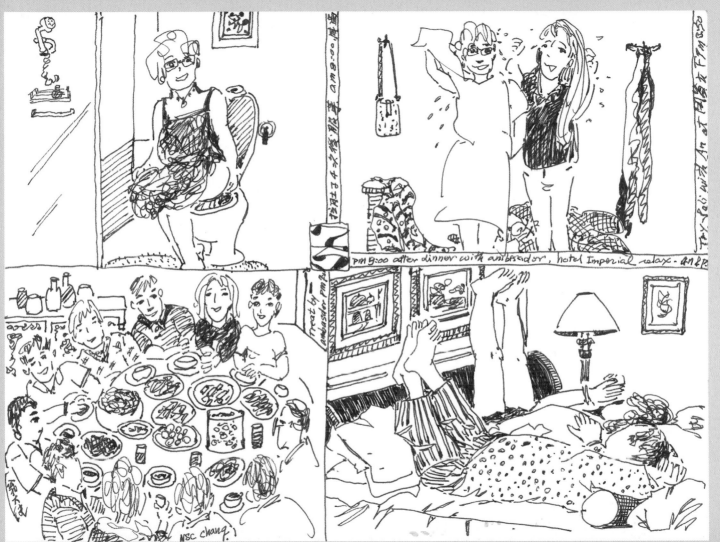

PM 9:00 after dinner with ambassador, hotel Imperial relax- An & P

NSC Chang

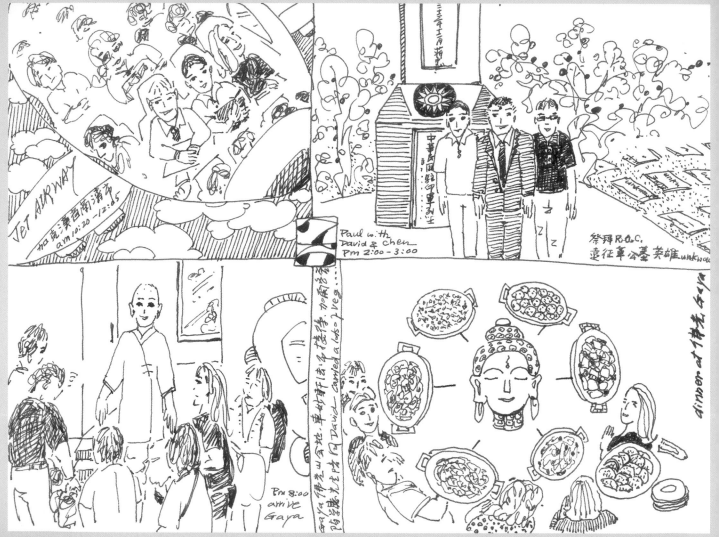

JET AIRWAY
加克達白漢清子
am 10:20 - 12:25

Paul with
David & Chen
Pm 2:00 - 3:00

祭拜R.O.C.
遠征軍公墓英雄 unknown

Pm 8:00
arrive
Gaya

dinner at 1like Gaya

210

2012/07/06

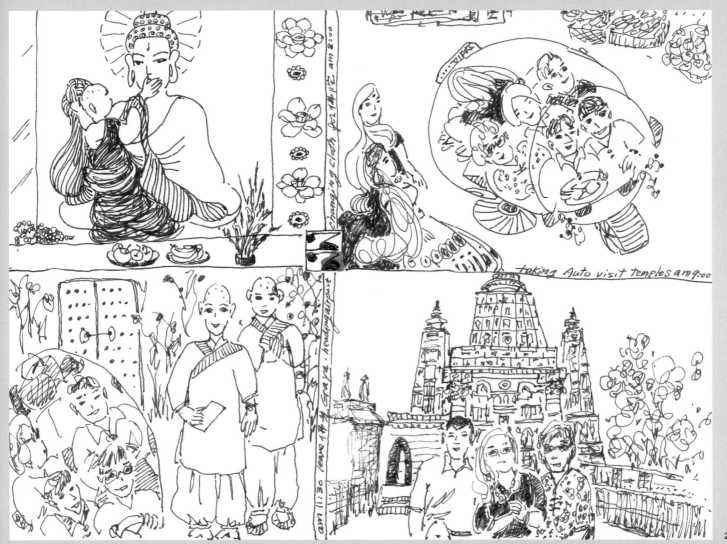

taking Auto visit temples am 9:00

211

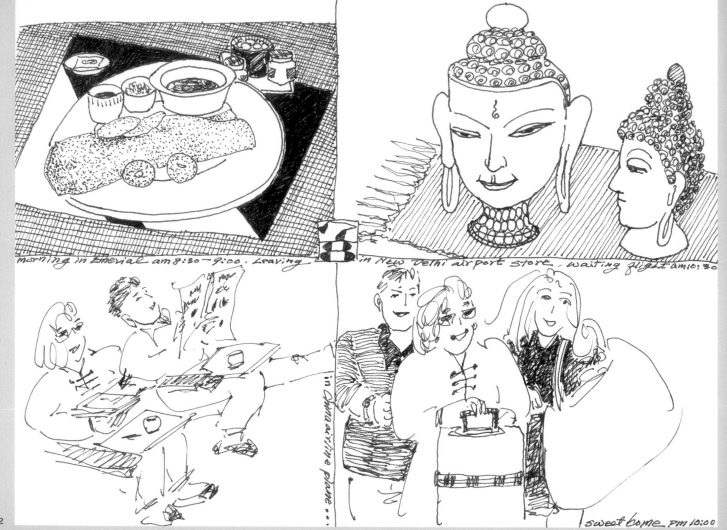

morning in Emerial am 8:30 ~ 9:00, Leaving

in New Delhi airport store, waiting flight am 10:30

in China airline plane ...

sweet home PM 10:00

2012/07/08

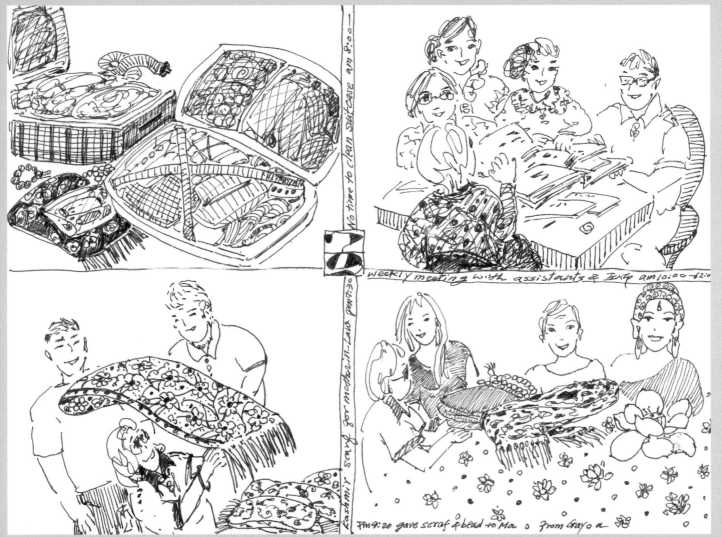

no time to clean suitcase am 8:00

weekly meeting with assistants & Irip am 10:00-12:00

Kashmir scarf for mother-in-law pm 7:30

pm 9:20 gave scarf & bead to Ma from Grayo a.

To NTNU for meeting

QB6669

Miss taken meeting time waiting in office for meeting

News
Mr. X
News
Power Relationship
Money
News
News
News
Mr. X
Mr. X Corruption
News
News
News
News

book review 405
Textbook review H101405
TABA Final Letter

Too many works waiting

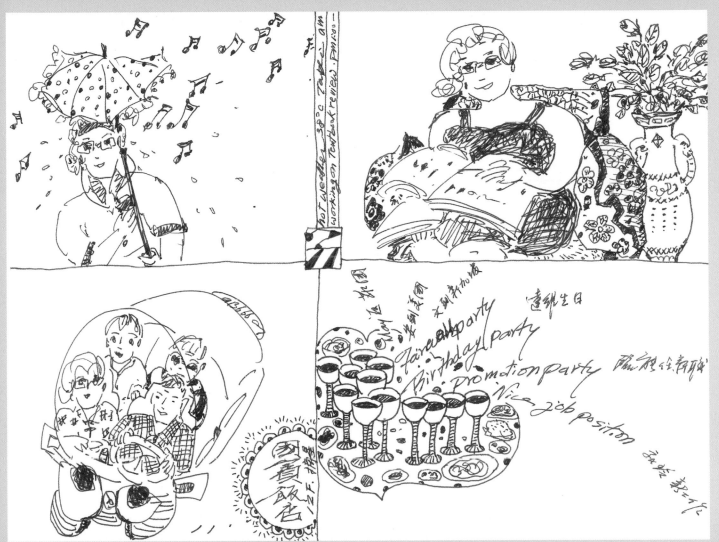

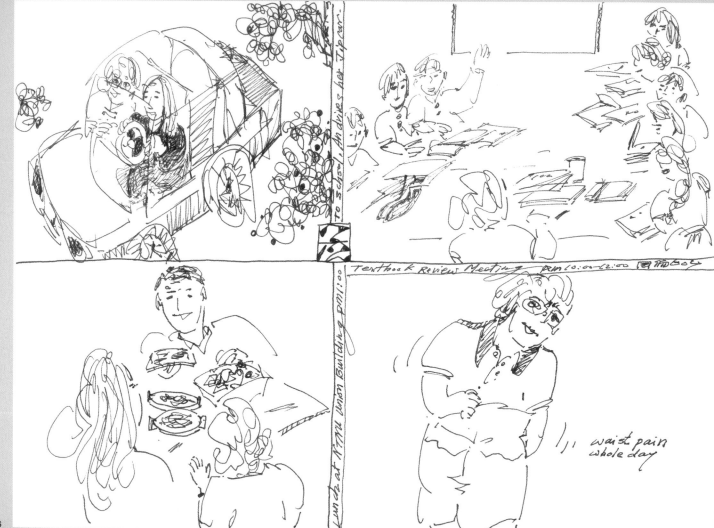

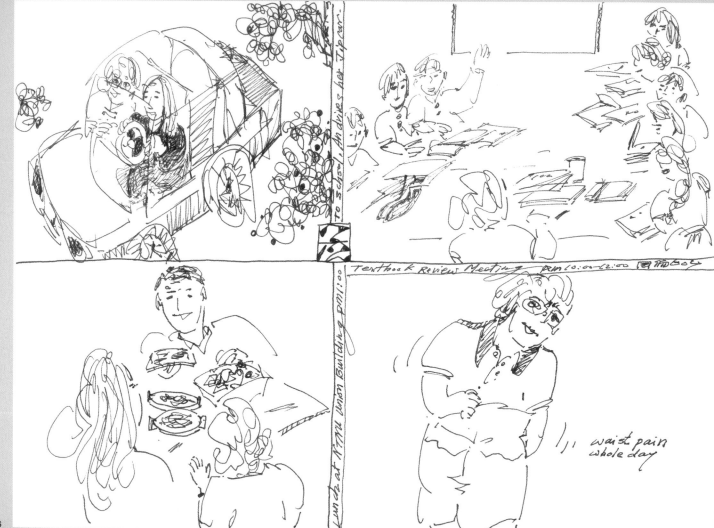

2012/07/12

216

to school, Mth divies her Tip car.

Textbook Review Meeting am 10:00~12:00 國中組合

Lunch at 竹門 Union Building RM 1:00

waist pain
whole day

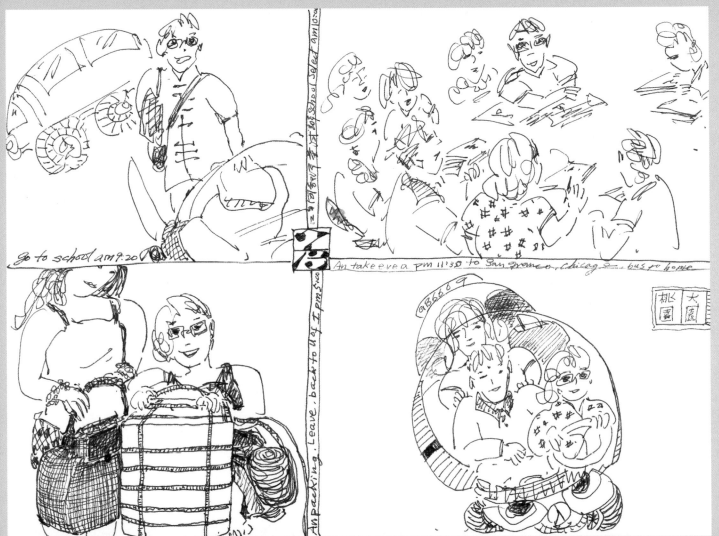

go to school am 9:20

An take eve a pm 11:30 to San Franco, chicago... bus to home

An packing. Leave. back to Uog I pm 5:00

@BG669

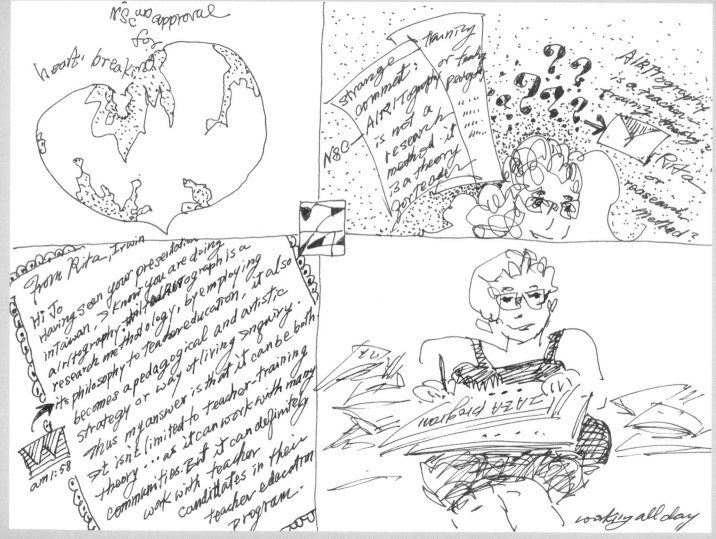

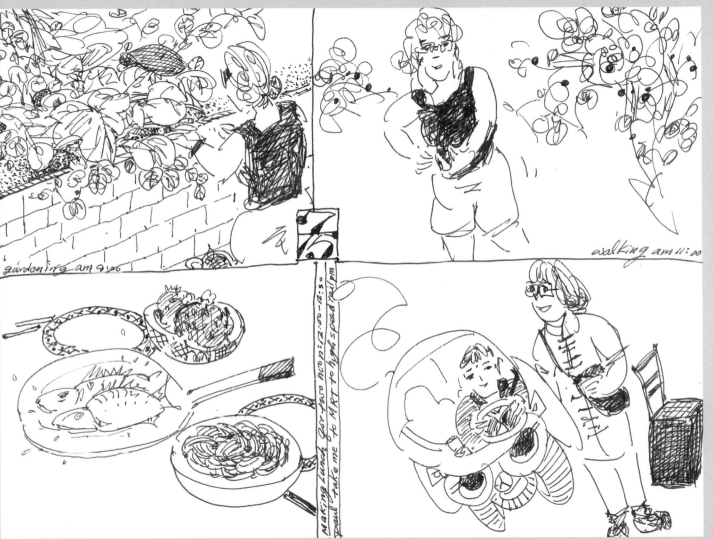

gardening am 9:00

walking am 11:00

making lunch for two noon 12:10-12:30
Paul take me to high speed rail pm

2012/07/15

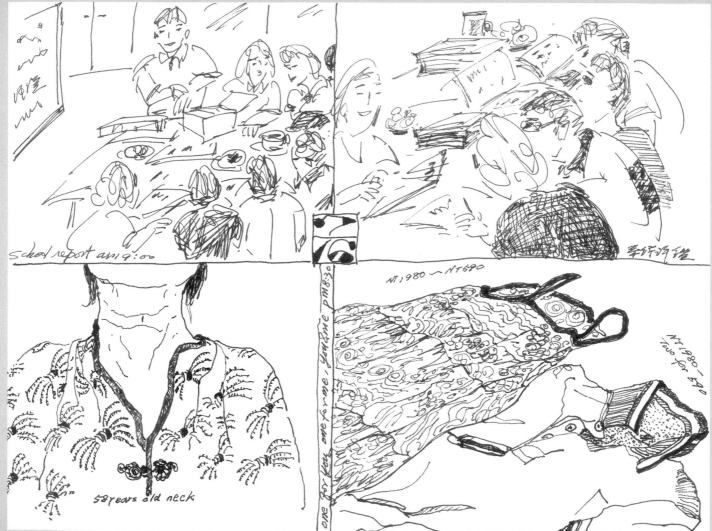

school report am 9:00

NT,980 ~ NT590

58 years old neck

220

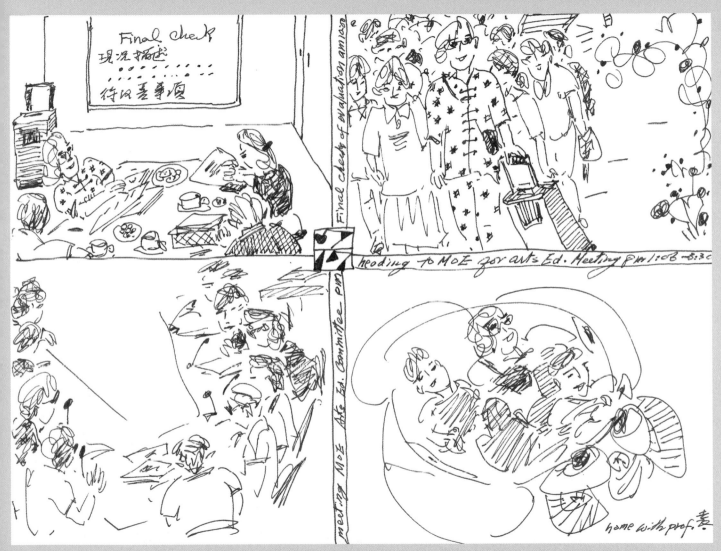

Final check
現況摘述
.
行況差事項

Final check of evaluation amison

heading to MOE for arts Ed. Meeting pm 1:06 -8:3c

meeting MOE Arts Ed. Committee pm

home with prof. 壽

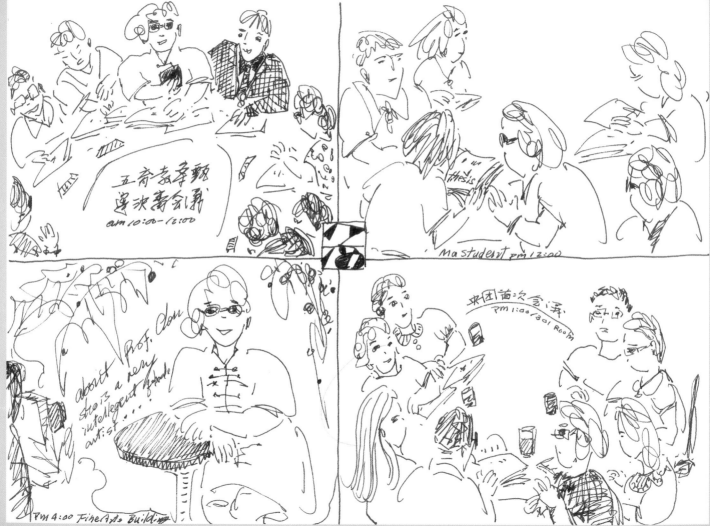

五齐袁华甄
连次筹会弄
am 10:00-12:00

thesis

Ma student pm 12:00

about Prof. Clou
she is a very
intelegent grade
artist

PM 4:00 Fine Arts Building

来团首次会弄
PM 1:00/301 Room

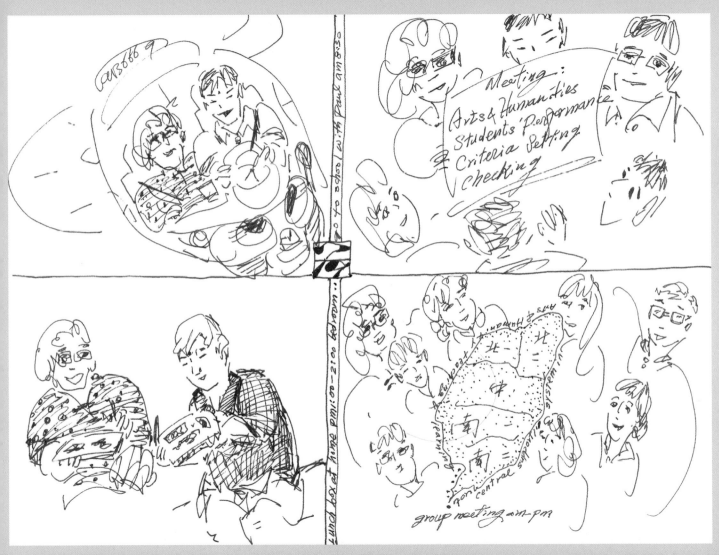

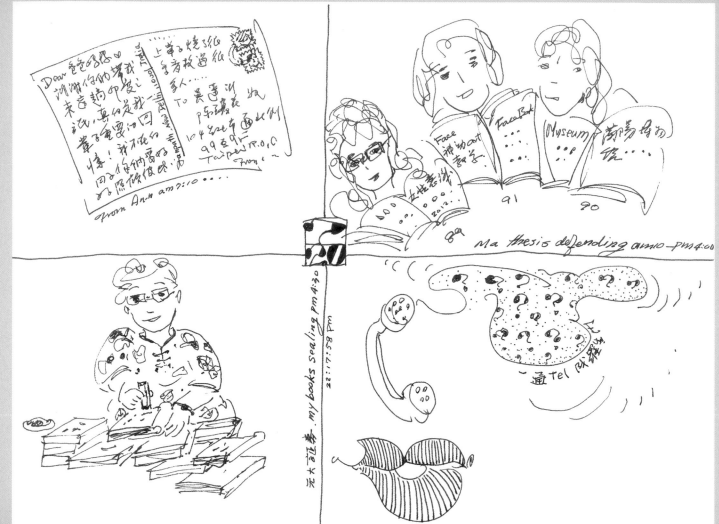

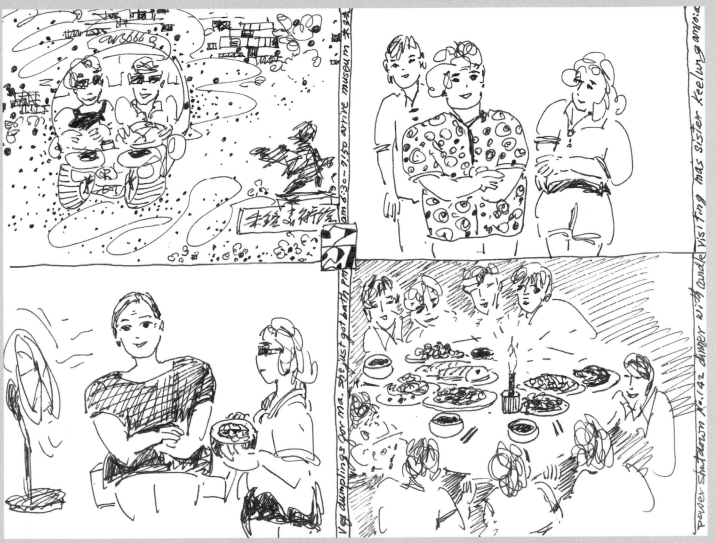

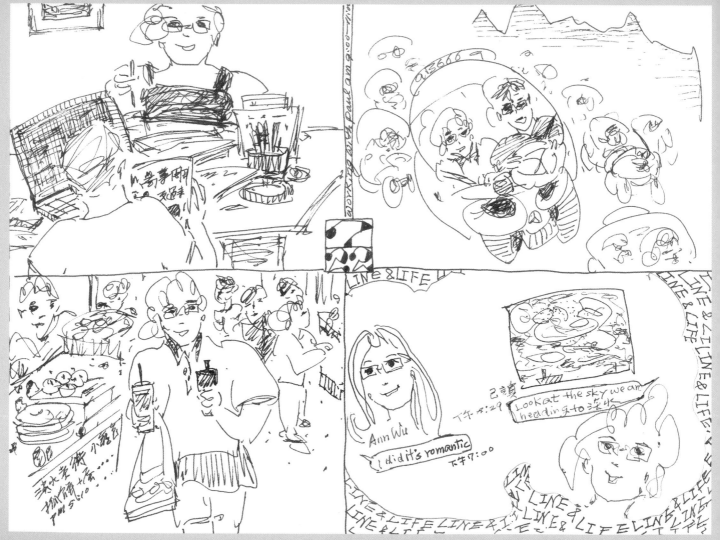

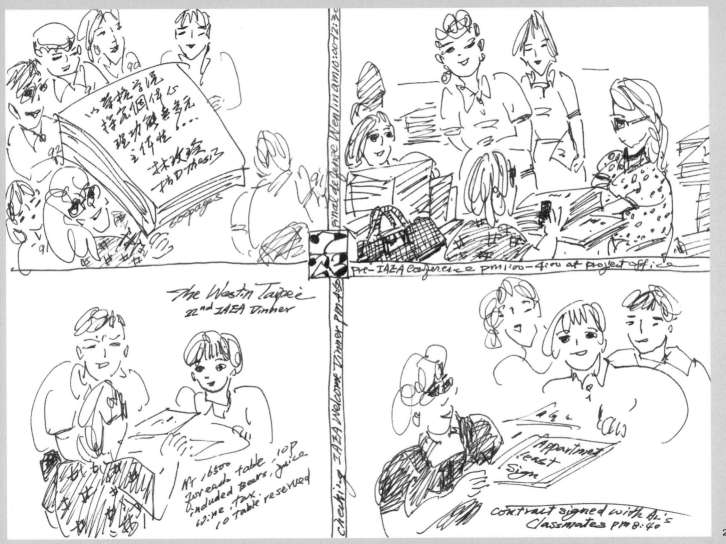

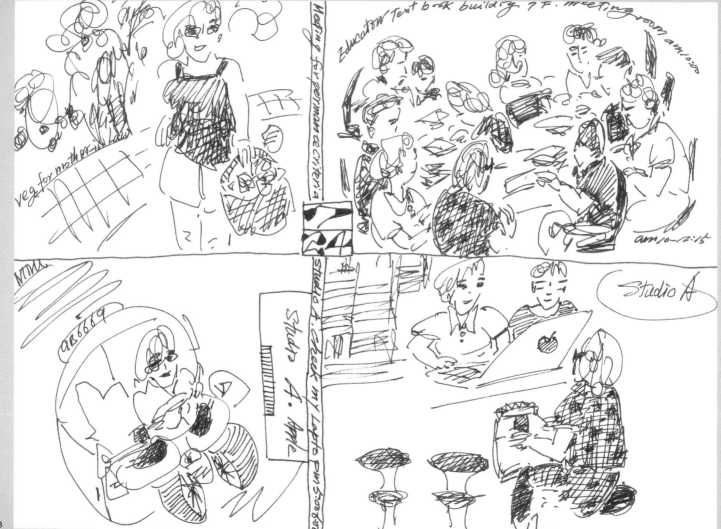

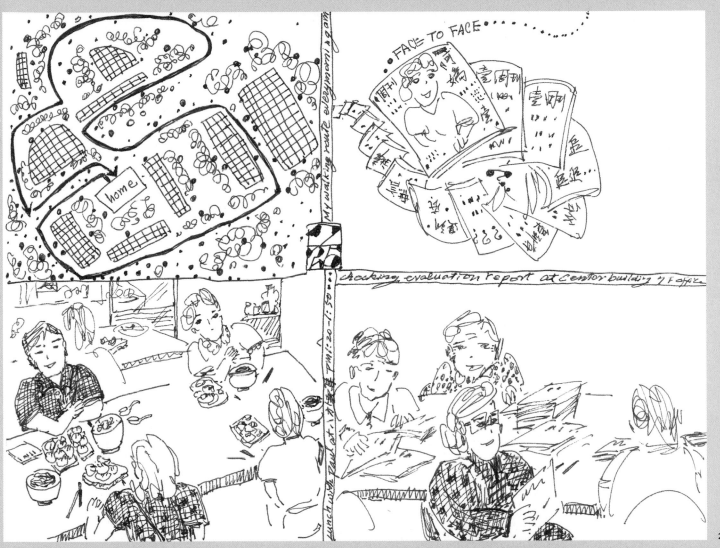

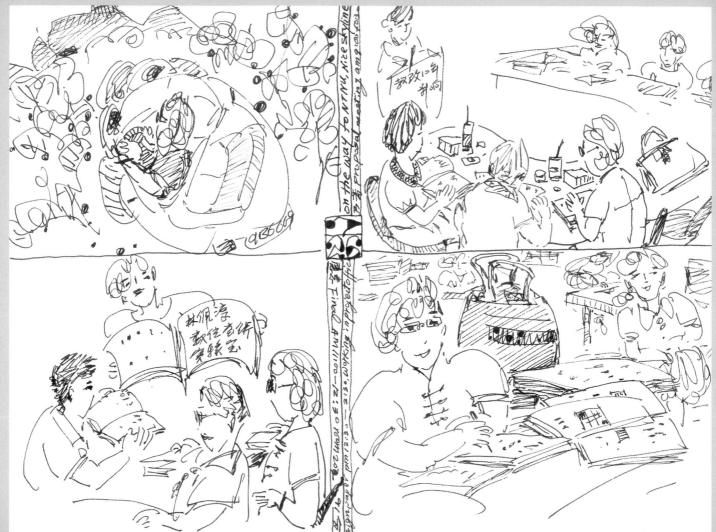

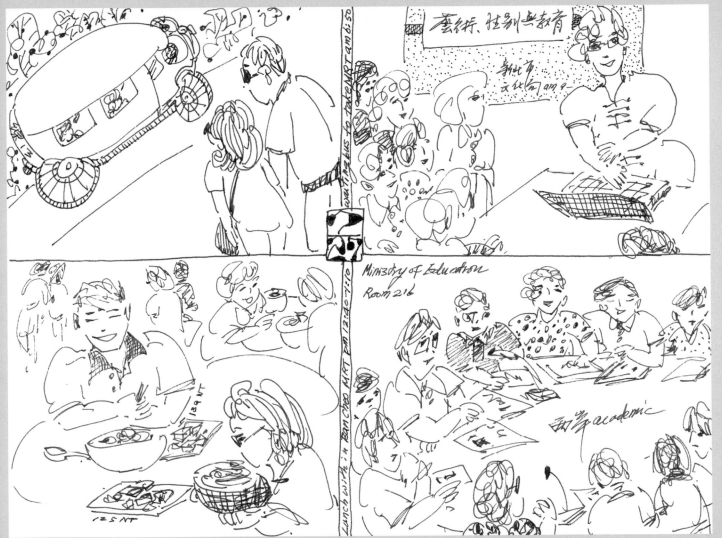

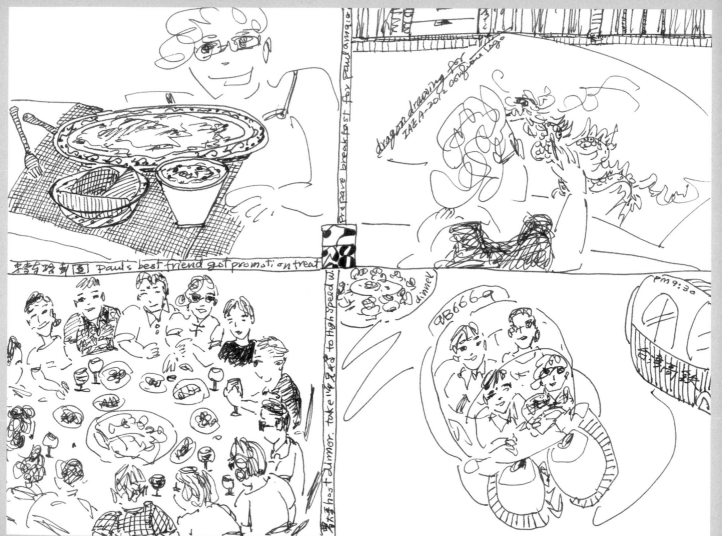

2012/07/28

232

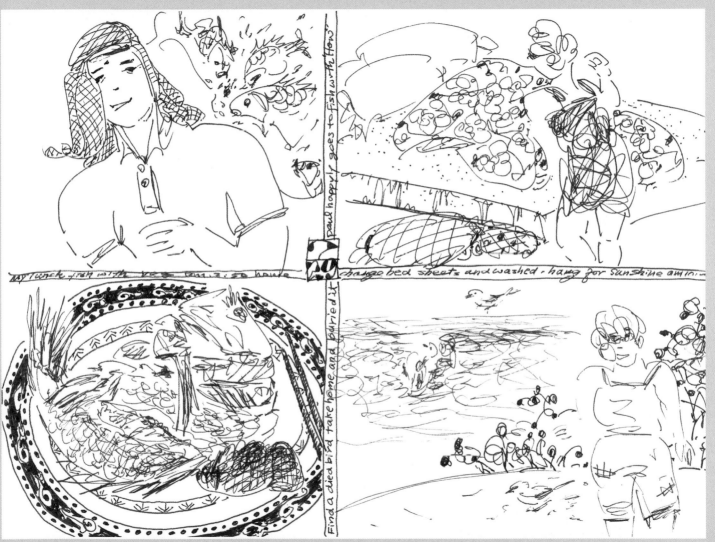

Paul happy goes to fish with How

my lunch fish with the veg tea 2.50 house

change bed sheets and washed - hang for sunshine amin...

Find a died bird take home and buried it

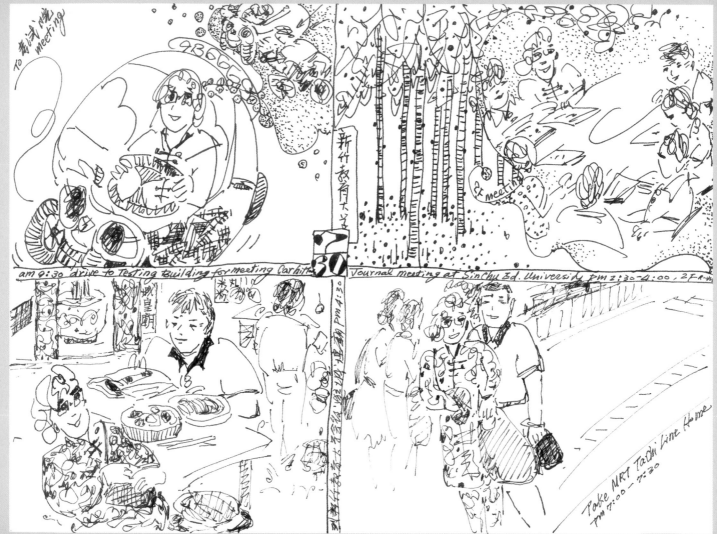

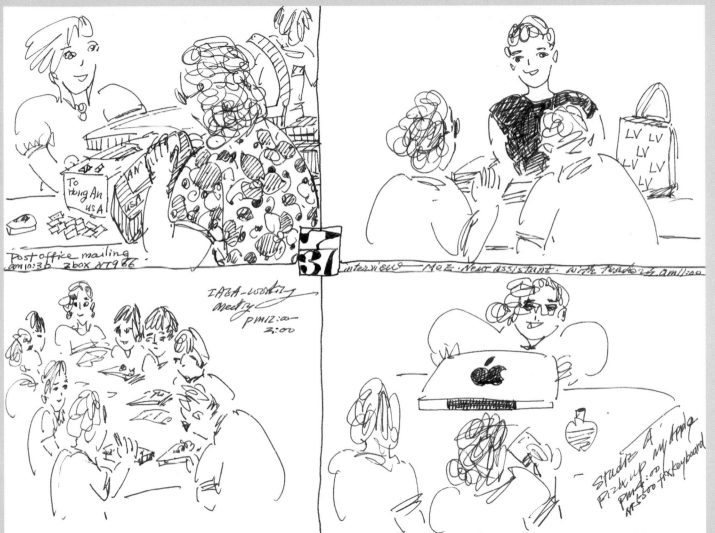

Post office mailing.
am10:35 Zbox AT986
To Hong An USA

interview MOE Next assistant. With Peter 24 am11:00

IAGA-working
Meeting
pm12:00-
2:00

Studio A.
Pick up my Apple
pm4:00
AT-S500 for keyboard

8 月份日記摘要

20120801（20200625 回溯）

自行設計 IAEA 論文集 CD 片的封面。下雨了～開女兒的吉普車到考試院改考卷，從上午一直到下午 6:00，還真累，份數太多了，又有時間的限制。回到家，做些有趣的事。以「素描敘事：生活集錦」，規劃設計要參展 IAEA 的作品展示方式。

20120803（20200626 回溯）

臺灣資源回收系統的運作，可以說是國際上最具文化特質的措施。老百姓可以在同一時間、在同一處一起處理這件事，而且周一到週六之間要回收的內容並不相同，這必須有極大的共識來支持這樣的公共政策。從此，也可以看出，相對於個人主義，我們是具有比較願意「合作」與「服從」，以公共利益為前提的民族特質。到臺北醫學大學參加美學通識課程的審查，提供林文琪教授的課程一些回饋。準備 IAEA 研討會的小品展，在家掃描日記繪本。

20120808（20200626 回溯）

視訊時，女兒說到：媽媽我已經長大了，知道自己在做什麼，您別操心，只要為我高興就行了！講得好，真希望做父母的能勇敢的放手。再到考選部。May 從菲律賓來已有五年了，她決定離開，回去陪兒女長大。這是對的選擇，兒女成長過程有媽媽是一輩子最美好的記憶。這些年來，多虧 May 的專業與愛心，全心投入照顧婆婆、鴻宇與全家。衷心祝福她平安幸福！

20120811（20200626 回溯）

到屋頂收成地瓜葉，準備小品展，掃描作品。烹飪就像創作，調味得恰到好處，猶如作畫點染之間，須濃淡得宜。紅燒鮮魚，蔥薑蒜酒，貴在入味。May 回菲，新人待補，到婆家作羹湯。

20120813（20200626 回溯）

「生活集錦」小品展的展示台，畫好規格與材質後，請以前住在永和時的鄰居，木工先生協助製作。此外，挑選數幅日記裝裱成為條狀，以與實體在展示台的影像相呼應。裝裱費用 3000 元。討論 IAEA 研討會的相關事宜。

20120815（20200626 回溯）

在辦公室處理 IAEA 研討會的事情。接到袁汝儀老師來電，特別提醒教育部藝術教育委員會修法的會議，因為非常重要，一定得去開，不能錯過。

20120816（20200628 回溯）

與女兒視訊，討論系卜老師莊連東教授即將到伊利諾大學休假研究，去接待協助銀行開戶、買手機、車、兒女就學安頓等相關事宜。女兒真不錯，能夠獨立辦事。

20120822（20200628 回溯）
「美學@媒體、藝術與文化──第 22 屆國際實徵美學研討會」正式開幕，一切按計畫進行，總算鬆口氣。晚上在 Westin 設宴 7 桌歡迎與會的師長們。選在這天，因為是女兒的生日，以後回憶好記。女兒視訊時，很傷心，因為想去領養一隻貓，但申請沒過。美國還真有意思，對於領養者如同領養小孩，還得身家調查，確定你有領養的能力與條件。

20120823（20200628 回溯）
來參與研討會的瑞典教授 Michael Ranta 送我一本他的著作：符號認知。來自德國 Dresden 的朋友 Ralf Weber 教授的女兒，則帶來德國的古典樂 CD。下午 4:00-4:30 在師大美術系 101 教室發表「生活集錦」的創作與理念。

20120824（20200628 回溯）
接受大會致贈的鮮花，以資感謝籌辦此次會議的投入與貢獻。抽空到教育部參加藝術教育法的修法會議。晚上，大會在圓山晚宴，以自助餐的形式，幾部車送到，大家暢談暢飲，好不開心，賓主盡歡。臺灣的自助餐比國外是豐盛太多了，讓國外學者見識見識。這晚宴，是特別安排有別於歡迎晚宴的桌餐。

20120825（20200628 回溯）
今天是研討會最後一天，閉幕後，安排大家到故宮及臺北市區參訪。幾個月來為研討會的點滴費心，終於告一段落，是這個學會有史以來，首次在臺灣辦，有機會將此學會的年會引進臺灣，感覺是作了一件有意義的事。這一切，還好有國教署、國科會的經費協助。當然，助理們的辛苦，更是順利成功的主要關鍵。

20120827（20200628 回溯）
「第二屆國民中小學藝術教育會議」在進修推廣學院開幕，教育部國教司為指導單位，給予經費補助。藝術教育館鄭乃文館長、李大偉校長、張國恩校長、黃光男政務委員、國教司黃司長、伊利諾大學 Michael Parsons、美術系楊永源主任等出席開幕式。Michael Parsons 教授專題演講：「創意與隱喻──耐性、給予與藝術教育」。

20120831（20200628 回溯）
陳碧涵立法委員為臺灣美感教育著力極深，力促教育部主導。今天，她在立法院召開會議，林聰明次長出席，應該會形成重要政策具體推動。

237

IAEA Logo

（龍溪
玟学底饽）

22nd Biennial Congress of IAEA
AESTHETICS @ MEDIA · ARTS & CULTURE
Taipei 22 August – 25 August 2012

Proceedings of the 22" Biennial
Congress, Taipei

National Taiwan Normal University
http://www.ntnu.edu.tw
Sponsors. Co-organizer
advisor.

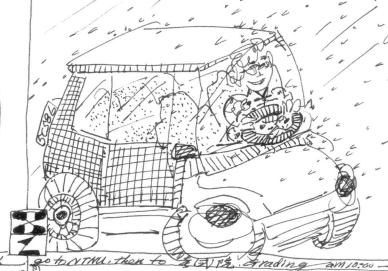

design IAEA CD proceedings cover page a11:18:16

go to NTNU. then to 臺北學院. Grading AM 10:00 —

working in The Examination Yuanom - pmbog

My Life Collection
exhibition design —
PM 10:00 – 10:00 home

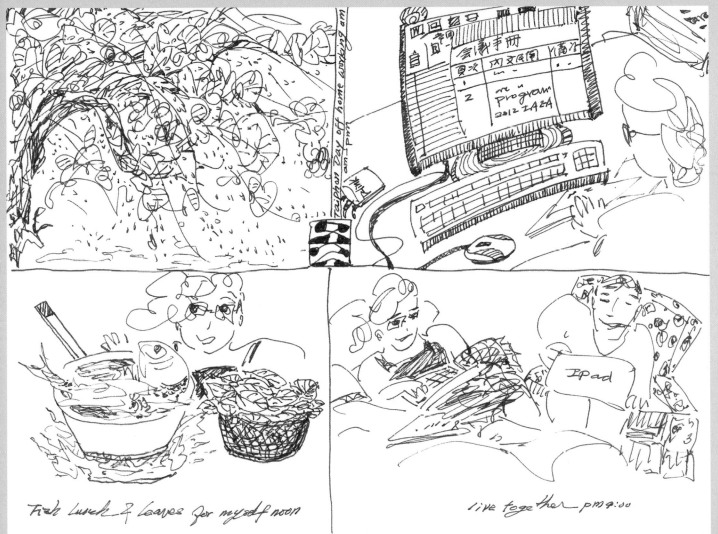

Taiphon Day off home working am pm

会議手冊
会议手册

new
Program
2012 ZAZA

Fish Lunch & Leaves for myself noon

iPad

live together pm9:00

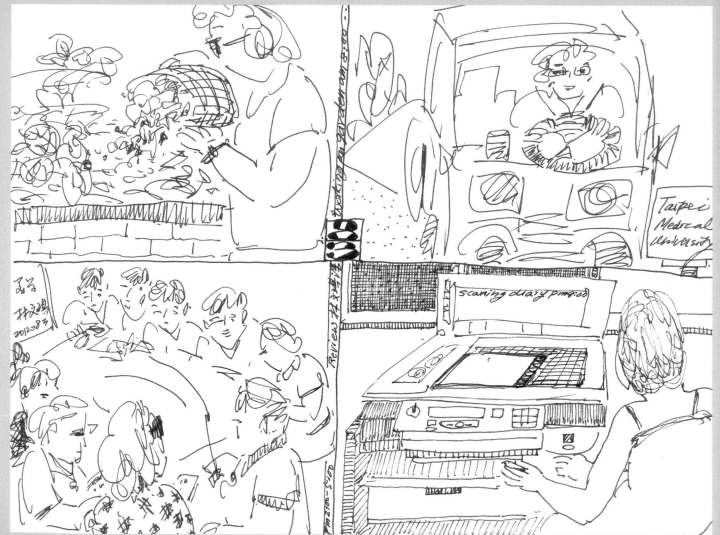

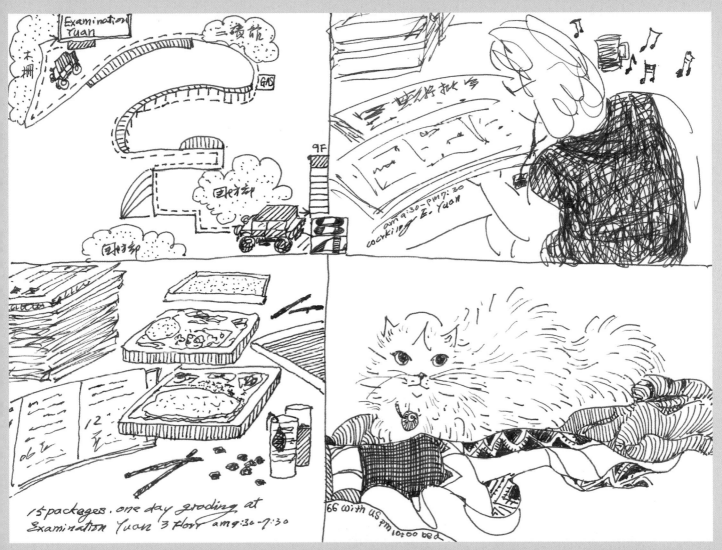


Examination Yuan

木柵

三接坑

GAS

9F

am9:30~pm7:30
correcting E. Yuan

15 packages. one day grading at
Examination Yuan 3 Floor am9:30~7:30

66 with us pm 10:00 bed


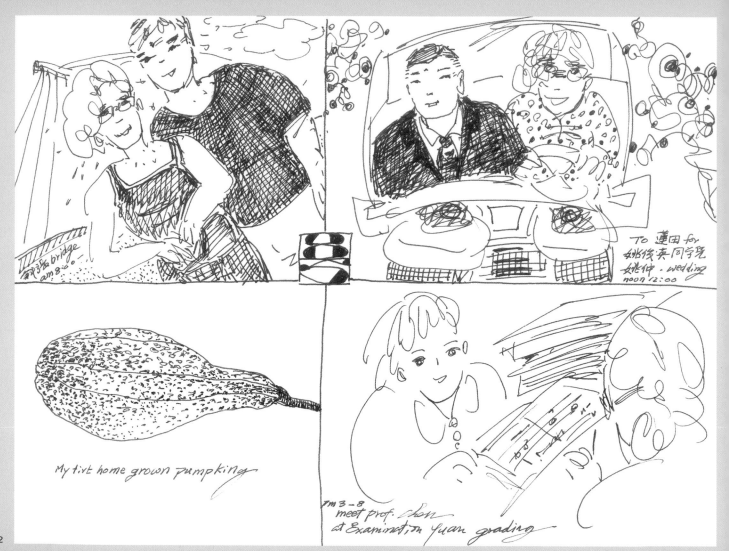

關渡 bridge
am 8:00.

TO 蓮田 for
姚俊英同学兒
姚仲. wedding
noon 12:00

My tirt home grown pumpking

pm 3-8
meet prof. chan
at Examination yuan grading

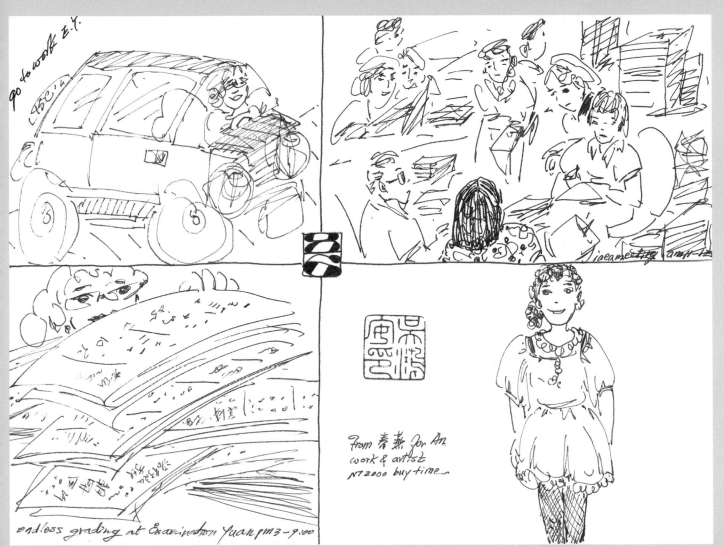

go to work E.Y.

endless grading at Examination Yuan PM 3-9:00

From 春燕 Jon An.
work & artist
NT 2000 buy time

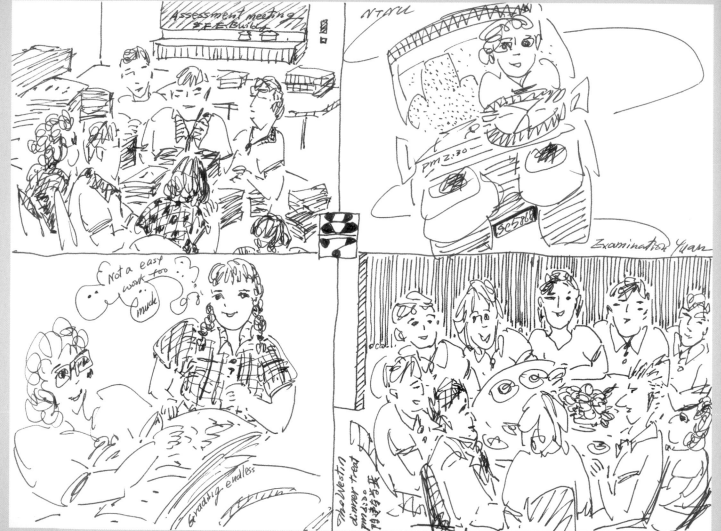

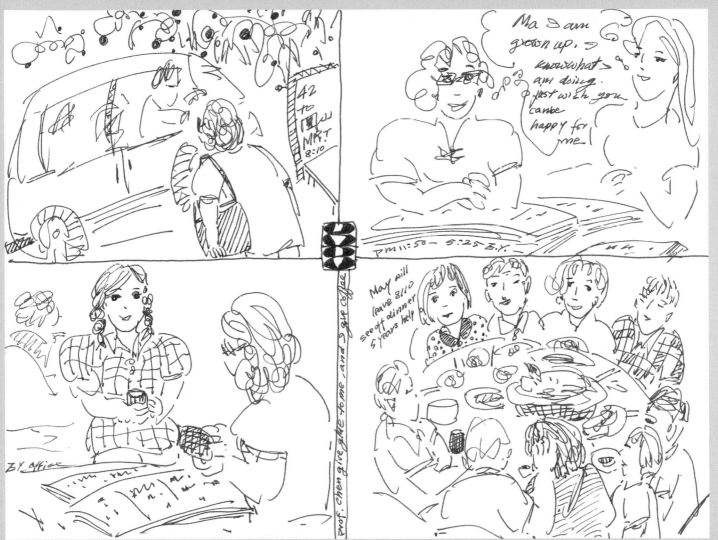

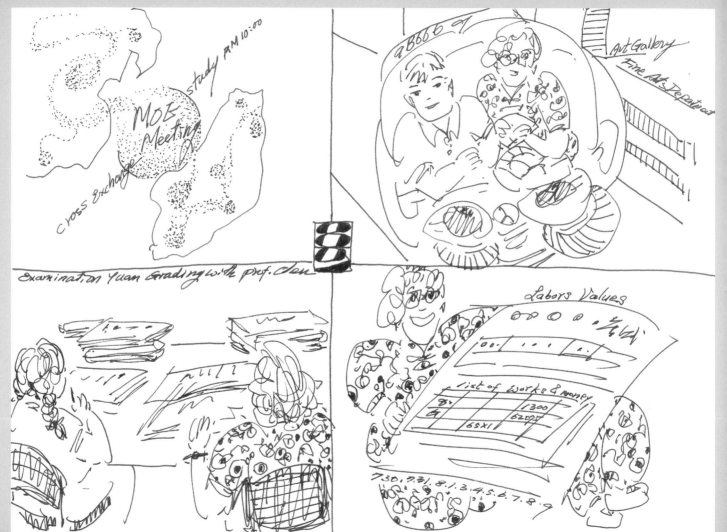

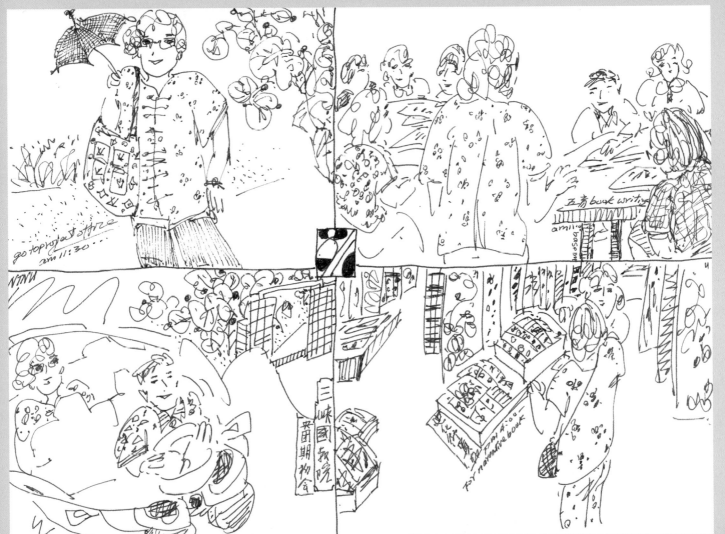

go top rojectorfice
am 11:30...

三峽國教院
來國期物合

五言 book writing

amily base

For narrative book

247

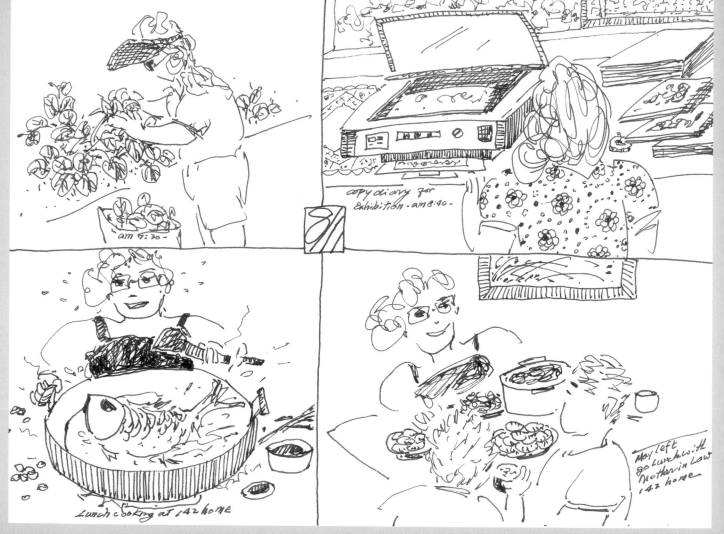

am 9:30 -

copy diary for
Exhibition · am 8:40 -

Lunch cooking at 142 home

They left
go Lunch with
mother in law
142 home

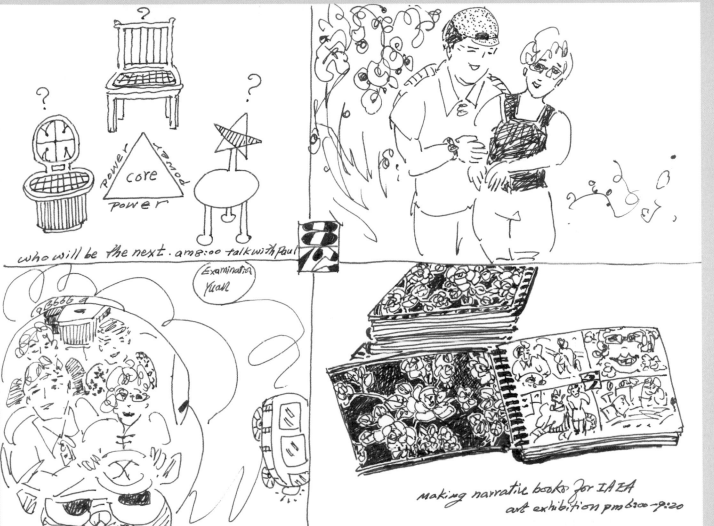

who will be the next. am 8:00 talk with paul

core

Power

Power

demod

Examination
Yuan

making narrative books for IAEA
art exhibition pm 6:00-9:20

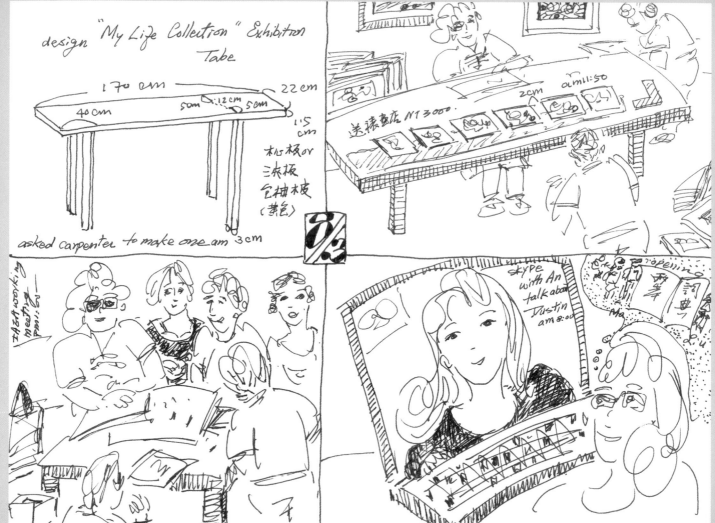

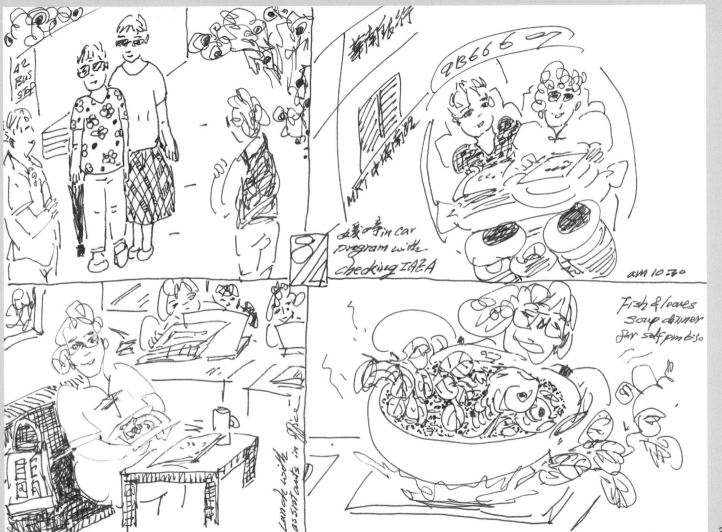

42 BUS STOP

華新銀行

MRT中城年曜

媛の寺in car program with checking IAEA

QB666

am 10:30

Fish & leaves soup dinner for self pm 8:30

Lunch with assistants in Bica

2012/08/14

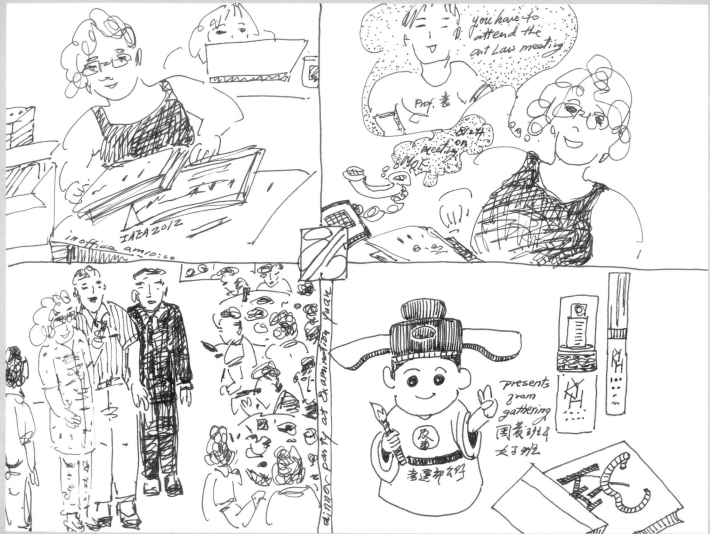

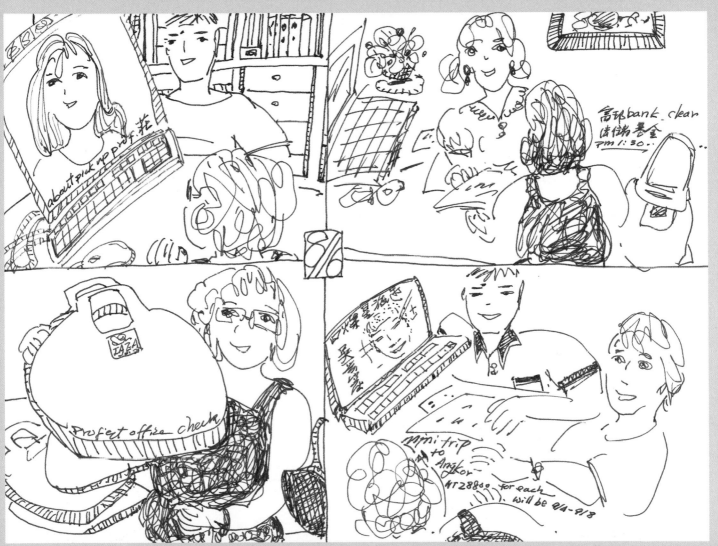

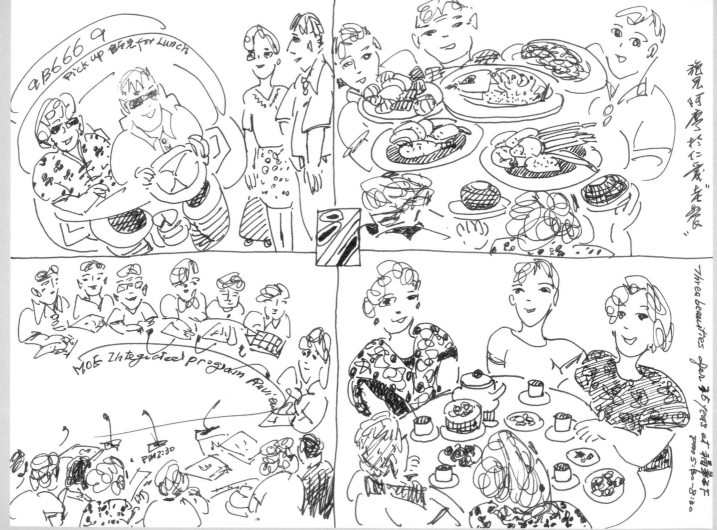

2
0
1
2
/
0
8
/
1
7

254

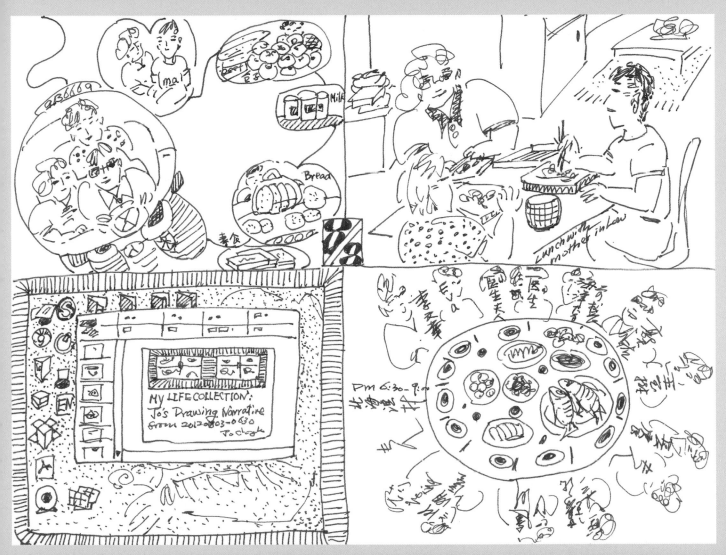

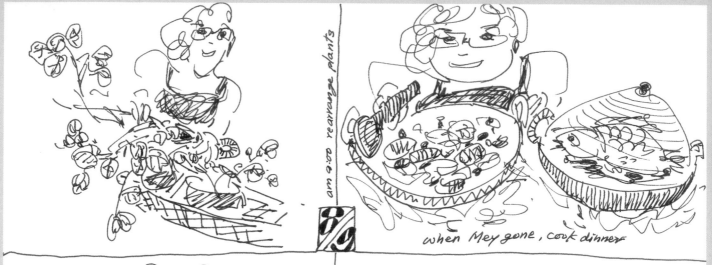

am 9:00 rearrange plants

when Mey gone, cook dinner

8/9

headache

Try 余備 New Audi PM 8:30

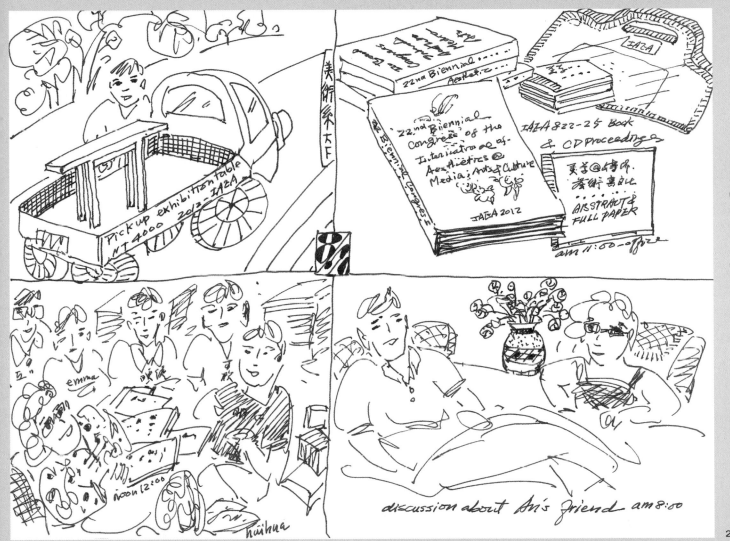

Pick up exhibition table 2013 - IAZA
NT 4000

美術系大F

22nd Biennial Congress II

22nd Biennial Aesthetic c

22nd Biennial
Congress of the
International of.
Aesthetics @
Media: Arts of Culture
IAZA 2012

IAZA 822-25 Book
& CD Proceedings

美学@博研.
蔡術專此
ABSTRACT &
FULL PAPER

am 11:50 - office

IAZA

emma

BRAZIL

呀菜

noon 12:00

huihua

discussion about An's friend am 8:00

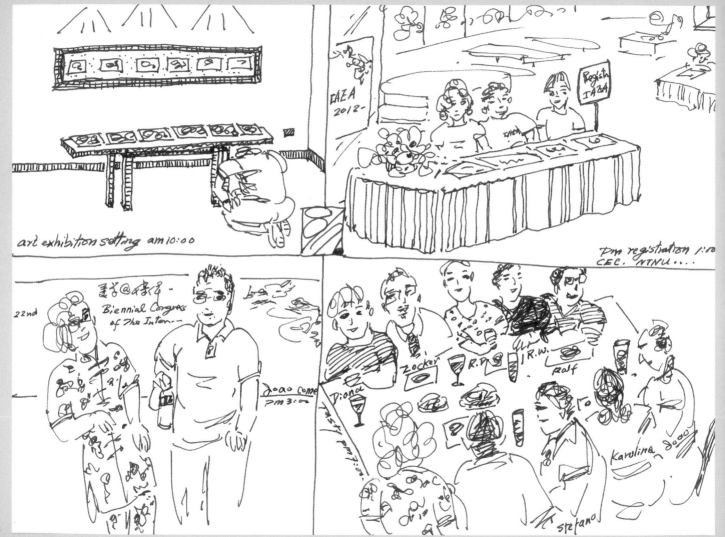

art exhibition setting am 10:00

EAEA 2012-

Regist IACA

Pm registration 1:00
CEC. NTNU....

22nd

美學@交流 -
Biennial Congress
of The Inter---

Joao come
Pm 3:00

Diana

Zocker

R.D.

I.R.W.

Ralf

Karolina Joao

Stefano

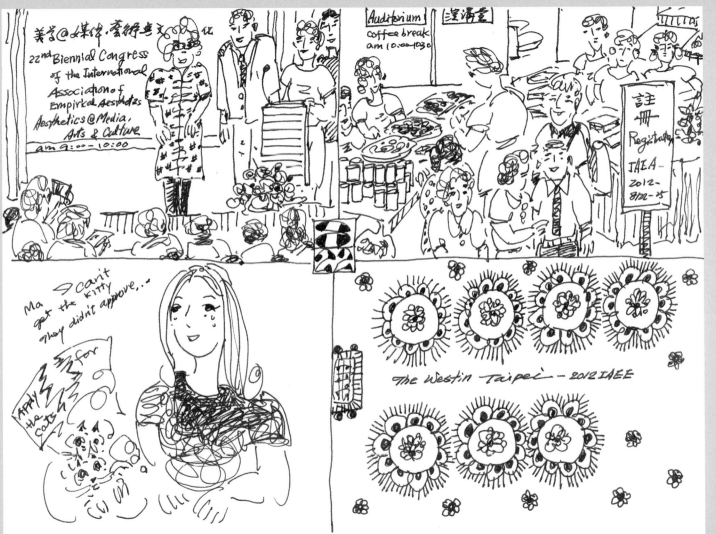

Michael.Ranta@semiotik.Lu.se

MIMESIS AS THE REPRESEN-TATION OF TYPE MICHAEL RANTA

c.a 2000

Semiotics Cognitive
SOL, Center for
LUND UNI.
P.O. Box 201,
SE-22100 Lund,
Sweden
Visiting Address
Helgonabacken 12
Mobile
+46 7002 33 3705

Christian Thieleman Staatskapelly Dresden

L.m.

From Dresden's friend Ralf Weber family daughter Anna

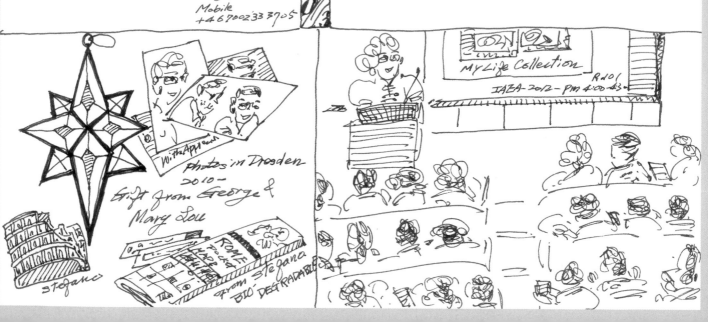

With Apple

Photos in Dresden 2010 —
Gift from George & Mary Lou

Stefano

ROME pocket

From Stefano "BIO DEGRADABLE"

My Life Collection
IAEA - 2012 - Pm 4:00 43

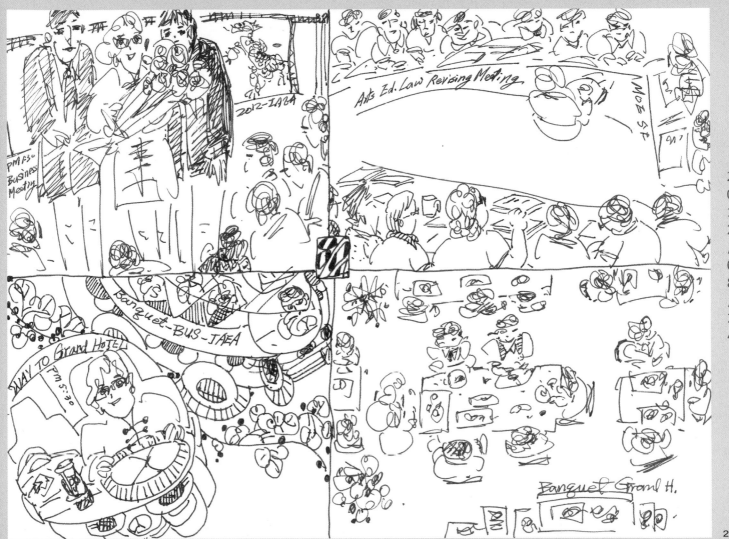

2012/08/24

261

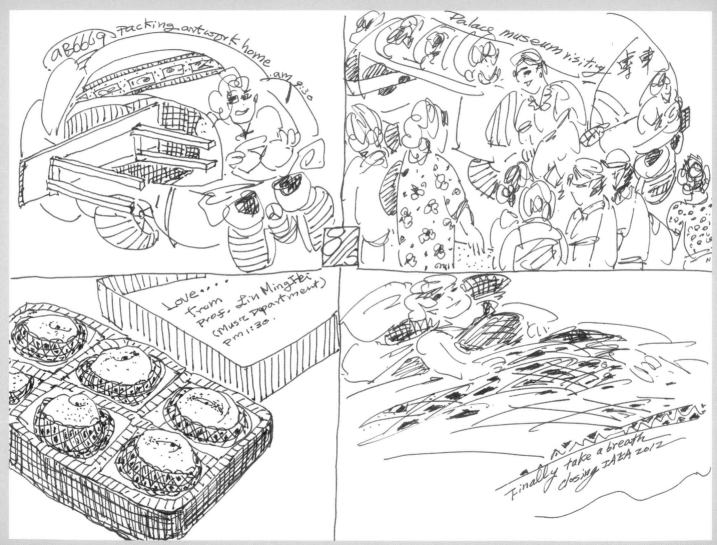

2012/08/25

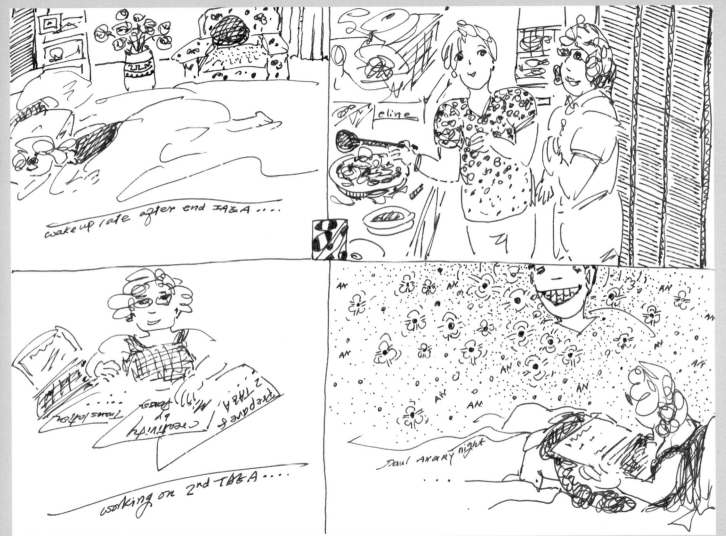

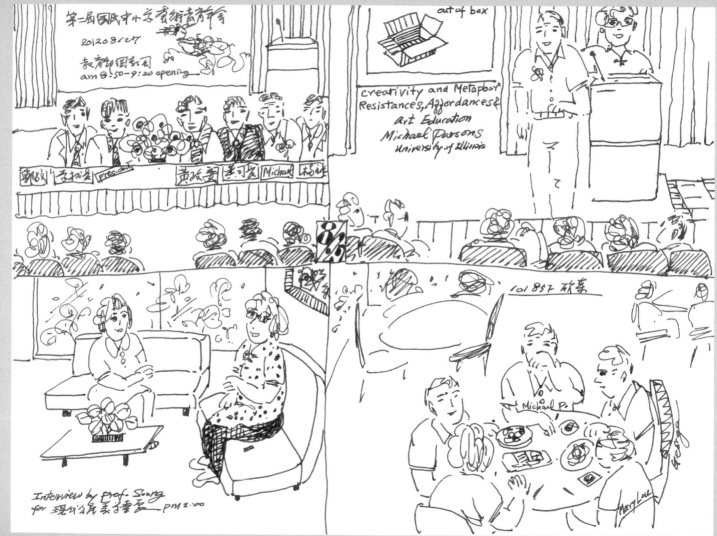

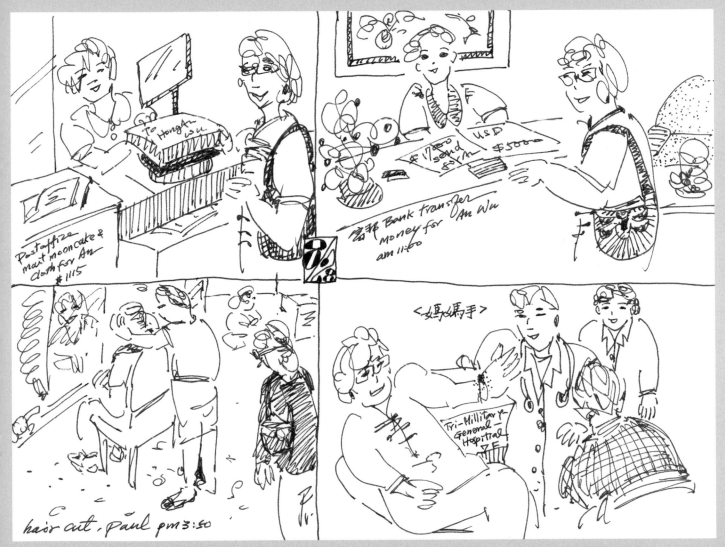

Post office
mail mooncake &
cloth for An
$ 1115

To HongAn
usu

香港 Bank transfer
Money for An Wu
am 11:50

$ 17,000
send
80 1/m

USD
$5000

hair cut, paul pm 3:50

＜媽媽手＞

Tri-Military
General
Hospital

dinner party
on boat
treated by 姜

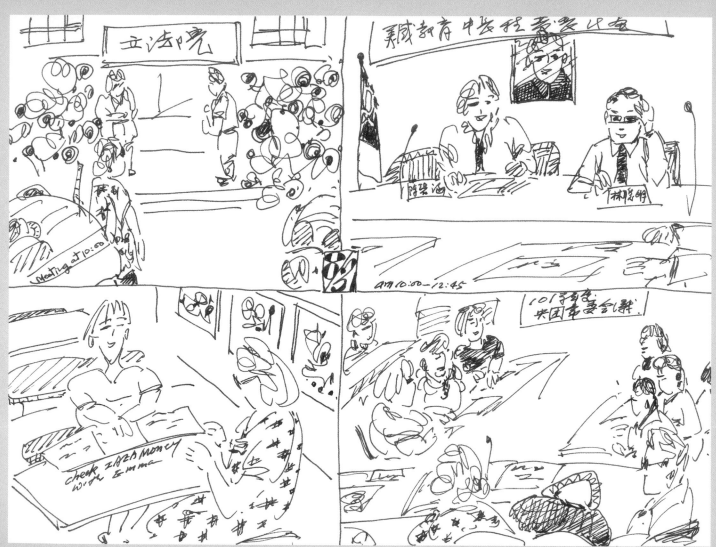

9 月份日記摘要

20120901（20200629 回溯）
農曆七月中元普渡，準備一些食品到社區所準備的供桌，拜拜祈求平安。在家舒適的工作。女兒視訊，心情不好，哭哭⋯⋯因為不容易找到助教獎學金、NAEA 的 proposal 沒被接受、申請養貓沒通過、碩士論文必須限時完成，好申請博士等等⋯⋯，一連串的不如意、打擊與壓力，太多的事情。唉～真恨不得在她身邊好好地安慰。只能在電話中，不斷的鼓勵，表示她一定可以做到的。

20120902（20200629 回溯）
兒子從陽明教養院回來，有點不舒服，查看是否有發燒。女兒視訊，還是心情不好，為何所有的事都那麼不容易，說著說著就掉眼淚了。真是揪心⋯⋯女兒從小長大是個開心陽光的孩子，非常少哭的，除非有委屈。唉～真希望自己在美國陪到她。
練習成長是一件不容易的事。在家做午餐，準備出遊到吳哥窟的行李。

20120904（20200630 回溯）
直飛吳哥窟。游東南亞最大的淡水湖──洞里薩湖（Tonle Sap Lake），在柬埔寨西部。飯店下午茶。住在城市河濱酒店（City River Hotel），導遊帶著走法國建的橋，經過高樹公路、小吳哥窟的護城河、吳哥窟的寺廟群、大吳哥窟寺廟群巴肯寺、鬥象臺、12 生肖塔、女王宮、吳哥窟的塔布龍寺（Ta Prohim）等。好多的景點。

20120906（20200630 回溯）
在吳哥窟王子酒店午餐，嚐泰國菜。遊建於 1186 年的塔布龍寺（Ta Prphm Temple）。該寺是闍耶跋摩七世為紀念其母親而建，所供奉的智慧女神，據說是依其母而塑。該址被發現時，因為被大樹所盤踞，而放棄整修。下起飄飄雨，我們的導遊先生小陳說：富人外出，造風雨。真是隱喻深厚，多富貴的讚美之詞！但，我們不是富人啊～

20120918（20200704 回溯）
攜帶在吳哥窟買的竹編手提袋到學校上課，很開心。今天授課內容主要包括綠色地圖課程影帶的觀賞與討論、數位學習檔案的建構、以及教學實習相關。藝術教育議題研究的課，請到香港教育學院的劉仲嚴教授談「微型視覺文化」。

20120925（20200704 回溯）
Kerry 教授要來一個月，只有四次研究所課程協同教學。一早去華雄館接她到學校。藝術與否的物件歸類思辨，是上午課程的主軸。下午，教學實習到故宮參觀。晚上課，Kerry 教授將學生分組以探索視覺文化在當地的議題。

20120927（20200704 回溯）
帶 Kerry 教授到鶯歌陶瓷博物館參觀雙年展，然後到臺華窯畫陶壺。充實的一天。

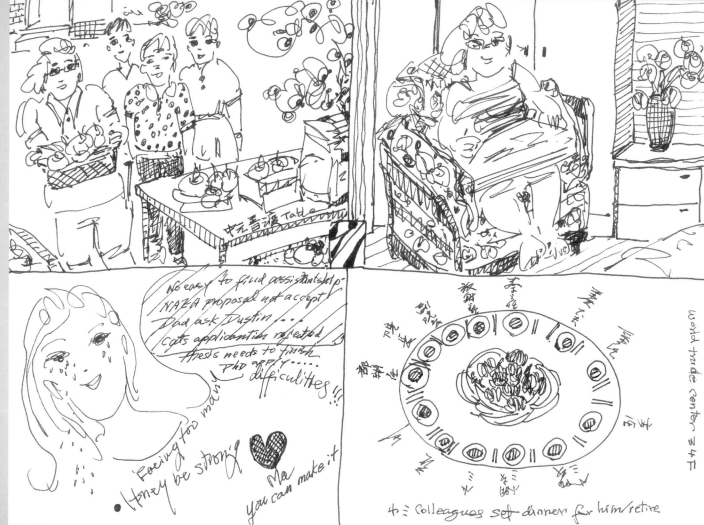

2012/09/01

270

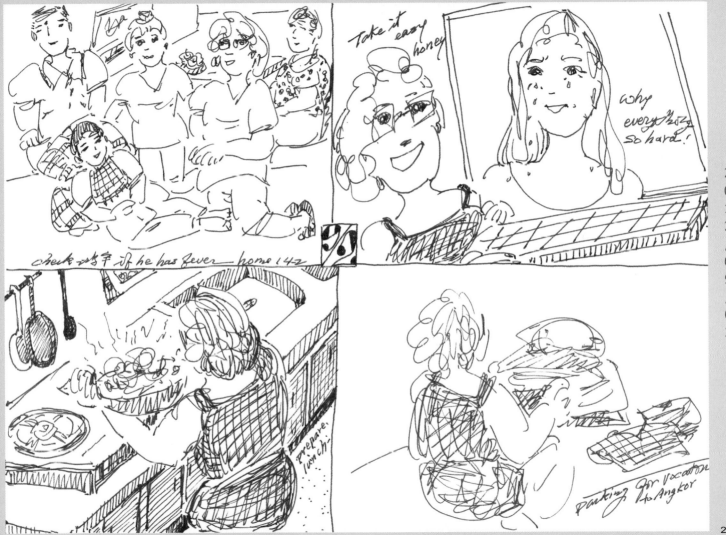

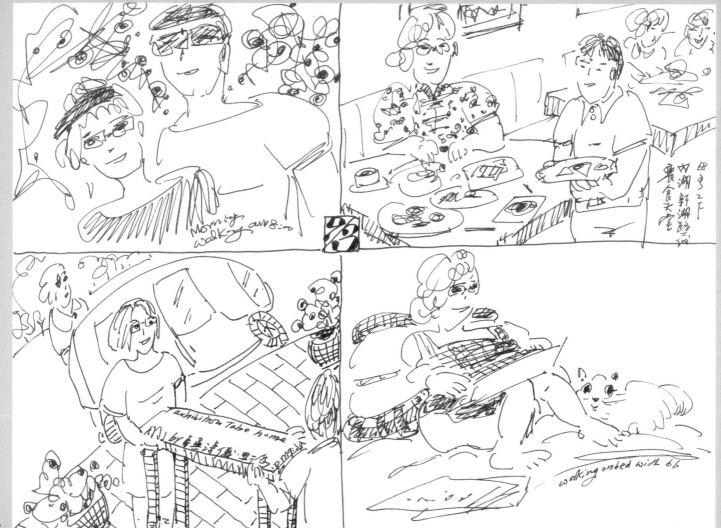

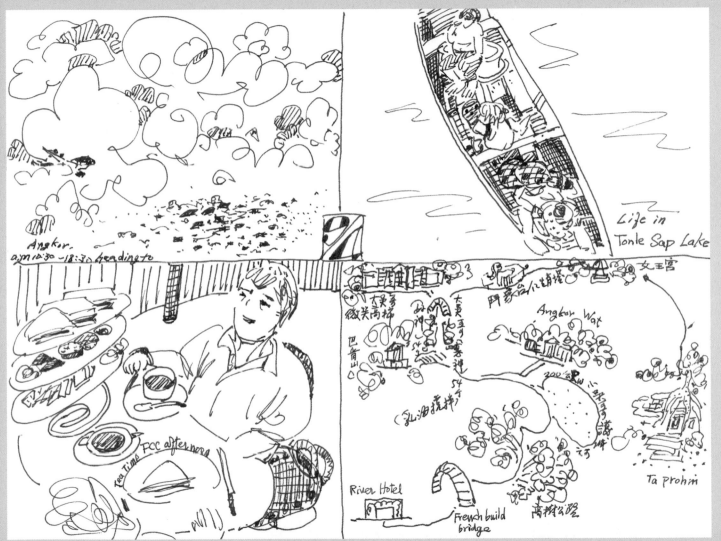

Life in
Tonle Sap Lake

Angkor.
a.m 10:30~18:30 heading to

女王宮

吳哥
微笑高棉
大吳哥/
巴戎寺
巴肯
音山

阿蒙台/12塔護

Angkor Wat

300万RW 小吳哥寺護

54
(弘沛挽拂5)

River Hotel

French build
bridge

Tea Time FCC after noon

高棉公路

Ta Prohm

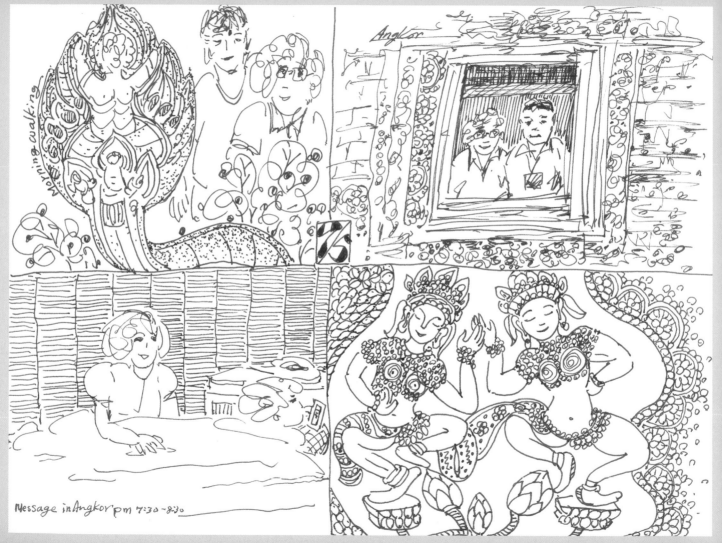

Morning walking

Angkor

Message in Angkor pm 7:30 ~ 8:30

2012/09/05

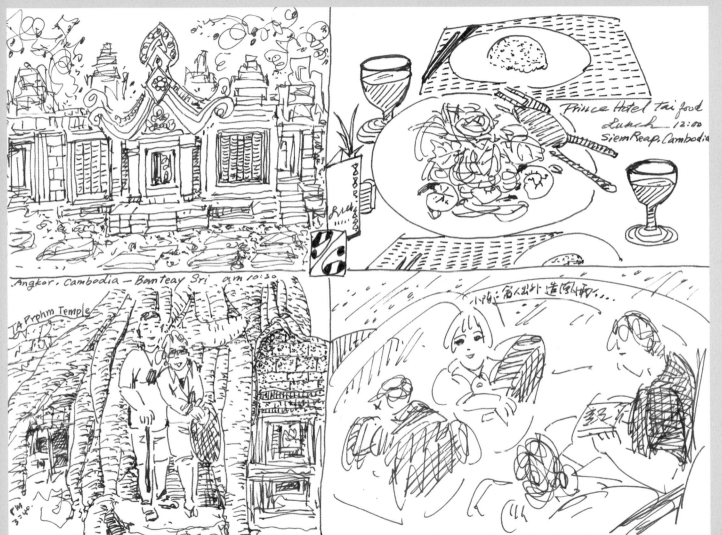

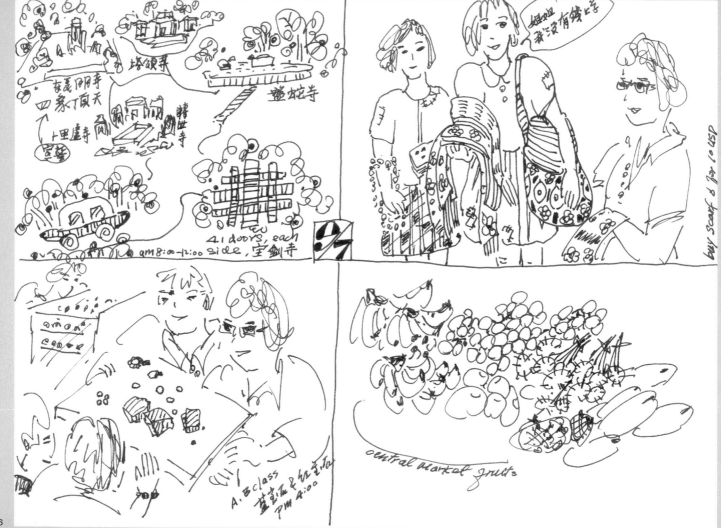

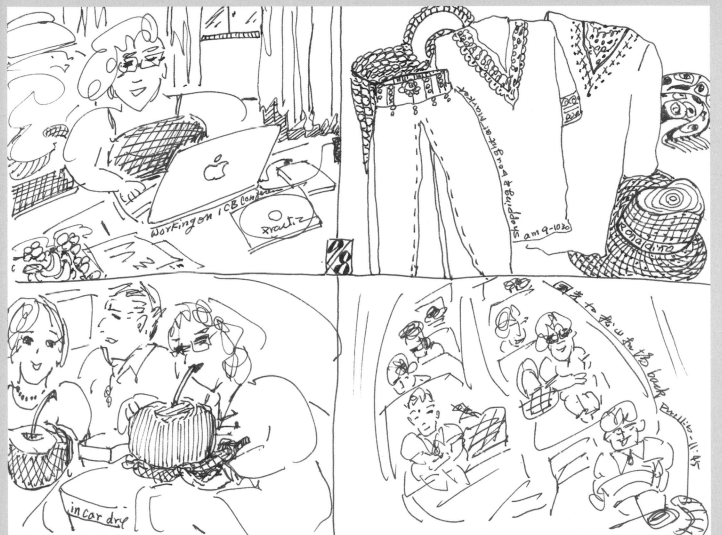

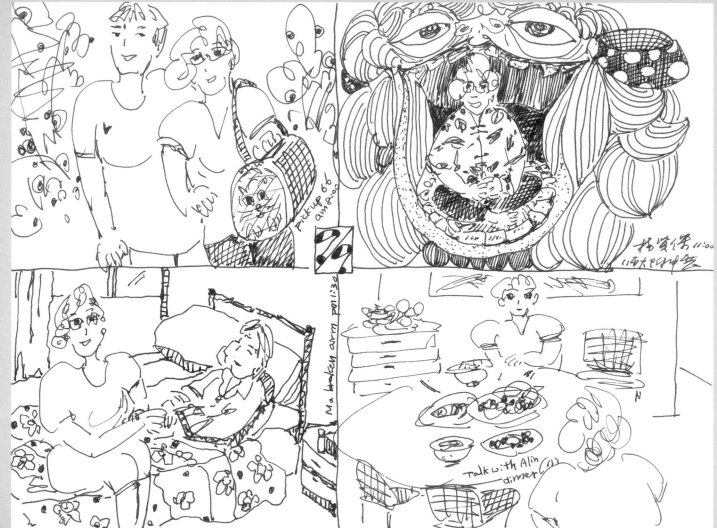

2012/09/09

278

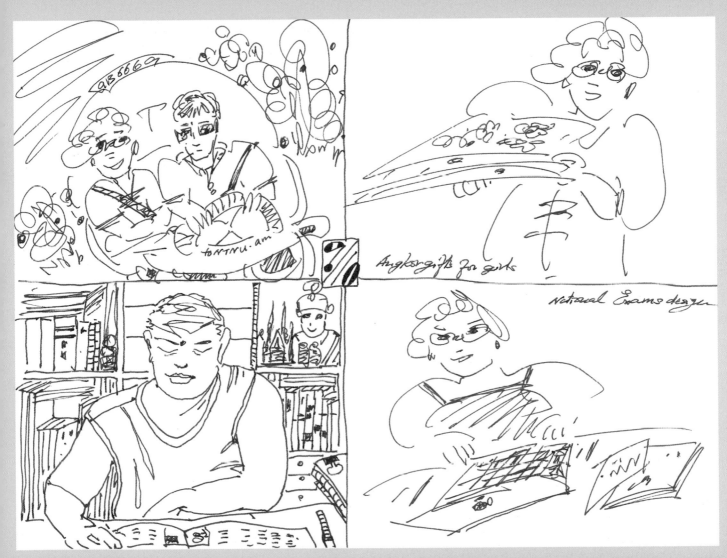

Angkor gifts for girls

National Exams design

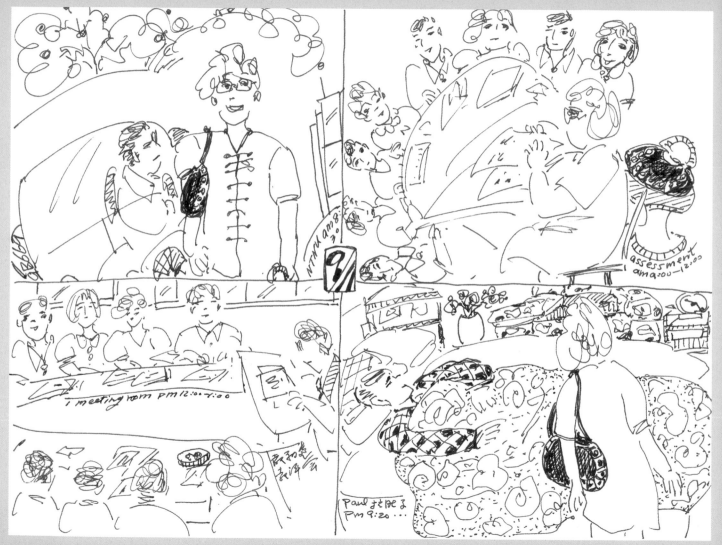

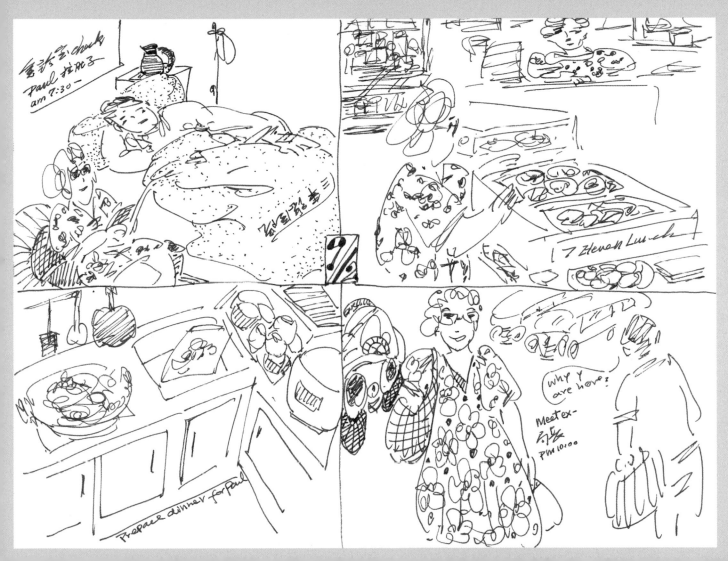

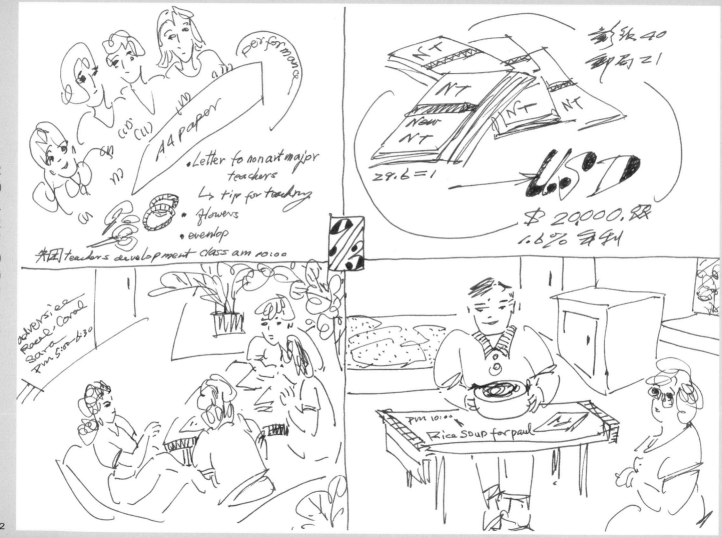

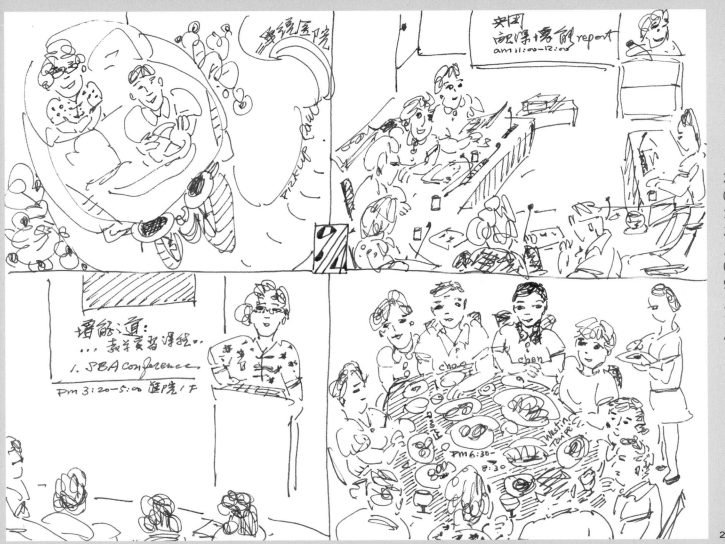

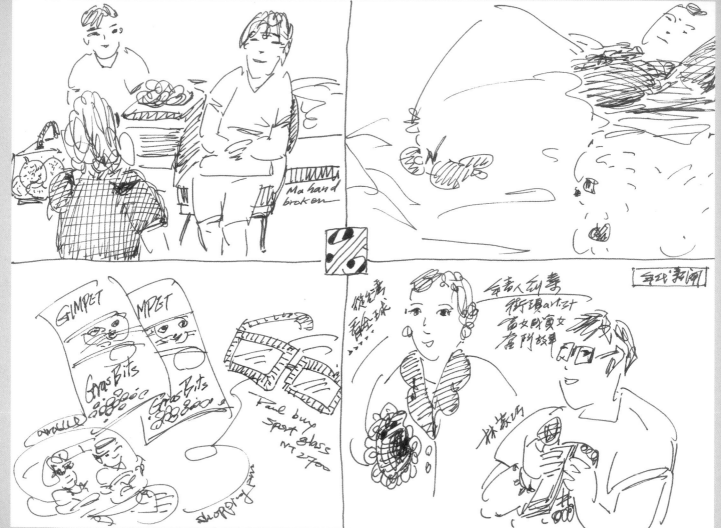

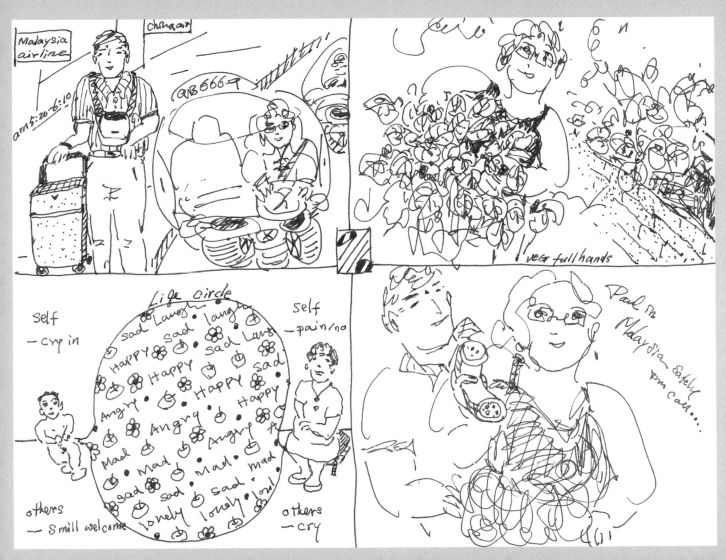

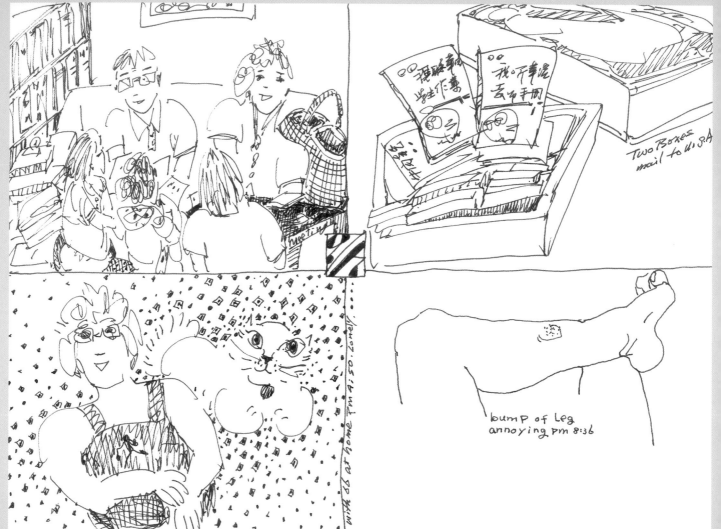

Two Boxes
mail to U.S.A

bump of Leg
annoying pm 8:36

with d8 at home pm 4:50 come.

286

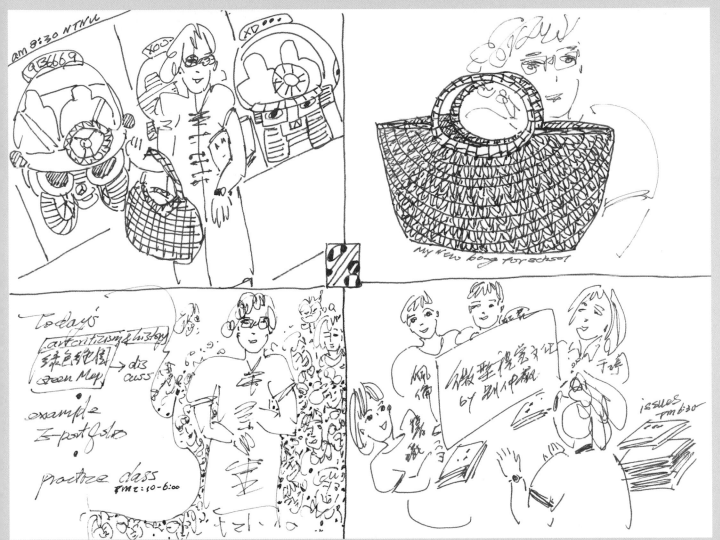

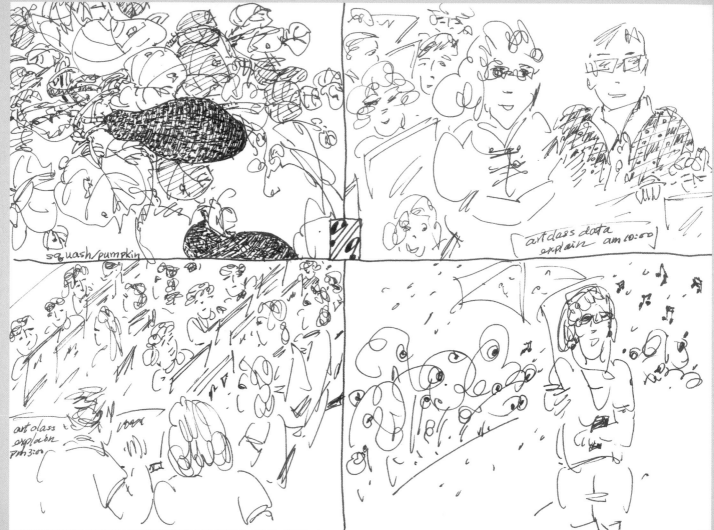

squash/pumpkin

art class data
explain am 10:00

art class
explain
PM 3:00

2
0
1
2
/
0
9
/
1
9

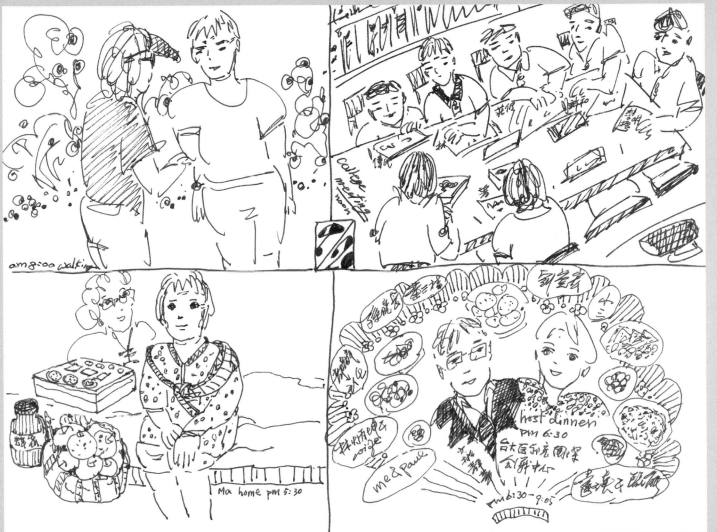

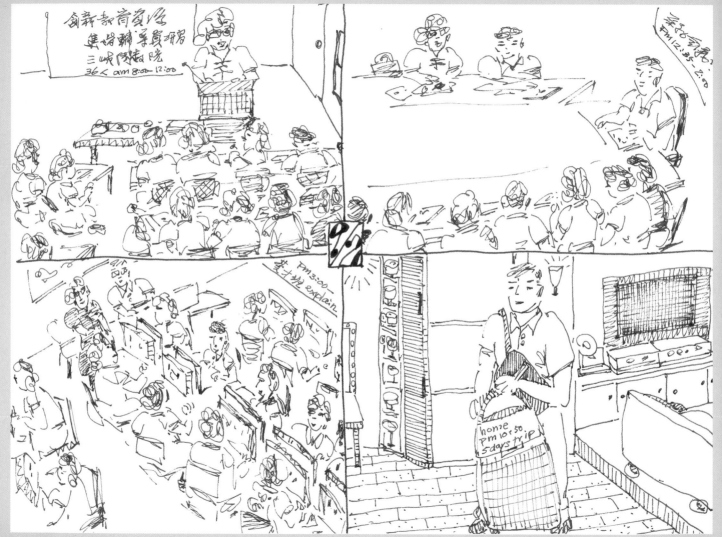

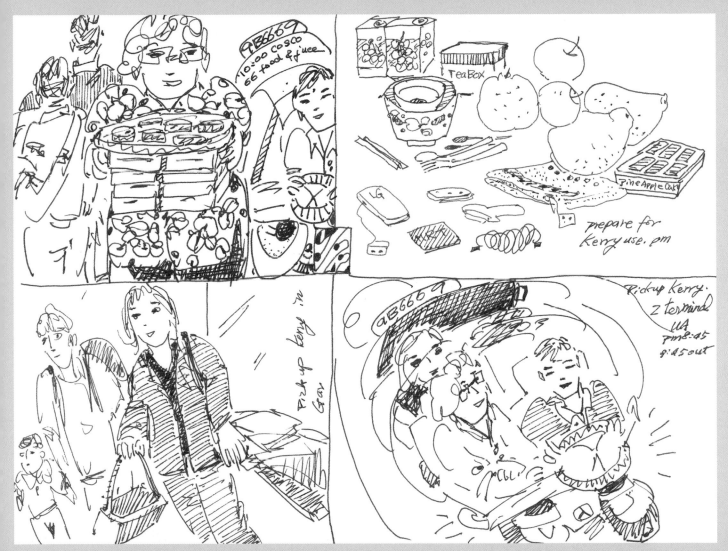

291

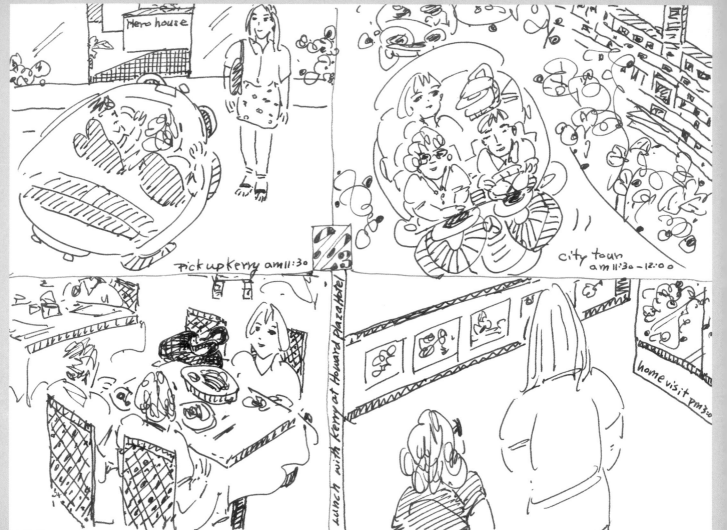

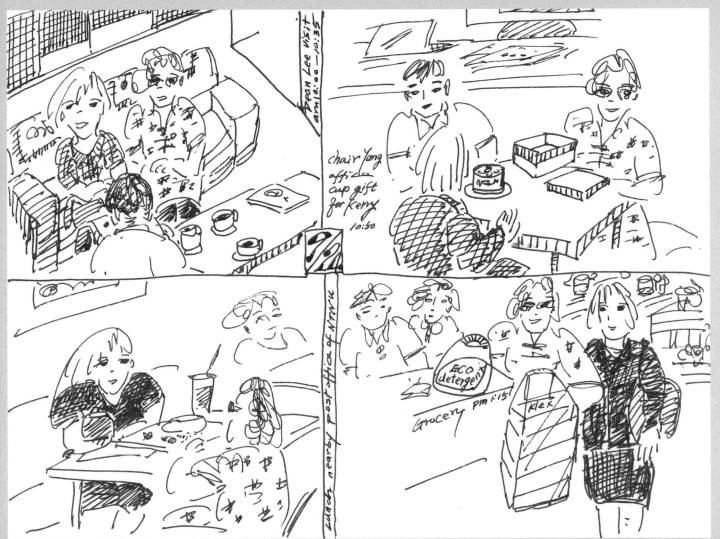

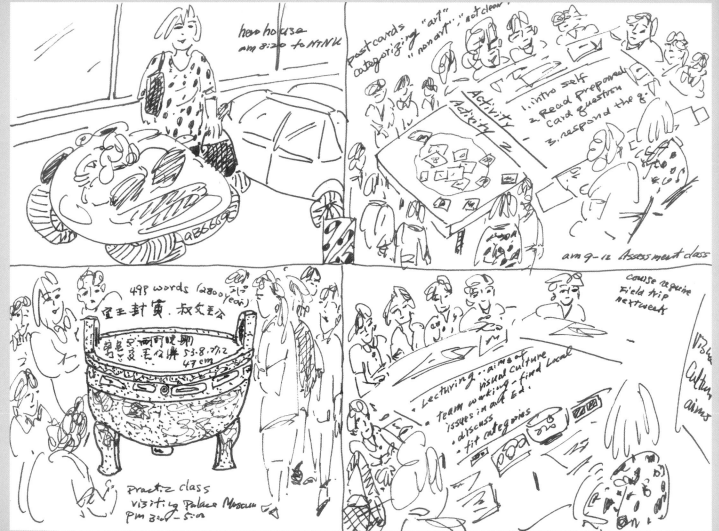

2012/09/25

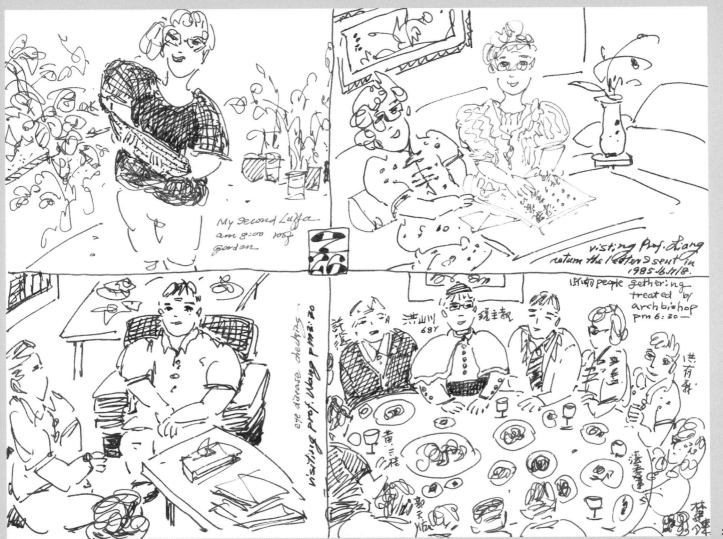

My second Luffa
am 8:00 1067
garden

visting Prof. Liang
return the letter I sent in
1985.6.1718.

時例 people gethering
treated by
archbishop
pm 6:30 —

eye disease checking
visiting Prof. Wang pm 2:30

洪山川
68Y

繞主教

洪有群

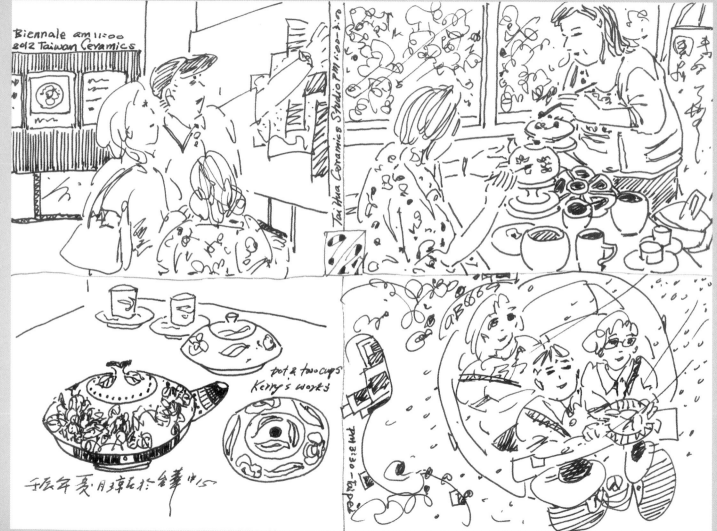

Biennale am 11:00
2012 Taiwan Ceramics

Tai Hua Ceramics Studio PM 1:00-3:--

pot & two cups
Kerry's works

PM 3:30 - Taipei

壬辰年夏月璋居於台華中心

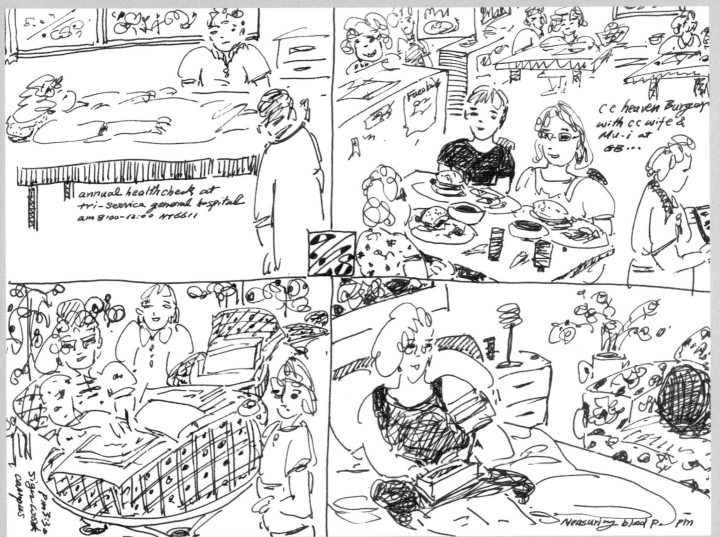

annual health check at
tri-service general hospital
am 8:00-12:00 NT6611

cc heaven Burger
with cc wife &
Mu-i at
GB...

Facebook

pm 3:30
sign book
campus

Measuring blood P. pm

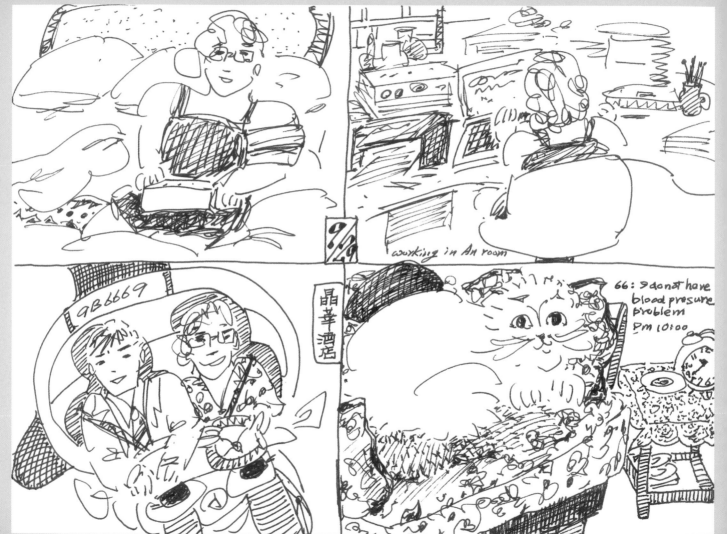

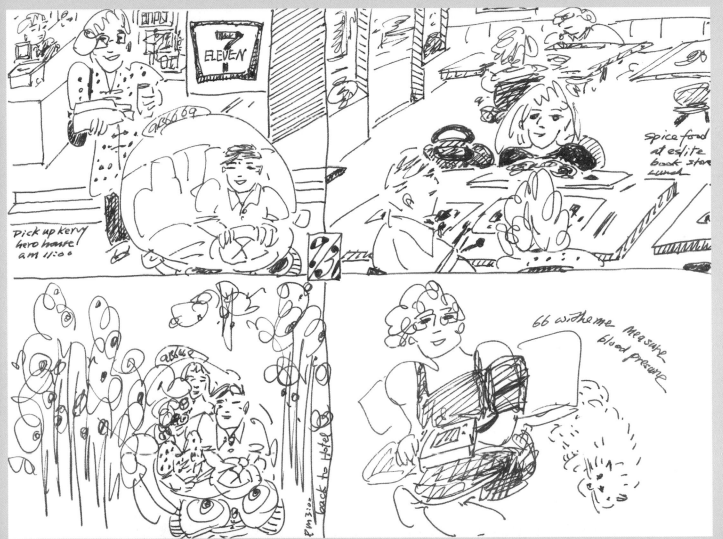

10月份日記摘要

20121002（20200705 回溯）
Kerry 教授要學生們到誠品大樓去觀察商店的特色，在誠品上課。她教導學生們如何發展評量的規準（Rubrics）。首先，確立基準（Bench Mark），從視覺到關鍵視覺要素的掌握，分 5、4、3、2、1 的等級，每一等級描述其特質的指標（Indicator）。敘寫時，從 5 和 1 兩端的部分先發展，再發展中間的部分。分組讓學生練習。帶 Kerry 教授到師大路上的圍牆，觀賞學生繪寫師大夜市攤商的畫面所燒製而成的飾磚。

20121004（20200705 回溯）
到鶯歌臺華窯取回所畫燒的作品，Kerry 教授準備帶回美國。吳先生離開重要軍職後，等同退休，喜愛騎單車，以專業打扮，非常神氣。楊永源主任請 Kerry 教授到學校附近的爾雅餐廳晚餐。

20121009（20200705 回溯）
經由 Kerry 教授安排，與美國北伊利諾大學的學生視訊交流、討論互動，真是難得的經驗，師大的同學們都很興奮。

20121010（20200705 回溯）
為 Kerry 教授燉鍋雞湯，送去國軍英雄館給 Kerry 教授。兒子今天過生日，大姑姑給買了個蛋糕，大家為他慶生。

20121014（20200705 回溯）
搭高鐵，陪 Kerry 教授夫婦到彰化師大美術系專題演講，談視覺文化藝術教育。

20121016（20200706 回溯）
在前往國軍英雄館接 Kerry 與 Dough 教授的途中，與女兒視訊問她專題功課發表的如何？寶貝說，發表完解脫了，得了個 A。非常為她高興，媽媽的心永遠跟著女兒起伏。課程交給 Dough 教授，帶 Kerry 到三總汀州院區照 X 光，檢查感冒的狀況。不到一個小時，徹底完整且醫費才 700 多元，她非常的驚訝臺灣的醫療制度。

20121019（20200706 回溯）
到教育學院大樓，參加學校心測中心所發展的「標準本位實作評量」會議。電視年代新聞節目討論軍公教薪資改革的相關問題，這是一項不容易的公共政策議題，涉及政府的誠信。

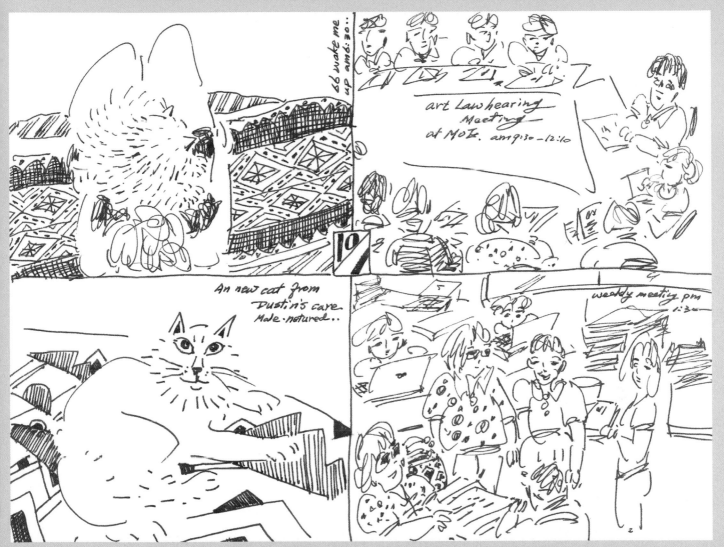

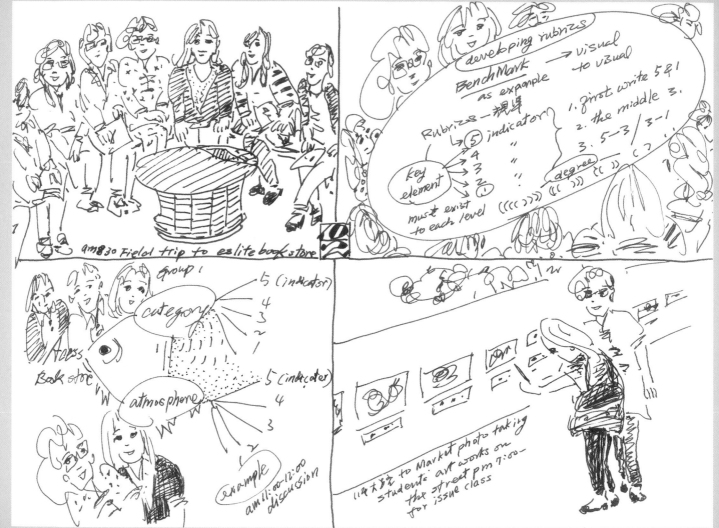

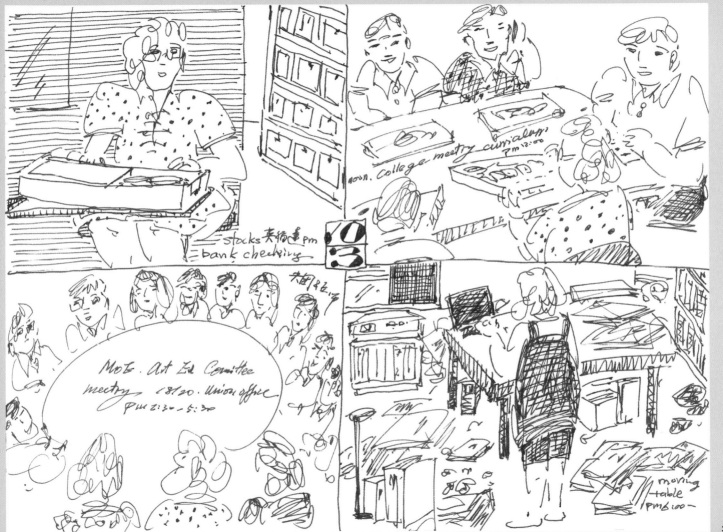

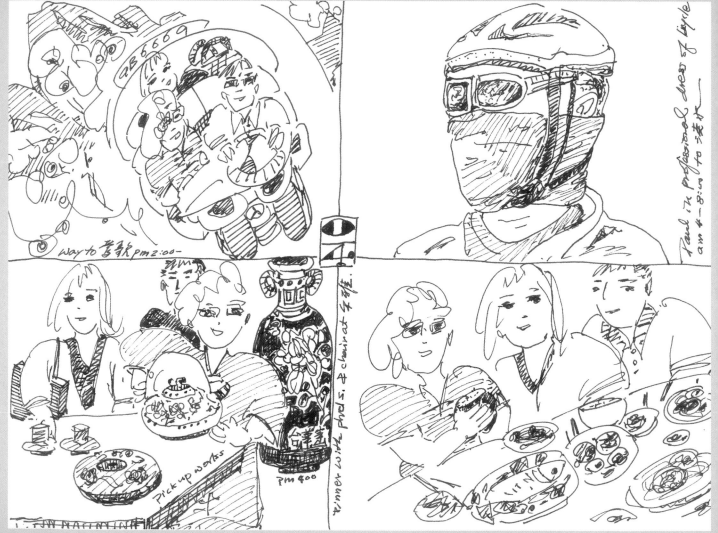

way to 竹科 pm 2:00—

Pick up works

Paul 的 professional dress of bicycle.
am 4—8:00 to 竹科

dinner with phd s. & chairat 4 8/毛.

PM 4:00

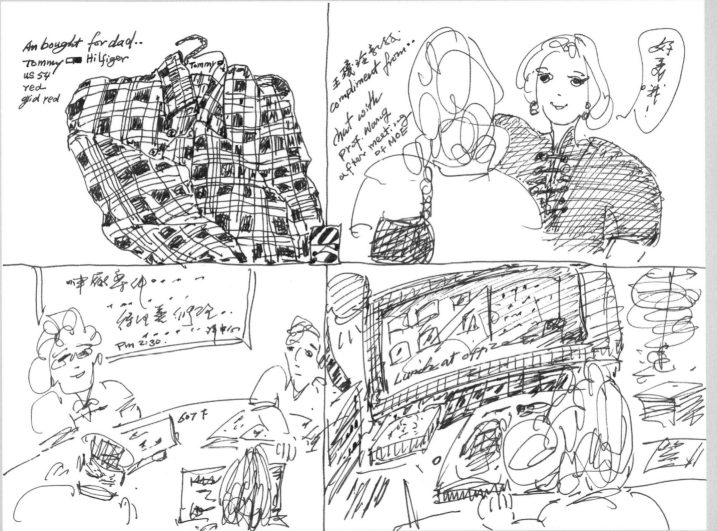

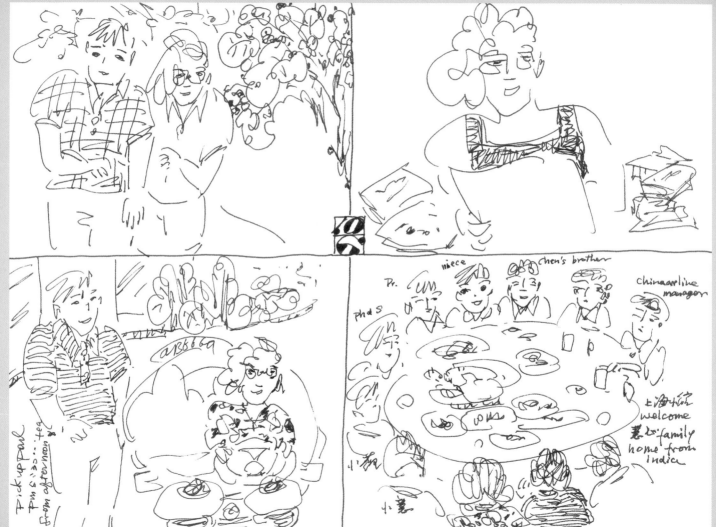

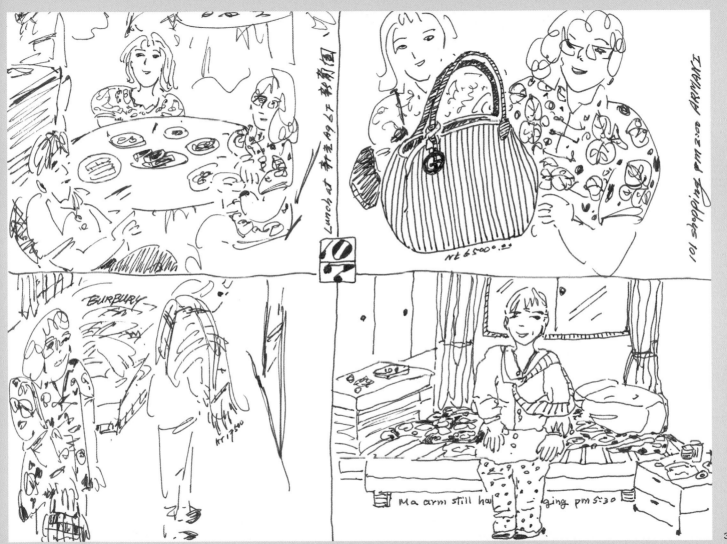

Lunch at 新葉の96下 新菊園

ARMANI 2:10 pm Zaddop's 101

NT 65000.00

BURBURY

NT 17500

Ma arm still ha[...]ging pm 5:30

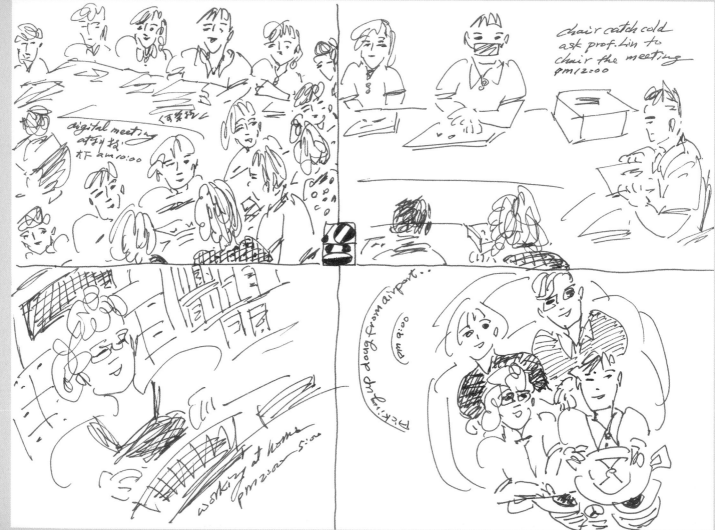

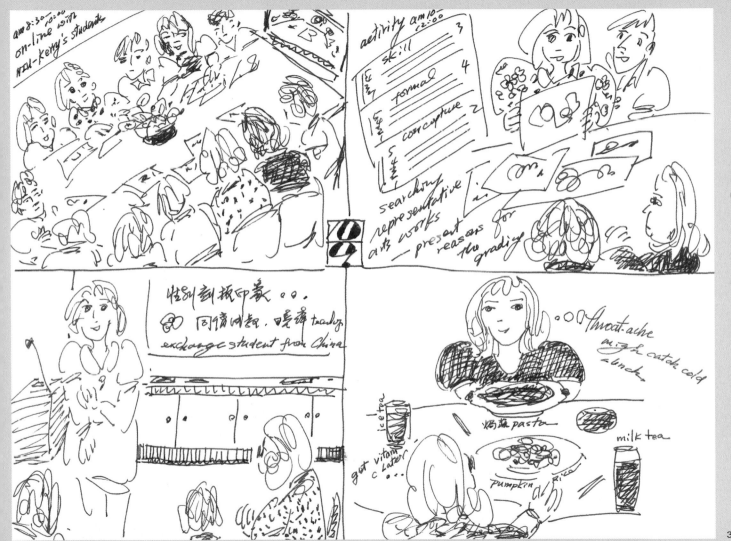

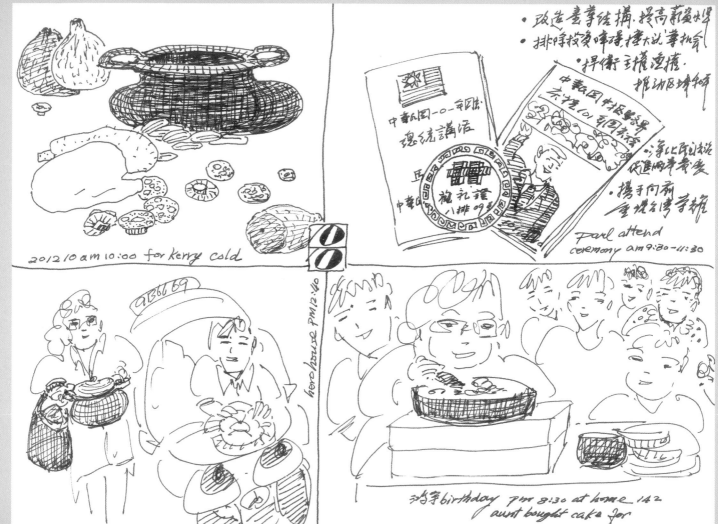

2012/10/10

2012 10 am 10:00 for Kerry cold

• 改造產業結構, 提高薪資水準
• 排除投資障礙, 擴大就業機會
 • 捍衛主權連接.
 堆動區域和平
• 縮小貧富落差,
 促進階級流動
• 攜手向前
 壯大台灣身榜

Paul attend
ceremony am 9:30-11:30

中華民國一〇一年國慶
總統講話

視禮讚
八排09號

hereohouse PM 12:40
QB6669

鴻宇 birthday PM 8:30 at home 142
aunt bought cake for

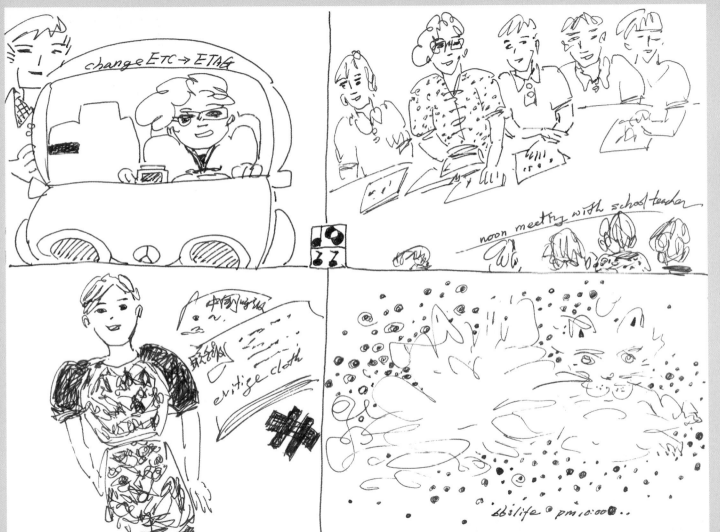

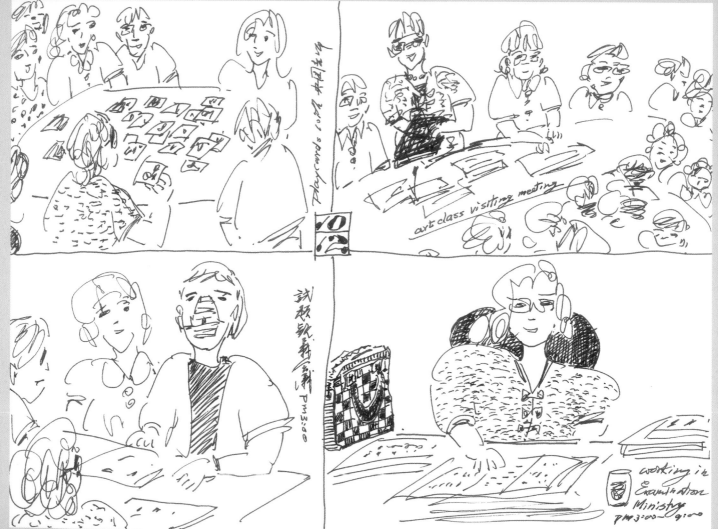

art class visiting meeting

working in Examination Ministry PM3:00~9:00

2012/10/12

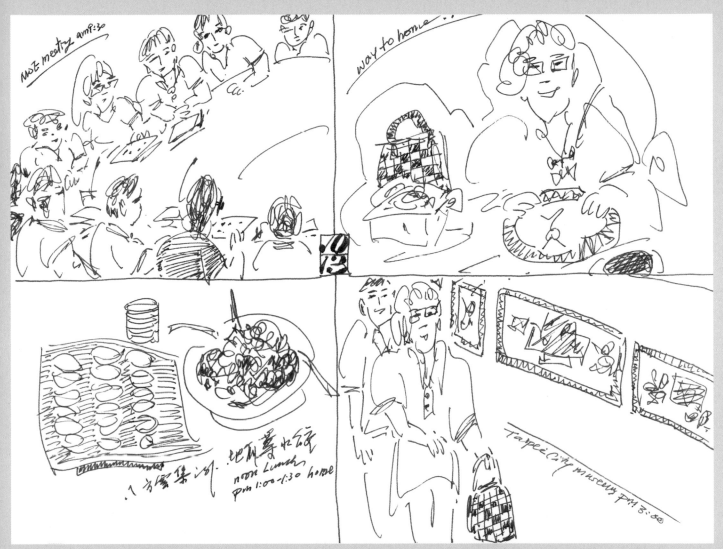

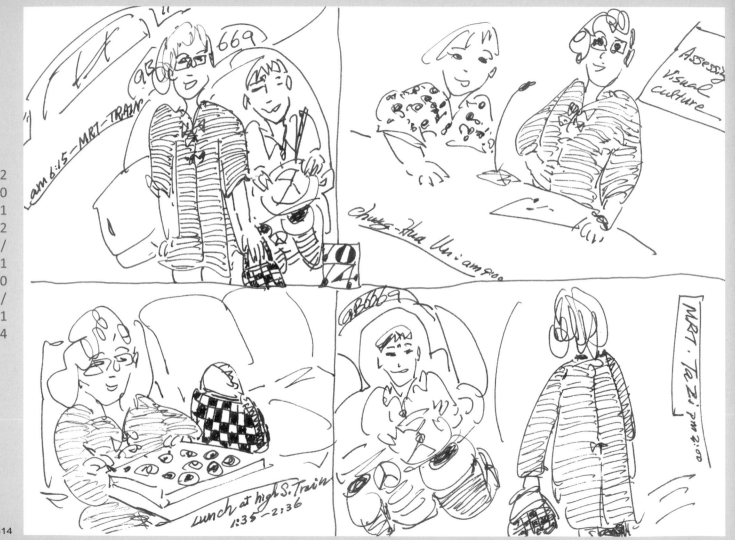

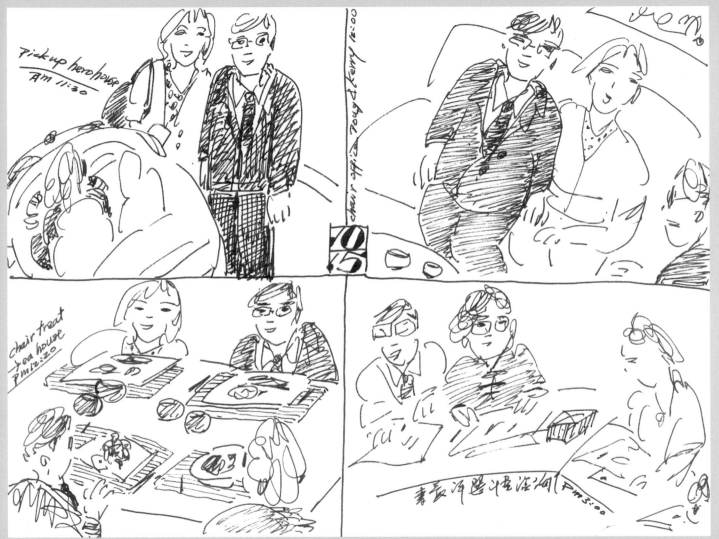

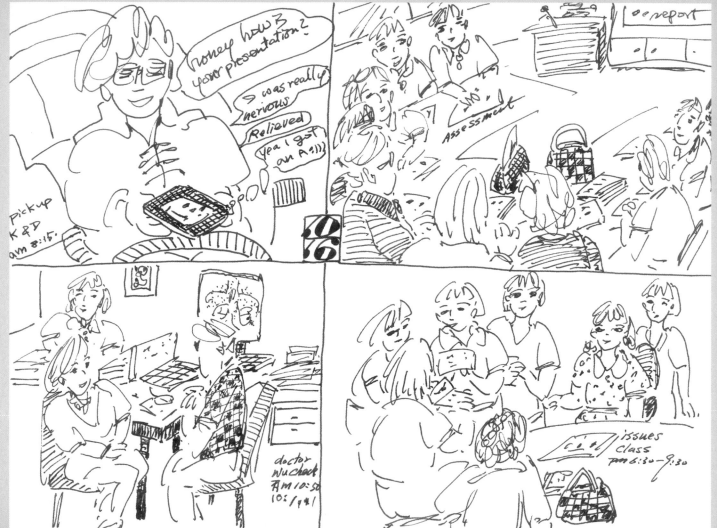

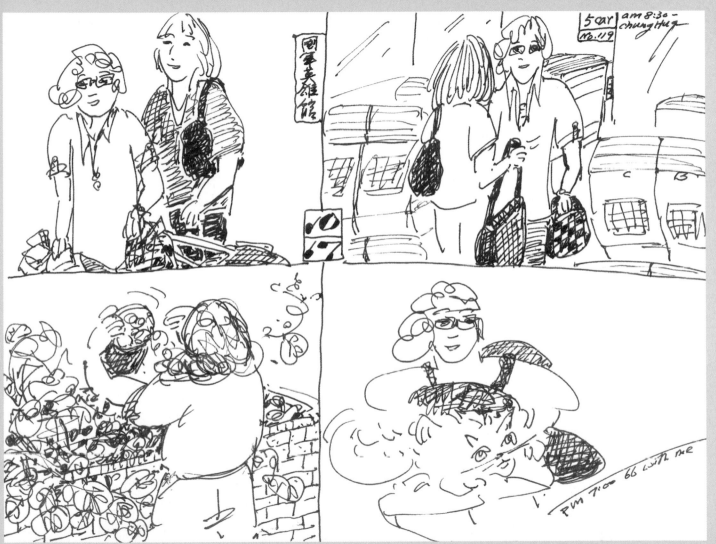

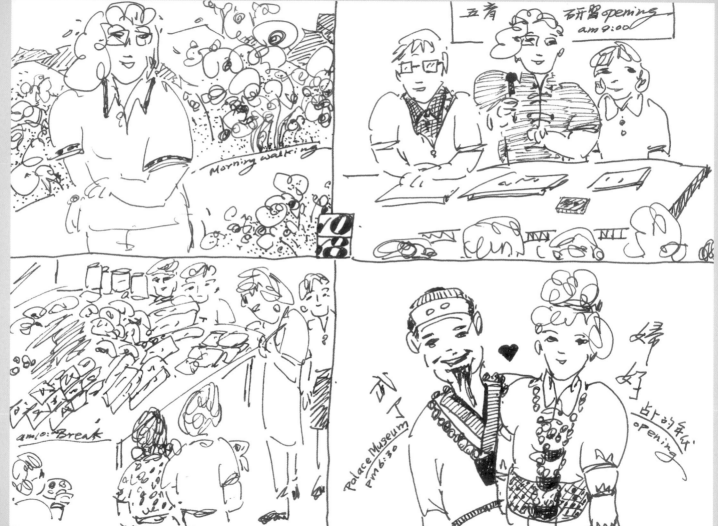

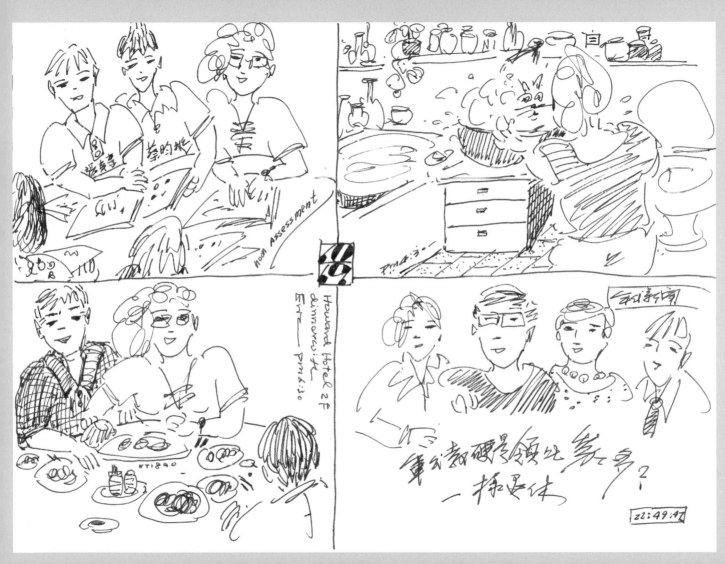

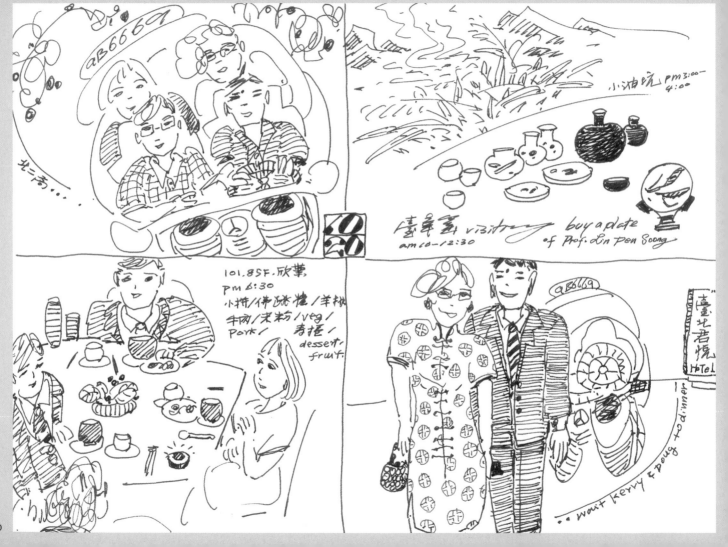

北三高····

AB6669

10/20

小油坑 pm3:00─
4:00

臺車嵐 visiting buy a plate
am10─12:30 of Prof. Lin Pen Soong

101.85F.欣葉,
Pm 6:30
小排/佛跳牆/羊排
牛肉/米粉/veg/
Pork/ 麥捏/
 dessert.
 fruit.

AB6669

臺北君悅 Hotel

wait kerry & poug to dinner

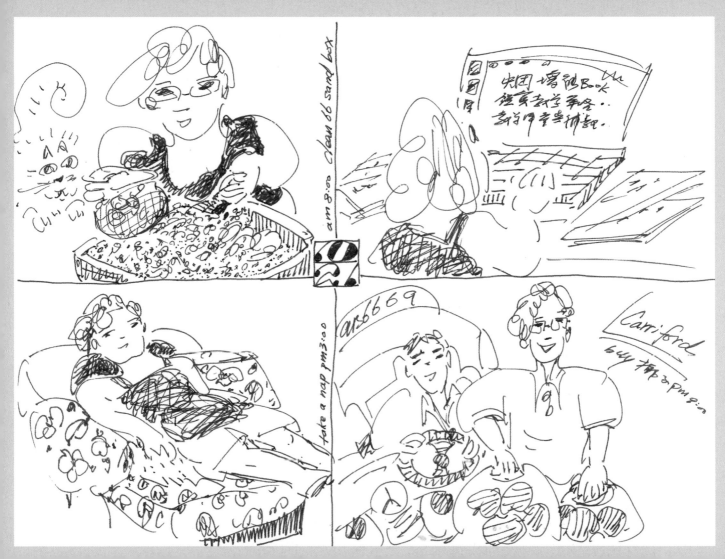

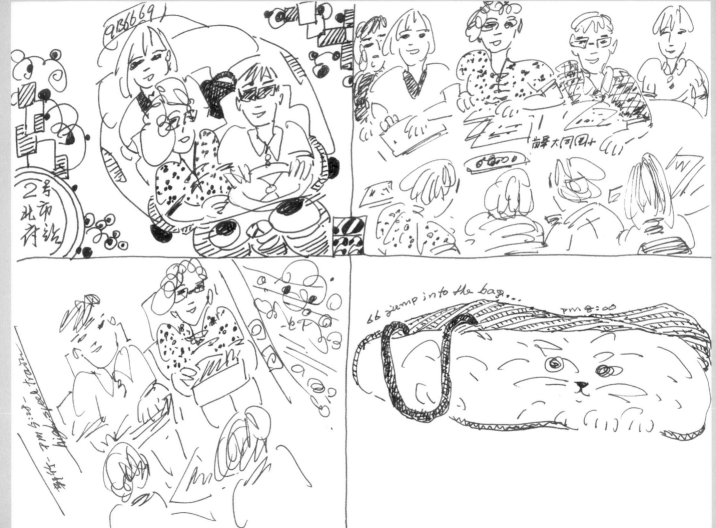

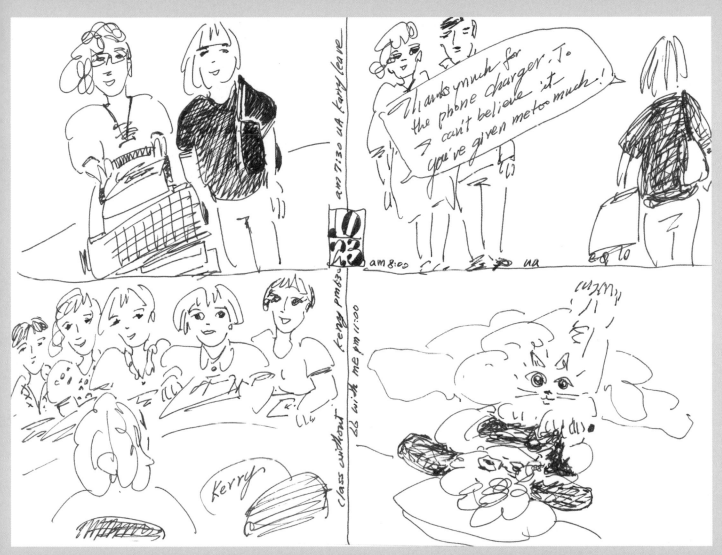

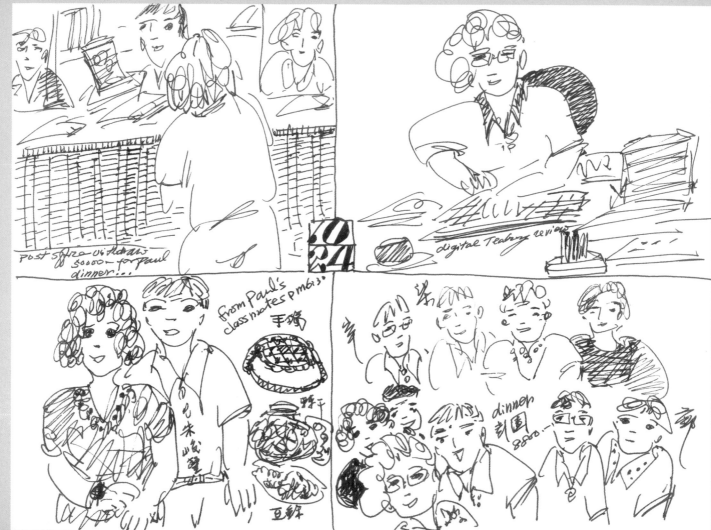

post sffice withdraw
5000~ for paul
dinner...

digital Teabry review

from Paul's
class notes pm6:30
手捲

野干

夏綠

dinner
計圓
8800~

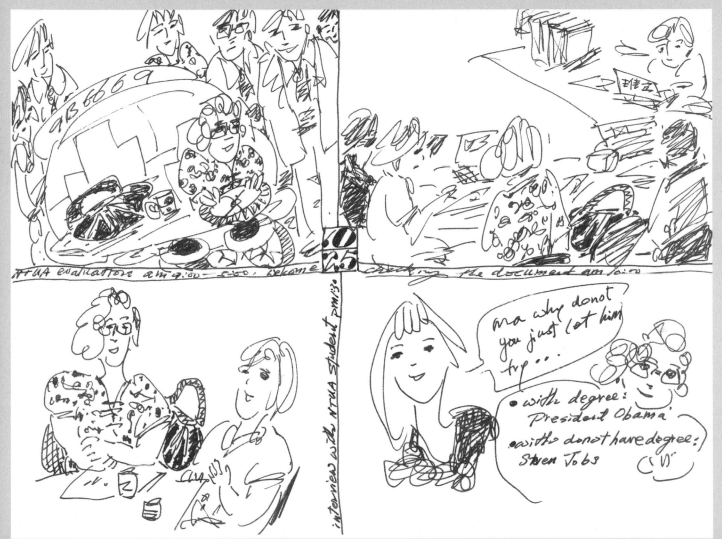

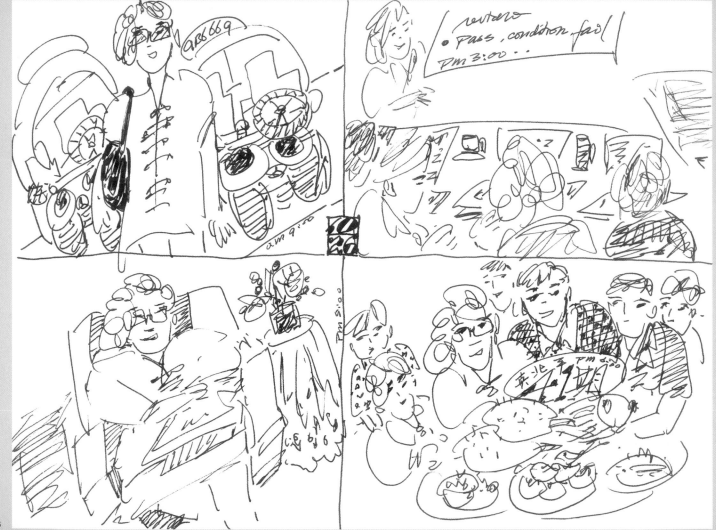

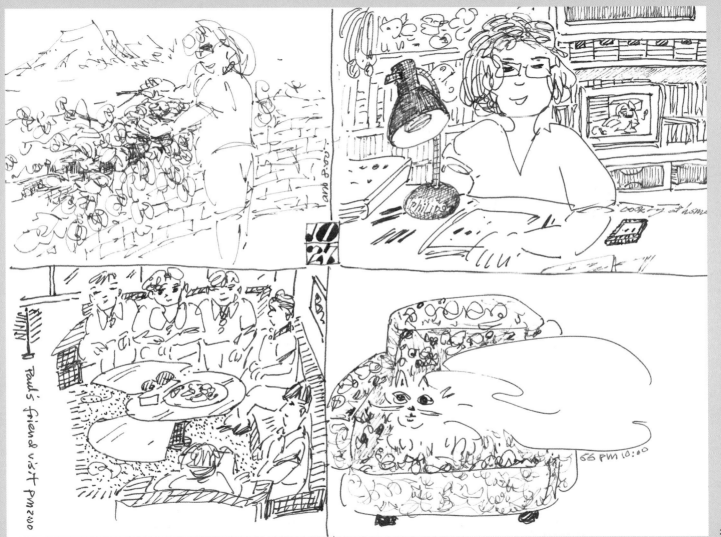

Paul's friend visit PM二〇〇

GG PM 10:00

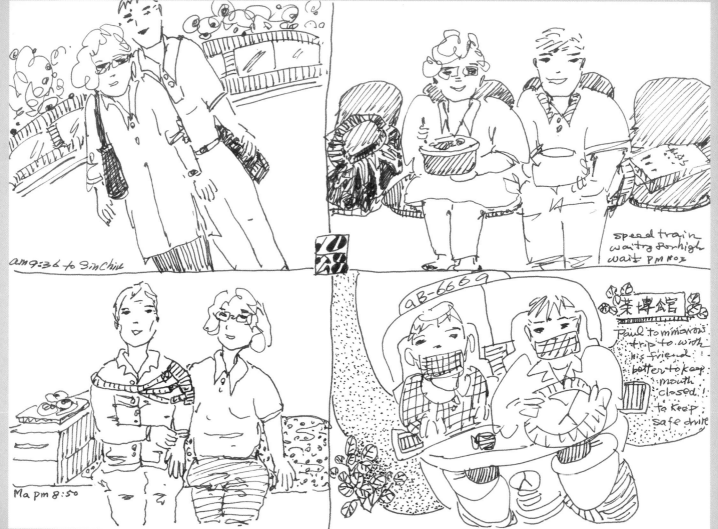

am 9:36 to SinChin

speed train
waiting for high
wait PM 1:02

Ma pm 8:50

9B-6669

茶博館

Paul tomminious
trip to. with
his friend
better to keep
mouth
closed !
to keep
safe drive

2
0
1
2
/
1
0
/
2
8

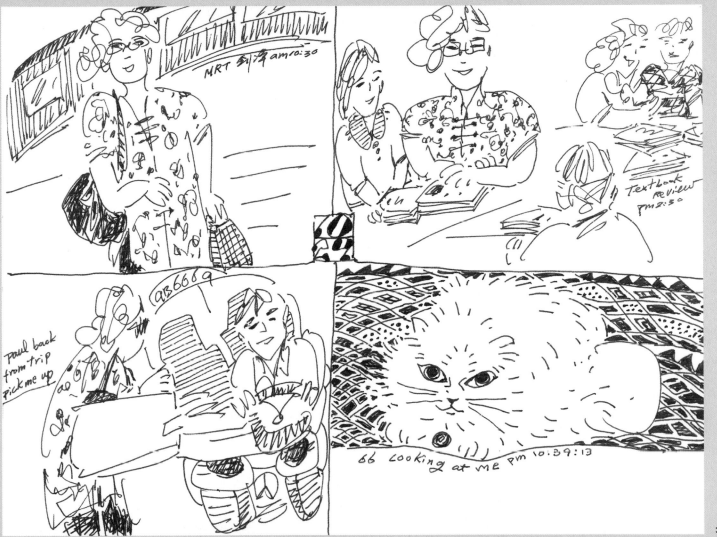

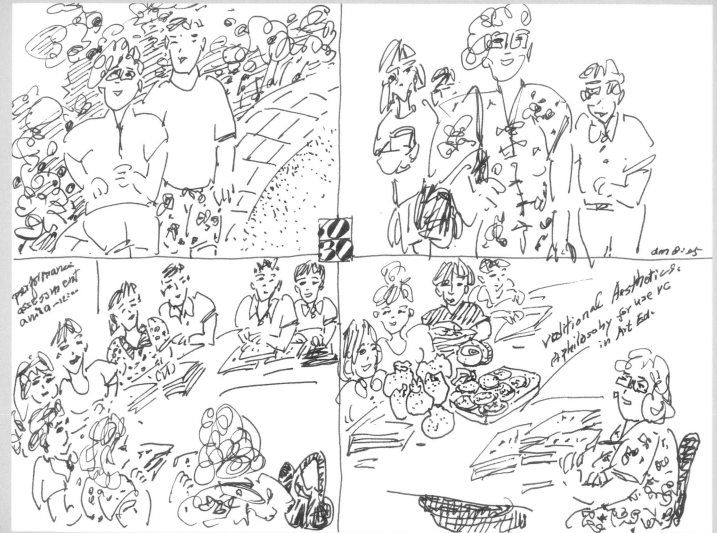

performance
assessment
amidmi...

vaditional Aesthetics:
Aphilosophy for use VC
in Art Ed.

am 8:05

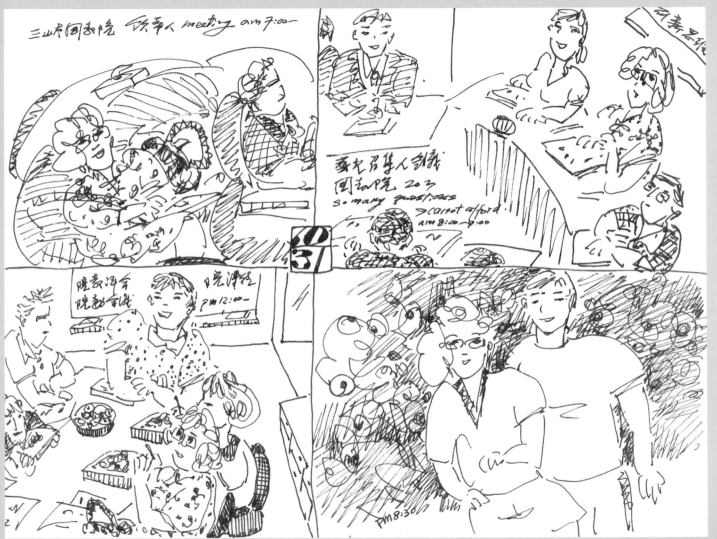

11 月份日記摘要

20121102（20200707 回溯）
到一之軒買麵包，這店從我當助教時（1989年）開始發跡，目前已有不少分店，且口碑非常好。以前常常看到老闆與老闆娘在店，忙進忙出，現幾乎沒見過。上午大面談碩士班美教組的應試者，下午則是理論組。吳先生當連長時的傳令朱明華先生從嘉義寄來一大箱的農產品：橘子、西施柚、筍包。濃厚的友誼，佈滿箱。

20121104（20200707 回溯）
開始翻譯 Kerry 教授《教導視覺文化》（Teaching Visual Culture, TVC）專書。第一屆「跨文化亞洲藝術國際研討會」（Cross Cultural Asia Art, CCAA）綜合座談結束，在稻香村會餐。

20121108（20200707 回溯）
到師大第一會議室參加蘇憲法教授作品捐贈學校的儀式。車子在學校車庫停時，太靠後面，撞了一下，好慘的自殘。院長擬續任的投票，30 張選票，只有 14 張同意，候選人夢碎。紐約大雪風暴，造成損害。

20121116（20200708 回溯）
馬公國中美術班訪視，觀察學生學習。堂叔陳連富校長在中正國小有許多的建樹與帶領，譬如，校園圍牆的築夢圖、微笑廣場等等，校園處處充滿藝術氛圍。

20121118（20200709 回溯）
打包準備回臺北。給美國的女兒寄些土產。上午 11:30 就回到臺北了！真快。馬上趕火車到花蓮，明天有五育專案的頒獎活動，在花蓮美倫飯店休息。

20121120（20200709 回溯）
一早到學校上課。讓學生思考並以圖示「課程」與「評量」之間的關係。下午去北一女與指導學生試教的張素卿老師談這次學生的整體表現，以及待改善之處。

20121124（20200709 回溯）
買些東西到永和看媽媽。女兒視訊情緒不佳，因為自己論文寫作的速度不如預期，趕緊安慰鼓勵，讓女兒知道，學術界在意的是論文的品質，並不在頁數。

20121130（20200709 回溯）
與吳先生同學施兄與曹大哥兄嫂三家出遊，到南投草屯手工藝研究中心、拜訪李轂摩老師，然後到清境農場。李老師現場揮毫送給施兄與曹大哥各一幅書法作品。

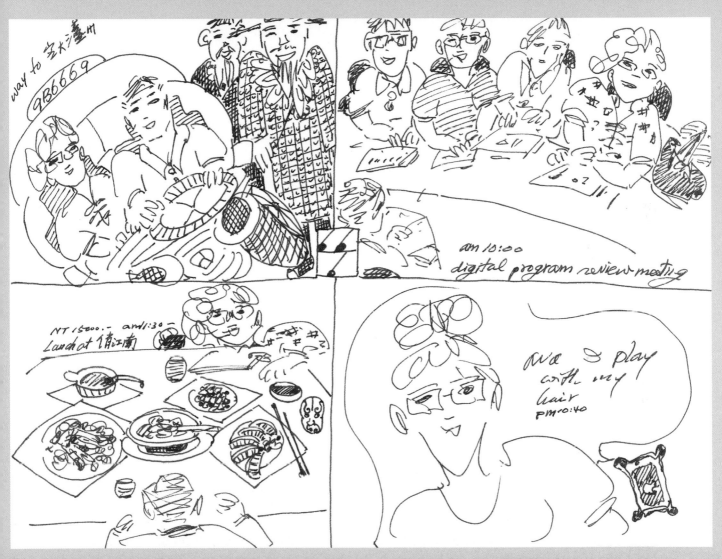

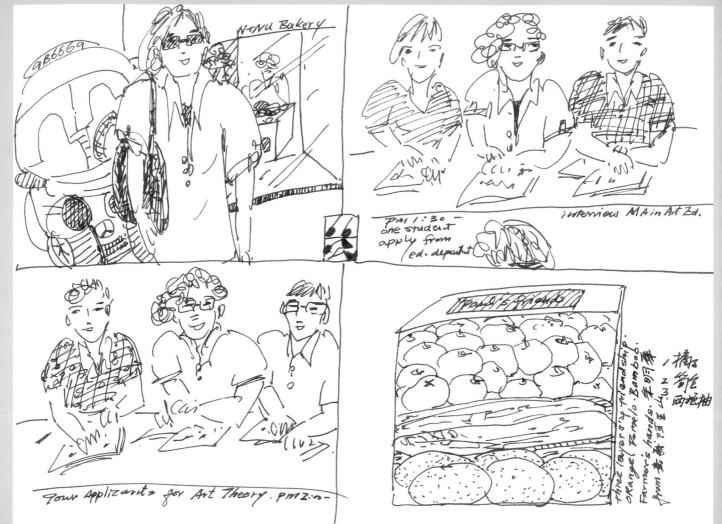

NtNU Bakery

QB0669

PM 1:30 —
one student
apply from
ed. depart.t

interview MA in Art 2d.

Four Applicants for Art Theory. PM2:00 —

three layers by friendship.
orange, pomelo. Bamboo.
farmer's hands. 茶的茉
from 茶香好 花田里苗芒

1 橘子
香蕉
百香柚

2
0
1
2
/
1
1
/
0
2

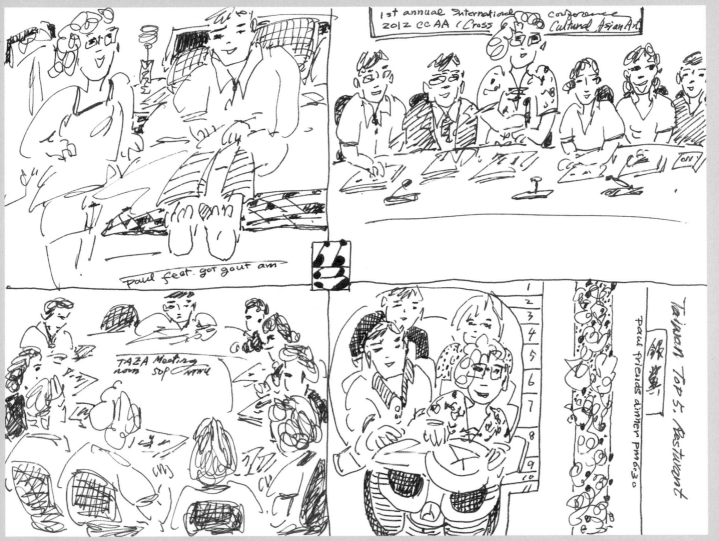

Paul feet. got gout am

1st annual International Conference
2012 CCAA (Cross Cultural Asian Art)

TAZA Meeting
room 509

Taiwan Top 5. Restaurant
Paul friends dinner PM 6.30

2012/11/03

335

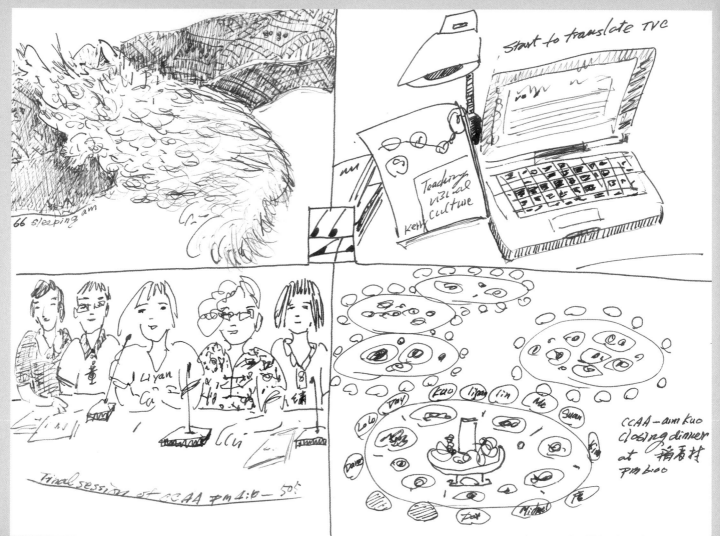

66 sleeping am

start to translate TVC

Teaching visual Culture
Kerry

Liyan

Final session of CCAA pm 4:0 — 50s

CCAA — ami kuo
Closing dinner
at 稻香村
pm 6:00

Kuo Liyan Lin Me Suan
Lo Lo Day Kim
Dave
Michael Dot

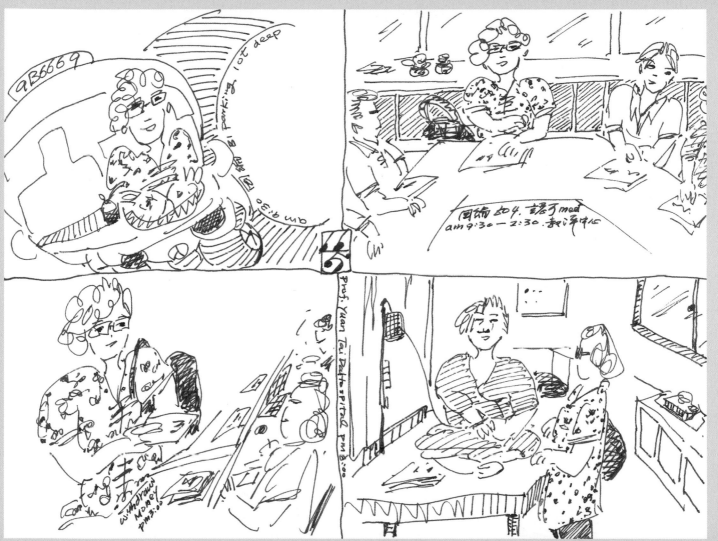

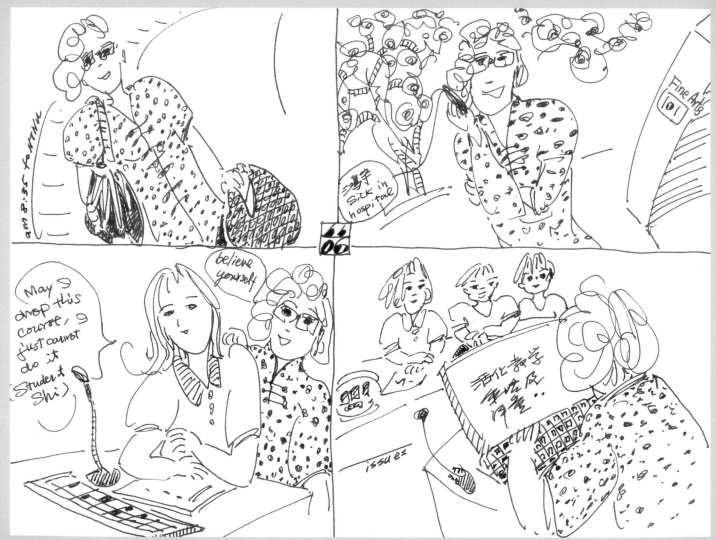

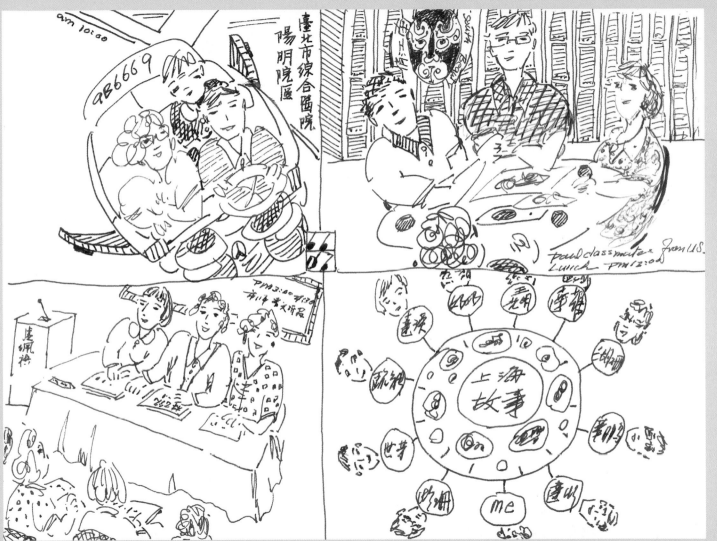

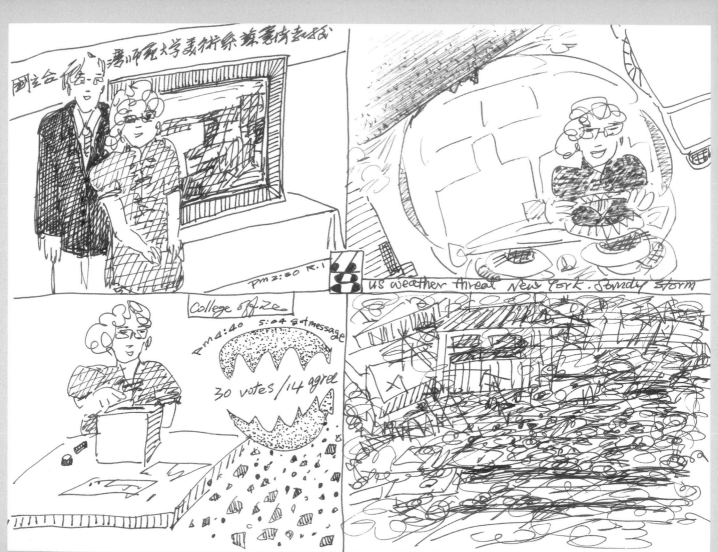

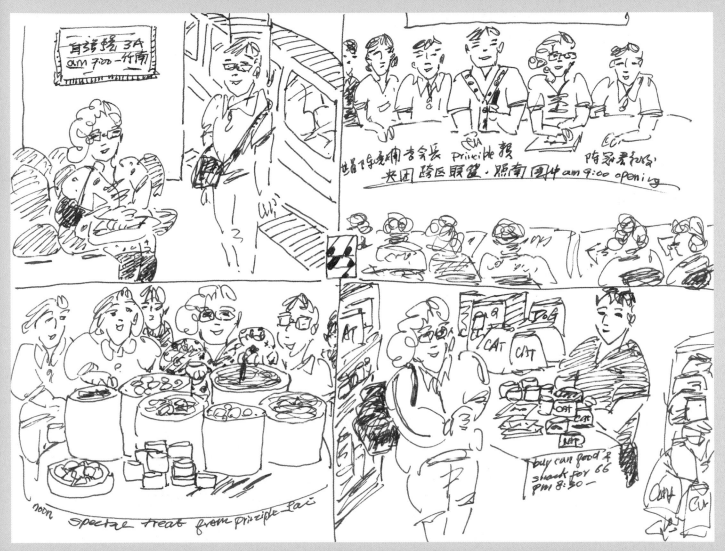

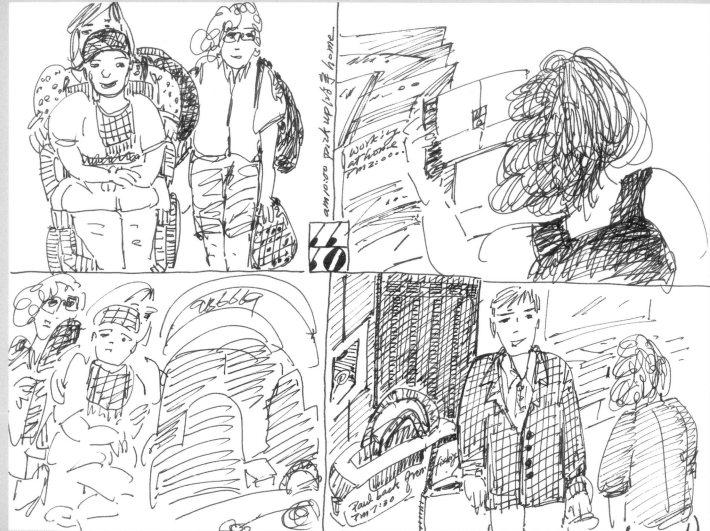

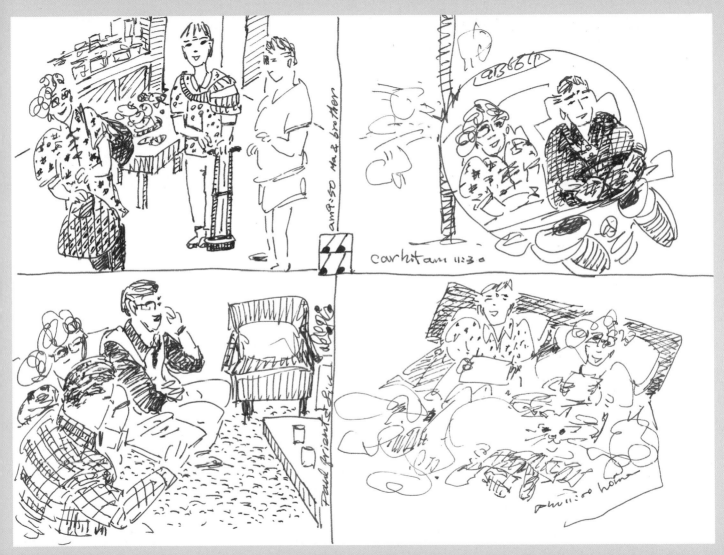

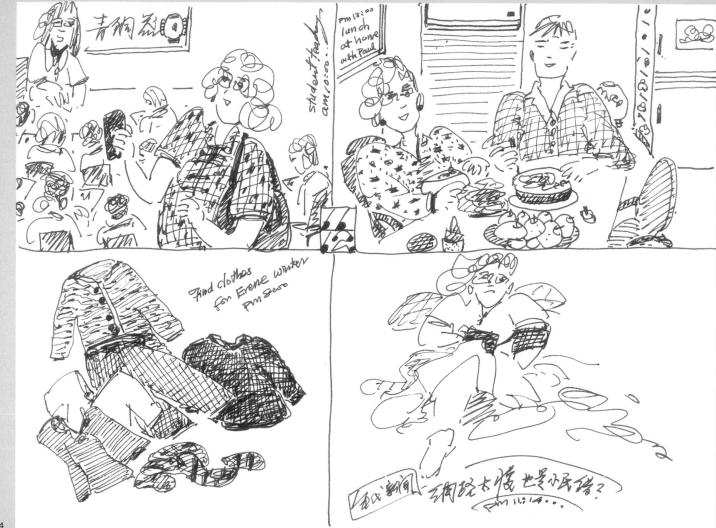

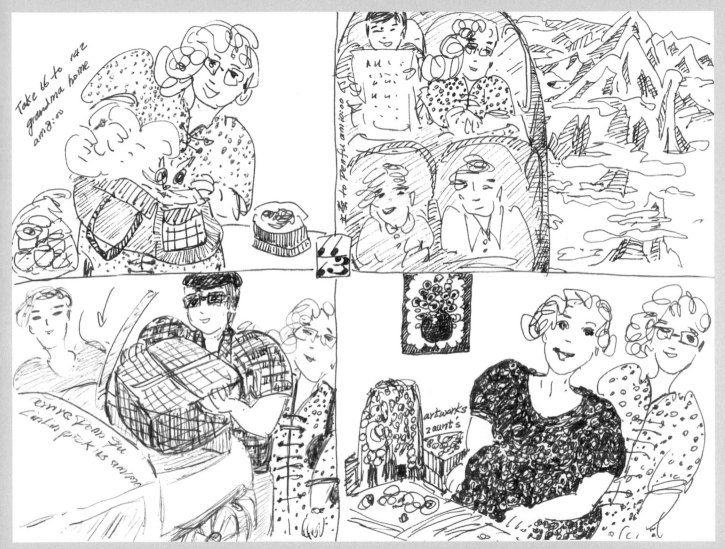

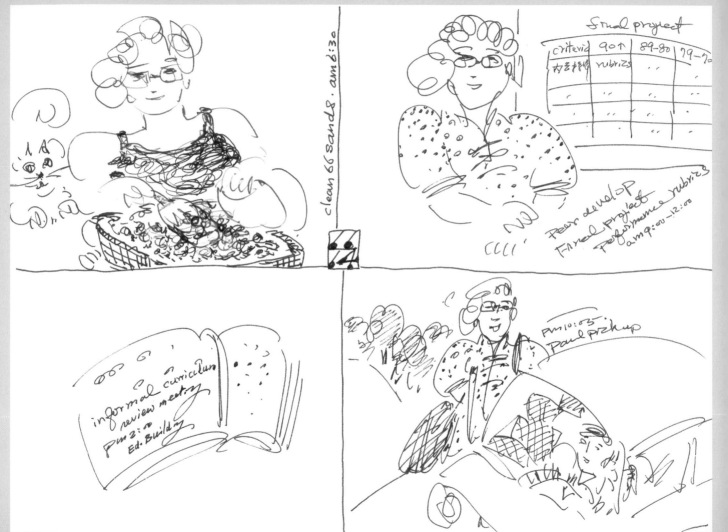

clean 66 Sands. am6:30

final project

Criteria	90↑	89-80	79-7...
杭重难度 rubrics	··		
	··	··	
	··	··	

Peer develop
Final project
performance rubrics
am9:00-12:00

informal curriculum
review meeting
pm2:00
Ed. Building

PM10:05
Paul pickup

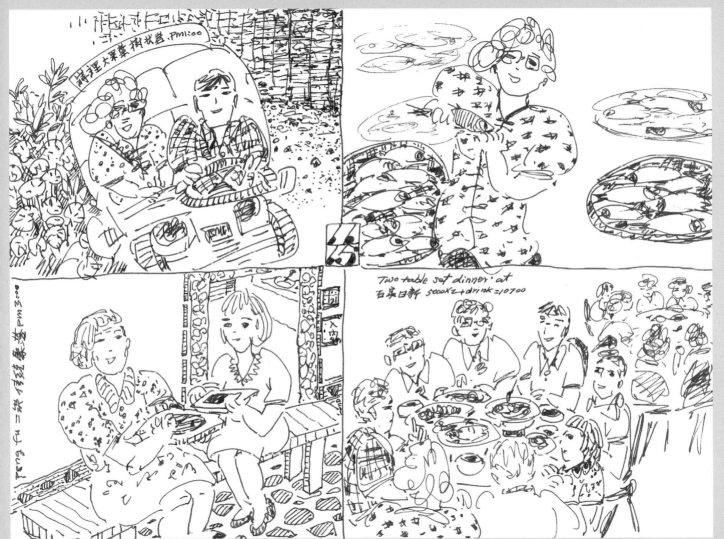

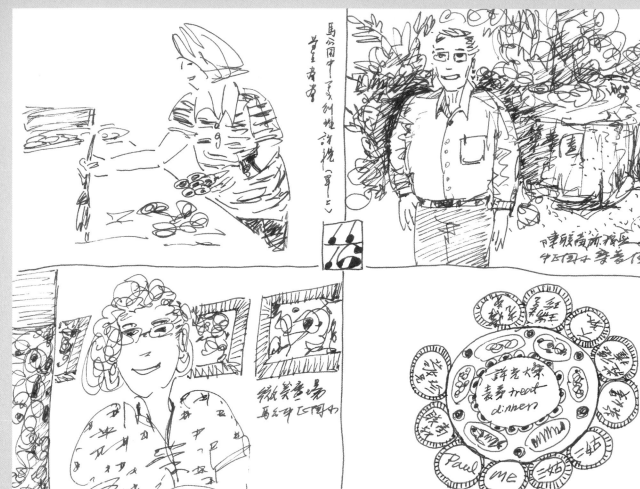

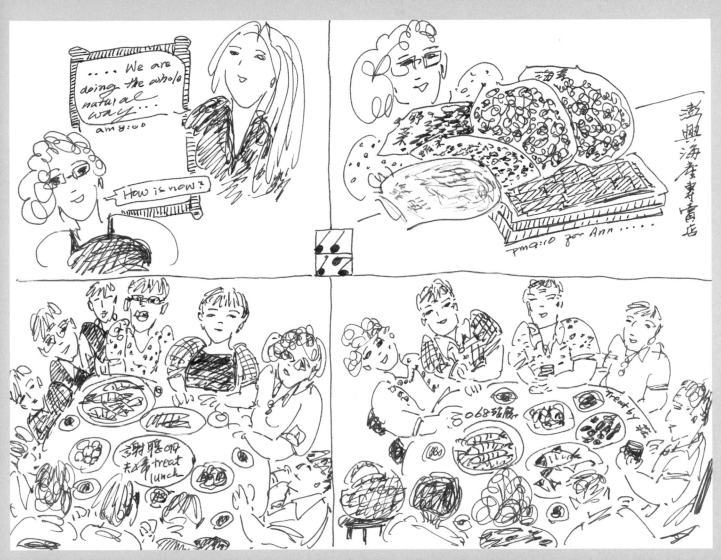

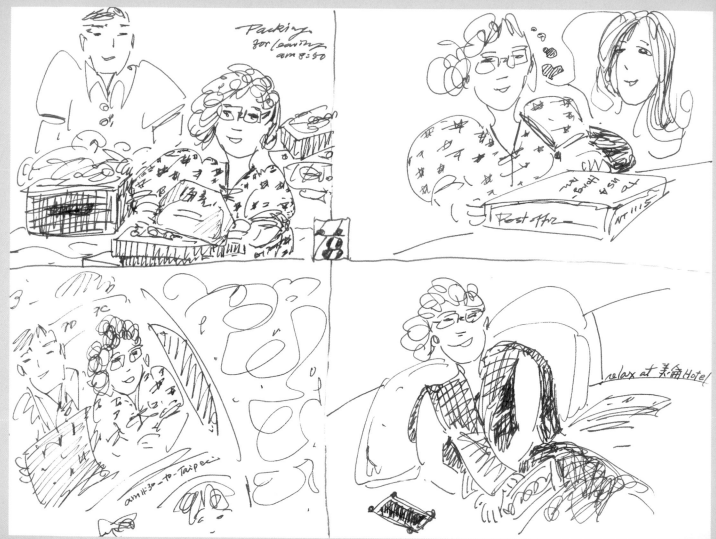

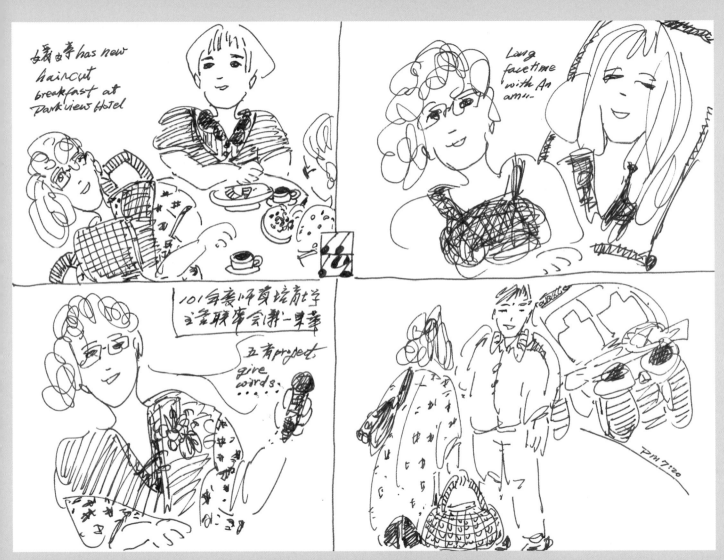

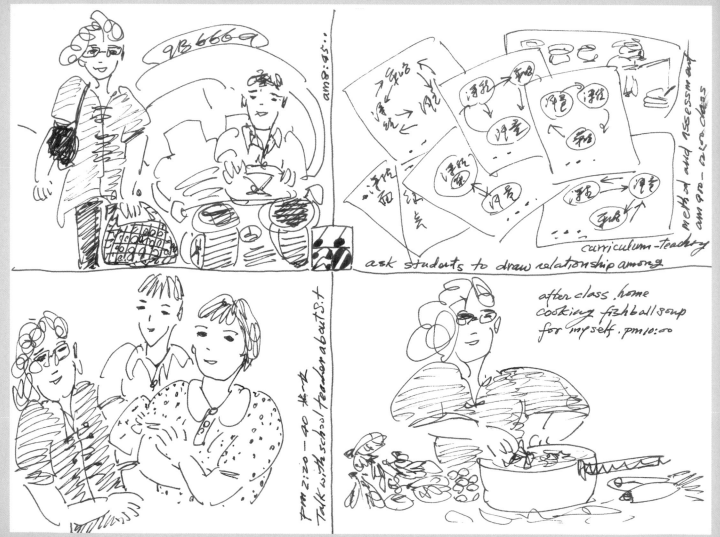

2012/11/20

am 8:45

curriculum-Teaching

ask students to draw relationship among

after class, home
cooking fishball soup
for myself. pm 10:00

Pm 2:20 — 90 林林
Talk with school teacher about S.t

352

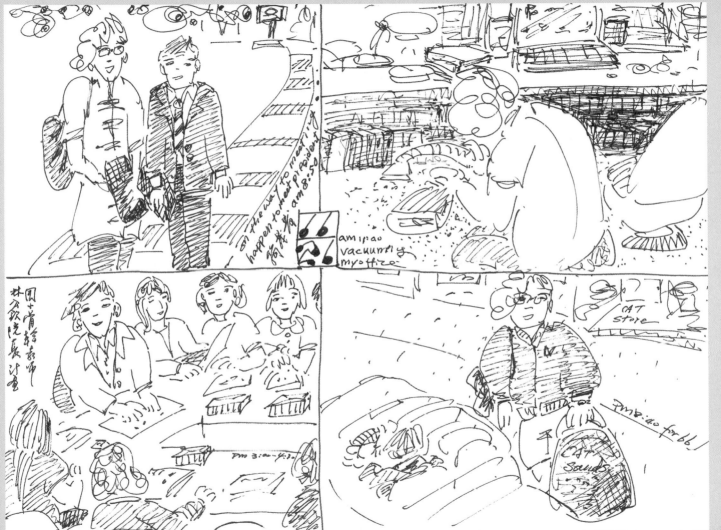

2012/11/21

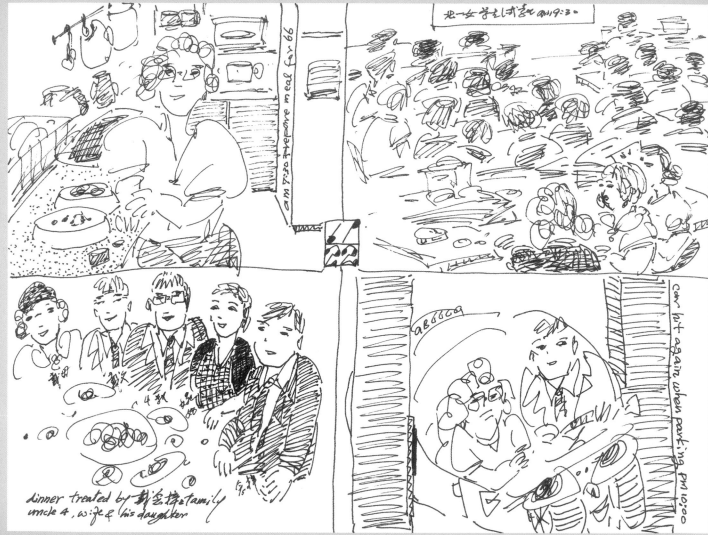

am 7:30 Prepare meal for 66

北一女學生試事 am 9:30

dinner treated by 郭宏春 family
uncle 4, wife & his daughter

can hit again when parking PM 10:00

2012/11/22

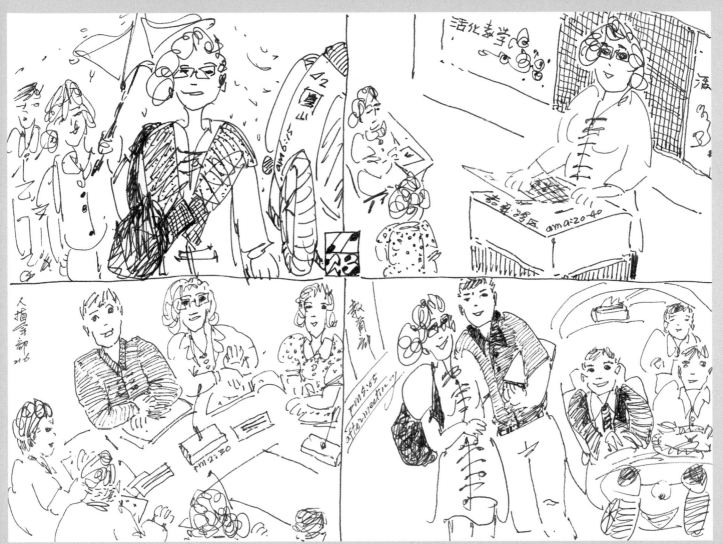

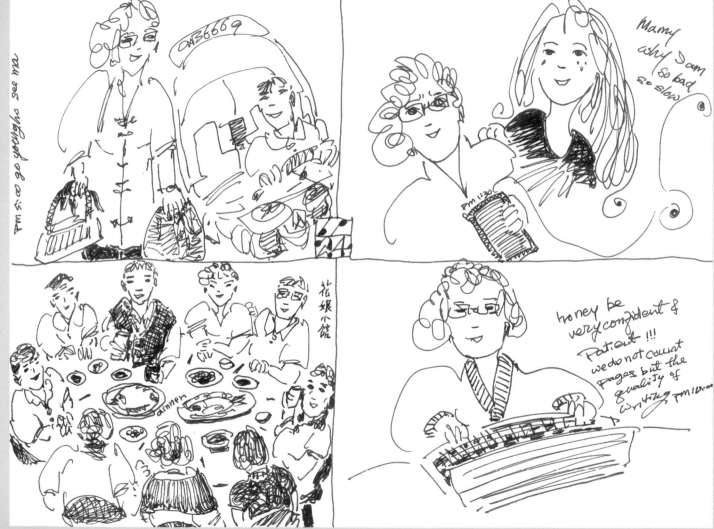

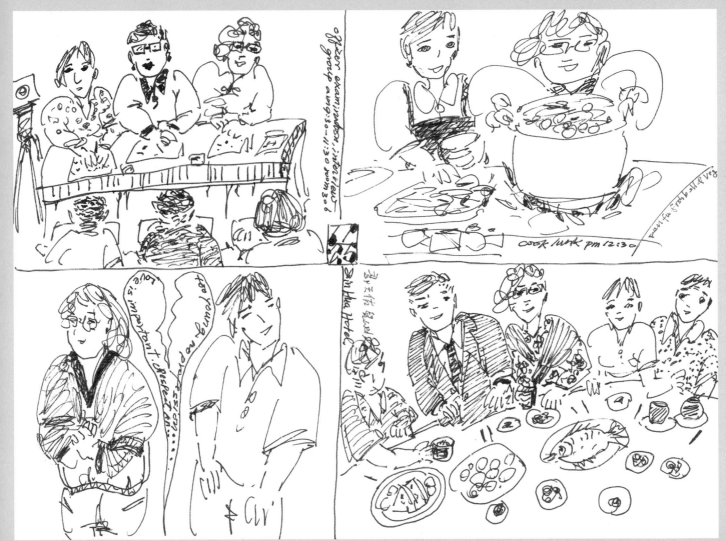

officer examination interview
group AM 9:30-11:30, PM 1:30-3:00PM

cook lunk pm 12:30

Love is important. Chinese Ten.

to around lunch

in the hotel.

2012/11/25

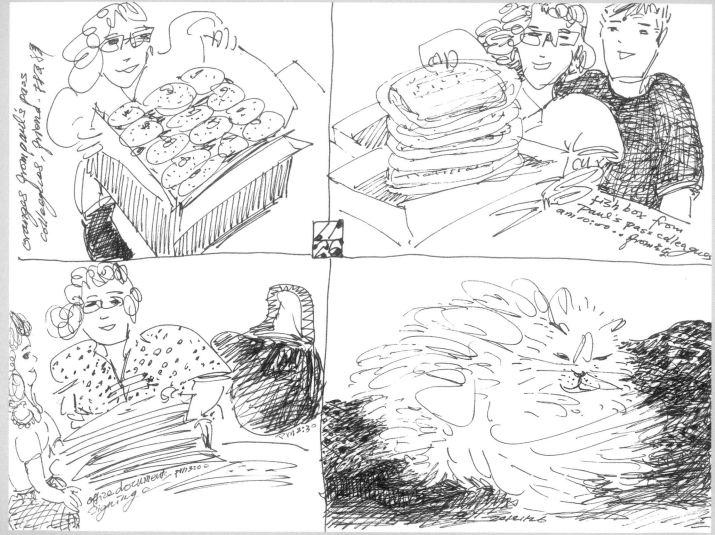

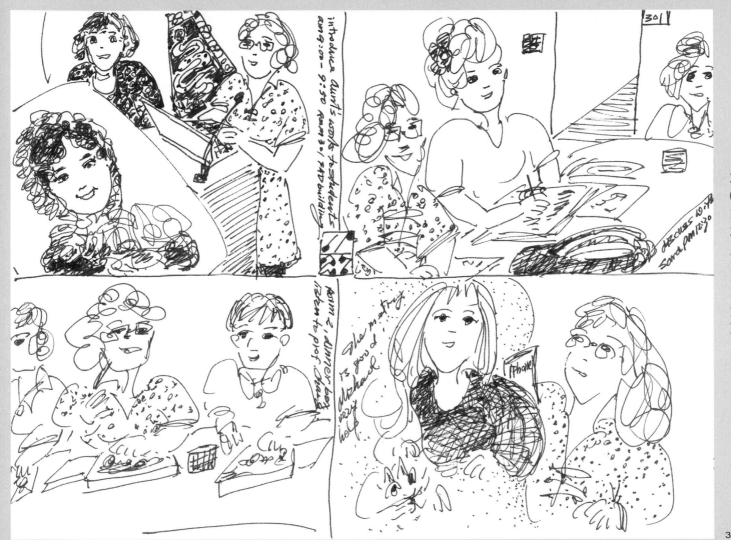

359

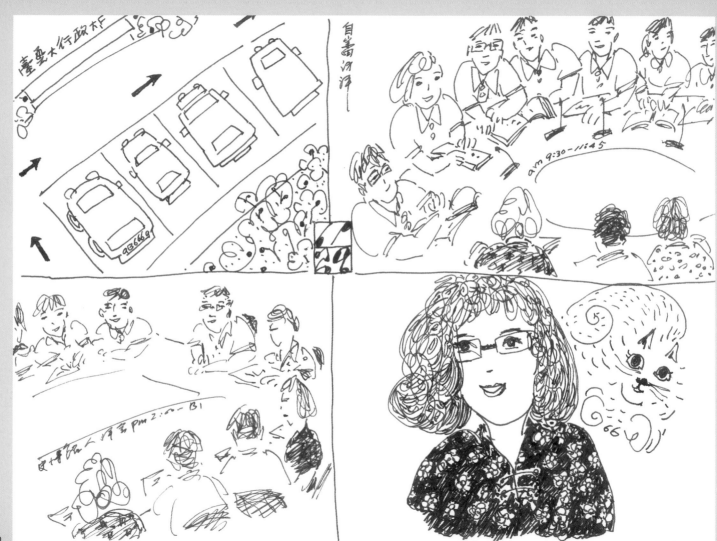

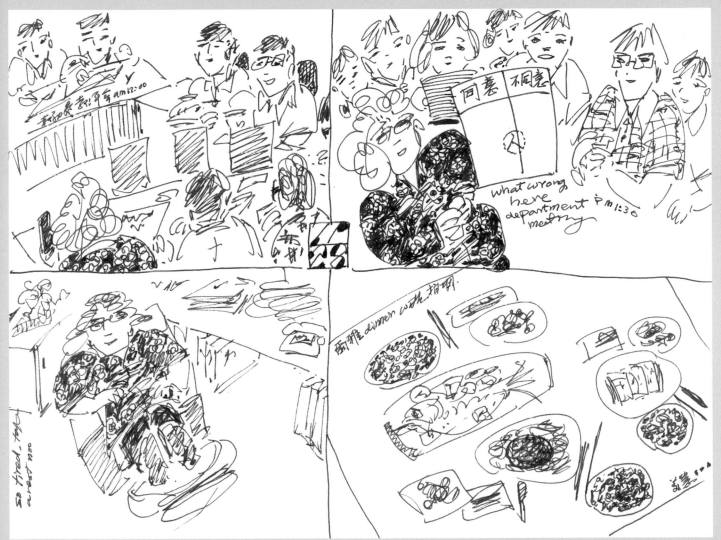

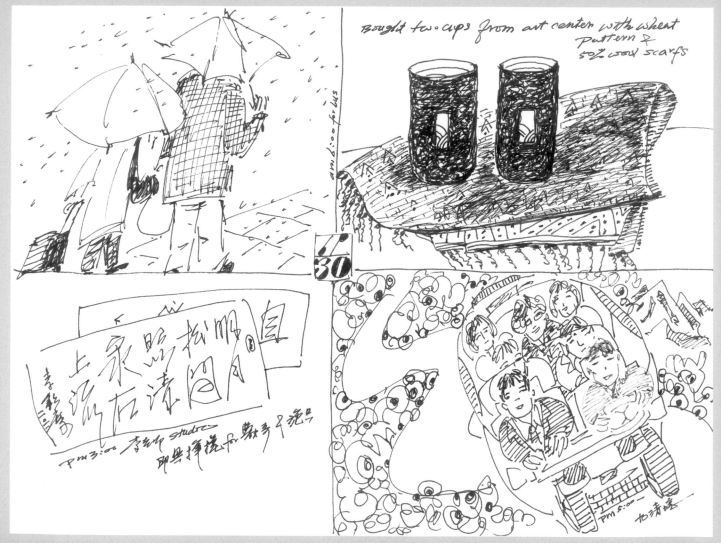

12 月份日記摘要

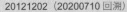

20121202 （20200710 回溯）
在頂樓整菜圃，是種享受。在家工作，審查大學的專案計畫。下午到國家戲劇院觀賞劉鳳學教授的新作「揮劍烏山冷」。朋友送來魚獲，殺魚刮魚鱗。

20121206 （20200710 回溯）
散步運動去。中午師大系務暨教評會，同意與否的投票，真是決定一個人人生的生殺大權。支援上學校的樂齡課程，帶著學員到進修推廣學院一樓觀賞〈師大大獅〉雕塑作品。這是擔任學校副校長期間，向學校校園空間規劃委員會提案，請美術系教公共藝術的林正仁教授，將空間的處理納入課程，帶領學生學習公共藝術的提案構想。最後，在當時郭義雄校長的大力支持下，完成銅質的成品。

晚上，午代新聞討論聯合晚報所登載，年終獎金發給額度的相關問題。

20121208 （20200710 回溯）
準備「公民美學與美學教育」的演講，美學教育是一門引導省察有關人對於人與社會、人與藝術，以及人與自然關係的思慮，也就是思考有關人在這些層面的思考陳述。郭禎祥教授仕韓國研討會昏倒，造成半身不遂，被送回到士林的新光醫院。到醫院去探望，心裡還真難過。感受到一輩子將生命奉獻在藝術教育的重量級學者，結果對自己的身體卻無法顧及的傷悲。到阿波羅畫廊二樓觀賞陳淑華教授的畫展。

20121219 （20200711 回溯）
央團到臺東辦活動。在社區搭 42 路到圓山站，轉自強號火車到臺東。了解臺東三包所指：肉包、書包、麵包。有間有名的麵包店，叫做馬利諾廚房。麵包好吃但不便宜。逛逛綿麻屋，買了個提包，相信女兒會喜歡。

20130101 （20200711 回溯）
陽明山的日月農莊溫泉，是在室外，有三個池，老舊但溫泉品質是很好的牛奶泉。沿途下山的時速是 40，常不知覺會超速。到大直街上，傳統市場出口的「黑白切麵攤」打牙祭。與女兒視訊，祝她旅行平安，很快就可以回到家見面了。

20130102 （20200711 回溯）
前往師大郵局提些錢家用。到學院辦公室開會，為院長的選舉事宜。
赴桃園機場第二航廈接女兒。10.00 終於出關，全家團聚，女兒是新年大禮，非常高興！

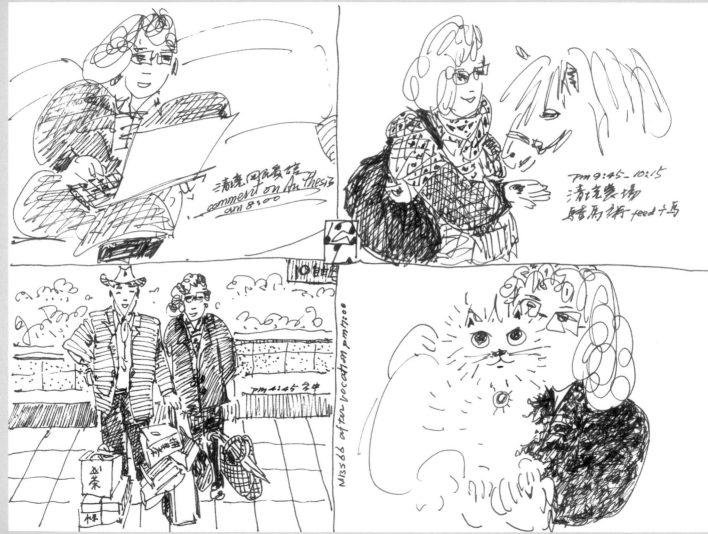

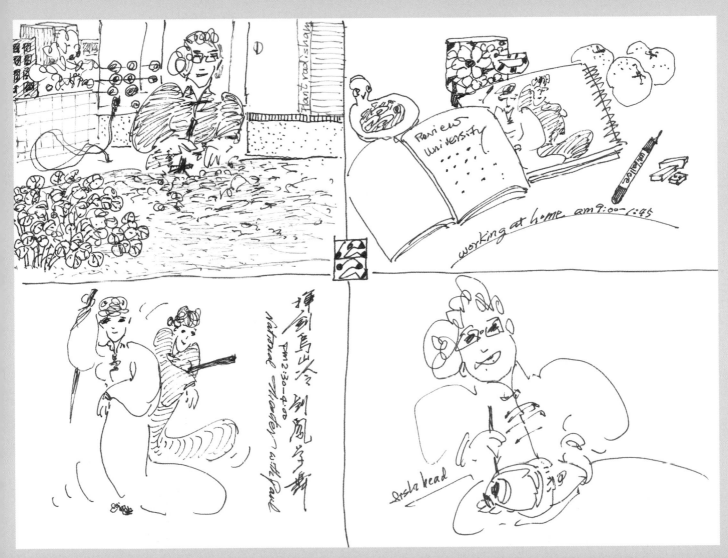

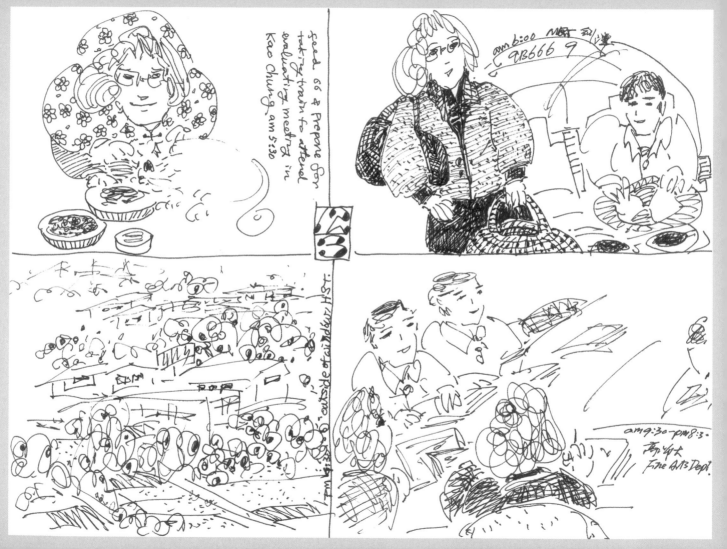

2012/12/03

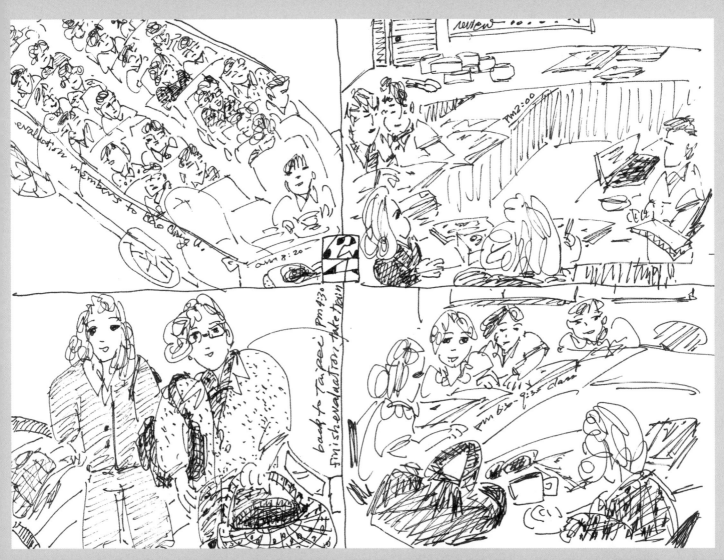

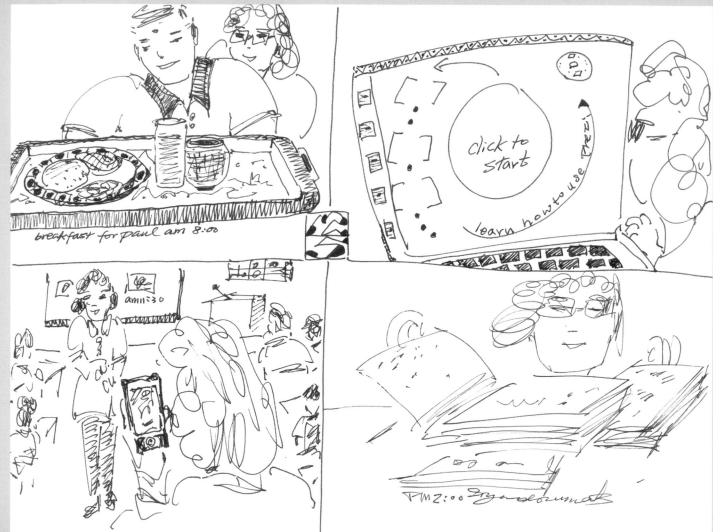

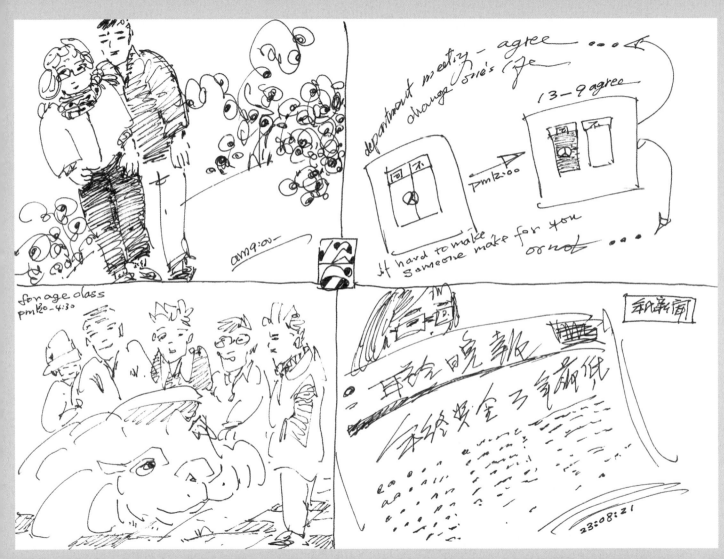

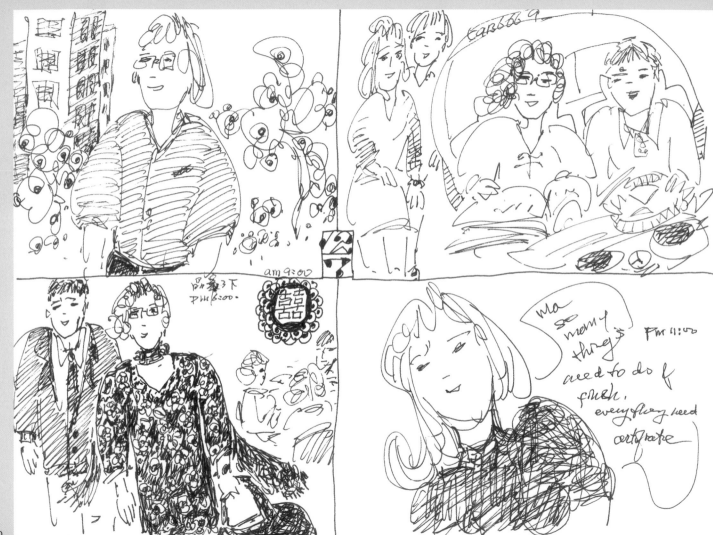

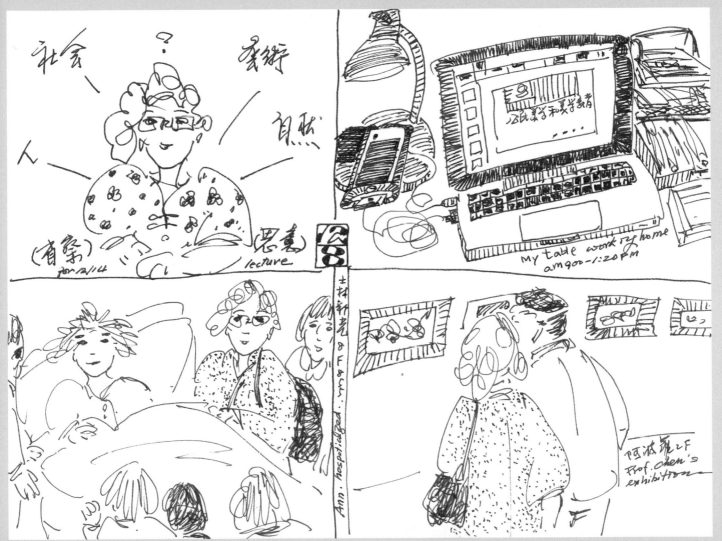

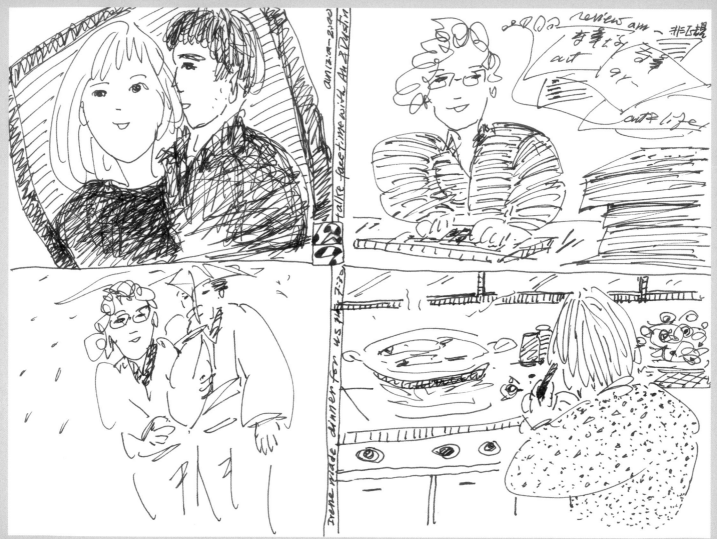

2012/12/09

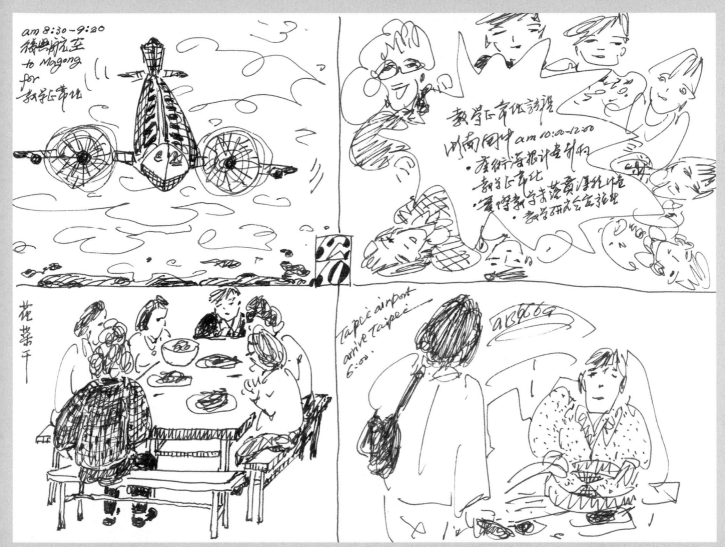

373

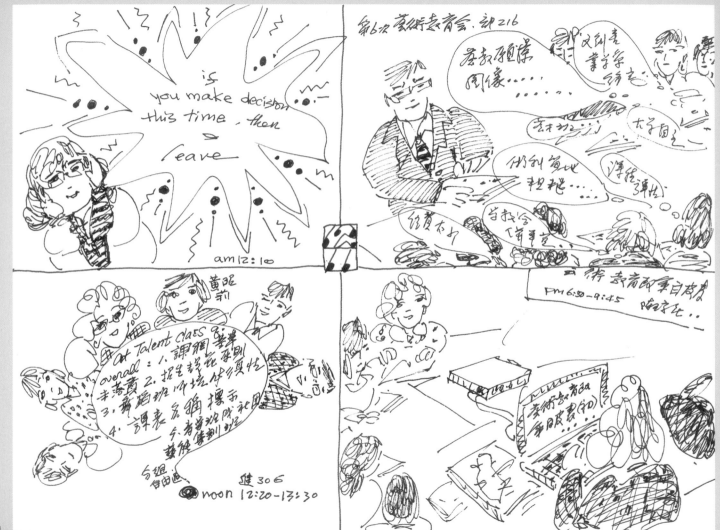

2012/12/11

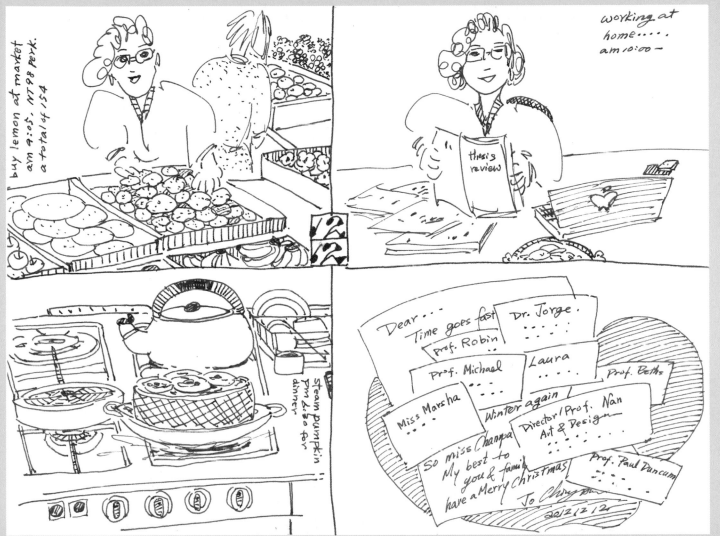

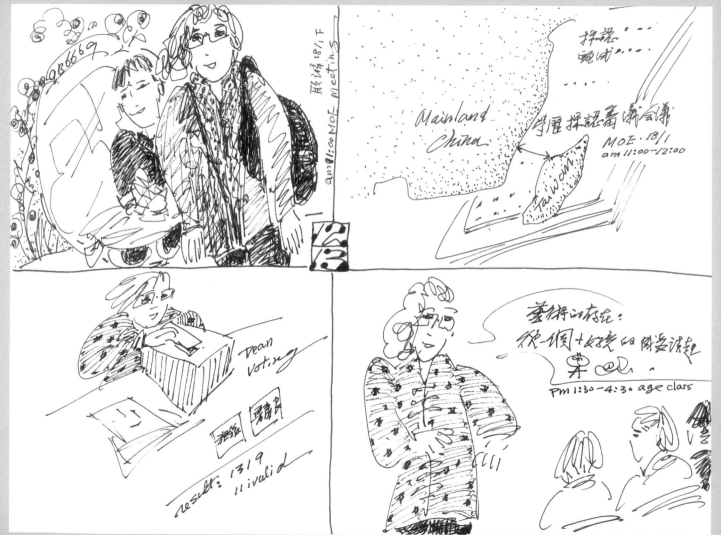

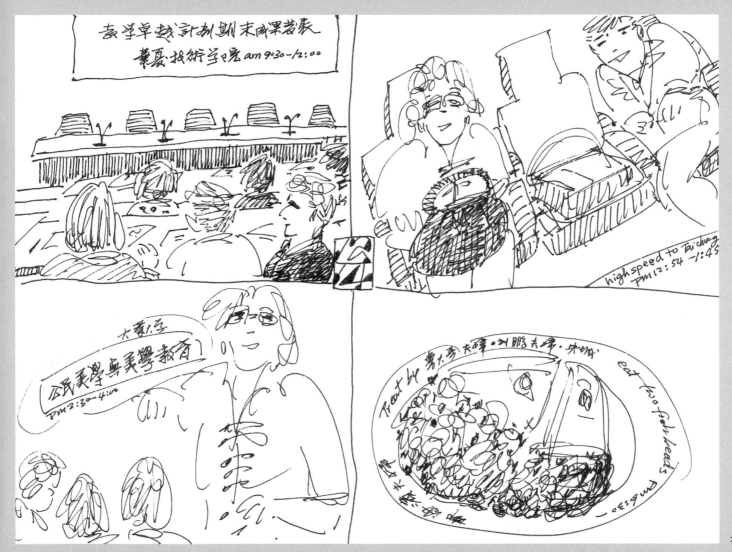

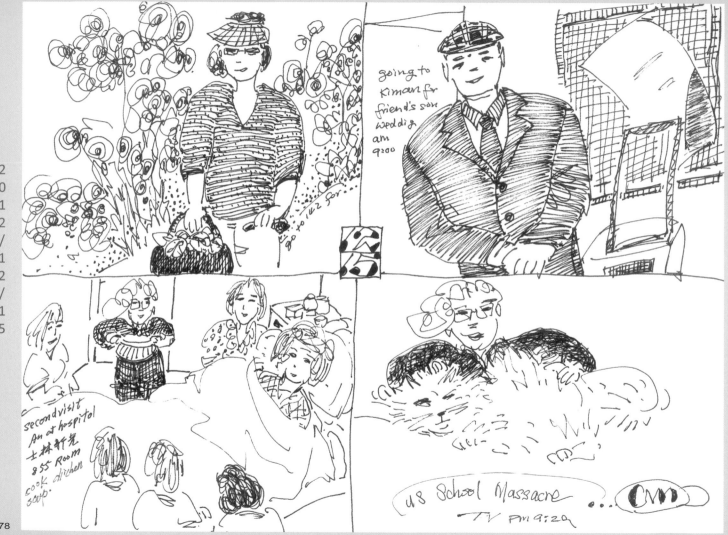

2012/12/15

going to
kiman for
friend's son
wedding
am 9:00

second visit
An at hospital
士林榮光
855 Room
cook kitchen
soup.

go to 142 for

u8 School Massacre ... CNN
TV PM 9:20

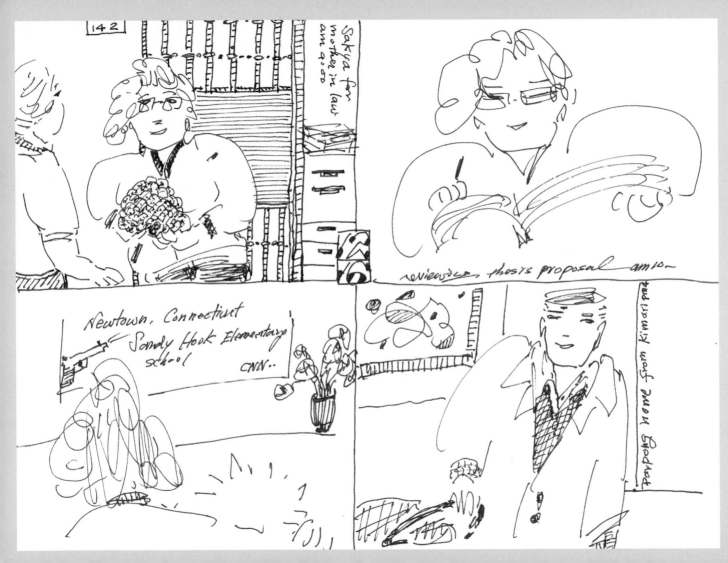

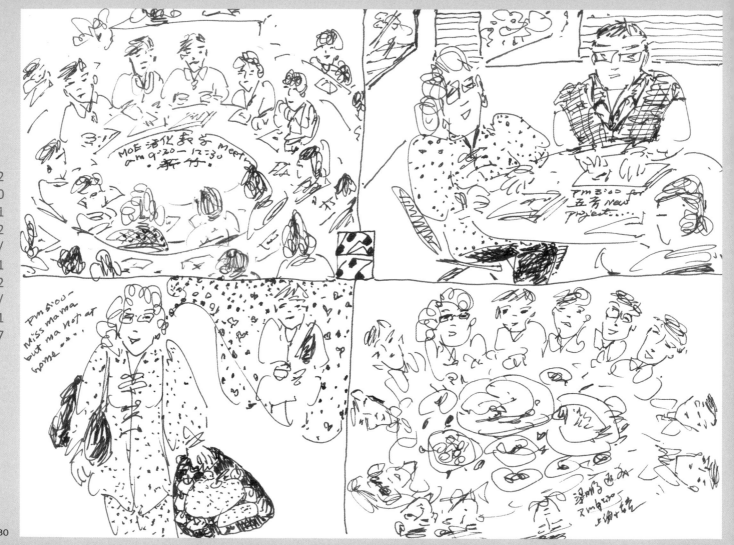

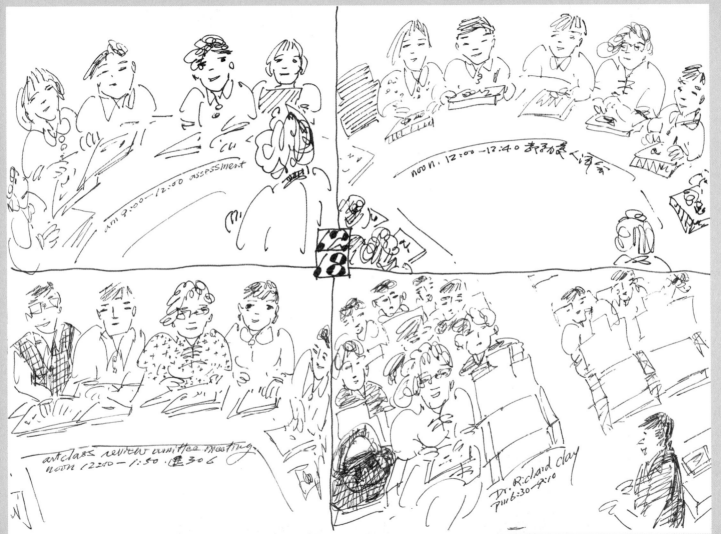

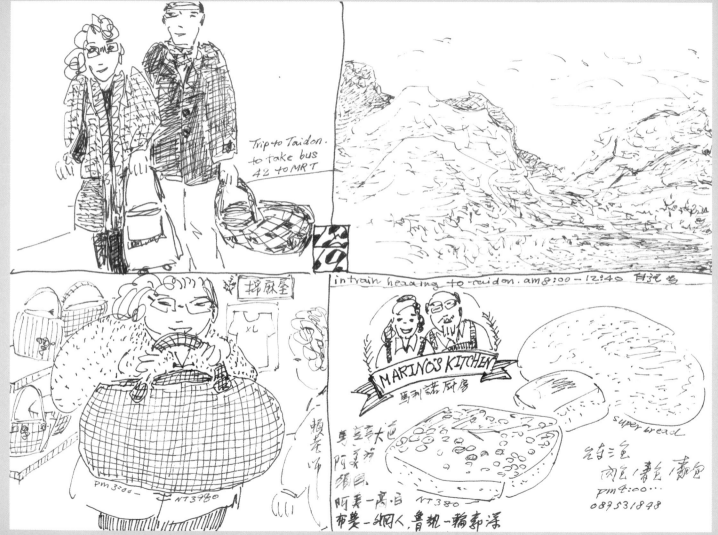

2012/12/19

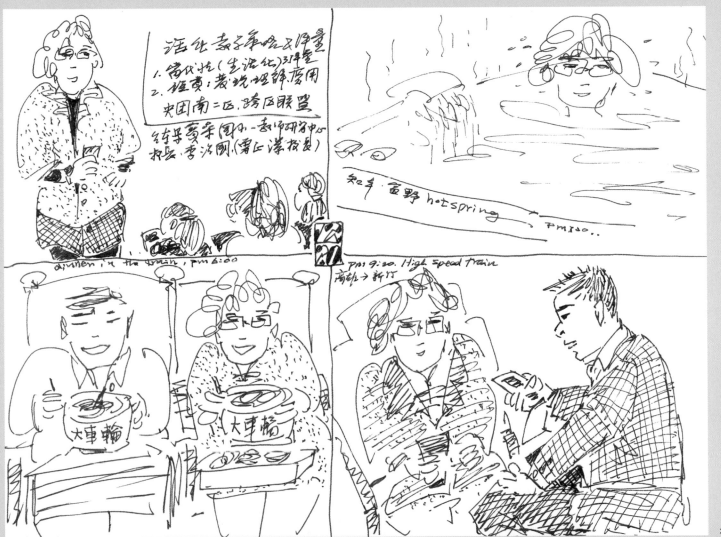

dinner in the train, pm 6:00

知本 鹿野 hotspring → pm 1:20.

pm 9:20. High Speed Train
高雄 → 新竹

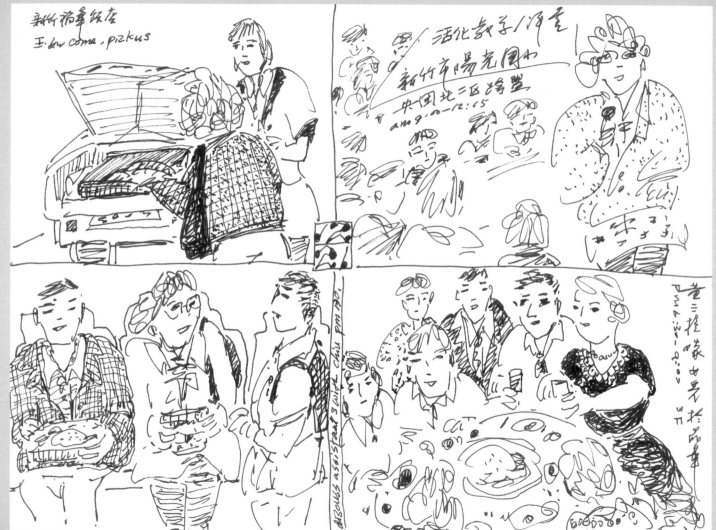

384

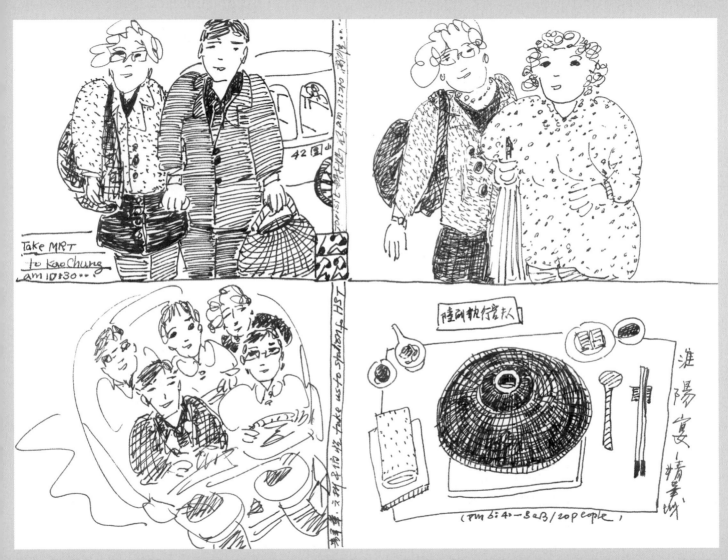

Take MRT
to Kao Chung
am 10:30...

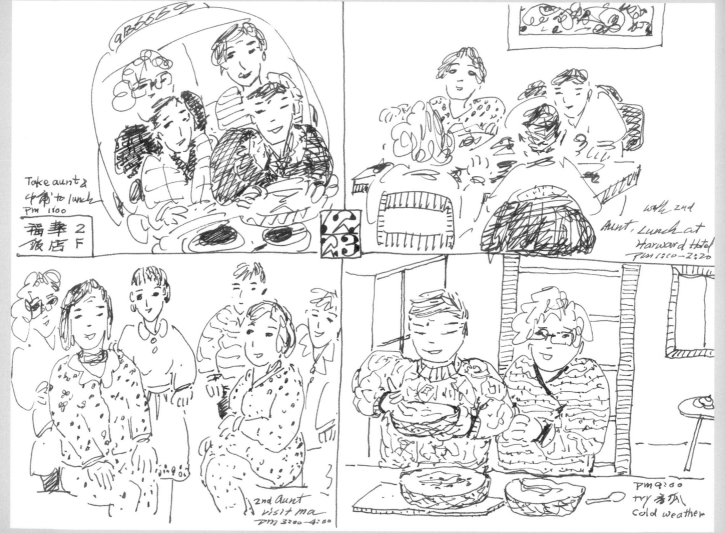

2012/12/23

Take aunt&
中角 to lunch
PM 11:00
福華 2
飯店 F

GREEN

with 2nd
Aunt, Lunch at
Harward Hotel
PM 12:00~2:20

2nd Aunt
visit ma
PM 3:00~4:00

PM 9:00
try 苦瓜
cold weather

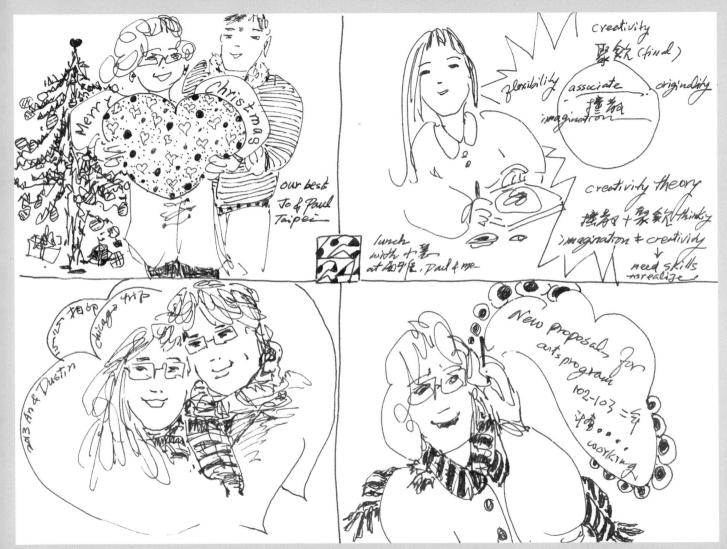

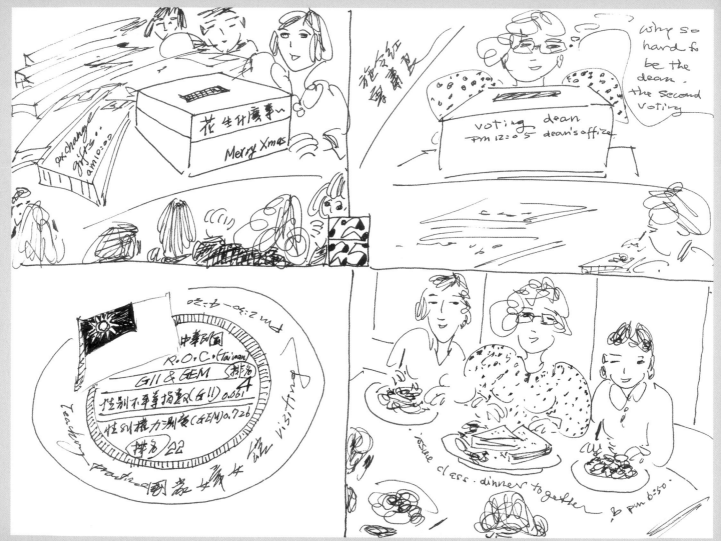

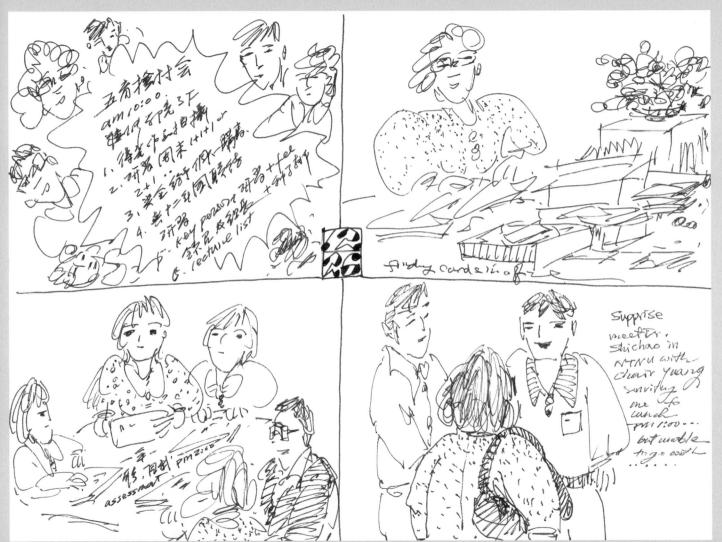

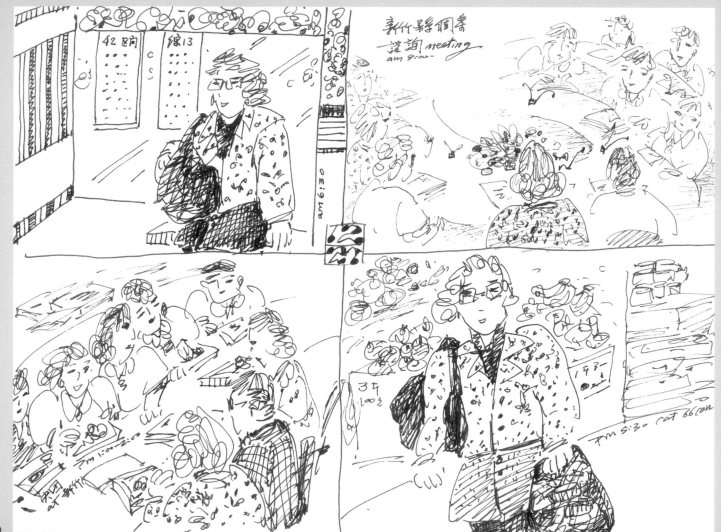

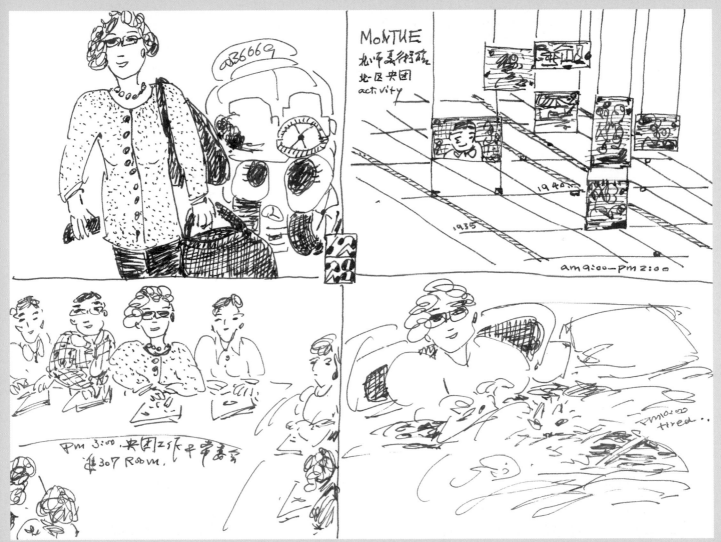

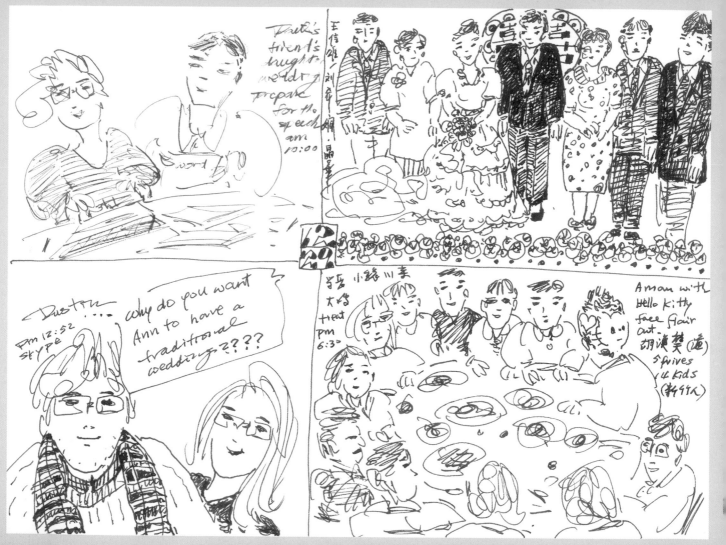

2012/12/29

392

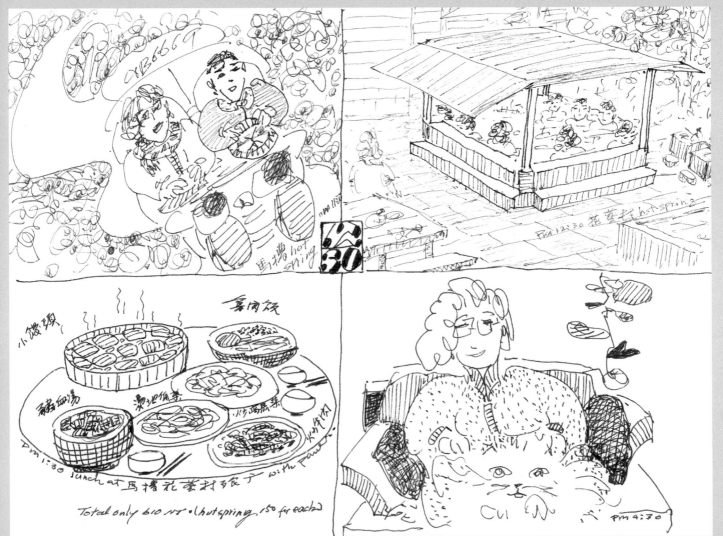

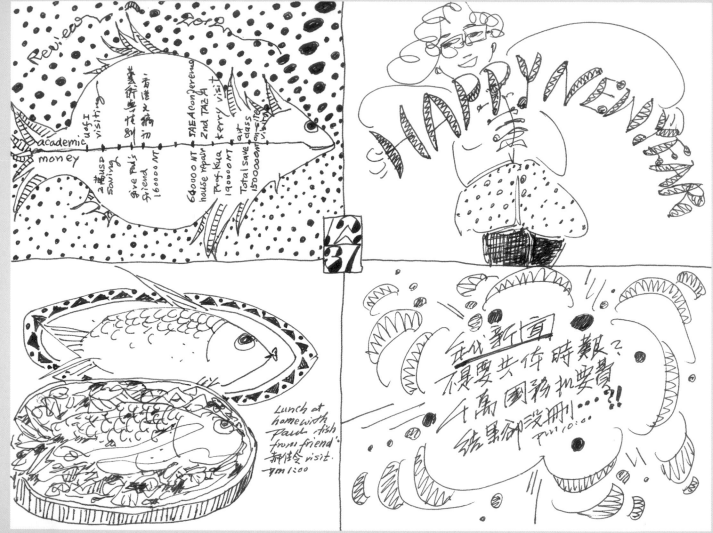

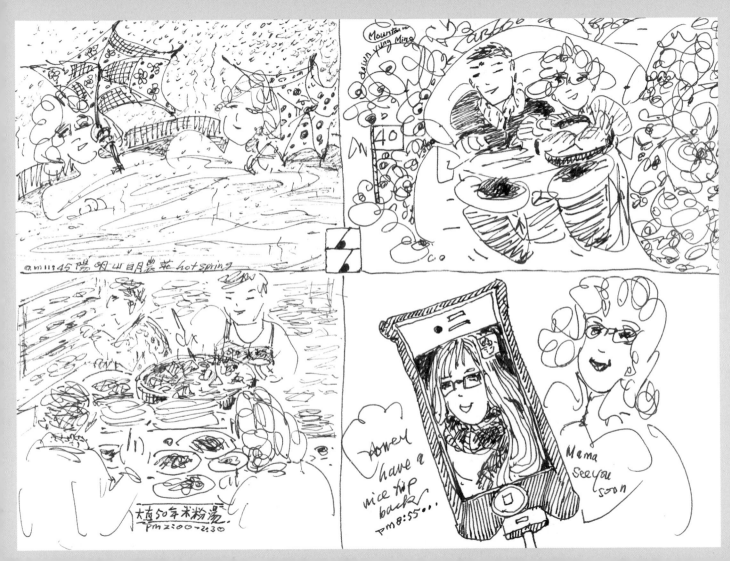

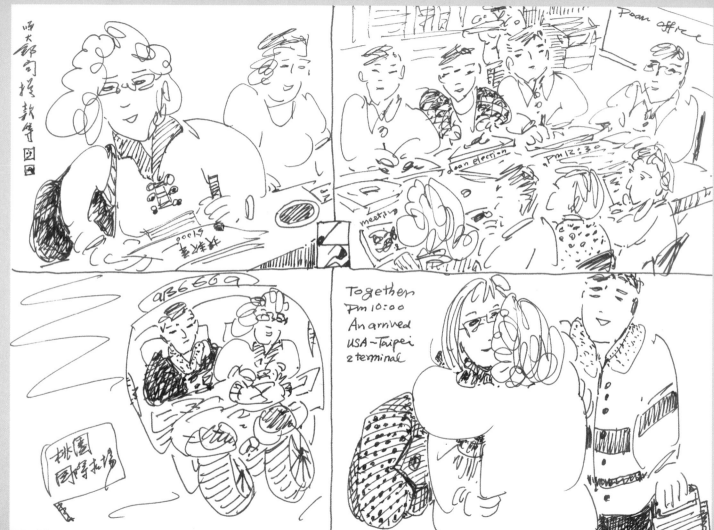

人生，

是延續性的經驗過程。

過程中，總會面臨許多各式的選擇。

留住或揮別，都是繽紛而精彩的生命光譜。

掃描進入
366 天生活集錦～月份事記完整版

2012 年臺灣大事記

1 月 14 日第 13 屆總統大選。

2 月 13 日藝人鳳飛飛辭世。

3 月 05 日針對美國牛有條件解禁。

4 月 12 日經濟部宣布新電價方案，家庭用電平均漲幅約 16.9% 等。

5 月 01 日總統宣布電價調漲案分三階段實施。

6 月 19 日泰利颱風來襲，全國 11 個縣市宣布隔日停止上班上課。

7 月 25 日立法院臨時會三讀通過從明年起復徵證所稅，美國牛符合衛生署所訂標準，
　　　　都將開放進口。

7 月 30 日蘇拉颱風來襲。

8 月 23 日天坪颱風來襲。

9 月 26 日行政院長陳沖宣布明年基本工資調整案，時薪從 103 元調高為 109 元。

10 月 27 日第 10 屆臺北同志大遊行。

11 月 24 日第 49 屆金馬獎頒獎典禮在宜蘭羅東文化工廠舉行。

12 月 04 日美國時代雜誌將李安執導的「少年 Pi 的奇幻漂流」列為 2012 年十大好片第三位。

個人大事記

1 月 03 日至 2 月 09 日國科會科技人員出國赴美國伊利諾大學訪問研究。

2 月 13 日返校復職。

3 月 10 日參加學生傅斌暉與怡茹的婚禮並上臺致辭。

4 月 16 日三民書局領取新書：「藝術、性別與教育」。

5 月 08 日在家烹飪被熱水燙傷到醫院治療。

6 月 23 日至 27 日北京探視實習的女兒。

6 月 30 日至 7 月 08 日印度旅遊。

8 月 22 日至 25 日承辦「美學＠媒體、藝術與文化　第 22 屆國際實徵美學研討會」。

8 月 27 日承辦「第二屆國民中小學藝術教育會議」。

8 月 31 日到立法院參加由陳碧涵立法委員所主持，邀請教育部林聰明次長出席討論，
　　　　有關形塑美感教育政策，以具體推動的相關事宜會議。

9 月 04 日至 09 日吳哥窟旅遊。

9 月 22 日至 10 月 23 日美國北伊利諾大學藝術教育 Kerry 教授來訪協同教學。

11 月 04 日開始翻譯 Kerry 教授「教導視覺文化（Teaching Visual Culture, TVC）」專書。

12 月 08 日士林新光醫院探望郭禎祥教授。

素描敘事～
366 天生活集錦

Drawing Narratives: 366 Days Life Collection

陳瓊花——著

發 行 人　何政廣

編　　輯　周亞澄

美　　編　黃媛婷

出 版 者　藝術家出版社

　　　　　台北市金山南路（藝術家路）二段165號6樓

　　　　　TEL：（02）2388-6715～6

　　　　　FAX：（02）2396-5707

郵政劃撥　50035145 藝術家出版社帳戶

總 經 銷　時報文化出版企業股份有限公司

　　　　　桃園縣龜山鄉萬壽路二段351號

　　　　　TEL：（02）2306-6842

製版印刷　鴻展彩色印刷股份有限公司

初　　版　2020年12月

定　　價　新臺幣380元

I S B N　978-986-282-263-0（平裝）

國家圖書館出版品預行編目資料

素描敘事 ： 366天生活集錦 ＝ Drawing
narratives：366 days life collection / 陳瓊花著
. -- 初版. -- 臺北市：藝術家出版社, 2020.12
400面；15×21公分
ISBN 978-986-282-263-0（平裝）
1.插畫 2.素描

947.45　　　　　　　　　109019355

法律顧問　蕭雄淋

行政院新聞局出版事業登記證局版台業字第1749號